增訂三版

藝術

音樂
欣賞

陳樹熙・林谷芳　著

三民書局

國家圖書館出版品預行編目資料

音樂欣賞／陳樹熙,林谷芳著.－－增訂三版八刷.－
－臺北市：三民，2021
面；　公分
參考書目：面
ISBN 978-957-14-5268-5　（平裝）
1. 音樂欣賞

910.38　　　　　　　　　　　　　98018603

音樂欣賞

作　　者	陳樹熙　林谷芳
發 行 人	劉振強
出 版 者	三民書局股份有限公司
地　　址	臺北市復興北路 386 號 (復北門市)
	臺北市重慶南路一段 61 號 (重南門市)
電　　話	(02)25006600
網　　址	三民網路書店 https://www.sanmin.com.tw
出版日期	初版一刷 1995 年 9 月
	修訂二版九刷 2007 年 5 月
	增訂三版一刷 2010 年 2 月
	增訂三版八刷 2021 年 12 月
書籍編號	S910280
Ｉ Ｓ Ｂ Ｎ	978-957-14-5268-5

三民書局

再　版　序

　　不知不覺的，十三年前寫的《音樂欣賞》已經累積達到七刷，這出版量並非我所關注的重點，只是希望這本書曾經帶領過一些有緣的朋友欣賞古典音樂，進入其美麗的世界之中。不過有幾次在網路上搜尋我名字的時候，在搜尋結果中發現一些網友，將這本書 po 在著名的拍賣網站上求售，這讓我有點傷心，畢竟我衷心希望這本書能夠具有保存價值，能夠陪伴音樂有緣者一陣子，共同享受古典音樂帶給我們的快樂。

　　這次當出版社通知我要修訂出第三版，希望我能夠作一些增補修改時，我思考再三，想略做增減，但是左思右想，因為書的前半是在講欣賞的切入點，後半是在介紹作曲家，要兩者互相搭配起來，呈現古典音樂的大致風貌，這本來就是個巧妙的組合，因之實在找不到太多可改動之處。唯一能做的便是小幅度將作品欣賞的曲目做部分的更新，將我個人認為值得認識並細加品味的曲子加入清單之中，提供另一些欣賞切入點，帶出一點新意。

　　這次出新版未大幅更動的另一個原因，也是因為雖然現今已經是二十一世紀，應該又有許多的作曲家與作品被列入欣賞對象才對，但是實際上，二十世紀後半古典音樂界的發展幾乎主要是集中在「前衛派」與「實驗音樂」上，許多知名的作品將重點放在「理念的傳達」上，往往聽了一次之後，只要明瞭其意念便已經完成大半的賞析過程，實在不太需要再三的反覆聆賞。把這些音樂放在一本寫給入門者的書籍中，在篇幅有限必須擇要闡述的大前提下，只好略而不提，也只能希望因為這本

書而燃起古典音樂興趣的朋友們，日後能夠自行摸索多聽些當代音樂，多聽些臺灣當代作曲家的音樂，多了解這時代作曲家的所思所感。畢竟過往的傑作有其偉大耐聽之處，但是時代氛圍與社會政經科技大環境已經有大幅的根本性變化，我們這時代的所思、所感、所夢、所求，也已經與以往不復相同。從過往的傑作中雖可找到心靈的慰藉，但是唯有當代作曲家能夠傳達我們這時代、環境、土地的精神，為這裡的人們在音樂中找到抒發的窗口。當然我之所以這麼的說，其中也不乏小小自私的理由，身為當代作曲家的我，常覺得未被投以「關愛的眼神」，只是為他人搖旗吶喊總是不免會有點失落感。

二十一世紀「跨界音樂」與「世界音樂」的興起是一個重要的新趨勢，它一方面指出音樂種類的多元化趨勢，也同時提醒我們對各民族多樣化音樂的尊重與理解。

「跨界」(Crossover) 一詞是唱片界的發明，原本是為了唱片分類而創出來的名詞，假如某一作品或演奏（唱）者同時出現在兩種分類名單中，那麼這就算是 Crossover；至於古典音樂界經常稱呼的 Crossover，多半指的是古典音樂演奏家或團體演出其他類型的音樂（往往是流行歌）。但是在臺灣本地，其譯詞——「跨界」所涵括的範圍更廣。除了上述的定義之外，凡是結合另一種表演藝術形式（譬如：音樂＋舞蹈，音樂＋戲劇……），或者是將兩個不同領域的人或藝術結合在一起，經常都被泛稱為「跨界」，與這詞的原意有些不符。在唱片的分類上，*Billboard* 雜誌將有聲出版品分為下列幾種類型，來統計其銷售排行榜：熱流行 (Pop)，節奏藍調 (R&B)，饒舌 (Hip-Hop)，鄉村 (Country)，舞曲 (Dance)，爵士 (Jazz)，新世紀 (New Age)，世界音樂 (World Music)，成人抒情 (Adult Contemporary)，古典 (Classical)，福音 (Christian/Gospel)，搖滾 (Album Rock)，拉丁 (Latin)……。根據上列唱片出版界的分類，將不同分類的演出者與創作者集合在一起所做出的專輯，就可算得上是「跨界」，不過

一般人多半運用此詞泛指流行與古典之間的結合，而非上述各分類相互結合的跨界。

「世界音樂」主要包含著任一文化的「傳統音樂」（有時稱之為「民間音樂」(Folk Music) 或「草根音樂」(Root Music)），由原住民音樂家演奏創造，或者受到該地區原住民（傳統）音樂影響與領導掌控的音樂（因此，例如西方的「塞爾特」(Celtic) 音樂也在其中）。現今，「世界音樂」一詞已經取代「民間音樂」，成為泛指各種傳統「原住民（傳統）音樂」以及來自世界各角落的歌曲。原則上，它指的是所有「非西方音樂」（包括非西方的通俗（流行）音樂以及非西方的古典音樂），也就是說不包括西方的流行音樂，以及西方的藝術音樂（例如：西方的古典音樂）。這名詞在 1980 年代在媒體上與音樂工業中開始運用（源自於法國在西元 1982 年 6 月 21 日主辦的「世界音樂日」(World Music Day, Fête de la Musique)，因此每年的 6 月 21 日被認定為「世界音樂日」），作為市場行銷區隔（西元 1987 年 6 月 29 日，相關各方開了一次會議後將之定案），用來泛指「異國」（非西方）的音樂。在音樂名詞學上，它可大致定義為運用獨特之民俗音階、調式、音調變化（裝飾音、微分音、滑音、顫音⋯⋯），通常由傳統民俗樂器演奏或伴奏。由以上定義觀之，「世界音樂」指的並不一定是傳統音樂或原住民音樂，它也包含了其他古文化的傳統音樂（藝術音樂），也包含了其他世界各地（非西方）的尖端流行音樂（也包含以往之流行音樂），也就是說從西方的觀點來看，它指的是其他文化、人種、民族的「當地音樂」。

西方文明從十七世紀開始藉著軍事與商務的強勢傳播，伴隨著「殖民主義」的盛行，各文化之間的接觸日趨頻繁，在二十世紀的幾次全球性戰爭更帶來前所未有的移民，連帶造成大規模的改變。在二次大戰之後，越洋噴射機所帶動的低價洲際觀光旅遊、大量的全球製造生產行銷商務、藝術市場的興盛，與其他民族面對面一手的文化交流等，加上人

造衛星、全球電視網、網際網路……跨洲際之傳播科技所形成的「地球村」理念，這種對異族文化的接觸，促使西方主流唱片工業將這些「異國」音樂另行歸納為一單獨的類別行銷，因而推波助瀾的使得這名詞以及相關的理念成為音樂文化的重要流派之一，也造就了「跨界」音樂的誕生，形成各種音樂的熔爐。

在此之前，相關的研究都被歸類在「人類學」、「民俗學」、「民族音樂學」、「演奏實習」等學科中研習，但是並非作為獨立的音樂欣賞的對象。然而這些「世界音樂」往往是各民族累積幾個世紀的文化藝術成就，因此在接觸音樂的同時，勢必要對他們的文化、歷史、風俗習慣、現今政經狀況做進一步的理解，才能夠學會欣賞並了解這些音樂之美。但這等規模的引介其實就可以寫成一本厚厚的專書，這遠遠超出本書能夠論述的篇幅範圍，實在有點可惜。因為其中畢竟含有許多極佳的音樂，如蒙古的「長調」與「呼麥」、土耳其斯坦的「木卡姆」、非洲的鼓樂、印度的西塔琴音樂、阿根廷的探戈……，都值得讀者日後多多接觸欣賞。它們述說的是另一個時空、另一個國度的故事，讓我們的眼光從歐洲移開，轉向我們長久忽略的其他民族與文化，重塑我們的世界觀。

總而言之，這是一本入門的書籍，不可能包山包海，旨在提供「跨過門檻」的途徑，至於日後「修行」則靠大家一起共同努力了，謹以此與讀者共勉之。

陳 樹 熙

前　言

　　一提到音樂欣賞，就會引發筆者許多的聯想與疑問。一來是因為古往今來的音樂種類實在太多，各民族在各個歷史時期都有其獨特之藝術理念與審美觀，除非我們能用該民族該時期的觀點來了解其藝術，否則我們本位主義的將其生吞活剝後，所得到的也將只是批評或疑問而不是欣賞，徹底地失去透過藝術欣賞以了解古今世事，以及藉此接觸生命本質的原意；再者，音樂欣賞真的可教嗎？音樂細胞是可以培養的嗎？其實，要入古典音樂之門一點也不難，經過一些指引，再加上反覆聆聽便可縮短與古典音樂的距離，因為在古典音樂世界裡不乏平易近人的佳作，讓人們能運用想像力輕易的透過日常生活經驗而了解它，但是要臻於最高境界聽懂複雜艱澀的嚴肅曲作，卻需要付出相當大的努力與恆心，有志於參透藝術與人生本質的嚴肅愛樂者不妨以此作為終生嚮往的目標。話說雖然並非人人皆有天賦與機運能真正達到此最終目標，但是透過欣賞層次的提昇與所體會意義的增多，人們可體會出生命中可貴萬分的精神上「質」的成長和靈魂的淨滌，將微小短暫的自我生命與自古以來長存人心的理想主義融合為一。

　　音樂欣賞有其階段性及層次，每個階段、每個層次都自有其意義可言，所牽涉到的背景要素也會因作品而異。有些樂曲可以完全依其悠揚的旋律、美麗的色澤或其明快易懂的內容而被接受，但是有些作品則要透過對其他相關藝術運動或文學作品，對時代經濟背景、哲學思潮、宗教信仰、社會狀況，對作曲者之創作觀、獨特音樂語法或其生平經歷的

知識，才可能一窺其全貌，因此積極吸取這些背景資料將有助於你更易於深入體會作品之神髓。但是無論如何，最重要的仍是反覆聆聽該樂曲，直到熟悉曲中每個細節為止。唯有如此，一切圍繞著該作品的訊息，才可能透過深入潛意識過濾後的印象得到證實，否則將只流於理智層次上的賞析，無法心領神會，悟及那不可言喻的弦外之音。（王爾德曾戲說：「不喜歡藝術者有二，一是單純不喜歡它，另一就是用理智去喜歡它。」）

　　如何將中西音樂欣賞系統化的分做三十幾課以配合學校教學，是撰寫此書時首先碰到的難題，畢竟這類牽涉極廣的經驗不太可能拆成一課又一課的來傳授，再加上教育部所頒定的課程標準又龐雜到根本不可能有篇幅做稍微深入的探討，而且一般一提到音樂欣賞總跟音樂史分不了家，似乎各個時代、各種種類的音樂都得提及；但是實際上不少古今音樂作品因其背景時空遙遠，實在不適合納入初級入門教材之中，甚至其中不少種類的音樂也原本根本就不是拿來讓人們欣賞的。左思右想之下，決定以音樂作品為主軸，將全書分為：1.西洋古典音樂的世界、2.西洋樂派與作曲家群像、3.中國音樂三大單元，藉著不同的切入點，深入淺出的介紹各個派別的古典音樂以及與各種類型的中國傳統音樂，帶領學生進入浩瀚的音樂世界做小小一遊。由於書中內容跨越中西古今，實非一人所能遍及，所以前兩大單元由筆者執筆，第三單元中國音樂方面，特別委請當今臺灣在中國傳統音樂方面最孚眾望的專家──林谷芳先生執筆論述；能與學有專精、博古通今的專家合著一書，著實令筆者深感榮幸。

　　「學問之海浩瀚無邊」，倘若書中各篇引導此番音樂入門之行的文章有所謬誤脫失之處，還請方家不吝指正。謹以對音樂藝術多年以來不變的愛與執著，將這本書與愛樂者分享。

陳　樹　熙

音樂欣賞/目次

Part 2 第二部分　西洋樂派與作曲家群像

Part 3 第三部分　中國音樂

導　言

欣賞的焦點：表現手法與生命情懷

樂曲欣賞

參考書目

附　錄

Part 1
西洋古典音樂的世界

導　言

怎麼欣賞？欣賞什麼？

　　對於從未聽過古典音樂的人而言，古典音樂經常令人覺得惶恐，深怕落個鴨子聽雷、白痴白痴「莫仔樣」的窘態，讓行家有機會看笑話，大大嘲笑此人怎麼這麼無知，居然聽不懂這「蓋高尚」的天籟佳音。由於深恐自暴其短，或者乾脆只是懶得多付出些許努力，於是便索性對古典音樂來個敬謝不敏，逃之夭夭。其實古典音樂經常在我們的身旁，不少知名的旋律片段不都經常在電影甚至電視廣告中出現？從汽車洋房、衛浴設備，到「似曾相識」、「2001太空漫遊」、「現代啟示錄」皆有古典音樂的身影，你絕對不會對它完全陌生，因此大可不必害怕。我常常覺得真正令人害怕的倒不是去接觸古典音樂作品本身，而是進入音樂廳，長時間正襟危坐，大氣不得稍喘一口的聆聽一場曲目既陌生又嚴肅的正式演奏會。在這種前後無援，乏人指點迷津的情況下，大多數的初入門者得到的多半會是挫折而不是喜悅，往往會自覺毫無收穫可言，暗自疑心是否與古典音樂無緣。

　　就西方音樂的演進來看，音樂基本上可分為兩大類型：一類是有歌詞的樂曲，另一類是單純由樂器演奏的樂曲，兩者在本質上的不同，因而也決定了欣賞的不同方式。雖然大致來說一般音樂皆可用這種區分法來分類，但是假如我把一首歌的詞去掉，用樂器來演奏，這究竟算是前者還是後者，假如我把一個原本用樂器演奏的曲調填上詞（例如法國人

將蕭邦 (Frédéric François Chopin, 1810–1849) 著名的鋼琴練習曲《離別曲》(*Tristesse*) 填上歌詞來唱），這究竟該算是前者還是後者？

其實比較貼切的分類法是應該分為「歌謠性質」與「非歌謠性質」兩大類音樂，前者無論有歌詞、無歌詞，它的長度多半比較短，性質多半為抒情性的，主要欣賞重點在於旋律與和聲的結合，樂曲的曲式只是承載用的框架，並無特別的意涵，例如：孟德爾頌 (Felix Mendelssohn-Bartholdy, 1809–1847)〈春之歌〉(*Song of Spring*)、貝多芬 (Ludwig van Beethoven, 1770–1827)〈G大調小步舞曲〉(*Minuet in G*)；然而後者多半是以所謂的「交響理念」所寫作成的樂曲，其藝術企圖心與表達內容遠超過一個動聽的旋律或美麗的和聲，而是一種不可言喻的人生感受或意境，這些樂曲多半是「純音樂化」的「交響」音樂，也有一些「描寫性」的內容，性質多半是戲劇性的，著重在運用各種素材與手法，透過結構來傳達戲劇性的內容，貝多芬的任何一首交響曲都屬於此類型的音樂。

此外，根據我個人的經驗，聽古典音樂不宜從現場演奏會開始，因為往往只有久久聽到一次同樣樂曲的機會（除非音樂廳每天上演同樣的曲目，你也勤快的每天跑去聽，才可能有例外可言），在先前就對演出樂曲不熟的情況下，豁然開悟的情況幾乎不可能發生。打算接觸一首曲子時，第一件事便是去買張 CD 及該曲的曲譜（假如你讀得懂五線譜的話），反覆再三聽到滾瓜爛熟的地步（因此慎選好的詮釋重要無比，否則聽久了錯的也變成對的，那可就糟了），順道在聆聽時抽點時間閱讀相關的各種資料，促進對曲子的理解，此外也可牢記主要曲調，並且試著在樂曲進行中追溯其發展以掌握曲式；用心去體會，在腦中再三推敲，如此將能夠快速縮短你和曲子的距離。唯有在熟識該曲到一定程度之後，再開始東聽西聽，去音樂廳聽該曲的現場演出，或者去買片不同演奏者所灌錄的 CD 來聽，這皆是促進理解的次一必然步驟。直到累積了足夠的曲

目與聆賞經驗後，自可放膽直接投身熱鬧滾滾的音樂會，觸類旁通的與未知的新曲做首度的接觸，或是優游自在的品評各個名家不同的詮釋。

　　至於怎麼聆賞樂曲呢？首先我們要知道藝術家如何用藝術品激起我們的感情，根據佩伯 (Stephen Pepper, 1891–1972) 的說法，方式有四：一、藝術家可以直接運用聲、色、味的刺激來激起感情，例如用進行曲 (March) 的軍事化威武節奏來激起澎湃熱血。二、一般通用帶著感情意義的類型或象徵也可激起情感。例如哀鴻遍野的傷兵、孤苦無依的老人……等形象皆可激起我們的感情。音樂因為無法描繪抽象事物，所以得運用額外的注解，否則無法運用此一原則激起情感，貝多芬的「命運」敲門就是一例，假若貝多芬不聲明開頭的節奏是命運敲門的話，將無法傳達出圍繞著命運動機而生成的生死鬥爭。該節奏的靈感據說是來自公園裡的啄木鳥，這跟命運可扯不上什麼關係，而這節奏又和命運有什麼關係可言？三、在藝術品中充滿感情的行為也可激起我們的情感，這類心緒起伏震盪的音樂極多，白遼士 (Hector Berlioz, 1803–1869)《幻想交響曲》(Symphonie Fantastique) 第一樂章的開頭就是一例，恍惚的幻境，愛人出現時心臟猛烈的一跳，它們都是以此法渲染它們的情感。四、藝術家可以提供旁證顯示他們的感情以激起情感。例如貝多芬的英氣就與他的《英雄交響曲》(Symphony No.3: Eroica) 緊密相連，從其個人之言行，不難讓人們感受到這音樂之中的力與美。

　　簡而言之，上述這四項表達感情的方法，第一項是運用音樂的音高、節奏、力度、音色等直接神經刺激和引發的聯想來達成。第二項則是將抽象觀念與某一旋律或節奏相連以擴大音樂的表達範圍，傳遞光是音符無法達成的深一層感動。第三項方法則是讓音樂劇烈起伏來模擬感情。第四項方法則必須參照創作者的個人生平資料或其言行，自可悟之（然而並非一定如此，因為有些創作者的外在生活跟其內在創作生涯無甚關聯）。在聆賞時不妨謹記這些藝術家表達感情的原則，自可在接受其感情

訊息的同時，逐漸了解創作者的意圖與手法，以創造性的觀點深入了解該作品的核心。

　　欣賞音樂其實需要找到欣賞的重點何在，否則整首曲子聽完很可能見樹不見林，不知究竟該欣賞什麼，要不然就是會緣木求魚，在不對的地方尋找永遠找不到的東西。粗淺來說，欣賞可分為幾個層面：第一個層面在於單純欣賞演奏者的詮釋，以技巧、音色、演奏投入程度等方面進行品評；再高一個層面的是借助演奏、透過樂譜進行分析與推敲來欣賞作曲者的作品，就其創作理念與執行結果之間的關聯，細細品味每一個細節，然後再就其整體觀之，拉遠距離從藝術史的眼光與時代精神品評其藝術成就與創意；再高一個層次的欣賞是將上述的品評結果重新用來評斷各演奏者的詮釋，去尋找所謂某個作品或某個作曲家的理想詮釋與詮釋者，以便能夠傳神的重現作曲家的旨意，並且將這些作品賦予個人的創見與領悟；最高的層次則是將音樂視為藝術的一環，觸類旁通的將音樂與文學、繪畫、社會、歷史等知識相連結，從而理解並體會萬事萬物之間的關聯，回歸萬物合一的圓滿狀態，達到圓融貫通之境，了悟生命的本質。

　　由於有不同的層次可言，因此每一個層次的欣賞方法就有所不同，著重的重點也就不同，而且這四個層次並非可以藉著針對某一個作品一次達成，而是要逐步經過一段長時間的知性學習、廣泛涉獵與親身體會才可能達成，然而真正要臻於最高境界需要的不僅是上述這幾項要件而已，最需要的其實正是與生俱來、不可強求、只可啟發的藝術敏感度與創意性思考，還有就是機緣與人生歷練，沒有了最後這些最必要的條件是幾乎不可能達於最高境界的。其實就像人生中所有的事物一樣，理想往往是一個遙不可及的目標，它吸引我們一直向前走去，最重要的不是最終是否真有達成，而是督促我們不斷的向前邁進，提昇生命的層次，至於到不到得了，這就得看個人的造化了，但這不也正是欣賞藝術的迷

人之處嗎？

　　要真正能夠欣賞音樂一定要學會看樂譜，要有樂理、樂器以及一些音樂「專有名詞」的基本知識，就像想當美食家的人必須要會看食譜一樣，此外也還必須多懂一些做菜的基本原理，以便對做菜的藝術有個全盤性的了解；接著就是經常到處吃，吃遍五湖四海，聽遍各種音樂、去過一大堆音樂會，接著自然而然的，有了這些閱歷，再經過行家的指點，接著再多加涉獵、自行進修，多加體會品嚐，自然才比較容易成為高手；不常到處吃的人，永遠不會成為美食家，不貪吃的人，更是一輩子不會成為美食家，總之先得「好吃」就對了！好吃而有品味，才是真正的「美食主義者」；好吃而無品味，充其量只是個「貪吃鬼」；只喜歡吃某些食物或某些特定口味的「偏食者」、隨便拿到就往嘴巴裡塞的、不管滋味的「果腹者」都是極不好的食客類型，完全說不上對「藝術」有什麼體會，兩者同樣的糟糕。

　　古典音樂作品有難易之分，剛開始聽要從短小的樂曲開始聽，樂器組合也儘可能的簡單，也就是說，鋼琴曲是很好的入門曲，「芭蕾舞劇」(Ballet) 與「芭蕾舞樂」都是很不錯的入門曲，描寫風景、河水、噴泉、瀑布、鳥兒等事物，與日常生活經驗息息相關的描繪性的樂曲可放入優先聆賞的名單中，保證你一聽就懂，然後再就是聽節奏分明的舞曲（如圓舞曲 (Walzer)、波爾卡舞曲 (Polka)、波蘭舞曲 (Polonaise) ……），或使人心曠神怡的夜曲 (Nocturne)，然後再聽、再接觸時間長度更長、牽涉到外語諸如歌劇 (Opera) 之類的音樂，再接著去聽聽依文學作品而作的交響詩 (Symphonic Poem)，再擴大至比較長大、樂器比較多的多樂章曲子，如交響曲 (Symphony)、協奏曲 (Concerto) 等，逐漸加深深度，循序漸進的聆賞，自然經過幾年後，將可一窺堂奧。西洋音樂史上一長串的傑作絕對足夠伴你渡過一生了，保證永遠有你沒聽過的曲子等待你去發掘。曲子會聽不懂可能是因為功力未到，或者時機未到。而人生的歷練不足

也將無法體會他人的思想和情感，藝術知識不足也將增加不少的障礙，藝術的的確確反映著生命，與我們的生命歷程相合無間。

欣賞音樂時需要擁有一些基本的工具書，例如大部頭的音樂辭典，除此之外，你也可以考慮購買一些簡短的作曲家傳記，逐步的對各個作曲家的生平與作曲風格有所理解，一次、一段時間、一個，切勿貪多，可以從十八世紀中到十九世紀中比較容易的時期入手，再逐步向兩端擴充，豐富你的書架與 CD 架。

至於人們經常提到的錄音版本比較，其實只適合讓人們在上述第一層面與第三層面上進行尋找探索，並不具有真正絕對的意義可言。這就像「愛情」與「婚姻」一樣，沒有一個絕對的標準，反正有什麼樣的男人就會愛上什麼樣的女人，你所尋找的另一半往往不就是你自己的投射嗎？至於真的有所謂的「理想的情人」或「理想的伴侶」嗎？這也就是「見仁見智」了！

當然，就像上街購物一樣，並非買的一定都得是「傳世神品」，有時買的經常不過是生活必需品而已。但是隨著自己所購的東西愈來愈多，空間愈來愈少，CD 愈來愈多，捨不得丟，可是也難得聽。假如在那一刻，你手上的都還是日用品，那麼你就是一個失敗的收藏家，收藏了一堆破銅爛鐵，還沾沾自喜。其中「典藏型」與「傳世神品型」的 CD，多半都是些唱片史上名家所留下來的絕唱，在藝術成就上被推崇備至，要不就是一些傳奇性人物的浮光掠影，讓我們一窺大師如雲的高手時代；要不就是這次不買，下次保證買不到的 CD。這些多半是你尋找頗久的錄音，對個人意義非凡，乍見之下當然必須立即購買，否則不妨三思，逐步建立起你自己的音樂資料庫（書、譜、CD），千萬不要讓「書齋」成為「書災」。將不同時代的錄音做個比較，是比較有意義的版本比較，因為它讓我們得以一窺前人風範與時代風貌，讓我們更加了解過往的林林總總，讓逝去的一切重新復活起來。

　　筆者常覺得聽曲子好比逛花園，左顧右盼著沿途美景，一會兒欣賞昂首翱翔的旋律，另一會兒可能流連忘返於巧妙的節奏或美麗的音色，逛完時留下的是個美麗的概括性印象，至於如何彎彎曲曲的走到終點，可能就沒幾個人記得住了。在沿途賞花之際，其實不妨也花點功夫記一下路徑，因為古典音樂是一門講究結構的藝術，素有「聲音的建築」之雅稱。透過回顧整條路途方能看出每個細節之間的關聯，讓人感受到作品的整體感，在聆賞者心中塑造起該作品的完整形象，使得聆賞者可以在隨著作品而情緒起伏之際，同時也能由另一個角度站在高處俯視自己當下的處境；這種我與超我並存、理智與感情和諧的狀態，正是聆賞音樂心腦合一的至高境界。

　　歌德 (Johann Wolfgang von Goethe, 1749–1832) 說：「文字人人讀得懂，但是意義只有有心人才能得知，而形式對大多數人而言，將永遠是個奧祕。」我斗膽仿他的話說：「聲音人人聽得見，但是其情感意義只有有心人才能得知，而形式對大多數人而言，將永遠是個奧祕。」——希望你正是那少數人。

音樂的基本要素

音樂是由一連串的聲音在時間及聲音空間中進行而構成的。由於音樂必須順著時間，在實體的空間裡震動空氣（或導音物體），並運用到人耳聽覺範圍內所能聽見的音高頻率（大約在 15～20,000 Hz 之間），因此自然而然地，聲音的基本要素便成為音樂的最基本要素。

聲音的基本要素

聲音的基本要素有四：音高、音色、強度、音長。

1.音高

音高 (Pitch) 是以聲波的每秒鐘振動週波數做客觀的描述與計量。雖然音樂中所使用的音高頻率幾乎涵括整個人耳聽覺範圍，但是實際上只用到其中少部分的音高而已，因為它只運用某些依特定振動數比例所規範的音高。在西方現行的律法中，原則上是將振動頻率比例數為 1:2 之間的那些頻率等分為十二個音，雖然會因為律法種類不同（例如五度相生律、自然律、平均律）而導致這十二個音的頻率會略有些微的差距，但是整體上運用到的頻率仍屬有限。以現行國際標準音高 a1=440 Hz 為例，若以平均律計算之，c1=262 Hz，升 c1 與降 d1=277 Hz，d1=294 Hz，升 d1 與降 e1=311 Hz，e1=329 Hz，f1=349 Hz，升 f1 與降 g1=370 Hz，g1=392 Hz，升 g1 與降 a1=415 Hz，a1=440 Hz，升 a1 與降 b1=466 Hz，b1=494 Hz（經過四捨五入），也就是說在 261 至 494 Hz 之間近二百三十

四個頻率中才用到了十二個頻率。相差一個八度的音振動頻率相差一倍，也就是說高 c1 一個八度的 c2=523 Hz（因為原本 a1=261.63 Hz，乘以 2 後四捨五入值），而低 c1 一個八度的 c=121 Hz。因為頻率是以二倍數增長，所以在愈高的音域中每個八度的頻率差距會愈來愈大，各個音的頻率差距也會加大，這也正是人耳對奏唱不準的高頻音極其敏感的主因之一。一般來說，在音樂中只運用到樂音，其振動呈規則性週期反覆，主要音高只能有一個，其他則被歸類為噪音。

2.音色

音色 (Timbre) 基本上是借用視覺中的色彩概念來形容泛音 (Harmonics) 強度曲線不同的音。由於在音樂中所使用的每一個音都具有豐富的泛音，其各個泛音又會有不同的強度，因而使得相同音高的聲音會有不同的色澤。人耳在聽聲音時本能的會接收到一個音的本音及其泛音，然而由於泛音的強度比本音低了許多，所以人們大多只下意識地將這些泛音當做音色，唯有當某個泛音特別大聲時才會將它當做是另一個個別獨立的音高。人耳對音色的辨別力極為敏銳，我們不是經常可以光從音色就分辨出不同的歌者或樂器嗎？一般來說，高泛音較多的音聽起來比較明亮，反之聽起來就比較暗，偶數泛音較強的音聽來比較柔和，奇數泛音較強的音聽來比較生硬。然而除了泛音強度外，聲音的發音過程也會影響音色。每個音發音有四個階段：初發音時音量爬到頂峰的速度與幅度，隨後稍微遞衰至穩定音量的速度與幅度，保持穩定發音時音量的變化，除去發音動作後音量遞衰的幅度與速度，這四者所組合成的曲線協助人們將某種音色與某一特定樂器連在一起。例如彈奏鋼琴時，每個聲音很快會到達最高音量，然後就一路快速遞衰，手指離鍵時殘響更是飛快的消失；倘若用錄音機將之錄下然後前後倒帶播出，人們往往會誤以為是風琴所發出的聲音。

3.強度

　　音的強度在物理學上是以 db（分貝）來定義描述的，然而在音樂上卻不是用分貝數來描繪一個音的強弱，而是用義大利文「piano」（輕聲，簡稱 p）及「forte」（大聲，簡稱 f）來指示一個音或多個音的強度（力度），然而基本上這只是個概略相對性的稱呼，而非標示著絕對的分貝數。但是現今不只將這兩個相對基本強度加以細分，同時也為個別力度與分貝數之間畫上等號。現今將力度大致分為「最弱」（ppp，大約 30 db），「甚弱」（pp，大約 40 db），「弱」（p，大約 50 db），「中弱」（mp，大約 60 db），「中強」（mf，大約 70 db），「強」（f，大約 80 db），「甚強」（ff，大約 90 db），「最強」（fff，大約 100 db）等八個級數。但是實際上管弦樂團（Orchestra）發出最大的音量時可高達驚人吵雜的 120 db，接近人耳的痛苦極限。而各個樂器所能發出最輕和最強的力度分貝數也大不相同，同一樂器在不同音域所能發出最強和最輕的力度分貝數也不同。二者之間上下限的差距也往往會隨音域的升高而減小，使得不少樂器（特別是管樂）在吹奏高音域的音時，怎麼吹都吹不小聲，即使在吹奏者有意極力控制來吹奏上述八個相對強度，對聽者而言可能根本聽不出鄰近幾級力度之間有何差別可言。

4.音長

　　在物理學上是以秒數來記錄聲音的長度，但是在音樂中卻是用另一套系統，以拍號搭配不同的演奏速度，配合不同長度的音符來標示出某音的物理秒數長度。例如一個拍號為 4/4 拍的曲子，演奏速度為每一分鐘一百二十拍（也就是說每分鐘奏一百二十個四分音符），要奏四拍才能奏出一個長度達兩秒鐘的音。基本上，音樂所運用到的常態時間分割法，多半是二分法，一個全音符等於兩個二分音符，一個二分音符等於兩個四分音符，其餘可依此類推到六十四分音符，以記出長度不同但成一定

比例時值。若是要將某一音分為二、四、八、十六、三十二、六十四等分之外的音值時（例如將四分音符時值等分為五等分），一般都將這一串音括起來，在其上方或下方加注數字（在上例中加注 5）以資標示，以便與常用分割法相區隔。既然響起時用音符來記，那麼當不出聲時就以休止符來記載，其時值分割原理與音符相同，是一體的兩面。

音樂作品的要素

在運用上述聲音的基本要素加以組合後，便產生音樂作品的幾大要素（或可資運用的素材）：節奏、音高（見前「聲音的基本要素」一節）、旋律、織度、和聲、曲式。

1.節奏

節奏 (Rhythm) 是由一連串長短不同的音值所組成，它在一個以穩定進行的拍子上運作，有時在某拍之內擠入比較多個音，有時則可能一個音跨越好幾拍，有時則越過拍子落在拍子與拍子之間（即所謂的「切分音」(Syncopation)），如此一來造成一種時而流動時而阻室的推擠效果，使聽者時而隨著它向前衝時而向後退。相同節奏反覆一次時會產生一種均衡的對仗效果，過多相同的節奏會使聽者覺得生硬，一直反覆同一節奏則會產生催眠性的效果，但也可藉此加深印象，加強衝擊力（例如貝多芬的《第五號交響曲》(Symphony No.5 in c minor)、《第七號交響曲》(Symphony No. 7 in A major)）。節奏其實是音樂中最古老的要素，古人再三從大自然、宇宙的運行、人類肉體的勞動和心跳中找到它，在較原始型態的音樂可能只有一個音高，但卻具有極為複雜的節奏。除此之外，節奏一詞有時也被用來形容一首曲子在材料或氣氛上變化速度的快慢，但是一般通常以布局設定的步調快慢形容之。

2.旋律

當一長串長短有序的音值搭配上一連串水平方向移動的不同音高後便產生了旋律 (Motion)。一般來說，大多數的旋律其最高和最低音之間（音域）多半不會超過兩個八度，否則將無法以單人之人聲演唱，而可歌性正是人們辨別旋律的基本尺度之一（雖然某些曲子因風格使然，旋律的音域超過兩個八度）。世上每個民族、各個時代都有不同的審美觀，所以也各有不同美感的旋律。雖說不少的曲子也將重點放在美麗生動的旋律上（特別是小品樂曲或歌曲），但它並不是令一首樂曲成功的必要條件。

3.織度

織度 (Texture) 一詞來自紡織，用來形容各股紗線合織成一塊布料的方式，延伸用來解釋各個部分與其所構成的總體之間的關聯。由於音樂在同一刻是由許多聲部一起交織而成，自然而然地此詞就被用來描繪聲部組織或結構方面的狀況。倘若聲部數目比較多，則織度就比較稠密，而不是稀稀疏疏的幾股線而已。一般來說我們可以將織度粗分為三大類型：單音音樂（Monophony，自始至終只有一個聲部）、複曲調音樂（複音音樂 (Polyphony)，音樂趣味平均分散在各聲部之間，例如賦格曲就是最標準的範例）、主曲調音樂（主音音樂 (Homophony)，主要音樂趣味始終落在某一聲部之旋律中），但是實際的狀況則比這複雜得多。大多數的曲子都前前後後的混合著上述三種聲部型態，往往只是因其中某一型態較為顯著，而被硬性歸成某一類，但是實際上這幾種類型必須交替變化才能產生出饒富趣味性的織度。

4.和聲

　　當幾個依前述律法構成的樂音上下同時響起便成為和弦 (Chord)，再由和弦構築起和聲 (Harmony) 進行。西方從十三世紀至十九世紀末，大多採用由三度音程往上堆疊而成的三和弦系統，此一和弦之基本構造源於將泛音列的第四、五、六個泛音同時響出。在二十世紀初至當代的音樂作品中的和弦則是由幾個音高自由上下組合而成，無明確之系統可言。在三和弦體系的音樂裡，前一個和弦與後一個和弦之間存在著某種既定的連接關係，而這一串和弦連接便構成了和聲，而和聲學基本上正是著重於探討和弦連接時所形成的某種類似文法的進行架構。由於所運用的和弦性質不同（三和弦、七和弦……），再加上前後連接的和弦不同，所以排列成千變萬化的組合，任憑作曲者依想像力去發揮。話雖如此，但是實際上所運用的前後組合必須受文法的規範，才能產生某種有意義的連接，就像語文要合文法才能有意義一樣。即令如此，作曲者仍可大展神通，創出色澤明暗變化多端的和聲進行，十九世紀的西方作曲家個個以發明新的和聲連接為務，頗有語不驚人死不休之勢。

5.曲式

　　曲式 (Form) 就像文章的格式一樣，只不過是用音符來敘述而已。文章要細分為大小不等的段落以便利流暢的敘述，也還要有內在的邏輯性結構以連貫思路，音樂更是如此。因為音樂所運用的是純憑聽覺才可掌握的純抽象聲音，再經由大腦理出它的規律，理解其含意或對其情緒性含意做出肉體或情緒上的反應。由於人只能了解他所能記得住的東西，因此形式或聲音組合複雜的作品往往要經過多次反覆聆聽，仔細咀嚼後才可能消化得了。曲式過度複雜的作品可能根本令人無法掌握，失之過繁；而曲式過度簡單的作品也可能經不起再三推敲，而失之單薄，難易之間全憑作曲者依表達的需要做定奪。一首曲子或者有形式或者無形

式，而一般通常所謂的「二段式」、「三段式」是指出段落的數目，「奏鳴曲式」（Sonata Form，有關「奏鳴曲式」的介紹，詳見本書第一部分第五章「何謂曲式」）、「輪旋曲式」（Rondo Form）……，則是一些包含某些固定段落、內在關係複雜的曲式，特別是「奏鳴曲式」，它可說是西方音樂文化的一大成就，值得仔細研究。

古典音樂與社會
約翰・史特勞斯與圓舞曲

　　音樂與社會是無法分離的，因為它的一切皆仰賴其所存在的社會。它不僅要有聽眾，同時也要仰賴政府或社會上某些人士出錢支持演奏者與作曲者的生計，也需要有人斥資興建演奏場所並維持其開銷，它還需要相關的專業教育機構負責訓練演奏者、作曲者、藝術行政人員等負責生產製作音樂的人員，它也更需要另一套教育體制將這些音樂融入該社會人民的教養與生活之中，從而建立其社會切入點與立足點，讓這些音樂有訴求的對象。

　　一般來說，在藝術社會學裡將音樂分屬於通俗藝術、民俗藝術、精英藝術三大範疇：時下一般的流行音樂屬於通俗藝術，它以大量複製、銷售賺錢為目標，主要是透過收音機、電視等大眾媒體以及 CD 錄音得到傳播，現場演出少之又少；民俗藝術的生產者即為消費者，並不考量商業上的成敗，其內容與該特定族群的生活形態或宗教信仰密切相關；而精英藝術則是社會的中上階層針對嚴肅的藝術目標而發，在作曲技術上力求創意與完美，在樂曲內容上則以傳達人生混沌不明的真實存在為目標。不過話雖如此，在真實的狀況裡，在古典音樂中也不乏格調並不甚高的作品，在流行音樂中也有些作品足堪列入精英藝術的範疇，民俗藝術有時也非真正的民俗藝術，而是流落田野的精英藝術；上述的分類法只是方便用來概述狀況，作個大致的分類而已，並非絕對嚴格的區分法。

從上述的分類法來看，隸屬於精英藝術範疇的古典音樂，以表達嚴肅的人生真實面為目標，似乎在板著臉說教，但是實際上古典音樂只是在作曲技術上格外講究創意與手藝，有著較為崇高的創作目標的一種音樂而已。「古典」(Classical) 一詞基本上意指一流的、經典的，意思是說這些音樂是最好的，足為經典楷模，而其實古典音樂中也不乏一些曲趣輕浮的「沙龍音樂」(Salon) 或舞蹈音樂，在傳達中產階級溫馨的幻想怡情天地的同時，兼具實際用途，一點也不嚴肅高深。再者，大多的古典音樂基本上遵守著「寓教於樂」的古訓，多半在嚴肅面對創作技術與創作宗旨的大前提下，設法讓音樂帶著一絲高雅的娛樂性，對人們的心智與感情作淳厚的薰陶。有時某些音樂甚至是從純娛樂化、實用的角度出發，經過一些專業作曲家的努力而升格獲得藝術性的精緻結果，得以進入精英藝術的範疇，證實著藝術源於手藝精緻化的古老傳統；維也納的圓舞曲文化就是一例。

圓舞曲與史特勞斯家族

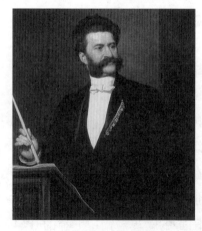
小約翰・史特勞斯

圓舞曲是維也納的獨門絕活，雖然其他國家在十九世紀也風行過圓舞曲，但是德奧語系一連串的圓舞曲作曲家，將圓舞曲轉變成一種華麗醉人的生活象徵，聆聽時會讓人們暫且拋開沉悶嚴肅的人生課題，沉醉在浮華綺麗的樂聲中，彷彿再度置身於奧匈帝國的輝煌盛世裡。

在當時的奧國，圓舞曲基本上並不僅是一種聆賞的音樂而已，它本質上是一種源於民間的實用性舞蹈音樂，幾乎百分之

百都可以拿來在舞會中伴隨舞蹈。為了讓舞者在隨樂翩翩起舞之際能有更好聽、更多樣化的音樂相伴，同時發揮這門藝術的獨特特色，作曲者無不挖空心思、別出機杼。後來也更有借此曲體抒發藝術幻想的曲作，寫作出不少演奏會用的圓舞曲或圓舞曲體裁的歌，發展成一獨特的圓舞曲文化，但是它在本質上終究是個不折不扣的實用音樂。

說起圓舞曲，自然就會提到維也納的史特勞斯一家，約翰一世 (Johann Strauss I, 1804–1849) 被稱為「圓舞曲之父」，他的兒子們：約翰二世 (Johann Strauss II, 1825–1899) 成了「圓舞曲之王」，約瑟夫 (Josef Strauss, 1827–1870)、愛德華 (Eduard Strauss, 1835–1916) 也寫下許多優美動聽的圓舞曲。這個家族將圓舞曲的格調加以提昇，挖空心思創造出各種美麗動人的旋律，並且使描寫題材多樣化，將作曲技巧加以拓展變化，使之脫胎換骨成為一種精緻的音樂，脫離實用舞蹈音樂的範疇，成為一種榮登大雅之堂的演奏、聆賞用藝術音樂。

約翰一世的父親經營小酒館，在約翰一世出生不久後就去世。他少年時在裝訂廠工作之餘也邊學作曲，十五歲時，曾參加通俗管弦樂團，演奏小提琴；二十一歲開始寫作圓舞曲，後又曾自組樂隊，在歐洲各地發表自己的作品，結果聲名大噪，響滿全歐，被後世譽為「圓舞曲之父」。約翰一世日後拋棄妻子和他人私奔使小約翰（二世）承受許多痛苦。西元 1825 年 10 月 25 日生於維也納，西元 1899 年卒於同地的小約翰就是眾所周知的「圓舞曲之王」。小約翰在幼年時就充分顯露了他的音樂才華，可是老約翰以自己一生清苦為鑒，不願兒子重蹈覆轍，因此強命小約翰到銀行工作。可是小約翰卻得到母親的支持，祕密地學小提琴和作曲法。十九歲時，他就自組樂隊，親自指揮演奏自己的新曲，馬上建立了相當的聲響。老約翰去世後，他合併父親的樂隊，到奧、德和波蘭等國巡迴演奏，介紹自己和父親的作品，所到之處無不轟動。

西元 1872 年小約翰應邀赴美，在波士頓指揮十四場，紐約四場。此

時小約翰可說是天之驕子，每指揮一場聽眾就站到座位上向他瘋狂喝采歡呼。小約翰一生共創作四百七十九首圓舞曲，近二十齣的喜歌劇(Opera Buffa) 和無數的波爾卡舞曲。他的最佳傑作《美麗的藍色多瑙河》（*An der Schönen Blauen Donau*，見「作品欣賞」）在發表當晚就轟動維也納，沒多久就成了全世界家喻戶曉的藝術結晶。其他如《藝術家生活》(*Künstlerleben*)、《維也納森林》(*G'schichten aus dem Wienerwald*)、《醇酒、美人、情歌》(*Wein, Weib und Gesang*)、《一千零一夜》(*Tausend und Eine Nacht*)、《維也納氣質》(*Wiener Blut*)、《南國薔薇》(*Rosen aus dem Süden'*)、《春之聲》(*Frühlingsstimmen*)、《皇帝圓舞曲》(*Kaiser-Walzer*) 等圓舞曲，以及《喋喋不休》(*Tritsch-Tratsch-Polka*)、《雷鳴和閃電》(*Unter Donner und Blitz*) 等波爾卡舞曲，都是享譽無數的作品。

除了小約翰之外，還有兩位史特勞斯也是圓舞曲界的知名人物。小約翰的弟弟約瑟夫原本學工，長於機械發明，在小約翰因工作過多，臥病無法指揮樂隊後，應母親和哥哥的請求，出來接替哥哥的位子。他身體不好，個性中略帶神經質和優越感，但音樂天分卻很高。一生中寫了近三百首圓舞曲和波爾卡舞曲，尤其以《奧地利的村燕》(*Dorfschwalben aus Österreich*) 最為著名。愛德華則曾接替其兄在聖彼得堡指揮樂隊演出。在西元 1892 年至西元 1895 年間曾率領樂團遍訪美國和歐洲，廣受歡迎。

史特勞斯家族與維也納的黃金時代共存，當一次世界大戰結束後，奧匈帝國解體，圓舞曲的熱潮就此過去，雖有雷哈爾 (Franz Lehár, 1870–1948) 等人仍然創作這類題材的樂曲，但是這門藝術至此已近尾聲，徹底跟不上二十世紀的腳步，空留人們對往昔歌聲舞影頹廢奢華生活的美麗回憶，從此「圓舞曲」就寫入世界文明史，成為奧國與維也納的同義字。

作品欣賞

《美麗的藍色多瑙河，作品 314》

　　《美麗的藍色多瑙河》是小約翰·史特勞斯最受歡迎，也最完美的圓舞曲作品。此曲是因西元 1866 年，奧國與普魯士爭奪新成立的德意志聯邦的領導權之際，背後又遭義大利夾擊使奧軍節節敗退，在 7 月發生著名的科尼西格雷茲激戰，奧軍死傷泰半，首都維也納滿目瘡痍，普魯士乘勝追擊，大軍已開至維也納近郊，奧國不得已退出德意志聯邦，還割讓威尼斯給義大利才結束了戰爭，這時小約翰·史特勞斯為詩人貝克所作的一首詩所吸引：

> 美麗的人兒，你不受塵世的干擾，
> 那青春高貴的氣質，多瑙河與妳共顯光耀！
> 我們心繫的多瑙河畔，
> 那是光明的真之所在，
> 多瑙河畔、美麗的多瑙河畔。
>
> 芳香馥郁，花蕾新吐，
> 是它裝扮了我內心休憩之所。
> 枯萎的草木依舊綻放花朵，夜鶯終宵歌唱，
> 多瑙河畔；
> 美麗的藍色多瑙河畔。

深深為詩的內容感動之餘，在這奧國全國上下士氣最低沉的一刻，小約翰·史特勞斯著手運用這詩的最後一行作為曲題譜寫一首優美的圓舞曲（居然不是一首雄壯的進行曲！這點大概是中國人一輩子難以理解的），試著道出奧國人內心的驕傲，為民族尋回失落的自信心。此曲最初以附合唱的圓舞曲形式寫成，但是並非依貝克的詩而譜成的，歌詞是在曲子完成後，由作詞者加填上去的。此曲是在嘗盡敗戰屈辱以後，為了鼓舞維也納人消沉的人心意志而作，由維也納男聲合唱協會 (Wiener Mannergesang Verein) 於西元 1867 年演出，為狂歡節揭開序幕，但並未轟動一時。一個月後，在史特勞斯管弦樂團的演奏會中，首次以管弦樂曲形態演出，聽眾的反應才轉趨熱烈。同年 7 月 30 日，小約翰·史特勞斯在梅特涅 (Metternich) 侯爵夫人的贊助下，親自在巴黎的萬國博覽會 (World's Fair) 中指揮演出，才真正造成轟動而肯定了本曲的藝術價值。

本曲是由序奏、五段圓舞曲及尾聲構成。序奏極為美麗，在水光瀲灩的背景聲中平和的奏出多瑙河旋律，令人聯想起月下的多瑙河，可說是全曲最令人印象深刻的一段。而其他的段落則以流暢優美的旋律配上圓舞曲旋律，帶動樂曲向前波動，然而並未再正面描寫出水光山色，最後則將最先之多瑙河旋律再奏一次，以首尾相銜的方式結束全曲；說實在的，倘若事先不知其創作年代與時代背景的話，還真難想像這首優美愉快的曲子居然是在國家處境最低潮的時刻寫作的，由此可知藝術品與歷史的關係有時真是變化多端。

一般來說，圓舞曲並不會有那麼細緻傳神的前奏來勾勒氣氛，只會象徵性地以一短段音樂將舞者導入場中，但是本曲在加上了具描繪性質的導奏之後，音樂已從陪襯肢體舞步動作的層次，提昇到饒富內涵的藝術化層次，讓聽者可以再三品味並推敲其弦外之音，成為既可跳舞又可欣賞的藝術佳作。其所顯示的質感，再三印證著前文所述藝術源於傳統手藝的觀點，而古典音樂正是透過這些前輩天才大師們，才能顯露出高

人一等的內涵與質感，將這些音樂帶至藝術極品的境界，成為人類文明史上人人不可不識的瑰寶。

作曲家的私生活與其作品
柴可夫斯基《第四號交響曲》

　　一般來說，當我們在欣賞一首作品時，能夠知道其作曲者的生平是相當有用的。這倒不是因為作曲家的作品一定和他的生平有著百分之百密切的關聯，而是因為從一個人的生平中，我們大體可以了解他的人生際遇與他的個性，也可以知道該作曲者對他的音樂所抱持的態度與理念，知道某一特定作品在其創作生涯中所扮演的角色與地位；再者就另一面來看，假如我們對某一作品不甚熟悉，或者覺得不容易理解的話，讀一讀該作曲者的傳記將可無形的減低我們對作品的陌生感，讓我們因為覺得對人不陌生，因而對其藝術作品也不會太陌生。不過話雖如此，真正要欣賞一首曲子仍然得從作品本身入手，因為一首曲子使用的語彙與其所含的內容息息相關，倘若不熟悉某一時期的音樂風格與語法，勢必將無法深入欣賞該作品的美，更不用說進一步體會該作品在音樂史上的地位與其所含的弦外之音，因此傳記等資料僅有輔佐性的功用。

　　但是凡事有規則就有例外，史上也不乏一些作曲家將他們的個人生命中某一特定片刻的感受化為音符，將作曲視為發洩個人情感的途徑，而非基於經濟或職業上的理由去從事創作。一般來說，這類的作曲家經常是一些小作曲家，他們在情感或靈感的巔峰上，突然成就了少數幾首廣為世人流傳的傑作，因而得以留名青史。在大作曲家之中，大多數人是用作曲技術與創作動機在思考並感受音樂，將樂曲的技巧形式完美性

與美感經驗當作是創作目標，但是有時候他們也會用其所創作的音樂來平衡生命此刻所經歷的衝擊，突然顯露出少見的直率與強烈感受，而將複雜的作曲技巧拋在一邊，單刀直入地讓所有的聽者越過風格、語彙的障礙，清楚的感受到他的心聲；柴可夫斯基的《f小調第四號交響曲》(*Symphony No. 4 in f minor*) 就是最明顯的一例。

柴可夫斯基

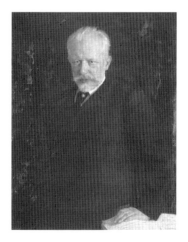

柴可夫斯基 (Peter Ilyitch Tchaikovsky, 1840–1893)，西元 1840 年 5 月 7 日生於伏亞特卡 (Vyatka) 地區的礦業小鎮卡斯考－伏特金斯克 (Kamsko-Votkinsk)。父親是礦場督察，母親是法國胡格諾 (Huguenot) 教徒之後，生性神經質。四歲到八歲，他在法國女家教的教導下學習法文與德文，十歲時進入聖彼得堡 (St. Petersburg) 的法律學校就讀，在校的九年期間沾染上流行於該校的同性戀風氣。

柴可夫斯基

西元 1854 年，母親感染霍亂去世，他受到這突如其來的刺激開始作曲，以寫作音樂來發洩情緒。西元 1859 年離開學校之後，他一面在司法部工作，一面定期上音樂課，四年後他決定專心進入聖彼得堡音樂院 (St. Petersburg Music Institute) 求學，在前後兩年半的時間裡跟隨院長安東・魯賓斯坦 (Anton Rubinstein, 1829–1894) 學習作曲，在西元 1865 年獲得音樂院的銀牌獎畢業。

西元 1866 年，莫斯科音樂院 (Moscow Conservatory) 正式成立，院長是安東・魯賓斯坦的弟弟尼可萊・魯賓斯坦 (Nikolai Rubinstein,

1835–1881)，他聘請柴可夫斯基來校任教。在他的鼓勵下，柴可夫斯基開始動筆寫作第一首大型作品《g小調第一號交響曲「冬之白日夢」》(*Symphony No.1 in g minor: Winter Daydreams*, 1866/1874)，之後他動筆寫作他的首齣歌劇《沃耶沃達》(*The Voyevoda*, 1867–1868)，此劇於西元 1869 年 2 月首演，演出失敗。此時他愛上一位歌劇女星阿爾托 (Désirée Artot, 1835–1907)，但是郎有意女無情，不久便不了了之。西元 1868 年他結識了巴拉基列夫 (Mily Balakirev, 1837–1910) 及「五人組」裡的其他成員。在巴拉基列夫的操控下柴可夫斯基寫下他第一個顯現日後個人化風格的大型音樂作品《羅密歐與茱麗葉幻想風序曲》(*Romeo and Juliet Overture*, 1869/1870)。

隨後則是一連串不太成功的曲子，一直到西元 1874 年他才突然又作出一堆至今仍是樂迷人人珍愛的名作：《降 b 小調第一號鋼琴協奏曲》(*Piano Concerto No. 1 in b flat minor*, 1874–1875)、芭蕾舞劇《天鵝湖》(*The Swan Lake*, 1875–1876)、為大提琴與管弦樂團的《羅可可主題變奏曲》(*Variations on a Rococo Theme*, 1876)、《f 小調第四號交響曲》（*Symphony No. 4 in f minor*，見「作品欣賞」）、歌劇《尤金・奧尼根》(*Eugene Onegin*, 1877–1878/1879)、《D 大調小提琴協奏曲》(*Violin Concerto in D major*, 1878)，他之所以寫那麼多是因為他的感受增多，他因自己是同性戀而感到苦惱，西元 1877 年在古怪無比的狀況下結了婚。

大約就在寫作《羅可可主題變奏曲》的同時，柴可夫斯基開始跟鐵路大亨的富孀梅克夫人 (Nadezha von Meck, 1831–1894) 通信，二人的友誼維持了十四年，但是從未見過面，這是梅克的條件。或許這是因為梅克夫人覺得對她的亡夫有所虧欠，她的先生是在得知她與祕書有染，女兒並非親生的狀況下心臟病猝發身亡，所以她並不想與柴可夫斯基有過分密切的接觸。他們二人的通信提供了後人了解柴可夫斯基的創作觀與思想的機會。

他原本就打算以婚姻來克服同性戀，恰巧在西元 1877 年春天當他在寫作《尤金·奧尼根》時，他接到了安東妮娜·米莉烏可娃 (Antonina Ivanovna Milyukova, 1849–1917) 的情書，表達對他的愛慕之意。柴可夫斯基深怕歌劇中女主角寫信給奧尼根卻遭拒絕的類似情節會在現實生活中再現，而且安東妮娜威脅要自殺，在答應與她會面之後不久，就在西元 1877 年 7 月 18 日以私人婚禮迎娶了她；他七週前才首次見到她。

只是這婚姻馬上就讓他受不了，半個月後他逃到姊姊家避難，9 月底，音樂院開學時他不得不回到莫斯科，幾天後試圖自殺，接著又匆匆趕到聖彼得堡，醫生吩咐要他休息，由弟弟出面解決離婚的手續，把柴可夫斯基帶去西歐療養。西元 1878 年 9 月當他回到莫斯科時，他立刻辭去音樂院的工作。梅克夫人提供他一筆豐厚的年金，使他不必依賴教書過活，可以專心從事作曲。

由於個人人生危機已過，感覺變少自然作品也隨之變少，內容也不再像以往那麼的豐富，往後多年間只有少數幾個傑作：《C大調弦樂小夜曲》(String Serenade in C major, 1880)、《義大利隨想曲》(Italian Capriccio, 1880)、《1812 年序曲》(1812 Overture, 1882) 以及懷念尼可萊·魯賓斯坦而作的《a小調鋼琴三重奏「紀念一位偉大的藝術家」》(Piano Trio in a minor: A la Memoire d'un Grand Artiste, 1881–1882)。

他的下一齣歌劇《馬采巴》(Mazzepa, 1881–1883 ／西元 1884 年首演) 雖不是他最好的作品之一，但是沙皇卻很喜歡它，還頒了個獎章給他，打從此刻起柴可夫斯基的外在聲響逐日高漲，成為當時俄國首屈一指的代表性作曲家。他的下一個大型作品《曼弗雷德交響曲》(Manfred Symphony, 1885) 以及新歌劇《女巫》(The Sorceress)，都是花了大力氣創作的，但是不甚了了，柴可夫斯基又陷入創作低潮。一直要到他在西元 1888 年 5 月至 8 月間寫作的《e小調第五號交響曲》(Symphony No. 5 in e minor)、芭蕾舞劇《睡美人》(The Sleeping Beauty, 1888–1889 ／西元 1890

年首演）及《黑桃皇后》（*Queen of Spades*，西元 1890 年首演）才回復
到他最高的創作水準。

　　西元 1890 年 10 月 6 日他接到梅克夫人的來信告知，她在財務上無
法繼續支付年金，他們的筆談也必須結束。他覺得梅克夫人似乎只把他
們的關係定位在主雇的層次上，一不付錢就結束關係，因而內心受傷；
二來其實梅克夫人根本沒有財務危機，只是因為家庭因素而與他斷絕關
係，讓不明就裡的柴可夫斯基深感痛苦。

　　在斷絕與梅克夫人的關係後，柴可夫斯基進入他生命的最後階段，
雖然仍偶有一兩部傑作，但是他常自覺江郎才盡，寫曲萬分吃力。在這
階段裡，他的外在聲名更上層樓，芭蕾舞劇《胡桃鉗》（*The Nutcracker*,
1891–1892 ／西元 1892 年首演）和最後絕命的《b小調第六號交響曲「悲
愴」》（*Symphony No.6 in b minor: Pathetique*, 1893）是其中唯一具分量的
曲子。在《第六號交響曲》首演後九日，柴可夫斯基便於西元 1893 年 11
月 6 日去世。

　　以往關於他死因的傳統說法是，他因為喝了未煮開的水感染霍亂而
去世的。然而實際上似乎是因為某位俄國貴族寫了封信給沙皇，指控柴
可夫斯基與他的姪子鬧同性戀。法律學校的舊日同窗組了一個委員會處
理此事，為了避免事情鬧大，抖出該校同性戀風氣，所以判決柴可夫斯
基應自殺了斷，以維護學校的清譽，柴可夫斯基被迫服用砒霜自殺身亡，
一代大師就此辭世。這是一段算不上正常幸福的人生，所留下的是世人
最熱愛優美動聽的樂音。

作品欣賞

《f小調第四號交響曲，作品 36》

　　幾乎就在接到米莉烏可娃的第一封信的同時，也就是在西元 1877 年的 5 月左右，柴可夫斯基開始動手寫作他的《第四號交響曲》，但是這首曲子卻與米莉烏可娃無關，它與長期贊助柴可夫斯基的梅克夫人大有關係，甚至在柴可夫斯基的眼中，這是首「我們倆」的交響曲，一首對好友傾訴心中祕密的自傳性樂曲。

　　梅克夫人因為與他人通姦，使得丈夫心臟病發而死，心中的罪惡感可想而知，她亟需一心靈上的伴侶，但卻又不能再重蹈覆轍，所以當她在尋求尼可萊・魯賓斯坦的幫忙，找人跟她在家中玩奏小提琴曲時，間接的接受了友人的提議找柴可夫斯基改編一些曲子，於是梅克夫人在西元 1876 年 12 月 30 日給柴可夫斯基寫了第一封信，表達出她對柴可夫斯基作品的欣賞；二人之間就此開始了多達兩千多封、為時約十四年之久的書信來往，二人無事不談，無話不說。

　　在創作此曲的這段時間裡，柴可夫斯基在西元 1878 年 3 月 1 日（舊曆 2 月 17 日）寫給梅克夫人的信中，對於這首交響曲的內容有極為生動的描述（全曲在 1 月就已完工）：

　　　　在「我們的交響曲」中是有一個標題的，我可以對妳（只是對妳）用文字概括它所要表達的內容，我願意也能夠說明整個作品和各部分的意義。當然，我也只能做一般性的說明。
　　　　序奏是整個交響曲的核心，毫無疑問的，那是主要的思想；

這就是噩運。這正是那種命運的力量，它妨礙著對幸福的追求，它嫉妒地窺視著，使幸福安寧的生活不會變得美滿，不會變得毫無波折。它像達莫克利斯 (Damocless) 的劍一樣掛在頭上，並且不斷的、經常的纏繞著心靈。它是不可戰勝的，而你也永遠無法戰勝它。⋯⋯人們只好屈服，並且無可奈何的發愁 (主部第一主題)⋯⋯淒涼和失望的心情愈來愈烈 (第一主題之發展)，因此躲避現實，沉醉在幻想中不是更好嗎? (圓舞曲風格的第二主題，柴可夫斯基曾在草稿上用法文註明著:「舞會的回憶」)⋯⋯啊! 歡樂! 至少是甜蜜溫柔的夢幻出現了。出現一個善良、光輝的人，召喚著我們前去。⋯⋯多好啊! 快板所念念不忘的第一主題已經是多麼的遙遠! 而夢幻也逐漸的占據了整個心靈，一切淒涼之情都已忘卻。看! 這就是幸福。(在定音鼓上小提琴奏出三度旋律，木管以類似第一主題的旋律回答)⋯⋯幸福終於來到 (大聲的總奏)。⋯⋯不，這是夢幻，命運又把我們從夢幻中叫醒 (小號在定音鼓的輪音上奏出命運主題)⋯⋯整個生命在痛苦的現實和轉瞬即逝的幸福夢幻中不斷交替⋯⋯沒有彼岸⋯⋯在這個大海中浮游，為海浪所衝擊，直到沉沒為止; 以上可說是第一樂章的標題內容。

交響曲的第二樂章表現憂愁的另一個發展階段，這就是在傍晚出現的那種愁思，那時你工作得累了，獨自一個人坐著拿起一本書，但是它又從手中滑落，於是勾起了許多往事。有時憂鬱的 (這是過去常有的，但現已過去)，有時又愉快的回憶起青春時代，惋惜過去，不願重新開始生活。生命疲乏了，休息一下，回顧一下是愉快的，於是想起許多事情; 也有青春的血液沸騰著而又生活得很滿意的時刻，也有沉痛的時刻和不可彌補的損失。這一切都是遙遠的往事了。沉浸在往昔中，既憂鬱又有點甜蜜。(基本上，柴可夫斯基說的是全曲的氣氛，而非曲中主題含意。轉到 F 大調的那個短旋律則影射著年輕時代的歡樂)

第三樂章並未表達出任何特定的感覺。只是一些飄浮的阿拉伯圖飾 (Arabesque)。在你喝了一些酒，有點微醺時，它們在腦海中疾逝而過，心裡不暢快，但也不憂愁。你什麼也不想，只是讓想像力自由奔馳，而它又不知為什麼會自然而然的描繪出一些奇異的圖案來。……忽然它們使你想起醉醺醺的老粗的景象和街頭的小調……後來軍隊的行列又在遠方某處經過。這是些毫無關聯的形象，就像你在睡夢中腦袋裡疾馳而過的形象一樣。它們與現實生活毫無共同處；它們離奇、粗野、怪誕、毫無關聯。（相信有過半醉不醉經驗的樂友們很能夠體會這種恍惚飄飄然的情景；這是此交響曲中在配器法（將三個主題配合木管、銅管、弦樂撥奏運用）及曲式上最奇特、最富創意的一曲）

《第四號交響曲》的終樂章……如果你不能從自身找到快樂的理由，就看看別人吧！走向人群！看他們怎樣善於尋找歡樂，讓他們投入愉快的感情之中。民間節日的歡樂景象於是浮現。但是當你剛忘掉自己，嚮往著你所看見的他人的歡樂之際，那纏繞不休的噩運又再重新出現，強迫你想到它。除了你一人以外，無人能感覺到它，他們甚至連回頭看你一眼都不曾過，根本未曾發覺你是孤獨憂鬱的。啊！埋怨自己吧！不要說人世間一切都是悲哀的，它也有著質樸但強烈的歡樂，為別人的歡樂而感到愉快吧！活下去畢竟仍然是可能的！（這樂章是以俄國民歌〈一棵白樺樹站在田野中〉作為主題，展開葛令卡式的對位發展變奏，描繪出熱鬧歡樂的氣氛）近結尾處命運主題在高潮點出現，大聲向作曲者再次宣告他那揮之不去的悲劇性命運（極度敏感、內心孤獨的同性戀者。結尾則是一片吵鬧狂歡，似乎真是在強行作樂）。

本曲於西元 1878 年 2 月 22 日在莫斯科舉行首演，由尼可萊‧魯賓斯坦在俄羅斯音樂會中演出。而聖彼得堡的首演則是在西元 1878 年 12

月 7 日由納普拉夫尼克 (Eduard N'apravnik, 1839–1916) 指揮。各方反應不一，即使連湯尼耶夫對此曲也有所不滿。但是，此曲是柴可夫斯基作品中最直接、最鮮明、最具震撼力的一曲，在在的以簡明的手法、意有所指的吐露出他的心聲。這麼直接了當的曲子，在音樂史上的確也不多見，無怪乎令眾人議論紛紛，而且倘若少了柴可夫斯基本人的解說，我們很可能不易得知潛藏在這首交響曲中那股動人切身的同性戀心聲。

作曲家的創作與時代風格
從水談起：《噴泉》

　　大自然始終是浪漫派文人最心愛的題材之一，故事裡的主人翁無一不從大自然中得到安慰，而大自然無與倫比的美與力更是讓文人們如痴如醉，極力想以文字捕捉住大自然的美妙含義。對於浪漫派的作曲家而言，他們也跟文學家一樣，在極力想以音樂捕捉住大自然的美的同時，他們也傾向於在單純地擬聲擬景之外，詮釋美景的精神層面含義，將「自然」與「我」相對立，想要寫出「我」的感受，而不滿足於僅僅作客觀的描述而已。

　　然而對於印象派 (Impressionism) 的畫家與音樂家而言，大自然卻僅是一個客觀描述的對象而已，畫家或作曲家並不流露出他們本人的感覺，全然將焦點集中於以色塊或音符捕捉住色彩的變化，而色彩變化萬千的「水」正是印象派畫家和音樂家皆最喜愛描繪的對象之一，每一瞬間無不充滿著無以言喻的巧妙性，讓人深深為之著迷。

　　光是透過比較相同主題卻不同時代背景作品的表面音符與結構，是否可以證實上述簡而易懂的事實？而作曲家的創作意念與創作手法又如何受到時代風潮的影響？也就是說我們是否可以從譜面上所呈現的音符看出一個時代的人文精神？這些都可以讓我們了解作曲家如何反映出時代的風潮，如何將其意念落實執行成一連串的音符，從而掌握創作者的心思，從創造的觀點欣賞藝術，了解音樂藝術的本質。

在眾多描寫「水」的音樂裡，李斯特 (Franz Liszt, 1811–1886) 的〈艾斯泰別莊的噴泉〉(*Les Jeux d'eaxu a la Villa d'Este*) 與拉威爾 (Maurice Ravel, 1875–1937) 的《噴泉》(*Jeux d'eau*，一般多從其法文字面含義譯為「水之嬉戲」)，由於描寫對象皆為噴泉，而所處風格時期不同，剛好可以用來舉證說明上述論點。

（李斯特的生平請參閱本書第一部分第七章）

拉威爾

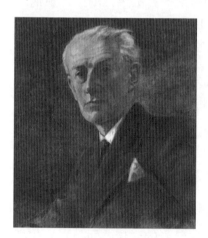

拉威爾

法國作曲家拉威爾，西元 1875 年 3 月 7 日生於西波爾 (Ciboure, Basses Pyrenees)，西元 1937 年 12 月 18 日因多發性失行症及腦萎縮去世於巴黎。他的一生留下的資料極少透露出他的內心生活，在創作方面也未留下任何草稿讓人們可以一窺他的創作過程，這種特性不由得令人想起神祕潔淨的貓兒。他的一生可分為兩個階段：

1.西元 1875–1905 年

拉威爾的父親皮耶・約瑟夫 (Pierre Joseph, 1832–1908) 是位具瑞士血統的工程師，母親瑪麗・德羅阿特 (Marie Delouart, 1840–1917) 是位具西班牙巴斯克血統的家庭主婦。拉威爾誕生在他母親的姑媽家裡，隨後拉威爾全家便遷往巴黎定居，成為道道地地的巴黎人。拉威爾自幼便有著相當高的音樂天分，七歲時便開始跟吉斯 (Henri Ghys) 學習鋼琴，十二歲開始學習和聲學。西元 1889 年，拉威爾考入國立巴黎音樂院

(Conservatoire de Paris) 主修作曲及鋼琴，他的在校成績可說是乏善可陳，但是他卻在藝文圈中非常活躍。這年的巴黎萬國博覽會給許多法國藝術家帶來藝術創作領域上的強烈刺激；拉威爾和德布西 (Claude Debussy, 1862–1918) 一樣都聽到了爪哇的加美瓏 (Gamelan) 音樂，這種在創作手法與意念上都與西方音樂截然不同的異國音樂，在這兩位法國年輕人的腦海中都留下了不可磨滅的鮮活印象，從而影響了他們日後的創作。在這次博覽會中，拉威爾還聽到了由林姆斯基－高沙可夫 (Rimsky-Korsakov, 1844–1908) 指揮演出的俄國作品音樂會，這場決定性的遭遇對拉威爾日後的管弦樂法有著深遠的影響。在這段時間裡，沙蒂 (Erik Satie, 1866–1925) 以及夏布里耶 (Emmanuel Chabrier, 1841–1894) 的曲子也都吸引著他。

西元 1895 年，拉威爾離開音樂學院，次年又再度註冊，進入佛瑞 (Gabriel Fauré, 1845–1924) 的作曲班，並且隨傑大吉 (André Gedalge, 1856–1926) 學習對位法 (Counterpoint) 及配器法 (Orchestration)。此時的拉威爾已經展露作曲上獨特的才華，在佛瑞開明的指導下，拉威爾開始逐一寫出他早期的幾首成名曲——《死嬰的孔雀舞》(*Pavane Pour une Infante Defunte*)、《哈巴奈拉舞曲》(*Habanera*)、《噴泉》(詳見「作品欣賞」)、《F大調弦樂四重奏》(*String Quartet in F major*) 等曲。

西元 1900 年，拉威爾因為拿不到「羅馬大獎」(Prix de Rome) 被音樂院踢出牆外。但是他仍然註冊旁聽佛瑞的作曲課，並且再度積極的角逐「羅馬大獎」，但是仍然沒有成功。西元 1901、1902、1903 年他又先後參加了三次，但是統統敗北，甚至在西元 1903 年還因此而被迫完全的離開佛瑞的作曲班。這時拉威爾與巴黎的一群藝術家們共組了一個小聯盟「流浪者」(Les Apaches) 致力於激盪藝術文化的思考，其中包括法雅 (Falla, 1876–1946)、許密特 (Schmitt, 1870–1958)、克林索爾 (Klingsor, 1874–1966) 等人（克林索爾正是拉威爾的下一個傑作——歌曲集《雪哈

拉莎德》(*Shéhérazade*, 1903) 的作詞者)。

　　表面上似乎是再接再厲,但是卻也不乏故意找碴的成分。拉威爾在西元 1904 年又參加「羅馬大獎」的角逐,這回他的賦格 (Fugue) 和合唱曲違犯了每一條的學院派規矩,所以評審們甚至連角逐大獎的資格都不給他。至此,拉威爾對音樂院的報復舉動可說是已告一段落。因為在當時人們的眼裡,音樂院不肯讓一個已頗具知名度的年輕作曲家參與大獎,實在可說是極盡顢頇迂腐之能事,對追求時尚新潮的「花都」而言,沒有一件事比「保守頑固」來得更不知長進。拉威爾反學院派的姿態在此已表露無遺,但是這些來自學院的打擊卻也對他心靈造成了深刻的創傷,加深了他創作上的「不安全感」。

2. 西元 1905–1937 年

　　隨後拉威爾的生涯則是一首接著一首名作的產生,還有就是結識戴亞列夫 (Sergei Diaghileff, 1872–1929)、史特拉汶斯基 (Igor Stravinsky, 1882–1971) 等人,因而開始從事芭蕾舞劇的創作,《鵝媽媽組曲》(*Ma Mère lÒye*) 以及《戴夫尼和克羅伊》(*Daphnis et Chloè*) 就是創作於此時。

　　第一次大戰的爆發震撼了當時所有的歐洲人。在保衛祖國的愛國情操激勵下,拉威爾決心加入空軍,但是卻因身材瘦小,體檢不合格(過輕),而被編入陸軍摩托部隊中,西元 1916 年因染患赤痢而除役。在愛國主義激盪下,拉威爾的創作進入了另一個階段──其中最有名的作品便是《庫普蘭之墓》(*Le Tombeau de Couperin*,以法國古典曲式作成,獻給陣亡的好友);這種法國傳統古典人文主義的覺醒以及回應戰後的「新古典主義」風潮,使得拉威爾的曲風由絢爛趨於平淡,由誇張浪漫趨向古雅溫馨,但也不乏回顧戰爭猙獰面目的曲作如《圓舞曲》(*La Valse*),偶爾也有如《波烈露舞曲》(*Bolero*) 之類既簡潔又富效果的通俗名作,或光輝亮麗的《G大調鋼琴協奏曲》(*Piano Concerto in G major*),

這位法國作曲家細緻敏感的創作心靈可從這不同面貌的諸多樂曲中察見一二。

　　西元 1932 年拉威爾因車禍受傷，開始踏上他悲劇性的結局，由於腦功能障礙，他的行動思考力逐步衰退惡化，創作幾乎完全停頓，西元 1937 年 12 月在動腦部手術失敗後，長辭人間。

作品欣賞

李斯特：〈艾斯泰別莊的噴泉〉

　　李斯特的〈艾斯泰別莊的噴泉〉是他擔任神職人員，於 1877 年在羅馬的歇腳處——艾斯泰別莊所創作的，是他連篇鋼琴曲集《巡禮之年》 (Annees de Pelerinage) 第三年中的第四首，是他晚期的名作之一。這首曲子在開頭處運用到九、十一、十三等相當高層次的自然音階和弦，自由的運用著音階中的每一個音，讓它們不依照傳統的和弦連接進行，顯現出一股自然的田園風味，和聲手法頗近似後來的印象派。作曲者在此以一連串各式各樣的音型試圖描繪出噴泉水珠的動作，以纖巧抖動的音型傳達出水光灩瀲的效果。作曲者讓音樂有時把音域往上逐步堆疊，有時從上而下緩緩滑落，有時則停在某個音域閃動，的確能讓聽者在眼前畫出噴泉跳波自相濺的生動景象。

　　雖然李斯特有個極不錯的開頭構想，可是如何將這構想執行成一完整顛撲不破的樂曲，可就足以讓他傷透腦筋了。由於音樂的進行基本上長時間是在一個調上，並無複雜的和聲進行來增添音樂的色彩，所以作曲者只得順著原調性逐步帶入一些較具色彩的和弦，而不能突然猛烈的轉調以免破壞樂曲平順怡人的步調；再者又加上音型的變化在前面已經

用過許久，作曲者在此只好引進具表情的長旋律，讓這旋律在模仿噴泉泉水動作的伴奏音型伴奏下緩緩而歌。但是如此一來就使得這首開頭具有無比新鮮創意的鋼琴曲，落入一般俗套的窠臼裡不能自拔，而作曲者剩下所能做的就只是反覆前面的幾個旋律、轉轉調、將力度調大聲一點、換換鋼琴彈奏手法而已，對材料的變化或開展已是無能為力了，因此此曲顯得似乎開頭充滿著無窮的新希望，但是後來卻無甚新意可言，「虎頭蛇尾」的落入俗套之中，不免令人聽後覺得有點空洞，有些失望。

由於作曲者將樂曲後半的趣味鎖定在幾個旋律身上，因此在再三反覆類似旋律的同時，只好用情緒愈行高漲的方式來創造可信度，以帶動音樂往前進行。這麼一來不免露出情緒的起伏，而情緒正是「我」的象徵，是「我」對外物的反應，因此將前半原本「無我」的音樂帶入了「有我」之境，顯露出作曲者對此噴泉的聯想與因之而興的激情，而這激情正是浪漫派文人所追求的生存動力。

就上述的分析來看，究竟是因為作曲者的作曲技巧的限制，還是因為主觀的創作意願，而使得作曲者在樂曲的後半露出「有我」的痕跡？答案是或者可能二者都有一些。作曲者很可能在主觀上對純然的描繪也不屑為之，因為畢竟浪漫主義講求的是將「我」與外界相對立，強烈的表達出自我真實的感受，以這感受去取代外在的真實，假如「我」沒話可說，那麼為什麼又要創作樂曲呢？如此一來，在客觀技巧層面上更是不會有任何突破了。

拉威爾：《噴泉》

相對於李斯特的〈艾斯泰別莊的噴泉〉，拉威爾的《噴泉》在和聲語彙上與音型變化就豐富得許多，曲中運用的旋律也都比較簡單短小而不

連貫，缺乏旋律起伏的曲線美，因而當再三反覆時聽起來倒像是一些中性的音型，而不是個具表情的抒情旋律。更重要的是，這些短旋律幾乎自始至終都維持在小聲的力度範圍裡，並未逐步的做力度攀升，而曲子力度最大聲的地方，居然是用如流水帳般平凡的半音階音型大聲奏出而達成的，絲毫沒有其他的複雜變化相輔佐，沒有任何具有重要意義的旋律出現，也沒有動人的抒情長旋律以其起伏波動的音型勾動聽者的心弦，好讓聽者有機會散發一己的熱情，因此給人一種非個人化的客觀印象，似乎將「物」與「我」相分離，只是徹底以旁觀者的角度不動情感地凝視著噴泉，看作曲者如何冷靜地畫出噴泉水滴的光澤與嬉戲。

　　創作手法與創作意念經常是一體的兩面，同樣的意念在不同時代人們的手裡，會有不同的感受，會有各自獨特的關切點，有著不同的美學意義，而這些不同的意義又需要運用各自獨特的創作手法才能表達。基本上，一首真正的古典音樂傑作能夠傳達出創作背景時代某些獨特的特色，使得它在其他時期無法被輕易的複製，而那些歷史上有名的傑作正是各個作曲者在意念與手法上完美配合的結果，是他們嘔心瀝血許久，努力尋思二者之間關聯而得到的解答，實在值得後人再三細細推敲玩味，品賞其間的巧妙曲折之處。

從創作意念到創作結果
〈莫爾道河〉

作曲家在打定主意描寫某一特定的事物之後，便往往得開始尋思如何表達他想描繪的那個特定對象，盡量將他所要表達的內容化成音樂形式，以便能夠透過此一形式完整的表達它。這裡所說的形式並不是音樂上的曲式而已，而是指一個外在有條理的聲音形態。由於音樂基本上無法確切的表達實際的事物，同一個音樂給每個人所產生的聯想也經常不太相同，所以作曲家被迫得挖空心思想出一些能捕捉住人們想像力的音樂，一方面既要符合傳神、創新的原則，另一方面也得顧及音樂上純粹的質，在材料、結構方面經得起純音樂原則的考驗，讓這曲子能夠在徹底去除掉聯想之時，仍能被當作一個純抽象的曲子來欣賞與思考。

作曲家究竟先是從單一旋律靈感出發，還是從整體構想入手，這並不重要，重要的是他究竟如何把這意念執行成一首完整的曲子。倘若作曲者的靈感全然來自於純音樂要素的一些音程或節奏時，我們很可能不易看出它的構思過程，但是當描寫的對象是事先挑定的時候，我們就可以比較輕易分辨出作曲的過程，找出內容與形式之間的平衡與妥協；在下文中將以史麥塔納 (Bedřich Smetana, 1824–1884) 的〈莫爾道河〉(Vltava) 為例，為各位解說作曲者創作意念與方法之間的另一項關聯。

史麥塔納

在後拿破崙 (Napoléon Bonaparte, 1769–1821) 時代的歐洲，復辟的列強任意欺凌小國，恣意併吞不同文不同種的民族，強行納入版圖，在此同時，經由拿破崙宣揚於全歐的法國大革命精神，促使民族獨立的呼聲隨之日益高漲。這呼聲往往先是以政治式的口號與行動得到實踐，隨後一定會從該民族的藝術作品中得到呼應，試圖在其中包含更多的民族性要素。它們或將作品主題轉向本國之風土民情與歷史事跡，或者將民間素

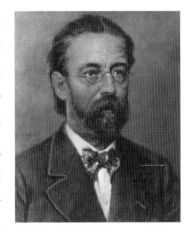

史麥塔納

材植入歐洲主流藝術中，試著在二者之間求取平衡點，在宣揚民族主義的同時，將之帶上國際舞臺，讓本國之藝術家及作品得以揚名國外；史麥塔納就是這種潮流下的典型人物之一。

西元 1824 年 3 月 2 日出生在波西米亞立陶米塞 (Litomysl) 的貝德里希‧史麥塔納，父親是個釀酒商，為波西米亞地區的貴族工作，他同時也是個業餘提琴手。貝德里希‧史麥塔納起先是跟父親學琴，後來再跟史梅林克 (Jan Chmelik, 1777–1849) 學琴，進展神速，六歲就能公開演奏，被老師視為神童。及長在友人哈伏里切克 (Karel Havlicek, 1821–1856) 的介紹下認識了祖國豐富的歷史與民間文化遺產，於是轉入首都布拉格 (Praha) 的中學就讀。

在校期間史麥塔納忙於參加音樂會，寫曲子給朋友演奏，因而荒廢了學業，父親便將他轉入皮爾曾 (Plzen) 的中學就讀，他才能在十九歲時完成中學學業。此時他經常在有錢人家中彈琴替舞會伴奏，經常與他搭

檔的凱特林娜・柯拉格娃 (Katerina Kolarova, 1827–1859) 在西元 1849 年成為他的太太。

史麥塔納本想決心成為職業音樂家，但是由於父親已退休無力供給他金錢，所以只好靠自己教書來實現目標。他先跟著名的理論老師普洛 (Josef Prlksch, 1797–1864) 免費學了一陣子，之後因有人幫忙在貴族家中找到教琴工作經濟情況才好轉，而能專心學習作曲。在二十一歲時他寫到：「因上帝之恩賜與協助，我將成為彈琴上的李斯特與作曲上的莫札特 (Wolfgang Amadeus Mozart, 1756–1791)」，從這一番話可以看出他對自己有著極高的期許。

史麥塔納本想組織一系列巡迴演奏會表演鋼琴彈奏，但是剛開始第一場就因賣票賣得太差而取消了巡迴。之後他將作品呈獻給李斯特，希望李斯特能資助他開一家音樂學校，而李斯特並未資助他金錢，但是將他的作品轉交給出版社發行，二人惺惺相惜結為好友，至於他的音樂學校則在西元 1848 年 8 月間勉強開張。

在西元 1848 年的全歐大革命裡，史麥塔納不但作歌鼓舞民心，同時也積極上街頭協助建立防禦工事。他的音樂學校在大革命之後不久就倒閉，他只好彈琴給貴族聽以維持生計。由於大革命後原本看好會進行民主政治改革的希望落空，史麥塔納又聽到瑞典有鋼琴教師工作出缺，當下便決定去瑞典發展。

史麥塔納在西元 1856 年 10 月間到達瑞典的哥特堡 (Goeteborg)，在開了二場成功的獨奏會後，他新開張的音樂學校學生爆滿。他在當地還擔任合唱指揮，並經常參與室內樂 (Chamber Music) 演出，天天忙於各種音樂活動，至於在作曲方面則多半寫些舞曲或小品之類的樂曲，但是在李斯特的刺激下，他寫了他的第一首交響詩《理查三世》(*Richard III*)。

由於太太凱特林娜患有肺結核不能忍受酷寒，史麥塔納只得計畫離開瑞典。在開了幾場告別音樂會後，還來不及回到捷克，凱特林娜便於

4月19日在途中逝於德勒斯登 (Dresdner)，史麥塔納於是又再回到哥特堡工作，隨後再婚娶弟弟的大姨子貝蒂娜・費迪南朵娃 (Bettina Ferdinandova) 為妻。

隨著西元 1859 年法奧戰爭奧國戰敗，奧國對捷克的控管放鬆，布拉格打算興建一座臨時劇院，並且舉辦捷克文歌劇比賽，史麥塔納知道回國的日子已到，開了幾場告別音樂會後，便束裝返國。回國後他先是花了一些時間找劇本打算寫歌劇，但是因為沒錢又只好去德國、荷蘭等地巡迴指揮。史麥塔納希望能成為臨時劇院的指揮，但是卻未能雀屏中選，只好回到老本行教琴維生，偶爾也指揮樂團。

他的機運在歌劇《布蘭登堡人在波西米亞》(*Brandengurgers in Bohemia*) 進入比賽後，終於有突破性的進展。因為劇院指揮不肯排練，他臨時擔起重任自己指揮演出，西元 1866 年 1 月 5 日《布蘭登堡人在波西米亞》在布拉格首演大獲成功，幸運之神終於向他微笑。他的下一齣歌劇《買賣新娘》(*The Bartered Bride*) 在西元 1866 年 10 月間演出時又再締佳績，此劇至今仍盛演不衰，是音樂史上絕佳的喜劇。稍早時在 9 月 15 日他被任命為該劇院的首席指揮，終於達成了他多年的心願。在史麥塔納的帶領下，臨時劇院不但成為捷克民族音樂的大本營，同時他更積極演出當時的新歌劇，讓捷克與時代同步。但是由於不買朋友的帳，未錄用朋友調教的歌手，以致於反目成仇，引發公開論戰，想要迫使史麥塔納辭職，最後在劇院經理階層及同行作曲家的支持下才保住了職務。

在西元 1872 年左右他開始構思，想要寫作一部連篇管弦樂作品，為祖國美麗的山河留下見證，這組作品就是《我的祖國》(*Ma Vlast*，詳見「作品欣賞」)，他一共花了九年的時間才完成全部的六首曲子，在寫作此曲期間，他受梅毒的侵襲開始耳聾，只好在西元 1874 年自請辭職。有人幫他辦籌款音樂會，劇院也給他一筆錢當作是預支未來新歌劇的版稅，但這些都是杯水車薪，他的經濟狀況始終不好。在這逆境中，他仍

不忘作曲，除了又寫了三部歌劇外，他還寫下不少的室內樂，其中尤其以《e小調第一號弦樂四重奏「來自我的生涯」》(*String Quartet No. 1 in e minor: From My Life*) 最知名。

　　史麥塔納最後在略微神經失常的狀態下於西元 1884 年 5 月 12 日下午去世於布拉格的精神病院中，享年六十歲。捷克的音樂因他而登上國際舞臺，捷克的民族靈魂也藉著他找到了最忠實的聲音。

作品欣賞

史麥塔納:〈莫爾道河〉
選自連篇交響詩《我的祖國》

　　史麥塔納在《我的祖國》連篇交響詩中，選擇了六個祖國山川或歷史場景來抒發他對祖國的愛:〈維雪拉古城堡〉(*Vyšehrad*) 是古代波西米亞國王居住的城堡，〈莫爾道河〉是描寫捷克最長的河流及其聯想，〈薩爾卡〉(*Šárka*) 是捷克北部的一個村莊名，因捷克民間神話人物而得名，〈來自波西米亞的草原與森林〉(*From Bohemia's Meadows and Forests*)，〈塔波爾〉(*Tabor*) 描寫著捷克史上著名的胡西特 (Hussites) 教徒提倡捷克宗教改革對抗教皇（當然是意有所指），用到胡西特教派的聖歌，〈布拉尼克〉(*Blánik*) 是胡西特教徒撤退時所停留的山頭，以便重整軍容後作解放民族獨立自由的最後生死決戰（用意更加明顯了）。

　　〈莫爾道河〉是六曲中最流行的一曲，作曲者給它加上了一些解說:

　　　　這條河發源於兩條溪水，一平靜，一湍急，源於森林的兩條
　　　　河匯成莫爾道河之後，急速的流過波西米亞地區，兩岸獵人的號

角聲響起，農夫正舉行婚禮，晚間月光照在莫爾道河上，月下妖精舞蹈著，隨即流至聖約翰急流，河水沖激著岩石揚起飛沫，之後河水寬敞舒暢的流向布拉格（〈維雪拉古城堡〉之旋律）。

其實作曲者只在樂譜上的某些地方，寫下了極簡單的描繪字眼：「莫爾道河的第一個源頭」、「第二個源頭」、「森林──打獵」、「鄉村婚禮」、「月光──水精靈之舞蹈」、「聖約翰急流」、「莫爾道河──強勁的急流」、「維雪拉之動機」這幾個指示性的字眼，但是後人多半加以演繹成一完整的場景，以利聽者可順著該河的風光掌握全曲。

音樂大致可分為六個段落 ABCADA：第一段寫源頭及雙河匯流及號角聲；第二段是慶祝婚禮的農村舞曲；第三段是個幽靜的夜曲；第四段回到莫爾道河的旋律後，進入急流是第五段；第六段是河水變寬闊，流過維雪拉古城堡。

　　這條河發源於兩條溪水，一平靜，一湍急

模仿溪水流動的音型由兩支長笛奏出，小提琴的撥弦奏以清脆的聲響點出陽光照在水面上時，所反射出來的光芒。稍後豎笛以類似於長笛的音型加入，讓音型變得複雜化，點出湍急的另一源頭。

　　源於森林的兩條河匯成莫爾道河之後，急速的流過波西米亞地區

在其他弦樂器模仿河水起伏流動的音型上，由第一小提琴及雙簧管、低音管奏出綿長悠揚的莫爾道河主題，這曲調完整、起伏有致的主題基本上是整首樂曲的中心，隨後將再三的出現。

獵人的號角聲響起

法國號模仿著獵人的號角聲，弦樂將先前的音型加以解決，讓它上下響亮地奔馳著，作為號角聲的背景。

農夫正舉行婚禮

弦樂器奏出愉快的舞曲旋律，作曲者可能用到波西米亞民間舉行婚禮時所唱的曲調，就形式的考量來看，這段舞樂正好用來當做插曲，將人們的注意力暫時從河水引開，並且將氣氛冷卻下來，讓音樂漸趨平靜，以免銜接下一個段落時過分急促，令人無法接受極端的對比。

晚間月光照在莫爾道河上，月下妖精舞蹈著

由低音管引接，其餘木管逐一往上疊，氣氛轉換，弦樂器加上弱音器奏出幽靜的旋律，因加上弱音器弦樂的音色變得朦朧嗚咽，勾勒出月下仙子輕飄的漫舞，最後音樂又漸趨流動。

（莫爾道河主題再度出現）

木管再度奏出河水起伏流動的音型，引接入莫爾道河主題。

隨即流至聖約翰急流，河水沖激著岩石揚起飛沫

銅管突然砍入。短笛增加了聲音的尖銳度，弦樂奏出奔馳的音型，描繪出湍急的水流，銅管高鳴，有時則在低音域奏出莫爾道河主題，翻

翻滾滾地衝向高潮（銅鈸的輪音），揚起陣陣飛沫後，音型直向下衝時，音量突然變小聲，隨即又突然上衝加強音量，這是全曲最出乎意料之外、極度令人興奮緊張的一刻，是畫龍點睛的神來之筆。

河水寬敞舒暢的流向布拉格

莫爾道河主題改以明亮的大調奏出，作曲者試著用此一大小調色彩明暗上的差異對比，以及稍快的演奏速度來描繪河流順暢流動時的舒適感，夾雜著作曲者本人對此河的狂熱欣喜之情。作曲者引用其《我的祖國》第一首〈維雪拉古城堡〉中的主要旋律，象徵著河水流過布拉格；之後音樂轉趨平靜，象徵著莫爾道河流入易北河之後，流入海中漸趨消失。

說實在的，假如真的把這音樂拿來用常理仔細檢查的話，我們將發覺曲子各段的長度根本與實際上的莫爾道河長度比例無甚關聯，而打獵的號角聲、結婚的舞樂聲、月下的仙子——這些又與莫爾道河有什麼必然的關聯呢？雖然上面所說的舞樂聲、仙子都是浪漫派文人所鍾愛的話題，作曲家在構思時，有可能會聯想到這些事，但是河邊美麗的風景或值得描繪的東西又豈止這些呢！而實際上真有可能在河上聽到那麼響亮的號角聲或舞樂聲嗎？作曲者基本上只是寫出他心中的莫爾道河而已，這條他所鍾愛的河跟實際上的那條河根本無甚關聯，創作過程從單純的河水所聯想起的旋律出發，其他多添加的場景以及其放置的位置，基本上都是從曲式與樂曲趣味性的觀點而出發的，從沿河觀光的角度來說只要故事基本上還說得過去便成了，但是樂曲結構可是一點也馬虎不得，因為它直接關係著樂曲最終的成敗。

在此曲 ABCADA 各段中，很可能最需要靈感的應該是那莫爾道河的旋律，它也極可能是作曲者最早想出來的一段。就形式的考量來看，

描寫源頭的那一段是序奏，接著呈現出主要旋律 A，在用號角聲總結前一段之後引進的舞曲 B 是插曲，降低熱度後音樂進入平靜的中段 C，一方面既可讓這曲子有個對比強烈的大構造，另一方面也可讓音樂稍稍緩一下，準備好最後的衝刺。當音樂再次回到 A 時，在奏完 A 之後，這次接入猛烈的 D 段，將音樂帶到激烈的最高潮，而最後一次以大調奏出的 A 段則將音樂帶向以〈維雪拉古城堡〉旋律作成的結尾，既可點明河水流到布拉格，也可以用此旋律頌讚性的姿態讓聽者感受到崇高昂揚的氣派，最後則讓莫爾道河的片段逐步消失，結束全曲。上述這曲式設計十分的完整且合乎邏輯性，更具有強烈的戲劇感，又與故事的布局相合，完美的結合了內容與形式，史上有這等成就的寫景音樂的確還不多見，無怪乎它始終是一首雅俗共賞的世界性古典名曲，令人百聽不厭。

何謂曲式——簡介奏鳴曲式
貝多芬《f小調第一號鋼琴奏鳴曲》

　　雖然在人們欣賞音樂的經驗中，總是少不了看到一些搖搖晃晃愁眉不展的獨奏家，或是跳上蹦下的瘋狂指揮這類生動的表演性視覺要素，但在本質上音樂畢竟是一門由聽覺所主導的抽象藝術。也正是由於其抽象的特性使得音樂在表達上，從描繪場景、營造種種氣氛到傳達感情無一不能確切但又巧妙地加以點明，生動傳達出人世間的感受。這也正是為什麼浪漫時期的文人皆將音樂視為超越文學的最高等藝術。但是由於音樂是一種抽象的藝術，只能憑聽覺領受，不能假手味覺、觸覺或視覺，因此如何在時間進行中理出某種秩序感，以便聽眾能追隨聲音，領會其主旨內涵，也就成為作曲者創作時的主要問題，它在在考驗創作者的寫作功力。

　　音樂之所以是一種表演藝術的主因，並不是只因其為詮釋者（表演者）與觀眾之間的表演形式而已，它還牽涉到時間與音樂空間兩種要素，一如舞蹈牽涉到時間與舞臺空間一樣。如何在時間中，用聲音在聲音的空間中塑造出一些形狀，而此一形狀在時間中展開時，由於呈現步調的快慢交錯而形成了一種韻律感。從而決定了樂曲的整體步調，對聽者形成某種特定的印象，辨識出音響空間的一些主要支柱點，進而將時間加以分割成長短不同的小塊時間，在一般時間經驗外使聽眾經歷另一種形態的空間與時間關係。

　　上面這段話看起來複雜無比，打個比方，假如我們將作曲比為寫作文章的話，那麼在我們寫作文章時多半心中會有個主旨，然後將其劃分為幾個段落，以敘述的過程來闡明。而作曲者呢，則是在心中對於曲子有個大致的完整意念，然後將材料與結構一步步逐漸詳細、確實地構思出來。在寫文章時為了要點明主旨必須要有推論上的邏輯感，為了要使文章給予人精確的印象，所以要具備緊湊性，為了要能促進文章之可理解，於是必須加以適當的分段，並且在適當的時候引證闡述。換作在音樂上，在音樂進行中要具備邏輯感，以便聽者能順著樂曲進行的方向，順著時間的流動聽下去；而敘述的緊湊才能符合藝術的基本要求，以最經濟的手法清楚地呈現最多的意念。至於適當的分段則在音樂中，主要是藉著不同種類，不同強度的「終止式」(Cadence) 來加以標讀，使聽者易於掌握音樂的段落。

　　為了達成這一切要求，作曲家們在創作時所使用的方法就是「曲式」。一般當我們在說「三段式」、「二段式」時，指的是曲子的組成部分有多少個；而當我們在談「小步舞曲形式」(Minute) 時，指的不只是固定數目的段落構造而已，它尚且還包括了曲調、節拍、速度等該樂種的基本風格；又當提到「奏鳴曲式」時，我們說的是一種組織複雜的樂曲形式，有著某些固定的段落，各段落有其曲式、結構上的功用。然而一個好的作曲者並不是依形式來填寫曲子，而是讓形式順著曲子的材料產生出來，使得材料與形式合一，不是依樣畫葫蘆作篇八股文。

　　曲子或有形式，或無，不是非得一定要符合某種曲式才可。而當作曲者在構思時，如何以形式點明內涵，創出該作品獨一的曲式，這才是創作上級作品是否能屹立不搖的關鍵。欣賞者若能了解曲子的曲式，不但能在欣賞時了解「身處何處」，較輕鬆掌握曲子的整體，同時更可以深入了解創作者的心思與藝術上的成敗，而成為真正的音樂知音、欣賞者，從而在這浩瀚的時間宇宙中，捕捉住過往的心靈中所潛藏的祕密。這一

切都得從了解曲式開始，套用歌德的話來說：「聲音人人聽得見，內涵只有有心人得知，而形式對大多數人而言將永遠是個祕密。」在隨後的篇幅中將以奏鳴曲式為例，為各位稍略解開形式的奧祕。

作品欣賞

關於奏鳴曲式

「奏鳴曲式」可說是西方音樂從十八世紀後半的古典時期至二十世紀初期這段時間內最重要的一種樂曲形式。奏鳴曲式並不等於奏鳴曲，奏鳴曲所包含的三、四個樂章可能是由不同的曲式所構成。

而一提起「奏鳴曲式」，人們往往會想到它是一種模式，一種固定不變的形式，作曲的人將他的樂念往曲式裡塞，藉著這形式的完整性以保證樂曲的組織及恢宏性。但是實際上，沒有兩首奏鳴曲是用一模一樣的模式做出來的，它們雖有著三段的共同大結構（有時甚至連大結構都不盡相同），但是貫穿這些段落的方式卻是千變萬化，會依每首樂曲主題特質的不同而有不同的連接、發展方式，也會依每首曲子的戲劇表情而有著不同的內在步調。同一作曲者各時期慣用的手法會不同，不同的作曲者在做法上也經常南轅北轍；實驗期的奏鳴曲式與古典成熟期或浪漫時期的奏鳴曲式，無論在手法或意念上更是相差十萬八千里。如此看來，似乎很難給這曲式下一個明確的定義，標出它仔細的結構內涵，但是我們仍不難察覺「奏鳴曲式」的曲子有著下列幾個部分，且以貝多芬的《f小調第一號鋼琴奏鳴曲》(*Piano Sonata No. 1 in f minor*) 為例：

I、呈示部 (Exposition)：呈現對比的第一及第二主題（1～48 小節）。

II、發展部 (Development)：以呈示部的材料作局部發展（49～100 小節）。

III、再現部 (Recapitulation)：再現呈示部的主題（101～152 小節）。

　　一般來說，較常見的標準奏鳴曲式手法如下：呈示部由主調的第一主題（1～8 小節）開始，它可能結束在主調上，也可能沒有確切的結束；接著便開始轉調，而此轉調的段落叫「過門」(Ritornel, 9～19 小節)，隨後呈現位於屬調（在小調的奏鳴曲裡則多半為關係大調）上的第二主題（20～40 小節）。第二主題往往不是一個主題，而是由許多樂句聯合構成，所以常被稱為第二主題群。隨後則是整個呈示部的結尾段落（41～48 小節）——將樂曲的材料簡化，做個簡單的結尾。

　　發展部多半由屬調開始，但是也可從其他的調開始。最初往往會有一段導奏性質的段落（49～54 小節）將曲子帶到發展部的核心部分（55～80 小節）。這核心的部分通常是由一連串的模進構成，運用第一或第二主題旋律的片段移高移低，以轉至較遠的調並將材料發展至一新的形態，以提高樂曲的戲劇張力，進入新的心理狀態。有時此處也會出現新的旋律，運用的手法也不限於模進 (Sequence)，賦格手法或自由幻想風 (Fantasia) 的處理也偶見。至於此一段落的長短，多半比呈示部短。在樂曲進入再現部前，往往會有一個段落固定在屬音的持續音上（81～100 小節），一方面確定屬音以便導入主音，另一方面則將音樂材料導入再現部。

　　再現部多半是由第一主題（101～108 小節）在原來的主調上奏出，但有時第一主題則會在其他調上出現，成為「假的再現部」或「下屬調再現部」；有時也會改變調式，或者根本不出現，使得主調一直要到第二主題群再現時才被建立。由於在呈示部裡，第一主題在主調上，第二主題群在屬調上，所以在再現部裡，因為兩個主題都是在主調上，兩個主題之間的過門（109～118 小節）必須被改寫，以便能從主調轉出再轉回主調。在此第二主題群（119～139 小節）有時可能一成不變的被移到主調上重奏一次（在小調的奏鳴曲中往往被移至同主音的大調）；但也不乏作曲家將此一主題群增增減減，以增加其和聲張力，形成有趣的變化，

避去一音不變的刻板反覆。隨後則是再現部的結尾段落（140～152 小節），其材料多半與呈示部裡的結尾相同，但移至主調。不少的曲子會在再現部的尾巴再加上一個全曲的結尾部，對全曲做一總結，增強樂曲的氣勢（貝多芬在中年後偏愛此法，因而往往使得奏鳴曲式變成一個四段的架構）。

奏鳴曲式是一種極具戲劇性風格的音樂，它必須清楚地呈現出主要材料以便聽眾能夠辨識形式，以和聲或材料的可預期性對比不正規的進行，造成奇突的和聲、材料連接，形成了戲劇上的驚奇效果，讓聽眾對此張力的升高與解決期間的快、慢、遲、早的配合為之懸疑緊張，產生出情緒及意志上的緊張與鬆弛，使聆賞的經驗成為一充滿戲劇張力的過程。並且因為材料在樂曲進行中前後對照、引述開展，而產生出多重印象累積的奇特時間感，造成一種極為特別的聆賞經驗。因此寫作出一首結構與心理過程都完整且獨特的奏鳴曲，實在不是一件硬照著格式填寫便可成就的事。

同屬奏鳴曲式的樂曲，會因為創作年代的先後而有不同的理念、不同的手法，同一個作曲者也會在不同的創作期裡呈現出不同的手法（如貝多芬）。其主因乃在於奏鳴曲式從十八世紀中開始成為主要的曲式之際，其可能性就曾被多方探討，甚至摻有不少實驗性的成分在內。此一曲式在海頓 (Franz Joseph Haydn, 1732–1809)、莫札特手中趨於成熟，而至貝多芬的晚期作品中已臻成熟。浪漫派的作曲家則從第二主題對比所產生的戲劇效果，以及奏鳴曲式與「變奏」(Variation) 手法的結合入手，將奏鳴曲式推向兩個極致；一個做法將奏鳴曲式擴大至僵化膨脹（如布魯克納 (Anton Bruckner, 1824–1896)），另一個做法則產生了如李斯特的《b小調奏鳴曲》(Sonata in b minor) 之類的作品，將奏鳴曲式擴充成一個可包含各式手法的總合體，其結果雖然擴充了奏鳴曲的表情範圍，但也因過度吸收和聲變化及調性擴充，而將奏鳴曲帶至崩潰之路，徹底遠離

並違背了此一曲式初創時的格局。唯一例外的是布拉姆斯 (Johannes Brahms, 1833–1897)，在一片新聲音中，他是唯一能精熟掌握著調性和曲式之間關聯的高手，寫下一些新的聲音，但隨著他的過世，古典奏鳴曲式也進入尾聲。雖然奏鳴曲式從曲式王座的地位滑落下來是注定的事，但它仍在二十世紀某些作曲家（如貝爾格 (Alban Maria Johannes Berg, 1885–1935) 與巴爾托克 (Bartók, 1881–1945)）創作的某些曲子裡扮演著重要的角色。

除了奏鳴曲式外，一般常見的曲式還有：三段式（ABA；A 段與 B 段形成對比）；二段式（AA′, AB 或 ABA′B′；A′B′ 表示從 AB 變化而來）；迴旋曲式（一般有兩種可能：ABACABA, ABACADAEA ……；之所以得名乃是因為 A 段再三反覆出現）；變奏曲式（Variation Form，將某個旋律或和聲進行做多次不同的變化）等。

音樂與詩歌的結合⑴
藝術歌曲：《冬之旅》

　　自古以來純粹的器樂曲雖然不少，但多半是一些摹擬大自然現象的「標題音樂」(Program Music)，在量方面並不能與融合音樂與詩歌的歌曲相提並論；甚至可以說在大多數的狀況裡，所謂的演奏曲也多半只是將歌曲拿來演奏，沒有人主唱而已，並非特定為某一樂器而作的曲子，也談不上運用抽象的規則來建構複雜的聲音形式或點明音樂的內涵。

　　然而愈是高度的音樂文明在這方面的發展愈是多樣化，專業的樂工將樂曲改編成適合某一特定樂器演奏的演奏曲，或者專門為這些樂器創作一些新曲，樂曲種類的演化也愈加紛歧，有著各種編制不同、形式不同的樂曲。而更重要的是，這些跨兩門藝術的音樂，會因為內在更加精密化的趨向，從而根本上的改變了詩歌與音樂，或音樂與舞蹈之間的關聯。興盛於十九世紀德國的「藝術歌曲」(Lied) 就是一例，它大幅的更動了音樂與詩歌之間的關聯，讓二者更加緊密、天衣無縫的結合在一起。

　　一般來說，只要一想到歌曲，我們多半就聯想到優美的旋律配上動人的歌詞，在旋律優美難忘之時，多半是由旋律大致點出曲詞的氣氛，往往樂勝於詞；在歌詞動人之際，多半音樂只居陪襯的角色，讓聽眾將欣賞的焦點集中在詞身上，也就是說詞勝於樂。歷史上真正在詞曲兩者皆數上選的歌並不多見，因為一首絕頂好詩實在並不需要音樂來畫蛇添足，它不僅剝奪掉作曲者以音樂補足完整它的空間，也會讓欣賞者傾向

將詞與音樂放在天平的兩端，秤秤二者各自的分量，品評一下這音樂是否會配不上歌詞，否則又何必多此一舉去聽別人對這詩所做的演繹呢？如海涅 (Heine, 1797–1856) 的名詩〈卿似一朵花〉(*Du bist wie eine Blume*) 就是一例，雖經過諸多名家的譜寫，但是唯有李斯特一人的樂曲真正的捕捉住詩的意境，其餘的人則完全摸不著邊，令人大嘆平白糟蹋了名詩。

在德國的藝術歌曲裡，歌唱旋律與鋼琴伴奏的關係相當複雜。大體而言，聲樂的旋律線要合乎朗誦詩歌時的語調與節奏，而伴奏除了以和聲音型支撐獨唱旋律外，也負責彈奏前奏、間奏與尾奏，既勾勒樂曲的背景（譬如詩歌中提到海，伴奏的音響就要令人能夠聯想到海），也要點明詩人當下的情緒，將各詩行間的情緒語調轉折處加以闡明，或增補奏出餘韻，道出詩人的弦外之音；最擅長此道的德國名家首推舒伯特 (Franz Schubert, 1797–1828)、舒曼 (Robert Alexander Schumann, 1810–1856)、馬勒 (Gustav Mahler, 1860–1911)、沃爾夫 (Hugo Wolf, 1860–1903) 等人，其中又以舒伯特的成就最大，他無疑的可說是史上真正的「歌曲之王」。

舒伯特

舒伯特，西元 1797 年 1 月 31 日生於維也納附近的利希登塔爾 (Lichtenthal)，父親是鎮上的小學教師，也是舒伯特的音樂啟蒙者。十歲時舒伯特成為教堂唱詩班的首席高音，大約也就是在此年紀，他開始創作歌曲及器樂曲。西元 1808 年他進入維也納宮廷合唱團擔任歌手，同時進入為合唱團所設的寄宿學校就讀。這學校的音樂師資是由皇家樂長負責支援，所以在師資陣容和授課水準上都是當時所少有的，負責掌管學校的神父更是當時推動新式教育的先鋒，若非曾在此校就讀，出身寒微的舒伯特根本不可能有機會接受良好的教育，結識唸同校的貴族子弟，日後打入上流社會中。

西元 1813 年他的嗓子變聲不能再演
唱，只好離開學校。為了躲避兵役，他進入
師範學校讀了幾個月後，在西元 1814 年的
秋天回到故鄉擔任小學教師，作父親的助
手。他在該地教了兩年的書，閒暇時就作曲
自娛或研讀他人的曲譜。他作曲的速度其快
無比，有時一天甚至可譜出八首歌，他的成
名作《魔王》(*Erlkoenig*) 就是在這時期寫作
的。這些歌曲以及第一到第五號交響曲和為
數頗多的室內樂，都是為了家中經常舉行的

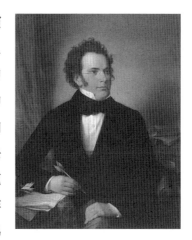

舒伯特

小型音樂會所創作的。此外，彌撒曲 (Missa)、輕歌劇 (Operetta)、歌劇
(Opera) 更是不少，不禁讓人們疑心他怎麼能如此飛快的創作。若光是從
量來看，他似乎已有資格脫離小學教師生涯，成為職業音樂家。西元 1816
年南斯拉夫萊巴赫 (Laibach) 新開的音樂學校出缺，舒伯特前去應徵，然
而未能得到工作，但是他仍然在夏天辭去教書工作，決定全心投入作曲，
成為獨立音樂家。

在私人感情方面，舒伯特在西元 1815 年與女友葛羅布 (Therese
Grob, 1798–1875) 的戀情因女方父親反對而告吹，之後舒伯特終生未再
有成婚的念頭，全心全意將所有時間精力投入音樂之中。在往後的幾年
間，舒伯特聲響鵲起，但是並未靠作曲賺到什麼錢。西元 1818 年間與詩
人麥耶霍夫 (Johann Mayerhofer, 1764–1832) 同住的經驗又激發他創作
了更多的歌曲，名歌手伏格爾 (Johann Michel Vogel) 四處演唱他的歌曲，
使得他的歌曲得以為世人欣賞。西元 1821 年時，他的歌曲《魔王》在維
也納的愛樂協會演出受到各方矚目，出版商開始對他的音樂感興趣，出
資購買他的曲子出版，然而舒伯特卻仍經常四處欠債，與他的一群酒友
在咖啡館、飯店等地欠下大筆的債，錢左手進右手出做過路財神。

西元 1822 年舒伯特寫下了一首《b小調交響曲》，然而只完成了兩個樂章，第三樂章只起了草稿，中段只完成了旋律就停筆了——這就是《「未完成」交響曲》(*Symphony No.8 in b minor: Unfinished*)。這首帶有豐富歌唱性旋律的交響曲是歷史上雅俗共賞的名曲之一，但是舒伯特在世時卻始終未曾發表過，一直要到舒伯特去世多年後才被發掘出來。他的創造力至此已達巔峰，西元 1823 年他寫下了連篇歌集《美麗的磨坊少女》(*Die Schöne Müllerin*)，次年他寫下了《d小調弦樂四重奏「死與少女」》(*String Quartet in d minor: Der Tod und das Mädchen*)，《琶音琴奏鳴曲》(*Sonata in a minor: Arpeggione*)，西元 1825 年他又譜下了《C大調第九號交響曲「偉大」》(*Symphony No.9 in C major: Great*)。西元 1827 至 1828 年間第二組連篇歌集《冬之旅》(*Der Winterreise*) 出爐，至今都還是世人珍愛的傑作。

舒伯特的健康在西元 1822 年時因感染梅毒而急遽惡化，始終未能真正康復，西元 1828 年 10 月底斑疹傷寒的症狀浮現，無法進食。11 月 11 日起他臥病在床，好友們找醫生用盡各種方法想改善他的健康狀況，但是他仍然無法進食，一入口馬上就吐出來。11 月 19 日下午三點鐘，舒伯特轉頭與哥哥說：「我的末日已到」之後與世長辭，享年不到三十二歲。兩天後由他的學生抬棺，將他安葬在威靈 (Waehring) 公墓裡，與貝多芬的墓相距不遠，象徵性的將舒伯特的名字寫入音樂史上偉大作曲家之林。

作品欣賞

《冬之旅》(*Der Winterreise*)

（I）Gute Nacht

(1)晚安

Fremd bin ich eingezogen,

我來也陌生，

Fremd zieh ich wieder aus.

我去也陌生。

Der Mai war mir gewogen

五月對我表示親切

Mit manchem Blumenstrauss.

以一些花束。

Das Mädchen sprach von Liebe,

少女談及愛情，

Die Mutter gar von Eh,

母親甚至談及婚姻，

Nun ist die Welt so trübe,

現在世界陰黯，

Der Weg gehüllt in Schnee.

道路埋在雪中。

Ich kann zu meiner Reisen

我對我的旅行

Nicht wälen mit der Zeit,

無法挑選時辰，

Muss selbst den Weg mir weisen

必須自己知道路

In dieser Dunklheit,

在這黑暗之中，

Es zieht ein Mondenschatten

月下陰影

Als mein Gefährte mit,

與我同行，

Und auf den weissen Matten

在白色的草原上

Such ich des Wildes Tritt.

我尋找著野獸的足跡。

Was soll ich länger weilen,

我為何該久留，

Dass man mich trieb hinaus?

直到別人趕我走？

Lass irre Hunde heulen

讓惶惑之犬

Vor ihres Herren Haus!

在牠主人屋前狂吠！

Die Liebe liebt das Wandern

愛情喜歡流浪者

Gott hat sie so gemacht

上主使得她如此

Von einem zu dem andern

從一地到另一地

Fein Liebchen, gute Nacht!

我的小愛人，晚安！

Will dich im Traum nicht stören,

不驚擾妳的夢，

Wär schad um deine Ruh,

破壞妳的休息是不好的，

Sollst meinen Tritt nicht hören

妳將聽不見我的足聲

Sacht, sacht die Türe zu!

輕輕地關起門！

Schreib im Vorübergehen

路過時會在

Ans Tor dir: gute Nacht,

妳門上寫道：晚安，

Damit du mögest sehen,

如此妳才可以了解，

An dich hab ich gedacht.

我思念著妳。

　　前奏以突然出現的後半拍的重音，配合著下降的旋律曲線，勾勒出流浪者略微壓抑、憤怒、失望的情緒，一開口所唱的第一節詩與第二節詩曲調相同，歌唱者的旋律頭兩句一直用陰沉的小調、曲線由上往下掉，傳達出失望、感嘆的語調，而當歌詞唱到「少女談及愛情……」時，旋律轉到大調、曲線向上升，傳達出充滿希望的語調。「我為何該久留……」的那節詩，前兩句句尾的旋律都向上，配合著感嘆的語氣，每次「晚安」的旋律曲線都往上揚，語氣顯得有些激動。「不驚擾妳的夢……」的這整節詩被轉到大調上，色彩語調都轉趨柔和，傳達出他思念及愛人時心中由衷而生的柔情，最後鋼琴的尾奏將重音放在弱拍上，以意料之外的重音傳出流浪者的椎心之痛，以類似音型漸趨小聲的結尾暗示著流浪者慢慢的離去，沒入黑暗之中。作曲者將流浪者說這些話時候的心情語調、隨後離去的動作、淒清的冬天氣氛都傳神的透過鋼琴與歌者傳達出來，這種在顧及曲式完整性的大前提下，全面性準確的勾勒出戲劇前景與背景，正是一首好歌的必要條件。

⒡ *Der Lindenbaum*

⑸菩提樹

Am Brunnen vor dem Tore da steht ein Lindenbaum;

門前井旁立著一棵菩提樹；

Ich träumt, in seinem Schatten so manchen süssen Traum.

我曾在它的樹蔭下做過甜夢無數。

Ich schnitt in seine Rinde so manches liebe Wort;

我在樹幹上刻下過無數愛語，

Es zog in Freud und Leide zu ihm mich immerfort.

歡樂痛苦時我都一直來到它身畔。

Ich mußt auch heute wandem vorbei in tiefer Nacht

今日深夜我流浪時將經過它

Da hab ich noch im Dunkel die Augen zugemacht,

在黑暗中我仍閤上雙眼，

Und seine Zweige rauschten, als riefen sie mir zu:

它的枝葉作響著，似乎在呼喚著我：

Komm her zu mir, Geselle, hier findst du deine Ruh!

來我這兒吧，漢子，你將在此找到平安休息！

Die kalten Winde bliesen mir grad ins Angesicht,

冷風直撲我面頰，

Der Hut flog mir vom Kopfe, ich wendete mich nicht

帽從我頭上飛走，我並未轉身

Nun bin ich manche Stunde entfernt von jenem Ort,

現在我離該地已有幾小時遠，

Und immer hör ich's rauschen: du fändest Ruhe dort!

我仍一直聽得見它的聲響：你在該處將得到平安休息！

　　這首歌極為著名，幾乎上過中學音樂課的人都耳熟能詳。序奏描繪出枝葉婆娑聲，第一節詩配上美麗的旋律，每一句的旋律都在上揚之後掉回同一個 Mi，產生出一種依依不捨、回憶留戀的語氣。當第二節詩提到「今日深夜我流浪……」時，作曲者將曲調直接移成小調，突然讓人們從美麗的回憶中掉回冰冷的現實，再度提醒人們流浪者當下的處境，音樂在「它的枝葉作響著……」又返回大調，再度沉浸於美麗的回憶中，歌者在唱「冷風直撲……」時，鋼琴又奏出風吹的音型，音樂轉趨激烈，但是當流浪者提到「現在我離該地已有幾小時遠……」時，音樂又轉回

大調，流浪者心中最後仍是滿懷著菩提樹的婆娑聲與往日美好的回憶。這首曲子若光從第一節詩來看，將只不過是一個美麗的曲調而已，而大多數人所認識的也僅止於這第一節詩，實在看不出整首詩的戲劇動作，更無法深入體會詩中在絕望的深淵裡找到撫慰的甜酸摻半心情；此曲可不僅只是個美麗的曲調而已。

音樂與詩歌的結合(2)
交響詩：《前奏曲》

　　音樂與詩歌的結合可能性除了藝術歌曲之外，就屬交響詩了，前者嘗試著將詩詞譜上旋律變成歌曲，而後者則試著將詩歌的內容演繹成為一首管弦樂曲，從詩歌的內容獲得音樂的形式與內容。

　　一般來說，交響詩與標題音樂在作法上不易區分，因為二者都試圖用音樂描寫音樂之外的事物，其差別只在於交響詩往往與某一特定的文學作品密切相關，往往含有一些劇情成分在內，作曲家也會在曲譜上直接將曲名加註「交響詩」的字樣，而標題音樂多半只集中於描寫大自然的現象，例如：湖、海、雷雨等，並未牽涉到劇情的進展，作曲家也不會在曲譜上加註「標題音樂」的字樣，只會以所描寫的對象為曲題，例如：貝多芬《田園交響曲》(*Symphony No.6 in F major: Pastorale*) 第四樂章的「暴雨、閃電」。但是實際上有時二者很難確切的加以區分，作曲者會有打破上述分野的作品產生，令人難加界定其屬性，白遼士的《幻想交響曲》就是一例，它既是交響曲，也是標題音樂。而一般說法中也廣義的將一切題有抽象曲式或曲種名稱，例如：交響曲、序曲 (Overture)、前奏曲 (Prelude) 等名稱的樂曲稱呼為「純音樂」，而將其他含有特定描寫性曲題的曲子稱呼為「標題音樂」，但是這分類法又失之籠統，完全無視於實際狀況的複雜多變。

　　由於基本上浪漫運動是一個源自於文學的運動，以文字敘述主觀的

感情與好惡，傳達出作者的思想。為了讓音樂能傳達出類似文學的思緒，趕上時代潮流，想從文學作品出發創造音樂新形式的第一人就是浪漫派的李斯特，他嘗試著從文學中找出音樂的新形式，增加音樂的表現範圍，創造出一種新的德國未來音樂；後來的作曲家如：法朗克 (Cesar Franck, 1822–1890)、聖賞 (Saint-Saëns, 1835–1921)、理查‧史特勞斯 (Richard Georg Strauss, 1864–1949) 等人也有多首這類的作品，他們合力將這個曲種帶至巔峰。

李斯特

李斯特

李斯特可說是史上第一個真正國際知名的演奏大師，也是當時最好的指揮之一，致力推展所謂「未來的音樂」。然而他的音樂卻具有明顯的矛盾性，有的表情浮誇、虛有其表，有的卻超凡入聖，甚至更在他晚年的作品中直指二十世紀初的樂風。在私生活上，年輕時他曾和人私奔，年長時愛上貌不驚人的公主，晚年遁入空門時仍不時有些小戀曲；一個如此多才的人，卻未能免去弱點與愚昧，然而對浪漫主義者而言，藝術與人生本就是如此。

法蘭茲‧李斯特，西元 1811 年 10 月 22 日生於匈牙利的小鎮多博洋 (Doborjan，當時人們稱之為雷丁 (Raiding))。父親亞當‧李斯特 (Adam Listz, 1776–1827) 在艾斯特哈吉 (Esterházy) 王府任職，是業餘大提琴手，認得海頓及胡麥爾 (Hommel, 1778–1837) 等人。李斯特在五、六歲左右初次習琴時，立刻就顯露出天分，父親希望用他來改變全家的運勢。西

元 1820 年，他在王府中將這孩子秀給一群有錢有力的匈牙利人士看，取得了一筆李斯特音樂教育的費用。

隨後李斯特舉家遷往維也納，跟隨貝多芬的得意門生徹爾尼 (Carl Czerny, 1791–1857) 學琴，徹爾尼灌輸他紀律，讓李斯特在兩年間打下那傳奇性的彈奏技術之基礎。西元 1832 年年底，李斯特搬去巴黎，由於院長凱魯碧尼 (Cherubini, 1760–1842) 不准外國人進入音樂院就讀，李斯特被拒於音樂院門外，他便成為全職的鋼琴家，在隨後的數年間四處彈琴賺錢。

西元 1827 年 8 月父親去世於波隆尼亞，母親趕來巴黎穩住李斯特的情緒，二人定居於巴黎。萬分沮喪的李斯特陷入宗教狂熱中，希望進入教會服務。他退出公眾生活，開始教書並大量閱讀書籍來彌補他的教育。在初戀失敗後，他又陷入低潮，足足花了兩年才恢復過來。再度復出時他滿懷信心地在巴黎的藝術界名人間周旋，如：雨果 (Victor Hugo, 1802–1885)、巴爾扎克 (Honoré de Balzac, 1799–1850)、繆塞 (Alfred de Musset, 1810–1857)、海涅、維尼 (Alfred de Vigny, 1797–1863)、德拉克洛瓦 (Eugène Delacroix, 1798–1863) 皆與他熟識，白遼士與他成為莫逆，蕭邦也與他交好。此時目睹義大利小提琴家帕格尼尼 (Niccolò Paganini, 1782–1840) 鬼斧神工的演奏技巧，刺激他想在鋼琴上達到同等自如的境界，於是足不出戶的每天勤練十四小時，終於練出魔鬼般的高超琴技，一個新的超技鋼琴紀元就此揭開。

他在西元 1832 年底時認識了瑪麗‧達古 (Marie d'Agoult, 1805–1876)，瑪麗比李斯特年長六歲，嫁給比她年長十四歲的一位政治家，育有兩個小孩。她在西元 1835 年拋家棄子與李斯特逃往瑞士，他們的畸戀斷斷續續的持續達十年之久，但是一旦當李斯特滿足了與世隔絕及內省的願望後，瑪麗便根本無法控制李斯特，最後二人在西元 1844 年惡言相向的分了手。兩年後滿腹苦水的瑪麗出版了《奈麗達》(Nelida) 一

書，懷恨在心的敘述他們兩人的故事，虛稱之為小說。

　　李斯特從西元 1839 年開始進軍歐洲樂壇，到西元 1847 年這九年之間他在歐洲大陸各地演奏，成為史上最偉大的鋼琴家。在匈牙利他被視為民族英雄，所到之處人人為他舉辦慶祝會，他日後則以根據匈牙利吉卜賽曲調譜成的《匈牙利狂想曲》(*Hungarian Rhapsody*) 作為回報。李斯特在各地造成連番的轟動，但是當他西元 1847 年做第三次俄國之行時突然叫停，放棄了鋼琴獨奏生涯，轉去威瑪 (Weimar) 當指揮，他在這次俄國之行中認識的卡洛琳・塞一維根斯坦公主 (Carolyne Sayn-Wittgenstein, 1819–1887) 或多或少促使他做了上述決定，她是他未來十五年的情婦、至死為止的密友。

　　從西元 1848 年至 1861 年間在威瑪的這段時光，是李斯特一生中最豐饒的時期。在作曲與指揮雙方面都有極多的建樹，他不但自己學會指揮的技巧和管弦樂配器法，在西元 1848 年至 1857 年之間他還創新手法，從文學出發作了十二首交響詩，而作於此一時期的《浮士德交響曲》(*A Faust Symphony*) 與《b小調鋼琴奏鳴曲》更是人人公認的傑作。不少同輩作曲家如：舒曼、白遼士、華格納 (Wilhelm Richard Wagner, 1813–1883) 等人都靠他才有機會演出新作，而新一代的鋼琴大師也從他門下湧出。他對前衛作曲家的支持導致威瑪陣營（即所謂的「新德國樂派」）與孟德爾頌、舒曼以及（稍後）布拉姆斯為首的萊比錫—德勒斯登學院派對峙，造成德國樂界兩大壁壘多年的相爭。

　　李斯特後來與宮廷失和，沮喪的離開了威瑪。他的女兒柯西瑪 (Cosima von Bülow, 1837–1930) 原本嫁給了他最鍾愛的學生漢斯・馮・畢羅 (Hans von Bülow, 1830–1894)，但是在 1860 年代中期卻成了華格納的情婦，西元 1867 年更為華格納產下一子。李斯特支持畢羅，多年不與華格納說話，一直到西元 1872 年柯西瑪與畢羅離異，並改嫁給華格納時，李斯特才與華格納和解。

　　西元 1860 年 5 月卡洛琳前去羅馬向梵蒂岡 (Vaticanae) 爭取離婚，她與華格納二人的婚禮則訂在 10 月 22 日李斯特五十歲大壽舉行，誰知在最後關頭教皇又撤消了離婚許可，日後她再也未提及婚姻大事。在隨後的五年間，李斯特不斷持續寫作巨大無比的神劇 (Oratorio)。西元 1865 年，李斯特接受低階神職，人戲稱為「穿著方丈神袍的梅菲斯特」。

　　西元 1869 年在大公本人的邀請下，李斯特重回威瑪，大批的年輕鋼琴家又湧向威瑪向他請益。西元 1870 年，布達佩斯 (Budapest) 新成立的皇家音樂院請李斯特擔任院長，每年在該處教學三個月，從此開始了在羅馬、威瑪、布達佩斯三地間游走的三邊生涯。李斯特始終未從威瑪之夢垮臺中恢復過來。他對自己的藝術成就感到懷疑，但也仍繼續創作聖樂 (Sacred Music) 以及實驗新曲，將矛遠遠投向未來。

　　西元 1886 年 7 月時李斯特旅行前往拜魯特 (Bayreuth) 參加華格納藝術節，但未獲邀與忙著籌備節慶組織工作的女兒柯西瑪同住，他似乎在住所中發燒數日之久，未獲得妥善的照顧，竟然在 7 月 31 日去世。柯西瑪既未遵照他的遺囑讓他接受教會臨終儀式，也沒有為他做安魂彌撒 (Requiem)。

作品欣賞

李斯特：《前奏曲》

　　李斯特在創製他那由文學出發，試著將之與音樂結合為一的「交響詩」曲式時，碰到不少音樂形式與文學作品內容不能吻合的基本難題。這是因為本質上音樂是抽象的，傳統的樂曲進行受制於使用中素材的特性，是因動機發展及曲式段落就材料連接、線條起伏、高潮排配等要素

來構思，然而這種音樂根本無法敘述任何具體的事物，只能用來暗示情緒的起伏。李斯特想到的解決方法其實也不算新，舒伯特在《流浪者幻想曲》(*Wanderer-Fantasie in C major*)，白遼士在《幻想交響曲》中都已經用過了，那就是「主題變形手法」。

簡單的來說，所謂「主題變形手法」就是更動一個旋律的節奏與音程等要素，讓主題旋律能變成多種不同的形態，將之放在不同的音樂環境中，以便敘述該交響詩內各主題旋律所代表之中心意念在不同環境中的情緒或相互之間的關聯。例如在李斯特的交響詩《塔索》(*Tasso*) 裡，代表塔索的主題旋律應劇情的需要，一會兒愁眉不展（改成小調），一會兒則穿梭在舞會裡（配合舞曲節奏）。其實在今日的電影配樂中，常將電影主題曲改頭換面以配合劇情，所用到的作曲技術就是較簡單的「主題變形手法」。這手法固然增加了音樂敘述具體事物的能力，但是處理不善時便會因為音樂材料之進展被故事牽著跑，以致於無法顧及本身之邏輯性與連貫性，而弄得支離破碎慘不忍睹。

《前奏曲》是李斯特的交響詩裡最知名、也是最成功的一曲。最早在西元 1848 年時，它原本是為一首清唱劇《四要素》(*Les Quatre Elemens*，大地、北風、海浪、星球）而作的前奏曲，其助手拉富 (Raff, 1822–1882) 在西元 1850 年將之新編了管弦樂譜，在西元 1852 年至 1854 年間李斯特就拉富的管弦樂譜又新編了一個版本。這新版的曲子在作曲者本人的指揮下，於西元 1854 年 2 月 23 日在威瑪首演，這時李斯特也將曲名改稱為《前奏曲》(*d'après Larmartine*，拉瑪丁讀後感），將之與法國革命詩人拉瑪丁 (Alphonse de Larmartine, 1790–1869) 敘述戰爭與田園的同名長篇冥想詩作聯在一起。李斯特在曲子出版時就樂曲的內容撰寫了一段短文，全文如下：

　　我們的生命難道不就像由死神敲響第一個音符的無名之歌

前那一連串的前奏曲？愛情是心靈迷人的清晨，但何人又曾有幸不被風暴打斷他最初的幸福。致命的雷電驅散了愛的幻影，死亡的光芒耗盡其祭壇；在這風暴中被殘忍傷害過的靈魂又有誰不在田野寧靜的生活中休息回憶呢？然而人不可長久退縮於大自然胸懷中，迷戀他首度接觸時所享有的溫暖與快樂。當號角聲響起警報，他匆匆步入險地，無論召喚他的戰鬥為何，他投身戰鬥以尋得他的自我以及他全部的能力。

此曲中心的旋律主題有二，一是生命（譜例 1），一是愛情（譜例 2）。樂曲的第一段在描寫「無名之歌前的前奏曲」，第二段是描寫「愛情的清晨」，第三段描寫「風暴打斷幸福」，第四段描寫「田野寧靜的生活」，最後一段則描寫「號角聲響起，投身戰鬥」；這一切場景動作都是用上述那兩個中心旋律主題變化譜成的。音樂順著詩的內容展開：

我們的生命難道不就像由死神敲響第一個音符的無名之歌前那一連串的前奏曲？

音樂先是神祕緩慢的開始（譜例 1），再三醞釀氣氛後，整個樂團大聲總奏出人生的主題，音量轉弱時進入過門，情緒轉趨渴望愛情降臨。

愛情是心靈迷人的清晨

先是由法國號吹出甜美的愛情主題（譜例2），隨後轉由其他樂器奏出。稍後音樂運用較多的不協和和弦，顯露出疑惑惶急，但再三回到甜美的愛情主題中，最後幽幽的結束。

　　但何人又曾有幸不被暴風打斷他最初的幸福

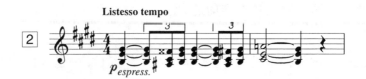

由譜例1變化來的短旋律配合著弦樂器上下以半音移動的顫音，勾劃著風暴。

　　致命的雷電驅散了愛的幻影，死亡的光芒耗盡其祭壇

音樂並未以打擊樂器模擬雷電交加的效果，只是將氣氛與音調變得直率鋒利，影射著狂風與雷鳴。

　　在這風暴中被殘忍傷害過的靈魂又有誰不在田野寧靜的生活中休息回憶呢？

從暴風雨轉趨寧靜的氣氛轉折之處，是全曲在意境上最美、也是最渾然天成的一段，在高音域由小提琴奏出的譜例1主題，聽起來像是雨過天青時的彩虹。在經歷過一番風風雨雨後，這裡情緒格外舒適怡人。雙簧管模仿牧笛的音調，吹出新的小旋律，旨在勾勒出田野寧靜的

生活。譜例 2 的愛情主題以撫慰愉快的語調響出，讓人心生休息且回憶往日的感受。

　　　　然而人不可長久退縮於大自然胸懷中，迷戀他首度接觸時所享有的溫暖與快樂

譜例 2 的愛情旋律氣氛轉趨活躍激動。

　　當號角聲響起警報，他匆匆步入險地

小號高鳴出譜例 1 的旋律，音樂氣氛轉趨緊張激動。

　　　　無論召喚他的戰爭為何，他投身戰鬥以尋得他的自我以及他全部的能力

進行曲大聲高鳴，描繪出戰鬥的場景。最後曲首譜例 1 主題之總奏又再響起，音樂最後以勝利凱旋的莊嚴姿態結束。

音樂與繪畫的結合
《展覽會之畫》

 作曲家的創作靈感與動機經常來自於視覺事物，有時美景當前會讓作曲者靈感泉湧，例如華格納在威尼斯看到美麗的落日，突然得到靈感寫下《齊格菲》(*Siegfried*) 最後一幕中著名的旋律；有時這分靈感則來自於作曲者想將眼前所見的畫作化為樂音，穆索斯基 (Modest Petrovich Mussorgsky, 1839–1881) 的《展覽會之畫》(*Pictures at an Exhibition*) 與葛拉納多斯 (Enrique Granados, 1867–1916) 的《哥耶風》(*Goyascas*) 就是其中較著名的例子。

 然而並非所有的視覺印象都能轉換為聲音，一般來說，假如對象物不發聲音、或者沒有動作的話，作曲者很可能就沒辦法描寫它了，因為音樂一定得依靠聲音與節奏來建立二者之間的想像關聯，否則最多只能帶出籠統的氣氛，無法作準確的描繪。以石頭為例，石頭一無聲音、二無動作，因此音樂就沒法描寫石頭。石頭特有堅硬的性質最多能化為強力堅硬的一串和弦，但是聽的人在聽到這些堅硬的和弦時，只會掌握住其堅硬的特質，廣泛的將之歸類為生硬的事物，除非在作曲者事先言明的情況下，否則並不一定會聯想到石頭。為了要能傳達畫作裡的主題，作曲者往往得尋找適當的切入點，以便建立起準確的關聯，讓聽者真正能明瞭其所指為何，在《展覽會之畫》裡就有許多這種情形。

 在談論從音樂出發接觸繪畫的穆索斯基與《展覽會之畫》之前，還

需要一提的是從繪畫試圖接近音樂的嘗試。在二十世紀初期，以康定斯基 (Vassily Kandinsky, 1866–1944) 為首的「抽象畫派」(Abstract)，在作畫的原則上與音樂有許多相通之處。抽象畫派的主要作畫技巧在於自由的運用形塊與顏色的組合，從顏色抽象的情感含義與色塊在畫面上的節奏律動出發，獲得大致的氣氛，卻無實際的描繪對象。其所運用的原則與其所呈現的結果都類似於從形式考量出發的純音樂，只不過後者凝聚於一瞬的平面上，前者順著時間在聲音空間中展開而已。無論是從音樂出發接觸繪畫，或者是從繪畫出發接觸音樂，它們皆點出藝術的相通性，當人們優游於多種藝術的結合之際，若觸類旁通，便可進而深入體會藝術的本質。

穆索斯基

穆索斯基，西元 1839 年 3 月 21 日生於俄羅斯普斯可夫 (Pskov) 地區的卡列佛 (Karevo)，祖父是職業軍人，父親是有錢有勢的地主。穆索斯基從小就隨母親學鋼琴，家中經常舉行音樂晚會，九歲就能在晚會中彈奏費爾德 (John Field, 1782–1837) 一首相當困難的協奏曲。西元 1849 年父親將兩個兒子帶往聖彼得堡入學，打算等到十三歲時將他們送入軍校，此外也安排穆索斯基學琴。

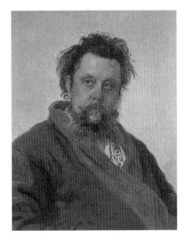

穆索斯基

西元 1852 年穆索斯基進入軍校，由於課程繁重，再加上學長制的壓力，穆索斯基便開始染上酒癮，他日後很少跟人提及這段往事。西元 1856 年自軍校畢業後，進入衛隊當兵，9 至 10 月間首次遇到日後「五人組」(Moguchaya Kuchka，強力的一小撮)

成員之一的鮑羅定 (Alexander Borodin, 1833–1887)，是時鮑羅定任陸軍軍醫，二人在當班時經常閒聊。在沒有學過作曲，甚至沒有任何音樂基礎理論知識的情況下，穆索斯基仍開始動筆寫作一齣以兩果的《伊斯蘭的可汗》(*Han d'Islande*) 為腳本的歌劇。

西元 1857 年 2 月 15 日，俄國音樂之父葛令卡 (Mikhail Ivanovich Glinka, 1804–1857) 去世，俄國民族音樂的夢想再度沉寂。穆索斯基的好友介紹他認識達果明斯基 (Dargomyjsky, 1813–1869)，他是葛令卡過世後俄國音樂界中唯一具分量的作曲家，家中是音樂家熱門的聚會場所。經由達果明斯基，穆索斯基很快就結識了巴拉基列夫、庫宜 (César Cui, 1835–1918) 及史塔索夫 (Vladimir Vassilievitch Stassov, 1824–1906) 等人。這群朋友開拓了穆索斯基的視野。他開始對音樂極為熱心，專心投注於作曲。西元 1858 年辭去軍職，打算專心從事音樂工作。在經歷了一陣子精神困擾的危機後，他於次年 5 月出發做了一趟全俄之旅。在 6 月 23 日寫給巴拉基列夫的信上說：「我終於見到莫斯科了。……簡而言之，我感覺我被帶入一個新的世界。……你知道我是個大都會者；現在我已重生，與俄羅斯的一切倍感親近。倘若有人以不莊重的態度對待俄羅斯的話，我將譴責他：因為我已愛上她。……」

西元 1860 年《降 B 大調詼諧曲》(*Scherzo in B flat major*) 在巴拉基列夫的協助下編成管弦樂，由安東‧魯賓斯坦指揮於俄羅斯音樂協會的音樂會中首演，穆索斯基首次以作曲者的身分登臺，觀眾與樂評的反應都不錯。沙皇亞歷山大二世 (Aleksandr Nikolaevich, 1818–1881) 在次年宣布解放農奴，使得身為大地主的穆索斯基家族經濟狀況大受打擊。穆索斯基必須回到卡列佛協助哥哥處理祖產，農地紛紛歸農人所有，收入銳減。西元 1865 年春天母親去世。秋天因嗜酒過度大病一場。次年他認識了三位影響他極鉅的朋友：一是葛令卡的妹妹，她成為穆索斯基最大的精神支柱、最好的朋友；另一位是林姆斯基－高沙可夫，他當時剛從

軍校畢業，做了海外巡行歸來，改派擔任地面任務，他不但教穆索斯基一些作曲技術，二人並相互觀摩批評對方的作品，使得二人在創作上皆有所突破；第三個是尼柯斯基 (Vladimir Nikolsky, 1836–1883)，尼柯斯基日後建議穆索斯基以普希金 (Alexander Pushkin, 1799–1837) 的《鮑里斯‧郭多諾夫》(*Boris Godunov*, 1868–1874) 寫成歌劇，而使得穆索斯基寫下了他這一生的中心作品──歌劇《鮑里斯‧郭多諾夫》。

西元 1868 年 6 月底動筆將果戈里 (Gogol, 1809–1852) 的喜劇《婚禮》(*The Marriage*) 譜成歌劇，致力於創造一種新的寫實曲調，以符合一般人說話時語調高低變化及說話者的身分。西元 1869 年他完成了《鮑里斯‧郭多諾夫》，但是因為缺乏女角，整個劇也不夠完整，兩年後被馬林斯基劇院 (Mariinsky Theatre) 的委員會拒演，穆索斯基於是動筆改寫全劇。西元 1873 年 2 月 5 日《鮑里斯‧郭多諾夫》終於在馬林斯基劇院藉著退休慈善演出的機會首演，觀眾反應熱烈，樂評對劇院兩次拒演此傑作表示不解，出版商也打算出版此劇，馬林斯基劇院當局也決定在下一季中正式推出《鮑里斯‧郭多諾夫》，次年的正式首演大為成功，讓穆索斯基享受了他一生中唯一一次的成功，但因放縱過度又染上酒癮。

次年 6 月，史塔索夫為已故的建築師哈特曼 (Viktor Hartmann, 1834–1873) 辦了一個畫展，穆索斯基決心為好友寫一首組曲表其敬意，這就是《展覽會之畫》的濫觴。同年他寫下了歌曲集《沒有太陽》(*Sunless*)，但是之後除了《死的舞與歌》(*Songs and Dances of Death*) 之外，他幾乎未完成任何曲子，也與舊日友人疏離。雖然在西元 1878 年生活狀況好轉，又開始再度與舊友們交往，但夏天時因長久以來的酗酒而健康惡化。朋友幫他轉至較輕鬆的工作，但是在西元 1880 年 1 月 13 日他又被迫離職，朋友設法籌到一筆月退休金，要他寫完正在寫作的兩部歌劇；是年 11 月他輕度中風。

次年 2 月 15 日林姆斯基─高沙可夫指揮演出穆索斯基的音樂，穆

索斯基最後一次公開露面。八天後他去找朋友時精神狀態極為緊張不安，說他已一無所有，只有到街上行乞一途。友人向他保證，將與他分享所有的一切，才使得他轉趨安靜。在晚宴後穆索斯基又再度中風，幸好有醫生在場救活了他。次日清晨起身吃過早餐，謝過主人之後，只說了幾句話就突然倒地不起。朋友們知道他快不行了，在醫院裡半哄半騙的讓他簽下同意書，由他的朋友們負責處理他身後之作品出版、完成的工作——穆索斯基本人拒絕相信死亡已近。3 月 16 日星期一早上五點鐘，穆索斯基高喊了兩聲：「全完了，我真痛苦!」之後便與世長辭。死亡的病因是腿部發炎，但實際上他的肝臟、心臟、血液循環早就因為他酗酒過度而喪失大部分功能了。

作品欣賞

穆索斯基—拉威爾：《展覽會之畫》

提起這首管弦樂版的《展覽會之畫》就得提及兩個在不同時代中促使此曲誕生的人物組合：一是穆索斯基與哈特曼，二是庫塞維斯基 (Dr. Sergei Alexandrovich Koussevitzky, 1874–1951) 與拉威爾；由於好友哈特曼的去世，穆索斯基擬就好友史塔索夫為其舉辦之紀念畫展為題，寫作一組曲子向哈特曼致敬，因而產生了這組以哈特曼各畫作為中心的特殊鋼琴曲集；日後由於庫塞維斯基亟思拓展俄國曲目，所以在西元 1923 年委託拉威爾將《展覽會之畫》編為管弦樂曲，交由其俄國音樂出版社出版，以推廣俄國音樂並創造一些新的俄國曲目以供其指揮首演之用（此曲尚有多人編成過管弦樂，如：林姆斯基—高沙可夫、高爾 (Walter Geohr, 1903–1960)、史托考夫斯基 (Leopold Stokowski, 1882–1977)、伍德爵士

(Sir Henry Wood, 1869–1944))。

　　哈特曼跟史塔索夫與穆索斯基皆是舊識，史塔索夫雖學過音樂，但是其主要工作是在於樂評與藝評（「五人組」此詞即是他所發明），他與當時俄國的那一群「巡迴畫家」也相識，是他們藝術綱領的草擬者。哈特曼雖不是「巡迴畫家」的主要人物之一，職務又是建築師而非畫家，但是他常畫畫自娛，其畫風與該畫派十分類似，這群巡迴畫家們以畫出俄國當代現實民間生活以及吸收融合當代歐洲畫風與傳統俄國中世紀藝術為其創作目標。這個畫派受到當時俄國鐵路大亨馬蒙托夫 (Mamontov, 1841–1918) 的鼎力支持。馬蒙托夫與其夫人皆為藝術愛好者，不但喜愛戲劇與歌劇（他曾自組一歌劇團，夏里亞平 (Feodor Schaljapin, 1873–1938)、拉赫曼尼諾夫 (Sergei Rachmaninoff, 1873–1943) 在初出道時都曾在此歌劇團中工作過），同時也是藝術收藏家，還在莫斯科郊外的阿柏藍瑟夫 (Abramtsevo) 蓋了一些仿中世紀俄國農宅的建築，並在這一些建築中以俄國農民的手工藝品作為布置，使該地成為藝術家休憩之所，因而掀起藝壇上一陣俄羅斯的鄉土文化熱潮（哈特曼設計的女巫鐘幾乎與此地的建築如出一轍），其手下的畫家如雷平 (Illya Repin, 1844–1930，曾在穆索斯基病危將逝時為其繪像)、葛羅汶（Alexander Golovin, 1863–1930，日後為戴亞列夫設計《火鳥》(The Firebird) 的服裝布景）等人皆是與當時這股文化脈動息息相關的人物，大家共同致力於復興發揚俄羅斯文化，這也正是穆索斯基的藝術理念。

　　當史塔索夫在西元 1868 年 10 月間聽到穆索斯基的歌劇《婚禮》試唱時立刻成為其擁護者（在同一年，白遼士來俄國指揮其《哈洛德在義大利》(Harold in Italy)，史塔索夫聽後大為感動，立刻依據拜倫 (George Gordon Byron, 1788–1824) 的《曼弗雷德》(Manfred) 起草了一份作曲大綱交給巴拉基列夫；這就是柴可夫斯基《曼弗雷德交響曲》的濫觴，當哈特曼在西元 1873 年 7 月 23 日去世後，史塔索夫在隔年 2 月為他舉辦

了一個紀念畫展，展出其畫作及設計草圖，而穆索斯基則在 6 月 22 日完成《展覽會之畫》向哈特曼致意。在曲中他以〈漫步〉(Promenade) 主題作為銜接，傳達出「作曲者⋯⋯（描繪）他自己忽左忽右的走來走去，有時當懶散的旁觀者，有時則靠近圖畫去觀賞，有時他快樂的容顏因念及他過世的朋友而為陰霾所籠罩」（史塔索夫語），生動的記述了這場畫展以及哈特曼畫作給與他的感受。只可惜許多原畫現今已遺失，無法準確的讓人們就音樂與畫作做個對照，只能根據時人之描述想像該畫作，殊為可惜！

　　〈漫步〉，穆索斯基說：「他自己的身形在在從所有的間奏曲中顯露出來」。這段基本上以奇數變化拍譜成的樂曲帶有濃重的俄羅斯風味，曲風富麗堂皇、沉穩洪亮，為這組樂曲做了個莊重肅穆的開場。

　　〈侏儒〉(Gnomus)，原畫中畫的是個呈胡桃鉗形狀的古怪侏儒，拖著其蜷曲的雙腿，發出尖細的叫聲。音樂則描繪出侏儒古怪笨拙的跳躍爬行動作，暗示出侏儒陰沉的聲音，傳神地畫出侏儒聲音與動作情狀。

　　接著則是一段簡短幽靜的〈漫步〉，若有所思的將看完第一幅畫的觀畫者引向下一幅畫〈古堡〉(Il Vecchio Castello)。

　　哈特曼在 1860 年代末期獲得了一個建築獎，因而給了他暢遊西歐的機會，他在旅途中經常寄些畫回俄國以記載其活動。他常在他所繪的建築物旁邊添加一些人物以便列舉出該建築物的實際大小比例。然而由於作曲者無法正面描寫古堡的特性，所以將焦點集中在月下古堡前彈 (Lute) 唱歌的遊唱詩人，以仿中古調式的旋律勾起中古的想像，再以平靜的律動節奏襯托出月下寧靜的氣氛，點出畫中的主旨——「古堡」。在拉威爾所編寫的管弦樂中，主要的旋律交給中音薩克斯風，伴奏的背景則交給加弱音器的弦樂群，一唱一和地道出懷古幽情。

　　隨後的〈漫步〉又邁開大步伐向前跨進，但隨即停步，轉而觀賞下一幅畫。

　　〈御花園〉(*Tuileries*)，原畫畫的正是法國巴黎羅浮宮外著名的御花園，為了標定其比例大小，哈特曼添加上一群人和一些玩耍中的小孩。由於音樂根本無法描繪花園，所以穆索斯基將焦點放在描繪這些玩耍中的小孩，試著描繪出小孩子們的嬉戲世界，模擬孩童們純樸可愛，天真優雅的語態。

　　隨後的〈牛車〉(*Bydlo*) 其原畫則是哈特曼從西歐返回俄國時，在波蘭的山多米爾城 (Sandomir) 所繪。哈特曼深深地為此地猶太貧民區的日常生活所吸引，因而畫下了不少該區人物風情的速寫。穆索斯基的音樂所寫的則是一部木製車輪巨大的牛車，在崎嶇不平的路上行走的情狀，音樂由小聲至大聲再回到小聲以穩定的步伐描繪出牛拖著車從遠至近，近至遠的經過；低音號的獨奏是此曲的重頭戲。

　　隨後的〈漫步〉以小調形態進入，沉重淒清的心情卻因下一幅〈蛋中雛雞之舞〉(*Ballet des Poussins dans Leurs Coques*) 而突然變得輕鬆無比。

　　〈蛋中雛雞之舞〉原是哈特曼在 1871 年為在聖彼得堡劇院上演的芭蕾舞劇《特里比》(*Trilbi*) 所做的服裝設計，原圖尚存至今，在畫展畫冊中將此畫形容為金絲雀「穿戴著蛋殼就好像身著甲冑一樣。(舞者)並不是戴著金絲雀狀的頭頂帽飾，而是像頭盔般的一直戴到頸部」。穆索斯基的音樂描繪的是小雞們嘰嘰吱吱，邊鳴叫邊飛奔的熱鬧景象。拉威爾對此曲所做的配器極為高明，創出既準確又獨特的管弦樂音響。

　　下面的這段音樂來自於兩幅哈特曼在上述的山多米爾城所作的畫，哈特曼原稱之為〈一位帶著皮帽子的有錢猶太人：山多米爾城〉與〈一個山多米爾城的窮猶太人〉，而穆索斯基則稱之為〈波蘭的猶太人〉，但是這標題卻是記載於它處而非載於原曲譜上，故而史塔索夫將此曲取名為〈山姆耶·哥登堡與許米里〉("*Samuel*" *Goldenberg*（金山）*and* "*Schmuyle*"（窮措大）)。哈特曼的這兩幅畫中有一幅屬穆索斯基所有，但是二者至今都已湮失。在他的山多米爾畫作中現存兩幅題材近似的畫

作，一幅畫的是個道貌岸然的有錢猶太人，另一幅畫的是個衣著襤褸，
向人低頭乞討的白髮白鬍猶太人。在穆索斯基的音樂裡，由於音樂實在
無法描繪貧富，所以他借用大聲齊奏的猶太教旋律，來生動的傳達出有
錢猶太人那副霸氣十足財大氣粗的模樣，而那個細聲細氣向人乞討的猶
太人則以一連串的三連音加上裝飾音，喋喋不休的拜託著。這幅音樂史
上最生動的漫畫似乎除了在對比這二者之外，似乎也暗示著有錢富人倦
於聽窮人的囉嗦，最後耀武揚威粗暴的叫他住口少唉兩句。

　　隨後的〈漫步〉在材料與氣派上都與第一個〈漫步〉相同，只是將
最後兩個小節延長一下，以加強氣勢。

　　哈特曼在法國的小城林莫吉 (Limoges) 畫了將近一百五十張的水彩
畫，畫出當地形形色色的日常生活面貌。穆索斯基將〈林莫吉的市集〉
(*Limoges. Le Marché*) 一曲的描寫重點集中於市場裡忙碌熱鬧的情狀，以
強烈偶發的重音，繪聲繪影地傳達出市場三姑六婆吵架般討價還價的景
象。拉威爾的配器則刻意以穿插繁忙的配器手法傳達這熱鬧的景象。

　　〈地下羅馬古墓〉(*Catacombae*) 一曲和緊接著由〈漫步〉主題變成
的〈以死的語言致死者〉(*Con Mortuis in Lingua Mortua*) 形成一對曲子。
哈特曼在巴黎時為他某位專門研究地下羅馬古墓的建築同行畫了幅畫
像，這幅畫像似乎牽動了穆索斯基的聯想，將建築師哈特曼早逝與地下
基窟聯結在一起。樂曲前半之古墓是以陰沉猛烈的和弦來表達，穆索斯
基對樂曲的後半下過註腳：「拉丁文題詞『以死的語言致死者』，用拉丁
文！已逝的哈特曼創造之魂引領我走向骷髏，骷髏們從內部發出柔和的
閃光。」在此作曲者引用了〈漫步〉的主題，以震音小聲奏出，聽來好似
在黑暗中發出柔和的光芒。這兩段對比強烈的音樂巧妙的以低音銅管與
弦樂及高音木管傳達出來，在色度的對抗上極端鮮明。

　　〈雞腳上的小屋〉(*La Cabane sur des Pattes de Poule*) 描繪的是女巫
巴巴葉卡那棟建築在四隻雞腳上的小屋，傳說女巫用杵和臼將人骨磨碎

之後當做飯來吃。哈特曼設計的這座時鐘在目錄中被形容為具有十四世紀俄國風格，但也有不少學者指出其為英國維多利亞特色。穆索斯基所描繪的則僅止於巫婆在夜空中騎行的姿態，時而威風八面，時而陰森，拉威爾則以詭異交雜強勁的音響，準確的再現此一場景。

在女巫騎行至高潮時，音樂直趨組曲的最後一曲〈基輔城門〉(*La Qarnde Porte de Kiev*)。哈特曼就是拿為基輔大城門所擬的設計圖來參加比賽的，該建築設計比賽乃是為「慶祝」西元 1866 年 4 月 4 日狄米特里·卡拉佐科丟炸彈刺殺沙皇亞歷山大二世未遂犧牲成仁事蹟而舉辦的，當然這種比賽自然不見容於當時的官方，不久就被取消了，而哈特曼的設計圖也就毫無用武之地。不過倘若這座大城門真的照圖蓋起來的話，一定會因為上方重量過鉅、下方地基分散面不夠大而一步步地沉陷到地底去，哈特曼的建築設計能力著實不得不令人起疑！在這設計圖中宏偉的大城門結合了彩色天窗的教堂以及鐘樓，拱形城門上書有斯拉夫古文：「以上主之名經過者有福了！」鐘樓是以古戰士的頭盔形狀做成，屋頂上站著俄國國鷹，飾以鑽石及瓷磚。由於城門不可描寫，所以樂曲的重點轉向城門的鐘響聲，穆索斯基以莊嚴宏偉的音樂描寫出鐘聲之海與教士們的頌歌，在其間〈漫步〉再現，最後以響亮無比的壯麗姿態將這組融合樂與畫的名曲做個氣勢昂揚的總結尾。

音樂與舞蹈的結合
芭蕾舞劇:《火鳥》、《天鵝湖》

　　音樂與舞蹈的結合其實極為常見，幾乎只要人們跳起舞來，往往便有音樂伴隨著舞姿，借助著音樂的節奏與旋律，襯托出舞蹈的動作節奏，一般常見的土風舞大抵可以作為舞蹈結合音樂的標準範例之一；但是舞蹈牽涉到肢體動作，而肢體動作又往往有涵義可言，因而形成的象徵性肢體動作就是「默劇」(Mime)，默劇與舞步進一步的結合就成為以舞蹈展現劇情的劇種──舞劇。

　　「芭蕾」一詞原本的意思就只是舞劇，但是由於「舞劇」一詞過分籠統，為了能夠準確的指出這種隨著歌劇一起成長，在十七世紀法國大放異彩的新形式，故而在中文裡都以直譯譯名「芭蕾」或「芭蕾舞劇」稱之。在經過幾世紀的發展以後，在十九世紀後半期的俄國，這種新的舞蹈種類將欣賞的焦點集中於舞蹈的動作，音樂全然居於次屬陪襯的地位，當時所有的舞蹈名家無不以發展出輕盈似仙子、或者具強烈高困難度的跳躍、平衡、旋轉動作為首要任務，而作曲家則負責寫作適於輔助舞者的音樂，要有些新意，但是卻不能有趣到搶走舞者的風采，寫芭蕾舞樂於是變成一種專門的工作，次等作曲家往往比好作曲家更能適應這工作，反正這也不需要什麼偉大的創意，只要寫一些體操音樂就是了。

　　隨著歌劇朝更加符合戲劇原則的大方向改革，芭蕾舞劇音樂的角色更形提昇。法國作曲家亞當 (Aldolph Adam, 1803–1856) 的《吉賽爾》

(*Giselle*) 與德利伯 (Leo Delibe, 1836–1891) 的《柯碧利亞》(*Coppelia*) 在這方向跨出了兩大步，而其後的柴可夫斯基更以他的三齣芭蕾舞劇——《天鵝湖》、《睡美人》、《胡桃鉗》在這方面做出巨大的貢獻，將芭蕾舞樂的角色、功能、品質、創意加以大幅提昇，使得寫作芭蕾舞樂成為知名作曲家的重要工作之一。

在這種新的芭蕾舞樂裡，音樂要貼切的配合角色與場景氣氛：譬如描寫天鵝的時候，音樂要像天鵝般帶著高雅的氣氛，不會被聽者誤會成烏鴉；當提及相關的地點背景時，音樂要能令觀者聯想到它，譬如場面上是恐怖的老鼠王國，音樂就得夠恐怖陰暗，或者當故事背景在西班牙時，音樂要有西班牙風味；當劇情緊張的時候音樂也要跟著緊張，帶動全劇的戲劇衝擊感；而最重要的是，它必需含有足以吸引人的旋律與節奏，讓舞者可以在這鮮明的旋律節奏背景上「伴樂起舞」，以動作對應音樂，形成巧妙的視覺與聽覺對位；在新一代的芭蕾舞作曲家中以史特拉汶斯基初期的芭蕾舞劇《火鳥》中最容易看出這要求視覺與聽覺上緊密相合的風潮。

史特拉汶斯基

史特拉汶斯基於西元 1882 年 6 月 17 日在芬蘭渡假勝地奧蘭尼包姆 (Oranienbaum) 出生。父親是歌劇院之男低音名歌手，出生於波蘭大地主之家，曾擔任柴可夫斯基歌劇首演的工作。史特拉汶斯基自幼即接觸音樂，但是大學時卻學習法律。在國外唸書時恰好與林姆斯基—高沙可夫的兒子同學，才因緣湊巧拜林姆斯基—高沙可夫為師，改習作曲。

他在西元 1910 年偶然獲俄羅斯芭蕾舞團 (Russian Ballets) 總監戴亞列夫之賞識，為舞團創作舞劇，隨後藉著《火鳥》(見「作品欣賞」)、《彼德羅洛西卡》(*Petroushka*)、《春之祭》(*Le Sacre du Printemps*) 這三齣芭

史特拉汶斯基

蕾舞劇，後一步遠超前一步的，一舉成為二十世紀音樂最前衛的革命者。

在一次世界大戰爆發時，由於戰時物資人員缺乏，所以從奢華龐大轉向小型細緻的曲風。在俄國大革命後，史特拉汶斯基便轉往法國尋求發展，但是由於失去祖國，只好改變作曲路線，改以玩耍前代巴洛克或古典時期之風格，運用他人曲調，或自行捏撰類似風格之曲調，配上他特有的節奏及和聲，創出一種既古又新的「新古典主義」風格曲。這段時期的名作包括了：《大兵的故事》(*The Soldier's Tale*, 1918)、《普欽奈拉》(*Pulcinella*, 1919–1920)、《婚禮》(*Le Noce*, 1921–1923)、《伊狄帕斯王》(*Oedipus Rex*, 1926–1927)、《詩神阿波羅》(*Apollo Musagete*, 1927–1928)、《仙女之吻》(*Le Baiser de la Fee*, 1928) 等芭蕾舞劇，以及《C大調交響曲》(*Symphony in C major*, 1939–1940)、《三樂章交響曲》(*Symphony in Three Movements*, 1942–1945) 等管弦樂曲。

史特拉汶斯基在西元 1939 年轉往美國發展，並於西元 1945 年歸化美國籍。在西元 1953 年因為透過年輕的克拉福特 (Robert Craft, 1923–) 的介紹，而接觸到新維也納樂派的十二音列音樂，作曲風格轉入「十二音時期」，芭蕾舞劇《競賽》(*Agon*, 1953–1954, 1956–1957) 便是這風格轉折點的代表作，見證著這劇烈的風格急轉彎。隨後他依據十二音列技術作的曲子雖不少，例如：《變奏曲》(*Variations*, 1963–1964/1965)，也仍能得到樂界的重視，但是不復往日的轟動，人人視之者宿，對他初期作品的興致高過於當下發表的新作，有點令人覺得活超過其時代，被時代所淹沒。西元 1971 年 4 月 6 日史特拉汶斯基不幸因心臟麻痺，病逝於

紐約第五街的公寓中。葬禮由魯賓斯坦 (Arthur Rubinstein, 1887–1982)
執紼，尼克森 (Richard Nixon, 1913–1994) 總統代表和蘇俄代表也分別前
來參加，下葬時遵照史特拉汶斯基的遺願，安葬在義大利威尼斯 (Venice)
聖米凱雷教堂 (San Michele) 的墓園。

作品欣賞

史特拉汶斯基：《火鳥》組曲 (1919)

　　俄羅斯芭蕾舞團西元 1909 年在巴黎的首季公演大為成功，轟動了
整個花都巴黎，但是也有人評其演出「缺乏民族特色」，所以戴亞列夫急
於在西元 1910 年的公演中加入一個俄國風格的芭蕾舞劇，滿足觀眾的
需求。

　　戴亞列夫起先找了李亞多夫 (Liadov, 1855–1914) 作曲，但是李亞多
夫是個出名「慢工出細活」的慢郎中。在委託他創作芭蕾後的幾個月，
有一天戴亞列夫在街上碰到李亞多夫，順便問了他一下芭蕾的進度如
何，李亞多夫回答說，他才剛在譜店買了譜紙。戴亞列夫心一急又去找
了齊爾品 (Tcherephin, 1873–1945)，但是齊爾品所作的初稿也不能讓戴
亞列夫滿意。西元 1910 年 10 月的一場音樂會中，在偶然的情況下，戴
亞列夫聽到了一首由一位不知名的作曲家所作的管弦樂曲《焰火》
(Fireworks)，聽完後戴亞列夫激動的告訴他的朋友說：「這就是我們要找
的人。」當天下午他就和這位年方二十七歲的年輕人見了面，這位年輕人
正是日後大名鼎鼎的史特拉汶斯基。

　　《火鳥》的故事大綱是由俄羅斯民間傳說東拼西湊而成。故事大致
的內容是：王子誤入魔王凱斯奇的花園（1.〈序奏〉(Introduction)），園

中飛來一隻火鳥（2.〈火鳥與她的獨舞〉(*L'oiseau de feu et la Danse*) 3.〈火鳥的變奏舞〉(*Variation de l'oiseau de feu*)）想要偷吃樹上的金蘋果。王子經過一陣追捕後逮著了她，火鳥跳起動人的獨舞向王子求情，求他還她自由。王子心軟釋放了火鳥，她便送給王子一根她的羽毛，以備王子在急難之時可以召她來相助。天黑了，王子獨自一人留在花園中，火鳥已經離去，被魔王囚禁的公主們這時也出來和金蘋果戲耍，王子愛上了其中最美麗的一位，她告訴了王子她們悲慘的命運（4.〈公主的迴旋曲〉(*Rondo des Princesses*)），王子決定要「英雄救美」。這時魔王的嘍囉們也發現了王子的蹤跡，開始圍捕王子，危急之中，王子想起了火鳥的羽毛，左右搖晃召來了火鳥，火鳥疾飛入場，帶領著魔王及其嘍囉跳起兇狠有勁的狂舞（5.〈魔王凱斯奇的兇惡之舞〉(*Danse Infernale du Roi Kastchei*)）。舞畢眾大小妖都精疲力盡倒地便睡，火鳥唱出美麗的「催眠曲」（6.〈催眠曲〉(*Berceuse*)），接著指點王子找到魔王魔力的根源——魔蛋。王子把蛋打破後，換景——魔幻城堡與花園相繼消失了，公主們都回復自由之身，有情人終成眷屬（7.〈終曲〉(*Finale*)），眾人皆大歡喜。

芭蕾劇的故事大綱是由伏爾金 (Michel Fokine, 1880–1942) 所擬定，在史氏作曲的期間，伏爾金也曾給予史氏不少的指點，教他如何將主題打碎散在各場戲，以便配合舞蹈與故事的進行。《火鳥》於西元 1910 年 6 月 25 日在巴黎歌劇院首演，由皮爾奈 (Gabriel Pirene, 1863–1937) 指揮，伏爾金編舞。伏爾金本人飾王子伊凡，伏爾金的太太 (Vera Fokine, 1886–1958) 跳公主（戴亞列夫原本屬意帕芙洛娃 (Anna Pavlova, 1881–1931) 跳此角色，但是她不喜歡史特拉汶斯基的音樂，認為它過分「腐敗」（當時「前衛」一詞的代名詞）），凱薩維娜 (Tamara Karsavina, 1885–1978) 飾火鳥。葛羅汶設計布景與服裝，巴克斯特 (Leon Bakst, 1866–1924) 設計火鳥與公主的戲服。首演的當晚，戴亞列夫曾對他的朋友們說：「各位，你們正處在目睹一個年輕人躍登世界名人的成名門檻。」

結果果然不出所料，史特拉汶斯基一炮而紅，奠定了他成為二十世紀樂壇大師地位的基石。

由於《火鳥》大受歡迎，所以史特拉汶斯基前後編過三個組曲，第一個是由以括號標示於故事大綱中之七曲所組成之組曲，西元 1919 年為二管樂隊而改編，第二個是西元 1920 年為大樂隊的組曲（拿掉〈終曲〉，加入〈火鳥的祈願〉），這兩個都是演奏會用的組曲。第三個則是在西元 1945 年為紐約芭蕾劇院 (American Ballet Theatre) 而編，樂團的編制維持二管，因為是為芭蕾而作，原劇中過門的段落仍然保持著，但是略有刪減，至於原版中全劇重要的舞碼則都被保留住。在西元 1949 年紐約市立芭蕾舞團 (New York City Ballet) 成立的初年，本曲由「二十世紀編舞的莫札特」巴蘭欽 (George Balanchine, 1904–1983) 編舞，配以夏卡爾 (Marc Chagall, 1887–1985) 的舞臺及服裝設計，則是在眾多《火鳥》的版本中最為史氏本人所喜歡的，因為無論在音樂、編舞與設計方面上都較西元 1910 年的原版來的緊湊嚴密。

史特拉汶斯基本人在晚年時對於當時《火鳥》轟動的情況以及其結果頗有怨懟之言。在他的自傳裡，他曾挖苦自己說：「我現在很少去聽我的曲子的演出，因為每次奏來奏去都是《火鳥》。」他還說：「我跟荀白克 (Arnold Schönberg, 1874–1951) 雖然在一般大眾的眼光中完全不同，但是我們兩個人的命運卻極為相似。我們兩個人的成名作——我的《火鳥》、他的《昇華之夜》(Transfigured Night)——自始至終都是我們最受歡迎的曲子。」不過無論史氏本人的意見如何，《火鳥》的確是一部傑作。例如〈火鳥的變奏舞〉一曲中輕巧飄逸但又閃閃發光的生動音樂姿態，以及〈魔王凱斯奇的兇惡之舞〉裡霸道兇橫的曲趣，都是那時代最具獨創性的樂曲，正是它們促使這個劇本普通的芭蕾劇躍身成為二十世紀的芭蕾經典名作。

柴可夫斯基:《天鵝湖》芭蕾組曲, 作品 20a

　　《天鵝湖》是柴可夫斯基三大芭蕾傑作中的第一齣, 其創作動機至今仍不甚清楚, 只知道劇本的誕生與當時莫斯科的文藝沙龍有關。此一文藝沙龍是由瑪麗亞·許洛夫斯卡亞 (Maria Shilovskaya) 所主持, 她的賓客們包括莫斯科文藝界的名流, 自然而然的, 不少劇院方面的官員都是她的座上嘉賓。據柴可夫斯基弟弟的說法, 此一芭蕾舞劇源於某次在沙龍聚會中, 前任大劇院 (Moscow Bolshoy Theatre) 的藝術經理貝其雪夫 (V. P. Beqichev) 提議柴可夫斯基寫作一齣富有幻想性質的騎士時代芭蕾舞劇, 柴可夫斯基立刻欣然答應。但是實際上的故事腳本卻不是由貝其雪夫一個人獨力完成的, 是時在莫斯科跳舞的舞者蓋爾徹 (Geltser) 也出了一分力, 二人合作將許多不同來源的故事匯合成此一舞劇的腳本。

　　柴可夫斯基在寫作《第三號交響曲》(*Symphony No. 3 in D major*) 的同時也寫作此齣舞劇的音樂。由於當時的慣例是先由編舞者擬好各段舞的小節數、拍號等性質後, 才交由作曲者譜曲, 因此編舞者在音樂方面的指示直接的影響了音樂的創作。當時與柴可夫斯基合作的編舞者名為萊辛格 (Julius Reisinger, 1828–1892), 這位德國仁兄並不是位首屈一指的編舞家, 他在 1870 年, 因為一齣芭蕾舞劇《灰姑娘》而來到莫斯科工作。在他返回萊比錫後, 曾向莫斯科當局提出工作條件, 想到莫斯科工作, 但是被劇院方面婉拒。由於朝中首相指責莫斯科劇院演出水準低落的原因之一就是缺乏一全職的芭蕾舞總監 (Ballet Master) 所致, 因此決定聘用萊辛格以整頓劇院之芭蕾水準。此一任命的結果造成了藝術上的大災難。某位評論家在批評萊辛格的舞作《魔王凱斯奇》(*Kashchei*) 時寫道:「去看這戲是我所犯下的錯誤, 因此最好不要在公開場合談論它。」由此可以略知萊辛格的藝術功力有多麼的差。當劇本在西元 1876 年 10 月 19

日完成之前，柴可夫斯基便早已十分投入的創作起舞樂，靈感泉湧。從西元 1875 年的年初就開始動筆，於西元 1876 年 4 月 10 日完成管弦樂總譜，費時不到一年多；這種創作速度對於創作全本舞劇來說不能說是不夠快。

早在完成全劇之前，該劇的第一幕於 3 月 23 日便早已展開排練。萊辛格足足花了十一個月的時間才編好舞，但是將曲子的順序擅加調動，也為舞蹈上的需要用了別的曲子。在經歷過冗長的排練之後，《天鵝湖》終於在西元 1877 年 3 月 4 日於大劇院為舞者斐拉吉亞·卡帕柯娃 (Pelageya Karpakova) 所辦的慈善演出中首演。除了編舞者不盡理想外，卡帕柯娃也不是莫斯科舞蹈界的第一人選。大劇院真正一流的臺柱是索貝許姜斯卡亞 (Anna Sobeshchanskaya)，而她的先生正是在《天鵝湖》首演當晚跳齊格菲王子一角的吉勒特 (Stanislal Gillert)。索貝許姜斯卡亞因為將莫斯科市長贈送給她的珠寶變賣，因而正遭到官方抵制，以致於不能登臺，因而迫使此劇交由卡帕柯娃首演。在這種不理想的編舞與舞者方面的人事狀況下，《天鵝湖》首演的慘敗自在意料之中。

首演後評論者紛紛將炮火集中在柴可夫斯基的音樂，將之評判為索然無味。不少人更取笑此劇的故事情節，認定其無聊之極。當然一方面是因為故事的背景是放在德國，而當時全俄國正吹著一股要求創作俄國風格的芭蕾舞劇風，此劇拂逆著風潮，自然難以為人接受。再加上當時的芭蕾基本上只是一種點綴式的藝術，故事情節不過是個湊起來給舞者及舞臺設計者展現舞技、服裝、道具、機關的拼盤，沒有什麼實質上深入的戲劇涵義，然而柴可夫斯基所創作的卻是一齣敘述著故事，由舞者舞出情節的戲劇性芭蕾舞劇，音樂自然深刻許多，也在質地上比一般時下的芭蕾舞樂高級了許多，如此一來反而使得眾人大惑不解，紛紛加以敵視排斥，這倒也是始料未及的。

此劇在首演不看好的情況下勉強推出，隨後又在劇院人事的調整下

成了犧牲品，多年之間始終未曾復演。雖然柴可夫斯基日後因《睡美人》、《胡桃鉗》名噪一時，但是仍然無人想到要重演此劇，只以選粹的方式跳過其中的幾段舞。直到柴可夫斯基在西元 1893 年 11 月 6 日去世後，才在曾與柴可夫斯基合作製作《睡美人》與《胡桃鉗》的大劇院總監，塞夫洛茲基 (Ivan Alexandrovitch Vsevolozhsky, 1835–1909) 的推動下，先在西元 1894 年 2 月 17 日與 22 日（舊曆）的紀念音樂會上，演出了《天鵝湖》的第二幕，接著又在柴可夫斯基的弟弟模戴斯特 (Modest Ilyitch Tchaikovsky, 1850–1916) 的協助下更動了部分的劇本。在西元 1895 年 1 月 15 日於聖彼得堡的馬林斯基劇院正式上演，由裴帝巴（Marius Petipa, 1818–1910，第一幕第一景與第二幕）與伊凡諾夫 (Lev Ivanvoich Ivanov, 1834–1901，其餘部分) 合作編舞，由雷嘉妮 (Pierina Legnani, 1863–1923) 一人跳奧黛塔與奧黛兒兩角，加爾特 (Pavel Andreyevich Gerdt, 1844–1917) 跳齊格菲王子。此一新版的舞劇立時大受歡迎，被人們公認為柴可夫斯基的芭蕾傑作之一，對其評價做了個一百八十度的大轉彎。而《天鵝湖》因其優美傳神的音樂以及多采多姿的編舞至今仍廣受人們的喜愛；只要一提起古典芭蕾，人們腦中自然而然浮現的是一群優雅的天鵝以及那位美豔但身世淒慘的天鵝公主的倩影，由此可見《天鵝湖》的魅力真是無與倫比。

　　此一組曲是將各幕中的一些精彩片段選出匯集而成；第一曲〈場景〉(Scène) 原是舞劇中的第十支曲子，是第二幕的開場樂。以雙簧管吹奏的天鵝公主主題（有些類似舒伯特《未完成交響曲》的第一樂章第一主題），伴以豎琴及弦樂顫音，刻畫出一股淒美迷濛的情緒，深切的點出全劇的核心浪漫氣氛。第二曲〈圓舞曲〉(Waltz) 原是舞劇中的第二曲，由一群舞者跳著圓舞曲，為王子的生日舞會增添熱鬧氣氛，王子將在這些人們中挑選出他的新娘。第三曲〈小天鵝之舞〉(Dances of the Swans) 是第二幕中由四位天鵝少女們所跳的一段短舞，並無太大的戲劇功用，純為鋪

展舞技而作。它是原舞劇中第十三支舞碼中的第四段。組曲的第四曲〈場景〉在原劇中是緊接在前一段〈小天鵝之舞〉後面的舞碼，是支由公主和王子二人合跳的雙人舞。小提琴代表的公主與大提琴代表的王子述說著綿綿情話，而眾天鵝們則斂起羽翼在旁觀看。這段音樂與舞劇場景氣氛的配合幾乎可說是天衣無縫，而芭蕾舞那美妙的舞樂合一境界的確可以由此舞碼窺知。第五曲〈匈牙利舞曲〉（*Hungarian Dance*）是原舞劇中的第二十支舞碼，是第三幕王子挑新娘舞會中，眾人所跳的賀舞之一，會場上各國賓客雲集，紛紛獻上具民族特色的舞碼以娛嘉賓；第六曲〈西班牙舞曲〉（*Spanish Dance*，原劇的第二十一支舞碼）以及第七曲〈拿坡里舞曲〉（*Neopolitan Dance*，第二十二支舞碼）還有第八曲〈馬厝卡舞曲〉（*Mazurka*，第二十三支舞碼），也都是這一串民俗舞蹈的一員。

音樂與戲劇的結合
歌劇:《卡門》

　　歌劇是西方文藝復興時期 (Renaissance) 的產物,其出發點原本是想要模擬希臘悲劇,重現希臘悲劇的音樂與戲劇兩相完美結合的精神,但是實際上所產生出的結果,卻是西方藝術史上批評與擁護者最兩極化的一門藝術。愛之者視之為音樂中的鑽石,惡之者視之為集荒謬之大成的非理性人造怪物,雙方口伐筆戰至今未休。然而不可否認的是,雖然早期的巴洛克歌劇,充滿著種種誇張不合理的俗套劇情、奢侈浪費的場面、金光戲般的布景機關,而且經常不顧劇情的合理需求,一味要求演唱者展現歌喉,對戲劇的架構及內涵造成重大的損傷,但是打從一開始,歌劇就是眾人注目的焦點,這不僅因為它的花費龐大,而實際上也真是因為它的確是一門集音樂、戲劇、美術於一身的全面性綜合藝術,標指著一個時代的表演藝術水準。

　　在經過葛路克 (Christoph Willibald Gluck, 1714–1787) 的戲劇改革,以及多位歌劇作曲名家的拓展與嘗試之後,歌劇逐漸演變成一種緊密結合著戲劇與音樂的藝術形式。為了在一個擁有強烈戲劇性、適於配上音樂的腳本之上添加音樂,作曲家譜寫歌劇的主要工作之一,就是要想出傳神的音樂,充分支持舞臺上實際的戲劇或肢體動作。然而由於這一類的動作並無法硬套上某些固定的曲式框框,所以如何創造出可資辨識的戲劇音樂形式便成了歷代作曲家們頭痛不已的課題。在這大前提下來

看，我們便看得出整部歌劇史實際上便是一部戲劇與音樂搏鬥史，二者的互相搭配關係與二者之比重常在不同時代中有著不同的變革；反而倒是芭蕾舞劇裡，始終沒有什麼大變化，一直到二十世紀初才有戴亞列夫的俄羅斯芭蕾舞團掀起革命將芭蕾帶入新軌道，用舞蹈動作、音樂、布景服裝、戲劇這些要素聯合塑造出一種綜合表演藝術，也可謂為是另一種「綜合性藝術」。

從巴洛克時代的戲劇裡，我們可以看出以固定僵化之曲式去套戲劇所會產生的奇特結果。在一般的話劇裡，中心人物很少有機會作長篇獨白，除了在某些重要戲劇性片刻必須表明心境或態勢之際才會如此，但是在巴洛克戲劇裡每一首詠嘆調 (Aria) 都是一個獨白，而且無論它是否含有重要的戲劇訊息，都得有一定篇幅以便音樂有足夠空間施展手腳。如此一來定然造成戲劇進展腳步緩慢，阻礙了呈現戲劇動作的流暢性，使聽者只得退而欣賞喋喋不休的歌藝，卻無法品味全劇之戲味，而這類的通病（特徵）說得好聽點，也正是古往今來所有宮廷藝術的特徵（通病）。葛路克對戲劇音樂進行大改革是從戲劇的觀點來支配音樂，音樂所負擔的戲劇功能也愈形重要，它不但要能傳達劇中人物之心境（有時則悄悄露出該人物之實際心聲）、交代場景背景、鋪陳氣氛、像插畫般的列舉動作、刻畫人物個性，更要能將戲劇統合為一，賦予全戲一種唯有透過抽象形式思考才能獲得的整體美感。

上述這種多面性的要求往往使得寫作歌劇的作家們顧此失彼，要不就是顧全了一切卻失掉了音樂。然而在歌劇史上卻有幾個極為了不起的範例，不但於上述所提之條件面面俱到，且可謂是音樂史上永恆的瑰寶；其中之一便是人人耳熟能詳的《卡門》（Carmen，詳見「作品欣賞」）。《卡門》不但音樂優美，戲劇衝擊力十足，中心人物個性（卡門、唐荷西）鮮明，它更巧妙的藉著鬥牛士的一切以及與鬥牛相關的音樂，將該劇最後卡門與唐荷西對決的場景烘托到命定的白熱化高潮。〈鬥牛士進

行曲〉(*Les Toreadors*) 原本只是首無傷大雅的動聽歌曲，讓人們沾染到鬥牛士風流英勇的浪漫調調兒，沒有什麼真正的戲劇功能；它只點明了舞臺上某個主角人物的身分，但是當第四幕在眾人隨鬥牛士入競技場觀看鬥牛，場上只剩下唐荷西和卡門二人拉扯時，此一音樂再現，它突然將二人的對峙分為三段，以此曲調作為統一中心，在材料複雜的碎段落中創造統一要素，緊扣著「鬥牛」此一中心議題不放。而此刻「鬥牛」這色彩性的要素（雖與主人翁相關）卻升格成為反諷性的戲劇要素，將二人間的對峙關係比擬為瘋牛（唐荷西）與鬥牛士（卡門），一面交代了鬥牛場中的劇情，同時也創出幾十雙假設的眼睛與觀眾同步看這幕對決，大聲鼓譟、喝采叫好。就在此刻戲劇與音樂合而為一，音樂的形式準確的捕捉住此刻戲劇的本質，主導著戲劇的架構，給予戲劇多重的含義。沒有音樂以及音樂形式之幫助，這幕戲絕對不可能如此的扣人心弦，令人心碎（試想倘若這場戲沒有音樂，只有道白的話，該是多麼難以入耳，而且也將失去貫穿線索，無法在當下時空之上架構一超出當時舞臺發生事件之上的另一種結構，使之戲劇意義多重化、豐富化）。

另一個曲式與戲劇相輔相成的例子就是普契尼 (Giacomo Puccini, 1858–1924) 在《蝴蝶夫人》(*Madama Butterfly*) 中以〈美好的一日〉(*Un bel di Vedremo*)，點出劇中最重要的兩個轉折點，前一次道出小婦人的清純美夢，第二次則是在看來美夢即將成真，平克頓即將回來的那一刻；表面上點出夢中一切即將實現，但實際上觀眾早先已透過領事得知真相，這一刻反而將之視為悲劇的開端。此種賦予一首歌曲雙重意義的手法使得人聽到此曲時，超越此一曲調本身之優美與否的層次，進而替此可愛又可憐小婦人的愛與悲灑下一把熱淚。在戲劇上，這二者之間的關聯並不夠明顯，同時也無法傳達其激動萬分不可名狀的心緒，唯有透過音樂，透過創造出一特殊可辨識的旋律，在整體音樂形式中創造呼應效果，才可能獲得此獨屬歌劇的多重感受。這種準確的將音樂與戲劇形式

相搭配的做法，也正是音樂形式在戲劇音樂裡的妙用之一。

比　才

相對於德國音樂在歌劇、管弦樂、獨奏曲、室內樂、藝術歌曲等方面都有同等質與量的發展，法國在十九世紀至西元 1870 年普法戰爭戰敗為止，幾乎都將其整個音樂文化的重心放在歌劇上（唯一的特例是白遼士，但他個人對全局影響不大）。先是義大利口味的歌劇（如羅西尼 (Gioachino Antonio Rossini, 1792–1868)）風靡一時，再就是麥耶白爾 (Giacomo Meyerbeer, 1791–1864) 以其布景豪華、有歌有舞、音調撼人的大歌劇，在西元 1830 至 1850 年代征服了巴黎，其後就是奧芬巴赫 (Jacques

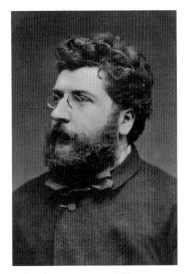

比　才

Offenbach, 1819–1880) 在 1850 至 1870 年代以其玩世不恭的輕歌劇對花都巴黎的人生觀與價值觀做出輕佻的嘲諷。這些歌劇雖風行一時，但是卻未能在人類的文化史上留下深刻的足跡，而且值得注意的是這些作曲者都是外國人（奧芬巴赫及麥耶白爾皆出生於德國）。雖然音樂院教作曲就是在教學生寫歌劇，每個作曲家也以寫作一部成功的歌劇作為躍過龍門的不二途徑，但是土生土長的法國作曲家並未有任何傑出表現，這狀況一直要到古諾 (Charles Gounod, 1818–1893) 及比才 (George Bizet, 1838–1875) 登場後，法國才開始有其值得驕傲的本土歌劇作曲家。

古諾較比才長一輩，在他所作的十二部歌劇中僅《浮士德》(Faust，西元 1859 年首演) 及《羅蜜歐與茱麗葉》(Romeo et Juliette，西元 1867

年首演）兩部戲至今仍在上演，它們都是相當不錯的歌劇，旋律優美動聽，配器清晰明亮，故事內容易懂，但是在戲劇張力上仍顯不足，讓人覺得輕鬆有餘、深度不足，雖貼切地反映出巴黎人的浮世觀，但不足以列入藝術傑作之殿堂讓世人膜拜；比才則一舉以他臨終前所作的最後一齣歌劇《卡門》將法國歌劇帶上巔峰，為世人留下一部既可讓內行看門道，又可讓外行看熱鬧的歌劇；這種確實能雅俗共賞的歌劇歷史上還真是不多見。

　　西元 1838 年 10 月 25 日出生於巴黎的比才，其雙親皆是音樂家，一心一意要培養兒子成為出色的接班人，有段時間比才愛上文學時，雙親甚至把他的書藏起來以免他忽略了音樂。自幼便顯露出非凡的音樂天分的比才不到十歲（西元 1848 年）時便進入巴黎音樂院就讀，在學校成績一流，深獲師長的喜愛。他先是在西元 1852 年以鋼琴首獎畢業，西元 1855 年獲賦格與管風琴之首獎。在他十七歲時，他的作曲老師哈里維 (Fromental Halevy, 1799–1862) 就公開宣稱他是一位偉大的音樂家，證諸他兩年前所寫的《C大調交響曲》(Symphony in C major) 便知哈里維並沒有過譽。比才在西元 1857 年贏得了巴黎音樂院作曲學生人人羨慕的至高榮譽──羅馬大獎，在政府公費支持下展開了三年的羅馬之行，在該地比才無憂無慮的遊遍義大利，並著手寫他的第二部歌劇《唐‧普羅柯皮歐》(Don Procopio, 1858–1859)。西元 1860 年在結束他的義大利之行後，他在回巴黎的途中於小鎮尼米利 (Rimini) 以管弦樂曲《羅馬》(Roma) 記錄下他這幾年愉快的生活及幾個令他流連忘返的義大利城市。

　　比才在西元 1863 年寫作了他第一部值得重視的歌劇《採珠者》(Les Pecheurs de Perles)，同年 9 月 30 日此劇在抒情劇院首演，但未能引起轟動，主因是劇本太差，但是他以音樂勾勒氣氛的能力已浮現，唯獨在音樂語彙上仍待突破。在隨後數年間比才在法國音樂界掙扎求生，尋求成功的機會，他接下去寫作下一部歌劇《貝城麗姝》(La Jolie Fille de Perth)

則廣獲樂界的好評，有的樂評家指出該劇的第二幕徹頭徹尾是傑作，但是觀眾的反應仍然不佳，演出十八場之後就消聲匿跡了。

　　西元 1868 年，比才經歷了一陣個人信仰上的危機，埋首讀遍古今哲學名作以尋求心靈的寧靜，對音樂的態度也徹底轉趨嚴肅，以高標準律己甚嚴。比才在西元 1869 年 6 月 3 日娶珍妮維・哈里維 (Genevieve Halevy, 1849–1926) 為妻，然而由於太太和岳母都有點精神失衡，使得比才花掉不少力氣來安撫她們二人的情緒，精力大打折扣。隨著西元 1870 年普法戰爭法國戰敗，法國文化界開始重新檢視法國的文化狀況，重新拾回他們過去所輕視的傳統價值，而這外在大環境的改變正好配合比才內心世界的覺醒，西元 1872 年時他為都德 (Daudet, 1840–1897) 的話劇《阿萊城姑娘》(L'arlesienne) 寫下一組配樂，其中最精彩的幾首現今被收錄在組曲中。這些音樂再三顯示出比才非凡的旋律感、和聲、配器色彩感以及用音樂勾勒氣氛的能力；這一切都為他下一部劇，也是其一生中至高的藝術成就《卡門》奠下基石。

　　在該劇西元 1875 年 3 月首演後沒多久，比才便染上重病，在同年 6 月 3 日他的結婚六週年紀念日，因接連心臟病發作辭世，享年才三十七歲。當晚在歌劇院唱第三十三場《卡門》演出的女主角加里・瑪莉 (Galli-Marie, 1840–1905) 乍聞惡耗，當場昏倒在舞臺上。比才的葬禮於 6 月 5 日在巴黎蒙馬特區 (Montmartre) 的聖三一教堂 (Trinità dei Monti) 舉行，四千人到場致祭備極哀榮。而《卡門》一劇的受歡迎程度此後逐日高漲，終於替這位在世不甚得意的作曲家翻案成功，讓史學家和愛樂者不由得好奇，倘若假以天年，比才的藝術成就將至何種境界，是否法國樂界也會就此改觀；這些永遠註定無答案的推測促使人們更加倍珍惜比才所留下的這部曠世歌劇《卡門》。

作品欣賞

比才：《卡門》組曲

　　歌劇《卡門》的原故事作者梅里美 (Prosper Merimee, 1803–1870)，是法國浪漫時期著名的戲劇家、歷史學家、考古學家及短篇小說大師，性喜神祕怪異之事物，對歷史事件有著莫大的興趣，與當時的法國文壇巨擘如：斯丹達爾 (Henri Stendal, 1783–1842)、繆塞、大畫家德拉克洛瓦等人交往甚密。西元 1830 年時，由於情場失意，在父親的資助下，梅里美動身前往西班牙散心。在旅途中，他深深地迷上了西班牙的風土人情，因在途中的某個小客棧中嚐到了美味的菜餚，而將該店女主人的名字卡門 (Carmencita) 烙印於心。後來一直要到西元 1846 年，他才將以前孟特霍夫人 (Mme de Montijo) 告訴他的一段民間軼事，結合了他本人旅途中所發生的小插曲，寫成他的名作《卡門》。梅里美所擅長寫作的恩怨情仇、血腥熱情題材，在《卡門》中得到充分的發揮，將西班牙人特有的感情世界生動的刻畫了出來。這部小說雖然口碑不錯，但是一直到比才在西元 1874 年將此劇改編成歌劇之後，才使它成為舉世聞名的文學名著，而受到世人的注目。

　　比才在他短促的一生中雖曾寫過許多歌劇，然而只有《卡門》一劇至今仍熱演不衰，在在地感動著世世代代的人們，並在他們的心中掀起陣陣波瀾。甚至連當初曾經手著《悲劇的誕生》(*Die Geburt der Tragödie*) 一書來擁護華格納的大哲學家尼采 (Friedrich Wilhelm Nietzsche, 1844–1900)，也大受此劇的感動。因此而寫了《華格納事件》(*Der Fall Wagner*) 一書，加入反華格納的陣營，對華格納作品缺乏如此人性化場

面一事大加抨擊。

　　比才在西元 1873 年應巴黎喜歌劇院 (L'Opera Comigue de Paris) 之邀開始動筆寫作《卡門》，當時負責將梅里美的小說改編成歌劇劇本的是梅哈爾 (Henri Meihac, 1831–1897) 與哈列維 (Ludovic Halevy, 1834–1908)，他們二人也是法國喜歌劇作曲家奧芬巴赫的長期劇本合作者。他們與比才合力刪除掉梅里美小說中的一些故事枝節與人物（包括了卡門的流氓丈夫），再依喜歌劇的傳統在劇中添加了一位比較正派的人物——男主角唐荷西的女友米凱拉，然後將之寫成曲碼與對白的劇本形式，一方面保存著原劇的故事梗概，同時也使之符合歌劇上善惡角色對比強烈的基本需求。由於此劇的女主角卡門帶著明顯不道德的色彩，這讓喜歌劇院的總監大為恐慌，深怕這不道德的題材趕跑了那群主要是來喜歌劇院進行相親之類社交活動的觀眾群，轉而私下杯葛阻撓此劇的演出。在這種來自行政階層的杯葛與合唱團及樂團一致抱怨此曲難以唱奏的雙重困境下，《卡門》仍然在西元 1875 年 3 月 3 日於巴黎喜歌劇院公開首演。在首演當天早上，比才的友人特地安排讓他接受榮譽軍團騎士勳章，以表達對其藝術成就之認定與推崇，但是當晚的首演卻慘遭失敗，對比才本人造成莫大的身心傷害而鬱鬱辭世。

　　當時的樂評家無一不對此劇大加撻伐，批評它缺乏色彩，缺乏戲劇性，擔任主角的加里・瑪莉更應該送到警察局去接受管訓才對。雖然《卡門》在第一季中共演出了四十八場，但是在全面的負評之下，場中經常小貓三兩隻，然而轉機終於在西元 1875 年來到。比才的好友吉拉德 (Frnest Giraud, 1837–1892) 為了此劇在維也納的首演而將對白略做刪動，將部分說白改寫成宣敘調 (Recitative)，以使得此劇之喜歌劇形態升格為大歌劇 (Grand Opera，一般來說，大歌劇中不可有對白)，能在各地的劇院中演出，但是如此一來卻因為對話橋段被砍掉了不少，影響到全劇劇情的關聯性（此兩種不同版本至今仍各有擁護者），使得劇情不太

容易順下去。這個由吉拉德操刀的版本在維也納大獲成功，然而法國方面卻遲至西元 1883 年時，才在各方的壓力下復演此劇。而當初在西元 1875 年時，對此劇批評不遺餘力的樂評家們，在此刻轉而紛紛讚揚此劇，甚至有人還謊稱自己是當初少數對此劇獨具慧眼的高人之一。歷史評價常是如此的善變，連音樂界也不能免俗，巴掌聲四起、眼鏡掉滿地的情況比比皆是。

歌劇劇情大致如下：

第一幕：米凱拉從鄉下來找在當兵的唐荷西，但是唐荷西不在只好離去。唐荷西與隊長祖尼加上場，二人談及迷人的煙草工廠女工。工廠午休，人人爭睹風騷貌美的卡門。卡門唱出著名的〈哈巴奈拉舞曲〉(Habanera) 述說她的愛情觀，臨去故意拋給唐荷西一朵白茶花，挑逗這位只顧沉思女友對她不瞧一眼的男子。米凱拉上場帶來唐荷西母親的口信，二人回憶起甜蜜的故鄉。工廠女工鬧事，卡門殺傷了另一名女工，隊長命唐荷西在他做出處置決定之前看管卡門。卡門以雙宿雙飛的美景慫恿荷西私下放她逃走。卡門逃走後，隊長大怒下令逮捕唐荷西。

第二幕：卡門與同夥在旅店裡喝酒跳舞尋歡，祖尼加也在場同樂，鬥牛士艾斯卡米羅在眾人的簇擁下進場，唱起瀟灑的〈鬥牛士之歌〉(Chanson du Toreador)，卡門馬上為他所吸引，自認愛上了他。鬥牛士走後，剛坐完禁閉的唐荷西依約來與卡門相會，當軍隊號角聲響起，唐荷西得離開卡門回營報到時，卡門大怒。唐荷西從胸前掏出已壓乾扁的那朵茶花，唱起癡情的〈花之歌〉(Flower Song)，告訴她他坐牢時日日夜夜都想著她。隊長現身，命令唐荷西歸隊，二人打了起來，與卡門同夥的吉卜賽人湧入解除了隊長

的武裝，唐荷西因攻擊上司將吃不了兜著走，只好加入吉卜賽人的行列做走私的勾當——一切正如卡門所計畫好的。

第三幕：走私者聚集在山間隱密處，卡門對唐荷西已不耐煩，叫他滾回他媽媽身邊。卡門與人玩紙牌算命時一直算出死牌，米凱拉來找唐荷西，聽到走私者的槍聲便躲了起來，差點被槍誤傷的鬥牛士上山來看卡門，唐荷西與情敵相互眼紅，二人以小刀做生死搏鬥，幸好卡門及時趕回救了屈居下風的鬥牛士一命。米凱拉也被發現，她告訴唐荷西他的母親病危，臨死前希望見他一面。卡門叫他快滾，唐荷西則威脅說他將會回來找她算帳。

第四幕：鬥牛場上萬頭攢動，鬥牛士與卡門二人在場外互訴衷情。在鬥牛士得意洋洋進場去鬥牛之後，唐荷西現身苦求卡門隨他離去，但卡門不從，暴怒之下的唐荷西用小刀捅死了打算進鬥牛場與心上人共享勝利的卡門，當眾人與鬥牛士勝利地從鬥牛場走出來時，只見唐荷西抱著已死的卡門，喃喃自語著：「逮捕我吧！是我幹的。啊！卡門！我所愛的卡門！」

《卡門》組曲是由他人就劇中精彩的片段選輯而成，故有多種不同組合，此一版本之組曲是由七曲所組成：

〈前奏曲〉(Prelude) 原是本歌劇之序曲，以 ABA 三段式譜成，A 段描繪著萬頭攢動、熱鬧非凡的鬥牛場盛況，B 段則是鬥牛士英勇瀟灑的曲調，隨後接奏的是噩兆般淒迷的「命運主題」，此一主題在全劇重要的戲劇轉折關頭會再三出現，標示出男主角唐荷西的命運起伏。

第二首〈亞拉岡舞曲〉(Aragonaise) 是此劇第三、第四樂章之間的間奏曲，是一首曲趣單純有力、風格節奏強烈的西班牙舞曲。

第三首〈間奏曲〉(*Intermezzo*) 原是此劇第二、三幕之間的間奏曲，在豎琴的伴奏下，長笛奏出優美的田園風短曲，但是在內容上與歌劇並無直接的關聯。

第四首〈阿卡拉的龍騎兵〉(*Les Dragons d'Alcala*) 原是劇中一、二幕之間的間奏曲，木管樂器在小鼓的伴奏下奏出進行曲風曲調，刻畫出龍騎兵威風的軍容。

第五首〈哈巴奈拉舞曲〉(*Habanera*) 是卡門當著眾人面前公開述說她愛情觀的挑逗性風騷歌曲，「愛情像隻難以馴服的小鳥」。

第六首〈衛兵換崗〉(*Avec la Garde Montante*) 是第一幕中龍騎兵換崗的音樂，街頭頑童跟在收班的士兵後面踏步行進，軍號聲清晰可聞。

第七首〈波西米亞舞曲〉(*Danse Bohemienne*) 是第二幕啟幕後，卡門與兩名同伴在邊界小旅店載歌載舞時所歡唱的曲子，最後以狂亂的熱舞結束。

Part 2

西洋樂派與作曲家群像

巴洛克樂派
韓德爾與巴哈

　　音樂學家大致將西方音樂史上的音樂風格分為下列幾個時期：中世紀（Middle Ages，約西元 500–1400 年），文藝復興時期（Renaissance，約西元 1400–1600 年），巴洛克時期（Barroco，約西元 1600–1750 年），古典時期（Classical，約西元 1750–1820 年），浪漫派（Romanticism Ages，約西元 1820–1900 年），現代（Modern Era，西元 1900 年 – ）。每一個時期的音樂都有各自的風格特徵、盛行的曲種、創作的理念、知名的作曲家，而作曲家在社會中所扮演的角色、其藝術創作品所訴求的對象、其藝術品發表的場合與社會功用也都不同。要想了解一個時代的音樂就一定要從這些方面入手，才可以清楚地掌握一個時代的音樂特徵。由於中世紀的音樂基本上是為宗教服務，而文藝復興時期的音樂又多半牽涉到語文，不太適於初入門者做欣賞的起始點，故而本書並不從這兩個時期開始，而直接從巴洛克時期入手，為讀者深入淺出的介紹各時期的音樂風格。

　　「巴洛克」這個字的起源至今仍不確定，大半的說法認為此詞源自於葡萄牙文 Barroco（意指變形的珍珠），最早是用來指稱建築，後來才用到音樂上的。巴洛克的建築以洋蔥式圓屋頂、繁複的裝飾曲線、華麗的金色壁飾為主要特徵，不少歐洲著名的宮殿與教堂，都是以巴洛克的風格建成。原本此一名詞有著較多負面的含義，與怪異、不規則、奢侈誇大是同義詞，一直要到十九世紀末才被廣泛的接受，當作指稱該時代

　　藝術風格的名詞，擺脫負面意義的聯想。

　　巴洛克的音樂以運用數字低音 (Basso Continuo) 為特色，重要的大型音樂集中在講究豪華排場的歌劇與大型神劇、清唱劇 (Cantata) 上，而一般的純器樂曲則以運用主奏群與協奏群對比的大協奏曲、由兩個高音樂器與低音線條（大鍵琴＋大提琴）演奏的三重奏鳴曲、獨奏的奏鳴曲為特色；在曲種方面最常見的有：多樂章的組曲、奏鳴曲與單樂章的前奏曲、幻想曲、變奏曲、賦格等；在旋律方面運用到許多裝飾音，多線條交織、節奏清晰穩定、具有推動力。

　　巴洛克的作曲家不是為教會服務，就是在宮廷裡擔任樂師或樂長為貴族服務，像今日獨立生活靠作曲教書維生的作曲家並不存在。作品要不是在貴族私人的場合中為一小群人演出，就是為較多貴族在劇院中演出，另外就是在教堂演出的教會音樂。因此，今日觀賞這些音樂的環境已經大不相同，音樂訴求聽眾的方式、音樂的姿態動作、音樂的條理構造等等都與今天中產階級的生活方式有著一段距離，要從宮廷或宗教的角度切入，才比較易於理解其內涵。

　　在十七世紀裡，歐洲正陷入宗教改革的熱潮中，教皇的勢力正逐步衰退，西元 1643 年到 1715 年在位的法王路易十四 (Louis XIV, 1638–1715) 將法國的政治、文化、藝術、文學帶入前所未有的高峰，歐洲各國的海外殖民地日增；牛頓 (Isaac Newton, 1643–1727) 的物理定律、魯文霍克 (Antoni van Leeuwenhoek, 1632–1723) 的顯微鏡也都是這時代的產物。知名的主要作曲家有：

　　蒙特威爾地 (Claudio Monteverdi, 1567–1643)

　　佛雷斯可巴第 (Girolamo Frescobaldi, 1583–1643)

　　許茲 (Henrich Schutz, 1585–1672)

　　薛恩 (Johann Hermann Schein, 1580–1630)

　　盧利 (Jean-Baptiste Lully, 1632–1687)

布可斯泰胡德（Dietrich Buxtehude，約 1637–1707）

柯賴里 (Arcangelo Corelli, 1653–1713)

托雷里 (Giuseppe Torelli, 1658–1709)

普賽爾 (Henry Purcell, 1659–1695)

亞利山卓‧史卡拉第 (Alessandro Scarlatti, 1660–1725)

庫普蘭 (François Couperin, 1668–1733)

維瓦第（Antonio Vivaldi，約 1675–1741）

拉摩 (Jean-Philippe Rameau, 1683–1764)

多明尼可‧史卡拉第 (Domenico Scarlatti, 1685–1757)

巴哈 (Johann Sebastian Bach, 1685–1750)

韓德爾 (George Frideric Handel, 1685–1759)

　　本文將就韓德爾與巴哈兩位巴洛克的集大成者做深入的介紹與作品賞析。

韓德爾

　　韓德爾一生過得多彩多姿，曾大起大落過幾回，與那些兢兢業業循規蹈矩的同行大不相同。他的父親原是理髮師，後來搖身一變成為薩克森─馬德堡 (Saxe-Madeburg) 王子的侍從及外科醫生。原本雙親打算讓韓德爾去做律師，但是七歲時在某次探訪哥哥時，哥哥的雇主薩克森─魏森菲爾 (Saxe-Weissenfels) 公爵聽到小韓德爾彈奏管風琴，訝於其天分乃說服韓德爾的雙親讓韓德爾去學音樂，沒多久韓德爾就學會多種

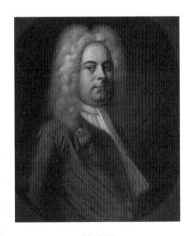

韓德爾

樂器，寫下多首樂曲。

　　雖然有機會到義大利進修，但是韓德爾在尊重父親（西元 1697 年去世）遺願的情況下，於西元 1702 年註冊進哈雷大學研讀法律，次年他決定離開大學轉往漢堡發展，希望成為一流的歌劇作曲家。他在漢堡歌劇院 (Hamburgische Staatsoper) 先是擔任提琴手，後來轉為大鍵琴手，在此一劇院裡他還認識了知名的音樂家馬替森 (Johann Mattheson, 1681–1764)，二人日後成為終生摯友，但是一開始時二人曾為了馬替森的歌劇《埃及豔后》(Cleopatra) 而起爭執，馬替森想換掉韓德爾以便親自上陣彈奏大鍵琴，二人在劇院的後院決鬥，韓德爾僥倖因背心上的鈕釦而撿回一命。

　　韓德爾的首齣歌劇《阿密拉》(Almira) 於西元 1705 年在漢堡上演，隨後三年間他又作了幾齣歌劇，但是都不甚成功。義大利托斯坎大公 (Cosimo III de'Medici, Grand Duke of Tuscany, 1692–1723) 之子——費迪南多・梅狄契 (Ferdinando de'Medici, 1663–1713) 王子在漢堡訪問時對韓德爾的才氣極為欣賞，便邀請韓德爾去義大利訪問，韓德爾為了能夠多學一點義大利歌劇所以欣然答應赴約。韓德爾在義大利學會了寫作歌劇、神劇、清唱劇、大協奏曲 (Concerto Grosso) 的手法，並且先後在佛羅倫斯、羅馬、拿坡里等地居留。西元 1709 年年底時他又去到威尼斯，在該地演出他的歌劇《阿格里皮納》(Agrippina)，也就是在此地他結識了奧古斯特 (Ernst August) 王子，透過他而和漢諾瓦的選帝侯搭上線，在西元 1710 年 1 月轉往漢諾瓦宮廷發展，擔任王府的樂隊長。

　　韓德爾剛一就任新職不到幾週就動身前往英國一遊，在該地他以兩週時間寫出歌劇《里納多》(Rinaldo)，首演大受歡迎，風風光光的在英國停留了六個月之後才回到漢諾瓦。這次倫敦之行讓他嚐到成功的甜頭，不到一年之內他又再度請長假做了第二趟英倫之行。他在這二度英倫之行中不但又新寫了一齣歌劇，同時還為西班牙王位繼承戰爭結束，

簽訂屋特列希 (Utrecht) 和約的盛大場合寫作了一曲〈感恩曲〉(*Te Deum*)，安妮 (Anne, 1665–1714) 皇后頒賜給他每年 200 英鎊的終生年金以獎勵他。

由於在英國大出風頭名利雙收，韓德爾便不太願意回去漢諾瓦，這讓他在漢諾瓦的雇主大感憤怒，認為韓德爾輕率不負責任。世事風水輪流轉，西元 1714 年安妮皇后駕崩，漢諾瓦選帝侯繼位，成為英皇喬治一世 (George I, 1660–1727)，韓德爾與老東家的舊怨搬上檯面急待和解。相傳也正是在這種情況下韓德爾寫下了《水上音樂》(*Water Music*) 試圖重獲英皇的歡心，趁著皇上的遊河之行演奏此曲，來化解主雇二人之間的心結，重新得寵的韓德爾便終生留在英國發展。

韓德爾在英國期間大量寫作義大利式歌劇，一齣接著一齣新劇相繼出爐，但是由於當時聽眾口味已轉變，巴洛克式的歌劇被《乞丐歌劇》(*Beggar's Opera*) 嘲諷得一無是處，所以始終未能成功，但是各界仍十分看重他。西元 1719 年時他被選為新成立的皇家音樂學院 (Royal Academy of Music) 的三位負責人之一，西元 1726 年他更正式歸化為英國籍。但接二連三的忙碌工作使得他健康受損，右臂癱瘓，西元 1737 年 9 月他離開倫敦到艾克斯拉沙佩樂 (Aix-la-Chapelle) 靜養，在長時間泡溫泉浴的療養刺激下，他的健康大有起色，右臂又回復知覺，10 月底回到倫敦時又再度投入活躍的音樂生活中，積極寫作更多的神劇——《掃羅》(*Saul*, 1739) 和《以色列人在埃及》(*Israel in Egypt*, 1719)。西元 1741 年都柏林之行時他寫下了《彌賽亞》(*Messiah*)，4 月間於都柏林首演轟動一時，讓他重新受到大眾的肯定與歡迎；英皇喬治二世 (George II, 1683–1760) 更是在聆聽此劇至〈哈雷路亞〉(*Hallelujah*) 一曲時起立致敬，因而留下了聽此合唱曲必須起立致敬的傳統慣例。

但是韓德爾並非一生從此平穩妥當，西元 1745 年他破產，但仍不忘繼續寫作更多的神劇《約書亞》(*Joshua*, 1747)、《所羅門王》(*Solomon*,

1748)、《蘇珊娜》(*Susannah*, 1748)、《希奧朵拉》(*Theodora*, 1749)、《海克力斯的抉擇》(The *Choice of Hercules*, 1750)、《傑比達》(*Jephthah*, 1752) 盡皆是巴洛克時期首屈一指的傑作。在寫作《傑比達》時韓德爾接受三次眼科手術，但是仍無法阻止失明的厄運。西元 1759 年 4 月 6 日他在柯文特花園劇院《彌賽亞》的演出中最後一次彈奏管風琴，八日之後，韓德爾於 4 月 14 日去世於自宅，葬禮備極哀榮。

巴　哈

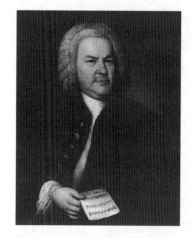

巴　哈

在音樂史上只有文藝復興時期的帕勒斯特里那 (Givoanni Palestrina, 1525/1526–1571)、巴洛克時期的巴哈及古典時期的貝多芬這三位作曲大師，被舉世公認為一代的集大成者，他們各自將該時期的風格理念與作曲技術推至無法突破的完美頂峰，使得後世無人能在該方面與之爭雄，且所立下的典範受到世世代代的景仰。

身為巴洛克對位法藝術集大成者的巴哈出身於歷史上最具創造力的音樂世家，整個家族成員皆在巴洛克音樂史上占有舉足輕重的地位。約翰・賽巴斯丁・巴哈，西元 1685 年 3 月 21 日生於德國的艾森那赫 (Eisenach)，先是由父親啟蒙學習提琴。父親在西元 1695 年去世後家庭成員各奔東西，約翰・賽巴斯丁和哥哥亞克伯 (Jacob, 1682–1722) 搬去和大哥約翰・克里斯多夫 (Johann Christoph, 1671–1721) 同住，當時大哥正在奧爾朵夫 (Ohrdruf) 擔任管風琴師，巴哈進入該地學校就讀。

西元 1700 年，巴哈十五歲時，他因美妙的嗓音獲得獎學金進入魯納

堡 (Lüneburg) 聖米凱爾 (St. Michael) 教堂所辦的學校就讀，接受正統路德教派 (Lutheranism) 的教育，並擔任歌唱或演奏的工作。在這段時間裡，巴哈經常徒步前往八十公里以外的漢堡聆聽當時首屈一指的管風琴演奏家萊恩肯 (J. A. Reincken, 1623–1722) 的演奏，使他本人在管風琴的演奏與創作上獲益良多。在離開魯納堡，西元 1707 年間首度結婚的數年間，巴哈先後在阿恩城 (Arnstadt)、穆爾豪森 (Mühlhausen)、威瑪等地工作，最後於西元 1717 年於柯登 (Cöthen) 落腳，在雷奧波 (Leopold) 王子手下任職。巴哈受到王子極度的禮遇與尊敬，他從此時開始一直到西元 1723 年離開柯登去萊比錫的聖湯瑪斯 (St. Thomas) 教堂擔任管風琴師與音樂總管為止，創作了許多傑出的器樂曲，名作如《創意曲》(Invention, 1723，作為作曲和演奏的教材)、《第一卷平均律鋼琴曲集》(The Well-Tempered Clavier Part 1, 1722)、《無伴奏小提琴奏鳴曲與組曲》(Sonatas & Partitas For Violin Solo, 1720)、《六首小提琴奏鳴曲》(1717–1723)、《六首無伴奏大提琴組曲》(Six Suites for Violoncello Solo, 1720)、《六首布蘭登堡協奏曲》(Brandenburgische Konzerte, 1717/1718)、《四首管弦樂組曲》(4 Orchestral Suites) 等皆是這一時期的作品。

　　西元 1720 年巴哈的太太過世，次年另娶安娜・瑪達蓮娜 (Anna Magdalene, 1701–1760) 為妻，這次婚姻又為他帶來了十三個小孩，其中的約翰・克里斯多夫 (Johann Christoph, 1732–1795)、約翰・克里斯迪安 (Johann Christian, 1735–1782)，日後在音樂界皆享盛名。而與其前妻所生的孩子中則以威爾海姆・弗里德曼 (Wilhelm Friedmann, 1710–1784) 及卡爾・菲力普・艾曼紐 (Carl Philipp Emanuel, 1714–1788，即所謂的 C. P. E. 巴哈) 最知名。

　　巴哈從西元 1723 年起到他西元 1750 年 7 月 28 日去世為止始終都在萊比錫工作，唯一比較重要的遠遊是在去世前三年（西元 1747 年）的 5 月，應菲德列大帝 (Friedrich II, 1712–1786) 之邀去波茲坦訪問，除此之

外，他生活的重心天天圍繞著教會打轉，應教會的需要寫作聖樂，《b小調彌撒曲》(*Mass in b miror*, 1747–1749)、《約翰受難曲》(*St. John Passion*，西元 1724 年首演)、《馬太受難曲》(*Matthäus Passion*，西元 1727 年首演) 及為數頗多的教會清唱劇皆是此一時期的名作，這些曲子不但表徵著該時期路德教派的信仰，同時也見證著人類虔誠的宗教情操，是西方文化史上的重要里程碑。

在器樂曲方面，巴哈晚年則以三部作品為巴洛克時期的卡農 (Canon)、賦格及變奏曲技術做出總結性的示範：一是在應菲德列大帝之邀做波茲坦之行時，就國王所給的旋律而作的《音樂的奉獻物》(*Musikalisches Opfer*, 1747，各種卡農技巧)，二是《郭德堡變奏曲》(*Goldberg Variations*, 1741–1742)，三是未完成的《賦格的藝術》(*Die Kunst der Fuge*, 1740)。當巴洛克時代的大多數作曲者把注意力都集中在光彩奪目的歌劇或大協奏曲時，巴哈卻將全部心力投注於樸實無華的宗教音樂以及不合時宜的賦格類樂曲中，試著透過他精絕的作曲技藝展現神的旨意，傳達出日耳曼人深邃的時空感，也正因為在技術及藝術雙方面留給後人偉大的典範，所以被後人尊為「音樂之父」。

作品欣賞

韓德爾：《水上音樂》

關於西元 1717 年 7 月 17 日的皇家遊河之行，一位居住在倫敦的布蘭登堡人包奈 (Friedrich Bonet) 留下如此的記載：

> 大約晚上八時，國王前往他的座船，國王座船旁邊是音樂家

的船。船上的音樂家約有五十位，包括喇叭、號角、雙簧管、低音管、德國長笛、法國長笛、小提琴與低音提琴等演奏者，但沒有歌手。音樂是由著名的韓德爾特別譜寫，他也是國王陛下的首席宮廷作曲家。陛下對他的音樂非常滿意，他讓音樂在晚餐前演奏了兩次，飯後又演奏了一次，每次演奏都耗時一個鐘頭。當晚的天氣好得令人無法奢求，遊船數目非常多，每艘都擠滿了想聽音樂的人。為了使這次的夜遊更盡興，克瑪塞克 (Kilmanseck) 夫人在克爾湖 (Chelsea) 附近，已故蘭內拉赫 (Ranelagh) 侯爵的河畔別墅裡，安排了精美的晚宴。陛下於凌晨一點鐘時前往別墅，三點鐘才離開，回到聖·占姆斯 (St. James) 皇宮時已是清晨四點半。克瑪塞克男爵單是付給音樂家的費用，就花了一百五十鎊。

　　這段記載有點問題，一來五十人坐上船加上樂器，除非船大得不像話，否則老早就翻船沉沒了，二來參加遊河的人那麼多，皇上是否真的還有空注意到韓德爾的曲子，實在也令人懷疑。不過透過這段傳說中的和解遊河之行，韓德爾在英國又再度受寵於王室則是不爭的事實。

　　《水上音樂》是以組曲的形式將各種舞曲或曲調搭配而成，首版時分為七曲，由兩支法國號、兩支小提琴（或兩支雙簧管）、一個男高音樂器及大鍵琴（及低音絃樂器）吹奏，現今大致可從其中編出三個組曲。《水上音樂》在配器方面變化多端，有時由弦樂和雙簧管合奏，有時由長笛群、法國號群或小號交互演奏，有時動員所有樂器合奏，在音響效果上燦爛壯麗，帶有巴洛克時期典型金碧輝煌的宴樂風格。

第一曲：快板，這是個壯麗的場面音樂。
第二曲：詠嘆調，帶著巴洛克典型高雅但感傷的格調，曲調緩慢綿長，優美無比。

第三曲：布雷舞曲——號笛舞曲，活潑壯碩的弦樂曲調與高音管樂的俏
　　　　皮曲調形成巧妙的對比。

第四曲：富於表情的行板——堅決的快板，行板綿長幽靜的旋律後，滿
　　　　懷歡欣之情的鼓號音樂以致敬的姿態高聲鳴放。

巴哈：《F大調第二號布蘭登堡協奏曲，BWV 1047》

　　一提到布蘭登堡，不少人就會想起昔日東西柏林交界處的布蘭登堡城門，這座柏林市的凱旋門在柏林圍牆倒塌時曾大出風頭，被作為慶祝音樂會的舉行場所，由指揮大師伯恩斯坦 (Leonardo Bernstein, 1918–1990) 指揮一支全德樂手組成的管弦樂團及合唱團演唱貝多芬《第九號交響曲》，齊聲謳歌這新生的自由與統一。布蘭登堡城門因布蘭登堡而得名，它原是神聖羅馬帝國的選帝侯領地，位於德國東北，是普魯士王國的核心，布蘭登堡的統治者日後以普魯士王國為基地，驅逐了法國與奧國強權，統一了全德國。

　　巴哈的這組《布蘭登堡協奏曲》是他在柯登擔任雷奧波王子的樂長時寫作的，不過光從取名就可看出它們並不是為老闆而作，這在宮廷音樂幾乎完全建立在主雇關係時代裡更是不太尋常。克里斯迪安·路德維希·馮·布蘭登堡大公 (Markgraf Christian Ludwig von Bradenburg, 1677–1734) 是當時布蘭登堡領主的幼子，根據史學家的說法，大公手下有個很不錯的小樂團，而巴哈的這六首大協奏曲正是為這樂團而作。從六首樂曲徹底不同的編制來看，巴哈似乎有意展現他全方位的作曲功力以博得青睞，原因則無其他，只是想藉著為這位大公寫一些曲子投石問路，看看有沒有跳槽的可能性以離開柯登。但是似乎這些敲門磚並未竟功，在短短幾年內，巴哈便離開了柯登轉往萊比錫當教堂的音樂總管，徹底脫離了巴洛克世俗音樂的主流。

　　《F大調第二號布蘭登堡協奏曲》很可能是西元 1717 年至 1718 年之間所寫作的，屬於巴洛克時期典型的大協奏曲。樂團編制是由小號、長笛、雙簧管、小提琴構成的獨奏群與弦樂五部（加大鍵琴）的協奏群所構成，獨奏群中小號之音域集中於古小號的最高音區，顯然是為大公手下樂隊裡某位傑出的小號演奏家量身訂作的。現今的演出多半都用比古小號性能優異的高音小號來吹奏，但即便如此，仍須超高的演奏技巧才能勝任愉快。

　　此一協奏曲分為三個樂章，在第一樂章裡，四個獨奏樂器在協奏群的伴奏下各展絕技，有時重疊樂團的總奏旋律，有時則上下飛奔跳躍出華麗的音型。第二樂章則是由長笛、雙簧管、小提琴獨奏，大提琴及大鍵琴的通奏低音 (General Bass) 伴奏。三個獨奏樂器在八分音符的伴奏背景上互相答唱，是一首典型巴洛克幽靜纏綿的慢速樂曲。第三樂章開頭時，獨奏樂器逐一加入，小號、雙簧管、小提琴、長笛相繼奏出主題，以賦格式的手法展開，負責伴奏的協奏群始終奏出短小的節奏風伴奏，讓各個獨奏樂器盡情恣意發揮所長，金碧輝煌、燦爛耀眼的音色與高聳挺立、拔尖入雲的旋律線構成一股堂皇的帝王之相。

古典樂派(1)
海頓與莫札特

　　古典樂派所處時期的歐洲，基本上除了德國以外，已經是各大王國林立對立的狀態，西元 1776 年出版的亞當・史密斯 (Adam Smith, 1723–1790) 的《國富論》(*The Wealth of Nations*) 正是這時代的代表性宣言，開明專制、理性主義、法國的百科全書運動等也都是這時代的產物。而西元 1774 年的美國獨立運動，西元 1789 年的法國大革命將歐洲的舊秩序徹底摧毀，將人類帶入民主的新境界，世界才開始進入現今的社會、政治、經濟形態中。

　　「古典」一詞原本是用來形容希臘的古典文學、藝術，意指足為經典、典範的、一流的。由於在這時期，建築家、畫家、雕刻家等都尊崇希臘古典時期的理念，將這些來自於義大利的理念（並非如其所宣稱的真正來自希臘、羅馬）化入他們的創作中，藝術品皆顯現出一種清晰的秩序理性感，試圖在感情與理智方面達到平衡；音樂的風格也如此，運用對比原則所建立起來的奏鳴曲式與迴旋曲式成為這時代的代表性曲式，多樂章的交響曲、協奏曲、鋼琴奏鳴曲 (Piano Sonata)、弦樂四重奏 (String Quartet) 等，是這時代的典型曲式與曲種，以中產階級小市民為題材的喜歌劇大行其道，巴洛克時代的莊歌劇 (Opera Seria) 不再流行，今日常見的管弦樂團組合在此才成形。在作曲技術上，依動機發展原則構築而成的旋律、規則性的短句子、清晰的節拍配以同一樂章內多變的節

奏、大小調系統的盛行、以主音音樂原則的聲部寫作技術皆是這時代的特色。中產階級開始進入音樂消費市場，雖然大多數的音樂家都還受雇於貴族，演出的地方不是靠政府養的劇院，就是在貴族家中，但是靠公開演奏或作曲來賺外快的機會越來越多，甚至還可發上一筆小財（如海頓晚年時），我們所認知的作曲家這行業至此才開始誕生。

重要的古典樂派作曲家有：

葛路克（戲劇改革名家）

C. P. E. 巴哈（巴哈的兒子）

史塔密茲 (Johann Stamitz, 1717–1757)

海頓（維也納三傑之一）

莫札特（維也納三傑之一）

貝多芬（維也納三傑之一）

這時期的作曲家尤其以海頓、莫札特、貝多芬三人最重要，本文將集中於介紹前二者的生平與創作。

海　頓

這位莫札特口中的「海頓爸爸」、貝多芬的恩師（雖然二人師生關係不甚融洽）西元 1732 年 3 月 31 日出生於下奧地利省的羅勞 (Rohrau)，父親是個輪匠，業餘也在該地教堂彈奏管風琴，母親除了在教會合唱團唱歌之外也擔任哈拉齊 (Harrach) 伯爵的廚師。海頓五歲時就被寄養在表親家中，因而學會了拉丁文、唱歌、小提琴及各種樂器，三年後海頓搬去奧匈帝國的首府維也納求學居住。他一共在維也納待了二十年，前十年在教堂擔任合唱團歌手（他的嗓音極為甜美），變嗓後的十年則四處打工，靠教書作曲過活。

在二十多歲左右海頓已聲名鵲起，成為熱門的宮廷樂長候選人。他

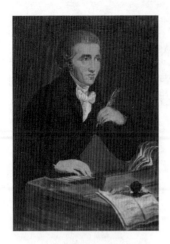

海　頓

在西元 1759 年應聘擔任莫津 (Ferdinand Maximilian Morzin, 1717–1783) 伯爵王府樂團的樂長，應職務上的需要他開始大量寫作嬉遊曲 (Divertimenti)、交響曲等應景的作品。由於工作已趨穩固，海頓便打算成家，他愛上了鄉下一位假髮師傅的女兒，但是她卻遁入了空門，使得婚姻徹底落空。當不成岳父大人的假髮師傅腦筋一轉便大力向海頓促銷另一個女兒 —— 瑪麗亞・安娜 (Maria Anna, 1729–1800)。比海頓年長三歲的瑪麗亞・安娜在與海頓成婚後，足足讓海頓頭痛了四十年之久，也因而促使海頓養成雲遊四海不回家的習性。

　　莫津伯爵沒多久就因經濟問題解散了樂隊，失業的海頓隨即被艾斯特哈齊 (Anton Esterházy, 1714–1790) 王子網羅，進入王子位於艾森城 (Eisenstadt) 和艾斯特哈札兩地的王府中擔任樂長職務，打從此刻起，海頓便一直在王子手下服務。當王子在西元 1790 年 9 月 28 日去世後，繼位者雖然解散樂團只留下管樂隊，但是仍然維持海頓的職位，而且增加他的薪水，但是並不要求海頓履行任何職務，因而使海頓得以搬回維也納定居，尋求他晚年得意萬分的另一音樂之春。

　　西元 1791 年時，海頓接受經紀人沙羅門 (Johann Peter Salomon, 1745–1815) 的安排訪問倫敦。這趟倫敦之行收穫豐富，海頓不但在上層社會中大受歡迎，牛津大學也授與他榮譽音樂博士學位，同時他也在該地寫下了六首交響曲（第九三到九八號）。莫札特將其六首弦樂四重奏呈獻給海頓表達敬意，西元 1792 年年底貝多芬從波昂來到維也納跟他學習作曲，「維也納三傑」的相聯關係至此已經底定。西元 1794 年 2 月間海頓做了第二次倫敦之行，他又新寫了六首交響曲（第九九至一○四

號)。在舉辦賣票公開音樂會發表這些新曲之外,英王甚至還要求海頓長期留在英國定居,但是在更早之前他的雇主安東王子就已逝世,繼位的尼古拉斯 (Nikolaus) 王子在該年來信要求海頓履行宮廷樂長的職務,重振王府管弦樂團的聲威,海頓只好在西元 1795 年 8 月收拾行囊返回維也納。

由於尼古拉斯王子對宗教音樂比較有興趣,海頓便在隨後的每個夏天為王妃的命名日寫作一部彌撒曲誌慶,因此篤信天主教的海頓在他生命的最後幾年間轉而寫下了不少的彌撒曲。他晚年所作的著名的神劇《創世紀》(Die Schöpfung),是在倫敦聽到韓德爾的神劇後深受刺激感動而作。由於此曲大受歡迎,因而又促使海頓寫下另一部神劇《四季》(Die Jahreszeiten),這兩部神劇代表著海頓晚年創造力的結晶,是神劇史上的巔峰鉅作。西元 1797 年他為國王生日寫作了慶歌曲——《天佑吾王法蘭茲》(Gott erhalte Frant den Kaiser)。此曲日後成了奧國的國歌,而此曲調也成為他作品 76 之 3,《C大調弦樂四重奏》(String Quartet in C major)慢板變奏曲樂章的主題,此弦樂四重奏《皇帝》(Emperor) 之別名即是因此而得來的。

海頓在維也納渡過的最後歲月並不好受,拿破崙的大軍橫掃全歐,先後在西元 1804 及 1809 年兩次占領維也納,雖然法國占領軍對他極為禮遇,但是仍使愛國的海頓傷心不已。西元 1809 年 5 月 26 日,海頓召集家中所有的僕人,要求他們把他抬到鋼琴前面坐下,他在琴上彈了三次奧國國歌。五日之後 (31 日) 於半夜一點鐘過世,舉國哀悼,葬禮備極哀榮。十一年後當改葬時,發現頭骨失竊,直到一個半世紀後才由維也納愛樂協會 (Musikverein) 交還頭骨,與身軀合併安葬在艾森城。

莫札特

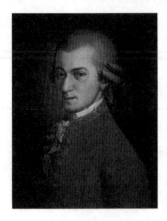

莫札特

莫札特，西元 1756 年 1 月 27 日生於薩爾茲堡，父親雷奧坡 (Leopold Mozart, 1719–1787) 是位優秀的音樂家，在薩爾茲堡大主教手下服務。小莫札特三歲在琴上摸索彈出三和弦時高興不已，父親驚訝於其天分便開始調教他，沒多久小莫札特便開始寫下小步舞曲。不到六歲的時候，他和比他年長五歲的姊姊瑪麗亞‧安娜 (Maria Anna，暱稱為娜娜 Nannerl, 1751–1829) 就在慕尼黑首次登臺，這對神童姊弟從此在父親的陪伴下，踏上巡迴歐洲各地廁身王宮貴戚之途，試著獲得聲名財富。他們這趟首度歐洲之行的最終目的地雖是巴黎，但是路上也順道在各地的皇室跟前獻演。西元 1763 年 11 月間在途中奔波了近五個月後，他們終於到達了巴黎。他們在巴黎一共停留了近五個月，在凡爾賽宮停留了兩週，為法王路易十五 (Louis XV, 1710–1774) 御前獻演，表演即興創作與彈奏樂器。此外他們也認識了不少巴黎音樂界名流，小莫札特還在巴黎首次出版了他的作品。

稍後他們轉往英國，在該地停留了十五個月，不但為英皇喬治三世 (George III, 1738–1820) 做御前獻演，哲學家巴林頓 (Daines Barrington, 1727–1800) 更對小莫札特進行了一番調查，寫了一份報告給皇家學院，大力肯定小莫札特的天分。巴哈的兒子約翰‧克里斯迪安對莫札特格外友善，常與小莫札特一起玩即興演奏，這段友誼對莫札特日後有相當大的影響力。在倫敦時，父親雷奧坡曾一度生病，莫札特就在不得出聲干擾父親養病的情況下，不靠任何樂器的幫助寫下了他的第一部交響曲，

當時他只有九歲。

在從倫敦返回薩爾茲堡的途中，西元 1766 年經阿姆斯特丹時開了他的全場作品發表會。在奧皇的請求下譜寫了他的第一部歌劇《假傻大姐》(*La Finta Semplice*)，在維也納大為轟動。隨後在西元 1770 年至 1773 年之間，莫札特共做了三趟義大利之旅，獲得不少殊榮。西元 1770 年時他在羅馬露了一手絕活，將教會多年來禁止樂譜外流由阿雷格利 (Gregorio Allegri, 1582–1652) 所作之《求主垂憐曲》(*Miserere*)，在聽合唱團演唱一次後，全憑記憶將此曲加以記譜寫出，這種非凡的記憶力以及音感至今舉世無人能相匹敵。西元 1774 年間他在維也納尋求發展，西元 1775 至 1777 年間則回到薩爾茲堡定居。

西元 1778 年二十二歲的莫札特又和母親回到巴黎，在途經曼翰時為曼翰當地超絕的管弦樂團而瘋狂，在該地他首次墜入情網，對象為女高音安羅西亞‧韋伯 (Aloysia Weber, 1760–1839)，二人對這段情十分認真，但是父親來信催促他到巴黎去打天下，莫札特只好依依不捨的離開了愛人踏上旅途。莫札特的這趟巴黎之行不及上次轟動，但是仍不無收穫，由於母親突然病逝客死巴黎，他只好匆匆的回國重拾舊職，他在回程中順道造訪了安羅西亞，但是她卻已對他失去興趣。

理所當然的，這位自幼遊遍全歐、見過大世面、曾與國王平起平坐、在皇后膝上玩耍的才子，自然無法再度忍受僕人般的生活待遇，在與薩爾茲堡大主教大吵之後他被解雇，此後莫札特便在維也納定居，希望做獨立自主的音樂家，靠作曲教書養活自己。西元 1781 年 7 月間他的第一部歌劇傑作《後宮誘逃》(*Die Entfuehrung aus dem Serail*) 首演，劇中土耳其風味的樂曲風靡一時，而這年冬天莫札特則與安羅西亞的妹妹康絲坦瑟 (Constanze, 1762–1842) 逐漸發展出一段情，西元 1782 年 8 月 4 日二人結為夫婦。此後莫札特就以維也納為中心忙碌於作曲、教學與演奏的活動。歌劇《費加洛的婚禮》(*Le Nozzi di Figaro*, 1786)、《唐‧喬凡尼》

(*Don Giovanni*, 1787)、《女人皆如此》(*Cosi fan Tutte*, 1790) 相繼出爐，部部皆是歌劇史上一等一的傑作，但是在現實生活上並非一帆風順，他因《費加洛的婚禮》一劇有諷刺貴族之嫌而遭官方抵制，稍後才在布拉格靠《費加洛的婚禮》和《唐·喬凡尼》尋得他一生中最快樂最得意的歲月。太太康絲坦瑟經常生病，他花掉不少錢讓她到外地養病，莫札特本人的開銷也大，這使得他手邊經常缺錢，雖不致三餐不繼，但也說不上小康。

　　莫札特在這段時間中加入了祕密結社的地下組織「共濟會」。此一組織鼓勵會員互助，尋求真理與道德，莫札特稍後將此組織的教義寫入他下一部德文歌劇《魔笛》(*Die Zauber-Flöte*, 1791) 裡，這齣歌劇預示著他曲風即將改變，他也聲稱自己的作曲功力已到另一境界，但是誰知沒多久就撒手人寰。他去世的過程十分戲劇化，某貴族想要匿名委託莫札特寫作悼亡者的《安魂曲》(*Requiem*)，過度勞累的莫札特大驚，以為死神來催他為自己寫作送葬曲，心生妄想，天天疑心他的死對頭薩里耶利 (Antonio Salieri, 1750–1825) 在下毒害他。在這種被迫害情結下，莫札特於西元 1791 年 12 月 5 日卒於維也納。出殯時巧逢大雨，送葬者將其草草葬於公墓中，未留任何記號，待得再去尋找時已辨識不出葬於何處，這種戲劇化的結局大概只有真命天才才能擁有。

　　莫札特在天馬行空來去無蹤的短暫三十五年生涯中，留下五、六百首美妙的曲作，據估計一般人就算天天抄寫莫札特所寫下的曲子，也很可能在莫札特短短三十多有生之年間抄不完這些曲子，更不用說要構思出這些曲子了。倘若我們將所有歷史上著名作曲大師都認定為天才的話，我們將發現一般人們認定天才所該具備的活靈活現多面化個性，以及無人能及的天馬行空的藝術能力，卻非這些大師人人皆有。打個比方來說，作曲家就好比盛唐時的大大小小詩人，其中不少能自成一家留名青史，但詩史上卻也只有一個天才橫溢的李白或一個杜甫；音樂史上更是如此。

歷史上偉大的作曲家極多，但是唯一公認的不二天才卻只有莫札特一人。當作曲家個個在煩惱下一個旋律或下一個音符在何方之際，莫札特信筆如飛、不假思索的寫下一首又一首的曠世鉅作，其品質之高絕至今仍被後世演奏者視為最困難的藝術挑戰，在看似容易的表面音符下潛藏了世間一切的深奧哲理與完美理想；這些渾然天成的美樂難道不是上主對「愛上主的人」（莫札特的名 Amadeus 意即如此）最好的恩寵嗎？

作品欣賞

海頓：《D大調第 104 號交響曲「倫敦」》

此曲為海頓交響曲中的最後一首，是他一生創作的壓箱之寶，於西元 1795 年 5 月 4 日在慈善演奏會中由海頓親自指揮首演，首演二日後（6 日）在《晨間紀事報》(*Morning Chronicle*) 上登載著：「海頓為了要回報他朋友的好意而藉此機會寫了這首交響曲，此曲每個部分皆十分充實，內容豐富、壯麗無比，被多位最優秀的樂評家認為是凌駕於海頓其他作品之上。音樂知識豐富、熱愛音樂的紳士名流認定說『今後五十年內，作曲家頂多只能模仿他，或者作些其水準之下的曲子』。我們很希望這預言不會實現，但是很可能我們的希望將會落空。」從以上這番話來看，當時的人們對此曲推崇備至，不但將之視為海頓畢生最高的成就，甚至更認為是未來半世紀的標竿。雖然這分推崇讚揚世間少有，不過話的後半卻未言中，他們的預言不久就被打破，新一代的作曲家如貝多芬在十年內便以他的《英雄交響曲》一舉翻新音樂風潮，使這古老優雅的古典仕紳名流自滿的警世預言無法兌現。

這交響曲是用傳統的四樂章形式譜成：

第一樂章：慢板——快板，D大調，4/4 轉 2/2 拍

小調構成的莊嚴導奏揭開序幕，帶著一股鐵口直斷、命運般的威嚴感，隨後優美的快板旋律讓人從這嚴峻的壓迫感中解脫，進入雅緻快活兼具歡樂的世界中。發展部集中發展其中的某個小片段，以激昂的小調音調直推高潮，再現部又返回愉悅的氣氛裡，最後滿載勁力的結束這樂章。

第二樂章：行板，G大調，2/4 拍

這樂章大致可分為三個段落，第一個段落曲趣悠閒，第二個段落音調轉趨急促，將第一段主題以小調（g小調）奏出，聽來滿腹悲憤惶急。有的樂評家認為這樂章在哀悼早逝的莫札特，這說法無法得到證實，不過此一樂章所含的激憤與依依不捨的懷念（透過反覆變奏同一曲調）是海頓作品中少有的，而最後漸趨氣氛平和音型上揚的獨奏長笛段落及結尾都在在令人感受到無限追思之情。

第三樂章：小步舞曲，D大調，3/4 拍

工整莊嚴的小步舞曲與輕巧優美的中段旋律形成美妙的對比，曲趣簡潔明朗。

第四樂章：終曲，精神抖擻的，D大調，2/2 拍

兩個主要主題快活的奔馳著。由於低音像是風笛所奏出的長音，所以讓第一個主題聽來帶著農民舞蹈的風味。這個樂章是用奏鳴曲式譜成，通篇氣息爽朗健康，充滿著壯碩的力與美。或許正如海頓慣常在曲尾加註的字眼 Fine Laus Deo（曲終讚美主）所示，這種閏畢令人滿心歡喜的樂曲真的是對上主與人世最美好的禮讚。

莫札特：《C大調第四一號交響曲「朱比特」，KV 551》

　　莫札特在他最後的四年時光中多半在寫作歌劇，雖然沒有機會接受委託創作交響曲，莫札特還是在西元 1788 年短短的六個禮拜之間寫下了他最後也最好的三首交響曲：《降 E大調第三九號交響曲》(*Symphony No. 39 in E flat major*)，《g小調第四〇號交響曲》(*Symphony No. 40 in g minor*) 以及《C大調第四一號交響曲「朱比特」（天神）》(*Symphony No. 41 in C major: Jupiter*)。由於並沒有任何外在的理由需要他寫作新的交響曲，所以最合理的解釋是，他只是為了抒發己見而作。托衛爵士 (Sir Donald Francis Tovey, 1875–1940) 曾說：「《降 E大調交響曲》一直被譽為是和諧美妙音響之作，《g小調交響曲》則準確的表達了莫札特藝術中的熱情，《C大調交響曲（天神）》則將他交響曲作家的生涯以希臘神祇般年輕莊嚴的英姿做了個總結。」

　　在西元 1788 年的年初，莫札特被奧國皇帝約瑟夫二世 (Josef II, 1741–1790) 指派為宮廷作曲家，然而年俸卻奇低無比。由於經濟拮据，莫札特只得被迫接受此一工作，寫作無關痛癢的小步舞曲、圓舞曲及宮廷舞曲 (Court Dance)。據說他日後曾抱怨說他那微薄的薪水「對於他現在作的那些曲子而言太高了些，而對那些他可能寫出的曲子而言，卻又嫌太低了些」。西元 1788 年 6 月 27 日，他完成最後三首交響曲中的第一首，七週後，西元 1788 年 8 月 10 日，他已完成最後一首。咸信是一位叫克拉馬 (J. B. Cramer, 1771–1858) 的英國出版商為此曲題上副題「朱比特」，因為此曲「意念崇高，作曲手法尊貴」。

第一樂章：活潑的快板，C大調，4/4 拍

　　軍樂般的要素與柔和的旋律相對比，這特性從開始的四小節就表露

出來，曲首主題音調洪亮，趾高氣昂逸興飛揚，軍樂般的個性雖主控全局，但也未將較溫柔的要素摒除其外。本樂章的第三個旋律來自莫札特新近的一首嬉鬧詠嘆調，歌詞內容是描述一位男子探索了解世界的過程。發展部將各個面貌加以結合，再現部大致與呈示部相同，形成對稱。

第二樂章： 如歌的行板，F大調，3/4 拍

加弱音器的小提琴開門見山的奏出旋律，但隨即轉入哀嘆的強奏和弦聲中，稍後哀嘆的氣氛轉趨平和撫慰，這樂章就是在這三種情緒中打轉，最後就算仍心有不平但也不得不悄然結束。

第三樂章： 小步舞曲，小快板，C大調，3/4 拍

這樂章由弦樂下降的抒情旋律開始，鼓聲為此旋律打標點。中段小心的保持著溫柔與肯定這兩種要素的平衡。

第四樂章： 甚快板，C大調，2/2 拍

這終曲是莫札特在對位法藝術上巔峰之作，用到不少賦格技巧，這奏鳴曲式樂章的發展部是個賦格式的段落，結尾部也是個賦格，氣派宏大具有碩大英雄氣質。名音樂學家布洛姆 (Eric Blom, 1888–1959) 曾針對這終樂章說：

> 這曲子裡有著一股無法以分析或評賞方法來解釋的神秘性，或許只有以想像力才能體會得到。我們可以領悟到它極度的簡潔性，我們也可經過一番努力後才了解到編織這巧妙對位所需的超高技巧；但是居然有人能將上述這兩種相對的事物結合為一，轉換成完美平衡的藝術品──這永遠是個無解的謎。

 古典樂派(2)

貝多芬

　　隨著法國大革命的爆發以及拿破崙時代的到來，歐洲進入了嶄新的時代。象徵「平等、自由、博愛」的三色旗飄遍全歐，貴族勢力消退，一個全然出身於平民階層的人統治著歐洲，以往一個人的命運決定於出身的觀念被打破，任何人只要有才幹皆可躍身上階層社會，開創自己的命運。而身處這過渡轉換時代的作曲家，例如貝多芬，雖然好友皆為貴族，但是他成熟期的作品皆宣揚著法國大革命的理念與嚴肅的人生、道德觀，不再僅只是社會生活的娛樂點綴品而已，藝術家已經逐漸變成社會的標竿，知識分子的唇舌，以其藝術品為矛穿透社會現象百態，將自己塑造成千古的偉人，貝多芬正是這承先啟後時代的代表性人物。

貝多芬

　　貝多芬在西元 1770 年 12 月 17 日受洗，實際生日不詳。按教會的規定應該在出生的二十四小時內受洗，也就是說貝多芬的生日應該是 12 月 16 日，但是貝多芬本人認為教會的出生證明有誤，他的生日應該是西元 1772 年 12 月 15 日。然而根據多方資料顯示貝多芬應該出生於西元 1770 年，是他的父親試圖篡改生年，以便使得他看起來像小神童莫札特，以博得人們的注意。貝多芬的祖父在科隆選帝侯的宮廷裡擔任樂長，但

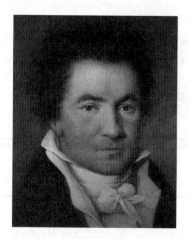

貝多芬

是並不會作曲，貝多芬的父親約翰 (Johann van Beethoven, 1740?–1792) 日後也進入選帝侯的樂隊服務，但成就比貝多芬的祖父來得小，且步上其母的後塵染上酒癮。露德維希‧貝多芬是他的第二個孩子，此外還有加斯巴‧卡爾（Caspar Karl，西元 1774 年受洗）與尼古拉‧約翰（Nikolaus Johann，西元 1776 年受洗）二子。

貝多芬在八歲時首次公開演出，他早期是由父親啟蒙，望子成龍的父親對他十分嚴厲，動輒打罵，貝多芬在極不快樂的環境中長大。西元 1779 年倪富 (Christian Gottlob Neefe, 1748–1798) 來到波昂任職，貝多芬拜他為師。當倪富暫時離開波昂時，貝多芬便暫代倪富的工作。倪富在《音樂雜誌》(*Magazin der Musik*) 上撰文指出若假以時日貝多芬定將成為莫札特第二，小貝多芬不久便開始工作養家。

西元 1788 年選帝侯的好友華德斯坦公爵 (Count von Waldstein, 1762–1823) 從維也納來到波昂，他比貝多芬年長八歲，是個頗具天分的業餘音樂家，日後成為貝多芬最熱情的贊助擁護者之一（貝多芬日後的一些曲子，如《C大調第二一號鋼琴奏鳴曲》就是因題獻給華德斯坦而獲《華德斯坦奏鳴曲》(*Piano Sonata No. 21 in C major: Waldstein*) 之別名）。透過華德斯坦，貝多芬認識了布洛尼希 (Breuning, 1776–1798) 一家。布洛尼希讓貝多芬開始接受人文教育，使他轉變成有教養有見識的文化人。布洛尼希太太管束貝多芬使他遠離損友，且溫馨的家庭氣氛使貝多芬不再孤獨。

西元 1792 年 7 月海頓二度路過波昂，貝多芬拿他的清唱劇當面向海頓請益，海頓對他讚揚有加。貝多芬向選帝侯請求許可並資助他前往

維也納隨海頓學習。11 月初，貝多芬離開波昂時，華德斯坦在他的紀念冊上題了下列著名的話：

> 親愛的貝多芬：你將前往維也納一圓你多年來受挫的夢想。莫札特的守護神仍在為她徒弟的死亡而憂傷哭泣，在多產的海頓身上她找到了暫時的庇護所，但卻不能占有他，經由海頓她想再度與他人結合。勤奮的工作！你將從海頓的手中繼承下莫札特的靈魂。

貝多芬到達維也納後開始跟海頓上課，師生二人的關係表面上看來還不錯，但二人個性不合摩擦不斷。海頓並沒教貝多芬什麼作曲技術，貝多芬懷疑海頓故意不教他，以免日後會威脅海頓的盟主地位，貝多芬便趁著海頓不在時另拜名師學藝。當科隆選帝侯中止對貝多芬的補助時，貝多芬透過他與華德斯坦公爵的友誼，快速打開了維也納上流社會的門，成為眾人爭相邀請的名鋼琴家，長留在維也納發展。這年當貝多芬打算正式出版《三首鋼琴三重奏》(Piano Trios) 時，海頓勸貝多芬不要出版其中的第三首，但這第三首卻是其中最受歡迎的作品。貝多芬懷疑海頓對他懷有惡意。當他的《三首鋼琴奏鳴曲》(Piano Sonatas) 出版時，貝多芬雖將此三曲題獻給海頓，但是拒絕依當時的慣例加註他是海頓的學生，二人關係正式惡化。

西元 1798 年法國元帥貝那多特 (Bernadotte, 1763–1844) 來訪問維也納，小提琴家克羅采 (Rodolphe Kreutzer, 1766–1831) 隨行，貝多芬立刻與二人成為好友，據說正是貝那多特遊說貝多芬為年輕的拿破崙將軍作一首交響曲（即《英雄交響曲》）。次年 4 月 2 日，貝多芬首次為自己舉辦全場音樂會，次年《月光奏鳴曲》(Sonata Quasi una Fantasia) 出爐，貝多芬開始走出他個人的作曲方向。

　　西元 1802 年夏天在維也納郊外海列根城 (Heiligenstadt) 渡假期間他起草了一份遺囑（世稱《海列根城遺囑》(*Heiligenstadt Testament*)），表達出他的意志與心境；因耳聾感到痛苦，人們對他的誤解使他難過，想自殺，但是藝術救了他，要直到他將他內心所感的一切表達出來後，他才能死。次年夏天在上多柏林 (Oberdoebling) 渡假時致力於寫作《英雄交響曲》，大約在此時皇太弟魯道夫大公 (Archduke Rudolph, 1788–1831) 成為他的學生。

　　西元 1805 年 4 月 7 日，《英雄交響曲》在維也納劇院首演，曲子的長度以及氣派嚇壞並震驚了那時代的人們，不少人開始對他叛離古典傳統之事大加批評。同年完成了著名的《熱情奏鳴曲》(*Piano Sonata No. 23 in f minor: Appassionata*)，動筆寫作《拉蘇莫夫斯基弦樂四重奏》(*String Quartet in F major: Rasumovsky*)。11 月間拿破崙大軍入侵，奧國皇室逃離維也納，貝多芬的歌劇《費黛里歐》(*Fidelio*) 在此情況下首演，結果慘敗。四年後拿破崙的小弟傑諾米 (Jerome, 1805–1870) 以高薪聘請貝多芬去卡塞爾 (Kassel) 擔任樂隊長，魯道夫大公、羅伯柯維茨王子 (Prince Lobkowitz, 1772–1816)、金斯基王子 (Prince Kinsky, 1781–1812) 便合簽了一份文件，三人合出一筆年金將貝多芬留在維也納，使得貝多芬從此不必為錢操心。

　　西元 1812 年後貝多芬在臺布里茲 (Teplitz) 療養時巧遇歌德。這兩位歷史上數一數二的偉人相會，結果並不甚歡。歌德對貝多芬的看法是：「他的才能令我大吃一驚；他的個性桀傲不馴，他對這世界憎惡的看法並不全然是錯的，但是他的態度並未使他或旁人好過些。但另一方面，他很容易原諒別人，可惜的是，他的聽力喪失，這影響了他的音樂，而比較不是他的社交關係。」貝多芬的看法是：「歌德太喜歡宮廷氣氛，對成為一個詩人而言，的確太過了一些。」

　　拿破崙戰敗後歐洲列強在維也納聚會商討重劃歐洲版圖，這著名的

「維也納和會」於西元 1814 年在維也納召開，貝多芬寫了一些應酬曲子，11 月 29 日，清唱劇《黃金時刻》以及《戰爭交響曲》(Wellington's Victory)、《第七號交響曲》(Symphony No. 7 in A major) 當著滿堂貴族演出，這是貝多芬生命中最受皇室禮遇，外在名聲最高昂的時刻。

　　西元 1815 年弟弟加斯巴・卡爾的病情轉惡，11 月 15 日去世，指定貝多芬擔任他兒子卡爾的監護人，不讓遺孀教養兒子成人。貝多芬本來就跟弟媳勢同水火，現又為了爭奪卡爾的監護權與弟媳對簿公堂四年半。此時貝多芬已逐漸為外界所遺忘，他的貴族朋友已散去，音樂風潮也已轉向。他幾近全聾，全靠對話簿與人溝通，然而他仍努力作曲，試著在技巧與格局上超越前人。西元 1824 年 5 月 7 日，《第九號交響曲「合唱」》(Symphony No. 9 in d minor: Choral) 在凱特納城門劇院首演，曲子結束眾人爆發出如雷的掌聲，但是貝多芬仍低著頭翻譜協助指揮，他完全聽不到人們的喝采聲，直到歌手拉他的袖子指了指聽眾，才喚起了貝多芬的注意，人們為之熱淚盈眶。

　　西元 1826 年姪兒卡爾舉槍自盡未遂，貝多芬乍聞噩耗當場彷彿老了好幾歲。次年當他病倒的消息傳遍各地，外界誤傳他經濟狀況拮据，各地湧入捐款。貝多芬在 3 月 23 日簽下遺囑，將所有財產遺贈給卡爾，26 日下午五時左右，天空驚響雷聲下起雪來，貝多芬突然睜開雙眼，右手握拳，以威脅性的姿態舉起拳頭向天看了數秒後，拳頭又沉回病床，闔眼長逝。3 月 29 日出葬蔚為維也納的一件大事，估計約有萬人送葬。演員安舒伏茲 (Heinrich Anshüfz, 1785–1865) 在下葬前朗讀了詩人格里爾帕澤 (Franz Grillpazer, 1791–1872) 所撰的祭文：

　　　　我們代表著整個國家，整個德國人民，站在逝去的他的墓前。哀悼著我們失去了國家民族藝術的光芒、我們祖國精神最偉大的花朵。……韓德爾與巴哈的傳人與發揚光大者，海頓與莫札特的

繼承者已不再。……你們如今所悼念的他將從此刻起成為歷史上最偉大的人物之一，永遠神聖。因此在回家的路上心中充滿著悲淒時但且忍住悲哀。當你一旦聽到他作品裡無比的力量排山倒海般向你湧來，當你爆發的狂喜在那尚未出生的一代中淹沒時，那麼且記得此一時刻，當他們埋葬他時，我們曾在這裡，當他死時，我們落淚悲泣。

他先被葬在威靈 (Währing) 公墓，西元 1883 年與舒伯特的遺骸同時改葬在維也納的中央公墓內。

作品欣賞

貝多芬：《d小調第九號交響曲「合唱」，作品 125》

第一樂章：從容的快板，略微莊嚴的

Mov. I: Allegro ma non troppo, un poco maestoso

第二樂章：十分活潑的

Mov. II: Molto vivace

第三樂章：極為緩慢而且歌唱般的——中庸的行板

Mov. III: Adagio molto e cantabile—Andante moderato

第四樂章：急板

Mov. IV: Presto

（呈獻給普魯士王威廉三世 (Wilhelm III, 1770–1840)，總譜由 Schott 在西元 1825 年首次出版）

　　隨著拿破崙西元 1812 年伐俄的慘敗，歐洲各地在西元 1813 年紛紛起而反抗拿破崙的統治，將過去十多年來所受到的壓迫和恐嚇一舉加以去除。而曾經對拿破崙青睞有加，對「自由、平等、博愛」這股法國大革命精神大加讚揚的貝多芬，卻也在此時悄悄的進入了他的第三個——也就是最後一個創作期；在他生命的最後一個階段中，與時勢潮流相脫節，像一介遺老似地孤寂的活在世上。

　　對於歐洲歷史而言，拿破崙時代的結束不但在政治方面是個分水嶺，在藝術文化上也是如此，許多新一代的藝術家紛紛在此一時刻誕生或發跡。羅西尼的喜歌劇名作《塞爾維亞的理髮師》(*Barbiere Di Siriglia*) 在西元 1816 年首演，是時全歐正颳起一陣羅西尼旋風，連維也納也不能例外；羅西尼式的輕佻幽默，高聳入雲的漸強聲成為歐洲的最愛。另一方面德國浪漫派國民歌劇的鼻祖韋伯 (Carl Maria von Weber, 1786–1826) 也在不久之後寫下了他的歌劇名作《魔彈射手》(*Der Freischütz*)，而他那首被浪漫派奉為經典的鋼琴曲《邀舞》(*Invention to the Dance*) 也在西元 1817 年出爐。年輕英俊的小神童孟德爾頌也在西元 1825 年寫下了他那才氣橫溢的《弦樂八重奏》(*String Octet in E flat major*)；浪漫派的健將也在此一年代左右紛紛誕生——白遼士、蕭邦、舒曼、華格納、李斯特、威爾第 (Guiseppe Verdi, 1813–1901)……時代真的不同了。

　　貝多芬在他的最後一個創作期中產量銳減，風格驟變，獨自一人攀爬上了古典樂派的最高峰，成為一代之集大成者。雖然他留下了影響後世近百年之久的幾曲鉅作，然而在私生活方面，這段時期卻是他一生中最難挨的一段時光。首先是他昔日的貴族好友們一一凋零，最先是金斯基王子在西元 1812 年 11 月 3 日去世。王子在去世之前並未簽署文件保證繼續支付貝多芬年金，使得貝多芬固定的收入大減；再來就是他最早的贊助人之一的李許諾夫斯基王子 (Prince Carl Lichnowsky, 1761–1814)

在西元 1814 年 4 月 15 日接著逝世，羅伯柯維茨王子也在西元 1816 年 12 月 16 日逝世，這又將西元 1809 年時由魯道夫大公、金斯基王子與羅伯柯維茨王子三人合簽給付貝多芬四千金元的年金又減少了三分之一。這些變故使得貝多芬的有錢有勢贊助人只剩下魯道夫大公一人。貝多芬外在的活動頓時減少了許多，隨著耳疾的困擾，他不再活躍於舞臺演奏鋼琴，因而徹底的退出公眾生活，過著隱居般的日子，從西元 1818 年起只靠著對話簿與他人維持溝通。更令他頭痛的事是在西元 1815 年時，貝多芬的弟弟加斯巴·卡爾因病去世，臨死之前他指定貝多芬作為其兒子卡爾的監護人，負責養大卡爾。這不僅促使貝多芬與弟媳婦為爭奪監護權而上法庭打官司，並纏訟多年，而消磨了他大量的精力與時間；而那位小卡爾更是讓貝多芬操心不已。貝多芬將之視同己出，但聰明伶俐的小卡爾在日後卻將貝多芬玩弄於股掌間，破壞貝多芬與樂界人物之間的交情，以圖能操控貝多芬作品演出的盈利，謀得一些錢財。貝多芬本人的健康也開始惡化，不時有些小毛病，一會兒是眼疾，一會兒又是腹瀉，病痛使得往日他那股剛毅充沛的幹勁不再。這幅晚景雖算不得淒涼萬分，但令人不由得心生情何以堪之慨。

貝多芬從西元 1793 年起就一心想將席勒 (Fredrich Schiller, 1759–1805) 的《歡樂頌》(*Ode an die Freude*) 譜成樂曲，並且曾經多次在不同的旋律草稿上加上一些《歡樂頌》的片段歌詞，但是始終未曾將之完整的譜寫出來。而這個將《歡樂頌》與《第九號交響曲》結合為一的念頭更是後來的產物，一直要到西元 1817 年開始正式寫作交響曲之後才逐漸成形的。由於在寫作這首交響曲的期間，貝多芬也忙於寫作一首《莊嚴彌撒曲》(*Missa Solemnis*)，以慶祝魯道夫大公出任奧爾慕茲 (Olmuetz) 大主教，這花掉了他西元 1819 至 1823 年之間的大半時間，因而迫使譜寫《第九號交響曲》的工作在西元 1822 年 4 月左右才能全力展開，而在西元 1824 年的 5 月 7 日完成全曲。

　　貝多芬一方面打算將此曲交由倫敦的愛樂協會 (London Philharmonic Society) 演出，一直稱呼此曲為一首「為愛樂協會」而作的交響曲，另一方面在完成後卻又為了選擇此曲首演的地點而頗費思量。他一度曾因擔心維也納已徹底被羅西尼所征服（西元 1823 年時維也納辦了個羅西尼節，韋伯的《魔彈射手》及《尤里安泰》(Euryanthe) 也於這年在維也納上演），可能對他的曲子不會再抱持著任何的興趣，故而打算將此曲的首演改到柏林進行。但是當貝多芬的友人們得知此事後，他們在西元 1824 年 2 月時聯名給貝多芬寫了一封信，告訴貝多芬他們仍然熱切的愛著他，衷心期盼著他的新作在此地發表，畢竟這裡才是他真正的故鄉。貝多芬感動之餘在 3 月間正式決定在維也納發表這件新作，這才使得準備演出的工作得以開始籌備進行。但是指揮、獨唱的人選以及場租等費用使得貝多芬在維也納劇院 (Theater an der Wien)、凱特納城門劇院 (Kaertnerthor Theater) 的雷督頓廳 (Redoutensaal) 以及邦議會廳 (Landstaendischer Saal) 三個地點之間猶豫搖擺不定，差點弄得一切停擺，直到最後一刻才由貝多芬本人決定在雷督頓廳舉行首演。由於原定三次的管弦樂排練中，被抽走一次拿去練別的芭蕾舞劇，所以樂團在排練兩次後就上場表演，其演出結果可想而知（以今日的樂團、合唱團的高水準，仍需至少四次左右的排練才可能演出此曲，況且在西元 1824 年 5 月 7 日首演日的曲目還包括了《獻屋式序曲》以及《莊嚴彌撒曲》的三個樂章）。

　　首演當晚的音樂會從七點鐘開始，由桑塔格 (Henriette Sontag, 1806–1854)，翁格 (Karoline Unger, 1803–1877)，Anton Haitzinger(1796–1869), Seipelt 擔任獨唱，由貝多芬的好友舒潘齊格 (Ignaz Schuppanzigh, 1776–1830) 擔任指揮，Ignaz Umlauf(1746–1796) 擔任首席。演出時，貝多芬站在指揮的旁邊提示樂曲的速度。由於貝多芬當時已經全聾，只能在提示曲首速度後交由他人帶領樂團繼續奏下去，

而當晚正因此種合作狀況而出現了令人動容落淚的一幕。當某個樂章奏完時（一說是第二樂章，一說是第四樂章），貝多芬仍深深的埋首樂譜中，努力的在腦海中聆聽那實際上旁人皆可聽得見，而惟獨他聽不見的音樂。當如雷的掌聲響起時，他仍渾然不覺，仍在打著拍子。而女中音翁格過去拉了拉貝多芬的袖子，想要提醒他回頭致謝。當貝多芬遲遲才回過頭來的那一刻，人們才明瞭到這位大師已聾的事實，而對他賦與無限的同情與愛戴，掌聲一波又一波的響起。當鼓掌超過五次後，在座的警察總長起身叫大家安靜，因為連對皇室成員的歡呼也僅限三次而已，五次的歡呼已踰越了公共禮儀的限制。貝多芬在該晚所獲得的榮耀遠超過帝王，而這位不以戰爭及政治卻仍能深得人心的藝術家的確才是真正的英雄、真正的帝王。

本曲在西元 1826 年出版時題獻給普魯士王威廉三世。一些初期較著名的演出場合茲節錄於下謹供參考，以便了解此曲在當時受歡迎的狀況：奧國境外的首演是在西元 1825 年 4 月 1 日由 Guhr(1787–1848) 指揮；5 月 23 日時又在下萊茵地區藝術節中演出，由貝多芬的門徒里斯 (Ries, 1784–1838) 指揮。西元 1826 年 3 月 6 日，此曲首次在萊比錫布商大廈音樂會中演出，由 Schulz 指揮，隨後又在同一地點於 3 月 19 日，10 月 19 日又演了兩次。孟德爾頌則是在西元 1836 年 2 月 11 日首次在布商大廈音樂會中指揮此曲，奠定下詮釋此曲時的一些基本模式。而英國的首演則是在西元 1825 年 3 月 21 日由喬治・斯瑪特 (George Smart, 1776–1867) 爵士指揮，法國的首演則是在西元 1831 年 3 月 27 日在音樂院音樂會上由阿貝內克 (Habeneck, 1781–1849) 指揮。美國的首演則是在西元 1846 年 5 月 20 日由紐約愛樂協會舉行。而日後當華格納在德勒斯登任職時，曾在指揮此曲時加上不少配器上的更動，並且對各樂章的內容加以解說（見後文）。這些更動至今仍不乏採用者，對於曲子具有著實質的建議與更動。

第一樂章：從容的快板，略微莊嚴的，d小調，2/4 拍

這是個相當長大的樂章，總共有 547 小節長，即使以貝多芬給的四分音符 =88 的速度來演奏，也需要十三分鐘左右才能奏完，而一般的指揮選擇的速度多半比這個慢，大約要十六分鐘左右才能奏完。它是由在同一速度上逐漸累積而成的下行動機開場，而在高潮點上以強總奏宣示出第一主題。此一累積的過程在手法上純屬新創，它使得全曲的時間規模因之變得長大無比，也使得此曲與前幾首交響曲截然不同。第二主題群是由多個主題所構成，在降 B 大調上出現。發展部的前半集中於發展第一主題，中間的核心部分則是個三重賦格，以第一主題的後半動機做成，在推向高潮轉趨平靜後又引入第二主題，隨後又接入序奏的段落 (調性不同)，引導全曲回到再現部 (貝多芬在此曲中反覆的運用壓縮手法塑造出一股威力雷霆萬鈞的氣勢)，再現部中則將呈示部裡的材料加以移調，次序不變的重複了一次。在再現部之後，全曲又進入另一個發展部，將第一主題的後半動機加以展開，隨後則進入全曲的結尾部。在弦樂低音的半音音階上，管樂器奏出《送葬進行曲》(*Marche Funèbre*) 般的曲調，在推向高潮後以第一主題的總奏蓋棺論定的結束了整個樂章。

華格納對這樂章內容的說法是：

> 構思宏偉之極的一場爭鬥，靈魂奮鬥著爭取幸福，對抗那夾在我們與世間歡樂之間作梗的有害力量；這似乎正是第一樂章的基調。那偉大的第一主題，起先先是從十分明白、強而有力的神秘面紗中現身；它與歌德所說的：「遁世，你一定要遁世！」不能說無不謀而合之處。

第二樂章：十分活潑的，d 小調，3/4 拍

　　這個詼諧曲樂章在首演時即大獲好評，曾被要求加奏一次。由單一節奏構成的 d 小調分解和弦，先以強奏揭示了全曲的基本動機，隨後由主題構成的五部賦格先是悄悄的逐一加入，隨後將曲子推向高潮以總奏奏出此一主題。隨後的主題作用接近第二主題。在發展部中，第一主題以不同的距離做緊接卡農，但不時被定音鼓聲打斷。在返回第一主題後，曲子將後一段在他調上加以複述一次，隨後就進入詼諧曲的中段，曲趣可愛幽默。在中段之後詼諧曲一成不變的反覆一次後又接入中段，但只幾小節後就突然以強奏結束全曲（由於詼諧曲主部近似一首奏鳴曲，所以不可能類似《第七號交響曲》一般，將中段再奏一次）。

　　華格納的說法是：

　　　　這第二樂章的第一個節奏馬上就狂亂快樂的捉住了我們。我們進入一全新的世界裡面，我們沉醉於其中，任它將我們帶著走。中段忽然的砍入，突然展現給我們一幅世間歡愉的滿足喜悅景致。這簡單、再三反覆著的主題似乎對我們述說著某種強健有力的歡樂。

第三樂章：極為緩慢而且歌唱般的──中庸的行板，降 B 大調，4/4 拍

　　這是個「ABABA 尾奏」形式的長緩旋律風格樂曲，平靜的 A 段與富表情、向外訴求的 B 段形成對比。A 段每次反覆時都加以變奏加花，展現出貝多芬身為他那時代最著名的即興演奏者的花奏能力。尾奏則相當的長，將 A 段的氣氛加以深化、凝重化，將其所蘊含的柔情帶入果決的號角總奏聲中，似乎意在將一切的一切託付於上帝手中。

　　華格納對此一樂章的說法是：

　　……它們是多麼的純淨，像來自天堂般的溶解掉一切的反抗。被失望所困擾折磨的靈魂的狂野衝動，被化為一股柔和憂鬱之情！似乎就好像回憶在我們的心中甦醒——回憶起早年享受過的純真歡樂。因著這分回憶，一股甜蜜的惆悵感也隨之而生，湧向我們的心頭，這股感受用這樂章的第二主題美麗無比的傳達了出來。

第四樂章：急板，D大調

　　這個樂章是以席勒的《歡樂頌》為歌詞所譜寫的合唱樂章（只用了原《歡樂頌》中的部分詩節）。它分為兩大部分，前半是一幕尋找「快樂主題」的戲，將以往三個樂章的主題逐一奏出，但都加以打斷、加以否定，直到靈光一閃，快樂主題應運而生，在躍入強奏後，曲子又回到曲首之狂暴音型，進入整個樂章的後半段《歡樂頌》（華格納說這音型是失望的呼號控訴，對那誠摯尋求但卻未能得到滿足的失望）。

　　貝多芬在創作此曲時，對如何在樂章中引入《歡樂頌》的唱段一事頗費思量，不知如何能在近乎五十分鐘的純粹音樂後，讓歌手開口高歌。直到某天突然靈機一動，想到加上「朋友們！且讓我們唱一唱席勒的《歡樂頌》吧」作為引言，以打開局面引入合唱（但這做法卻造成了前後矛盾的布局，使得前面的《歡樂頌》曲調形同過早出場的白痴）。整個後半段分為十大段落，其原文歌詞及翻譯如下：

1.男中音獨唱：甚快板

O Freunde, nicht diese Töne! sondern laβt uns

angenehmere anstimmen, und freudenvollere.

啊！朋友！不要這樣的聲音！

且讓我們更舒暢的、更充滿歡樂的高歌一曲。

2.男中音主唱，合唱跟唱

Freude, Freude,

Freude, schöner Götterfunken,Tochter aus Elysium,

wir betreten feuertrunken, Himmlische, dein Heiligtum!

Deine Zauber binden wieder, was die Mode streng geteilt;

alle Menschen werden Brüder, wo dein sanfter Flügel weilt.

歡樂，歡樂，

你上帝的子女，樂園的兒女！

我們帶著愉悅的光芒來到你神聖的國度中！

你的神力將那些因習俗不同而分隔的人們重聚一堂；

在你溫柔的羽翼下，四海之內皆兄弟！

3.四部獨唱 + 合唱

Wem der große Wurf gelungen, eines Freundes Freund zu sein,

wer ein holdes Weib errungen, mische seinen Juebel ein!

Ja, wer auch nur eine Seele sein nennt auf dem Erdenrund!

Und wer's nie gekonnt, der stehle weinend sich aus diesem Bund.

那些有幸的人們，那些有著忠實友人的朋友們，

那些擁有愛妻的人們，且與我們同聲高歌吧！

是的，那些在虛幻的世間能夠找到一個屬於他的心靈的人們，

也來加入我們的行列吧！

那些無此福分的人們，將哭泣著離開我們這一圈圈！

4.四部獨唱 + 合唱

Freude trinken alle Wesen an den Brüsten der Natur;

Alle Guten, alle Bösen folgen ihrer Rosenspur.

Küsse gab sie uns und Reben, einen Freund, geprüft im Tod;

Wollust ward dem Wurm gegeben, und der Cherub steht vor Gott,

萬物在大自然的胸脯上暢飲著歡樂；

人不論善惡皆追隨著她的玫瑰腳步。

她給了我們吻和葡萄酒以及禁得起生死考驗的朋友，

甚至連蟲兒們也能感受到這生命的喜悅，似天使般的立於上帝眼前。

5.男高音獨唱＋男聲合唱：活潑的甚快板

Froh, wie seine Sonnen fliegen durch des Himmels prächt'gen Plan,

laufet, Brüder, eure Bahn, freudig wie ein Held zum Siegen.

歡樂吧，就像祂的太陽飛過閃亮的天空，

兄弟們，跑吧！就像得勝英雄般的歡樂。

在一段賦格式的緊接樂段後，合唱接唱。

6.四部合唱：

歌詞與 2.相同。

7.四部合唱：莊嚴的行板

Seid umschlungen, Millionen! Diesen Kuss der ganzen Welt!

Brüder! über'm Sternenzelt muß ein lieber Vater wohnen.

Ihr stürzt nieder, Millionen? Ahnest du den Schöpfer, Welt?

Such' ihn überm Sternenzelt! über Sternen muß er wohnen.

萬千眾人且相擁抱吧！這全世界的一吻！

兄弟們！在星空之外，定然住著一位慈祥的天父。

下跪吧，眾人們！你感受到這世界的造物者嗎？
在星空之外尋找祂吧！祂一定住在眾星之上。

8.四部合唱：精力充沛的快板，一直清楚強調著
歌詞與 7.相同，但是次序對調，又加入 2.的起首第一句「歡樂，
歡樂！你上帝的子女，樂園的兒女！」

9.四部獨唱＋合唱：從容的快板
歌詞與 2.相同，但詩句次序重新排列。

10.合唱：最急板
歌詞與 7.相同。

義大利歌劇
羅西尼與威爾第

　　相對於德國人擅長寫作抽象的器樂曲，義大利作曲家幾乎將大半的重點集中在寫作歌劇。打從里盧契尼 (Ottavio Rinuccini, 1562–1621) 與裴利 (Jacopo Peri, 1561–1633) 在西元 1597 年在佛羅倫斯聯手創作了史上第一部歌劇《戴芙妮》(Dafne) 之後，在隨後的兩百年間，義大利從文藝復興時期到巴洛克時期的作曲家幾乎人人都作有歌劇。最初的歌劇創作集中在以古希臘羅馬神話為題材的莊歌劇上，但是由於這些歌劇過分著重炫耀歌技與場面、戲劇形式過於僵化、題材過分老舊浮誇等要素而逐漸顯得荒謬，失去與現實社會或人性之間的關聯。在西元 1760 年以後，從莊歌劇幕與幕之間插入的喜劇性幕間劇 (Intermezzo) 演變而來的喜歌劇逐漸成為主流，羅西尼正是十九世紀初的喜歌劇之王。

羅西尼

　　喬亞欽諾·羅西尼是十九世紀前半葉義大利最重要的歌劇大師，他在西元 1792 年 2 月 29 日出生於義大利亞德里亞 (Adria) 海岸的小城裴薩羅 (Pesaro)。雙親皆是音樂家。父親朱瑟培·安東尼奧 (Giuseppe Antonio) 是職業號手，母親安娜 (Anna) 是歌手。當他父母在附近地區的歌劇院巡迴演出時，就由祖母照顧他的生活。羅西尼天生一付好嗓子，

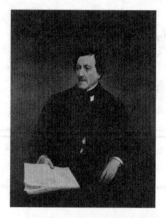

羅西尼

在遷居波隆尼亞後，母親因喉疾被迫退休，他步父親之後塵在十四歲就成為愛樂學院 (Accademia Filarmonica) 的成員，這項榮譽非比尋常。在波隆尼亞他私人學習音樂，進步神速。西元 1806 年 4 月進入該地之音樂院，師從院長學習唱歌、鋼琴、大提琴、對位法。

羅西尼寫作的第一齣歌劇《德梅崔歐和波利比歐》(*Demetrio e Polibio*) 遲遲到西元 1812 年才正式演出，但這時他早已因其他歌劇而成名了。他二十歲時所作的第三齣歌劇《幸運的錯誤》(*L'inganno Felice*) 於西元 1812 年 1 月在聖摩西劇院首演，讓羅西尼一炮而紅，從此創作邀約不斷。《偷竊的良機》(*L'occasione fa il Ladro*) 及《布魯斯吉諾先生》(*Il Signor Bruschino*) 等笑劇在十多個月間相繼出爐，這種創作速度至今無人能打破。雖是快馬加鞭的趕工，劇中卻仍充滿著一些極不錯的音樂，他對強烈節奏與鮮明音色的喜愛在此已然成形。由於當時沒有有效的著作權在義大利各城市之間保護作曲家的權益，因此作曲家必須親自參加作品的演出以謀生計。羅西尼在義大利各大城市之間奔波，瘋狂的寫曲、改曲、演出，很快就成了義大利首屈一指的作曲家。

羅西尼的第一齣嚴肅歌劇《湯克雷地》(*Tancredi*)，於西元 1813 年 2 月 6 日在威尼斯的芬尼斯劇院 (La Fenice) 首演，之後他作了一齣內容胡鬧的歌劇《在阿爾及利亞的義大利女郎》(*L'italiana in Algeri*)，西元 1813 年 5 月 22 日首演於聖貝涅狄多劇院 (Teatro Dan Benedetto)，藉著此二劇羅西尼的名聲已然確立。在西元 1813 年後期及西元 1814 年，他又寫了兩齣新歌劇：《奧列利亞諾在帕米拉》(*Aureliano in Palmira*, 1813) 和《在阿爾及利亞的義大利女郎》的續集《土耳其人在義大利》(*Il Turco in Italia*，西元 1814 年首演)，後者慘敗，下一齣歌劇《西基斯蒙德》

(*Sigismondo*) 更是一次挫敗。

羅西尼雖在義大利各地享有盛名，然而始終仍打不進向來已擁有長久歌劇傳統的拿坡里，最後在友人幫忙下才得以入駐此城。羅西尼為拿坡里寫作的第一齣歌劇是《英國女王伊麗莎白》(*Elisabetta, Regina d'Inghilterra*)，此劇首演後他又在羅馬推出《托瓦多和朵麗絲卡》(*Trovaldo e Dorliska*) 及《塞爾維亞的理髮師》兩部歌劇。聖卡羅劇院 (Teatro San Carlo) 在其間毀於祝融，羅西尼正好利用歌劇院重建的空檔，為拿坡里其他劇院寫了兩齣歌劇——《報紙》(*La Gazzetta*，西元 1816 年首演) 及《奧泰羅》(*Otello*，西元 1816 年首演)。《奧泰羅》一劇在女主角死前的那一幕戲是歌劇史上極動人的場景之一，顯示出羅西尼在刻畫場景經營氣氛方面的功力，已臻爐火純青的地步。

羅西尼在三個禮拜內為敵對的阿根廷劇院 (Teatro Argentina) 寫成《徒勞的防備》(*Almaviva, Ossia L'inutile Precauzione*) 一劇，此劇改編自波馬樹 (Beaumarchais, 1732–1799) 的喜劇。劇中的西班牙貴族阿瑪維瓦伯爵偽裝成窮學生林多洛，在他機智的僕人費加洛的協助下，智取一把年紀的監護人唐‧巴托羅，贏得了年輕富家女羅席娜的芳心。《徒勞的防備》首演時慘敗，西元 1816 年在波隆尼亞重演，更名為《塞爾維亞的理髮師》，終於躍身義大利歌劇史上最受歡迎的喜劇之一；成為使羅西尼屹立樂壇不搖的基石。劇中旋律動聽，人物個性刻畫生動，情節逗趣詼諧，的確是一齣不可多得的上乘喜歌劇。

羅西尼回到羅馬後在西元 1817 年 1 月 25 日又推出童話故事歌劇《灰姑娘》(*La Cenerentola*)，之後他又推出《賊鵲》(*La Gazza Ladra*，西元 1817 年首演)。西元 1824 年 8 月初，羅西尼夫婦到巴黎，擔任巴黎義大利劇院 (Theatre Italien) 的總監，負責製作歌劇、寫作新曲、推介義大利歌劇。羅西尼替巴黎歌劇院寫了兩齣偉大的法文歌劇：喜歌劇《歐利伯爵》(*Le Comte Ory*，西元 1828 年首演) 及《威廉泰爾》(*Guillaume*

Tell，西元 1829 年首演），這兩齣歌劇結合了義大利的抒情旋律和法國人喜愛的排場，為大歌劇鋪下坦途，而後者的序曲更是演奏會熱門的通俗曲目。在《威廉泰爾》之後，羅西尼並未再作任何歌劇，外界始終認為是因為他懶散、好逸惡勞之故，然而其實是當時樂壇風潮已變，他已不再獨領風騷，作曲風格也有點過時，又加上長期過分辛勞所引起的精神耗弱症，或許這才是他停筆的主因。在隨後四十年間除了《聖母悼歌》(*Stabat Mater*) 及一些歌曲外，他的創作幾乎等於零，安安穩穩的在巴黎及義大利過著舒適的寓公生活，享受美食之餘，不時與巴黎樂界名流小聚一番。歷經喪偶再婚以及翻天覆地的西元 1848 年大革命後，羅西尼最後在西元 1868 年 11 月 13 日去世於帕西 (Passy)。

在羅西尼之後，義大利歌劇進入另一嶄新的階段，由唐尼采第 (Gaetano Donizetti, 1797–1848)、白利尼 (Vincenzo Bellini, 1801–1835) 二人共領風騷。唐尼采第共作有七十多部歌劇，其中以莊歌劇《露西亞》(*Lucia de Lammermoor*, 1835)、法式喜歌劇 (Opera Comique)《軍團之女》(*La Fille du Regiment*, 1840)、喜歌劇《愛情靈藥》(*L'elisir d'Amore*, 1832)、《唐‧帕斯瓜雷》(*Don Pasquale*, 1843) 最為知名；白利尼則作有十齣歌劇(皆為莊歌劇)，其中以《夢遊女》(*La Sonnambula*, 1831)、《諾瑪》(*Norma*, 1831)、《清教徒》(*I Puritani e I Cavalieri*, 1835) 最為知名。他們的故事取材轉向血淋淋的歷史事件或浪漫時期著名的文學著作，在劇情張力與情感衝擊力上皆極為強勁，但是在音樂的創意與質感方面略嫌粗糙，缺乏真正具有高度獨創性的音樂來支撐各劇中不同的場面，往往只是在標準的伴奏音型上唱唱歌，要不就是寫些遷就劇情而犧牲連貫性的宣敘調來增加緊張性，但是卻無法以完整的音樂形式包住整個戲劇。這些缺點一直要到威爾第 (Guisippe Verdi, 1813–1901) 出現才逐一解決，他透過一生近五十多年的創作，將義大利歌劇從簡單的軍樂隊音樂，提昇成具高度描繪性的藝術性音樂，使得義大利歌劇在西方音樂史中占有一席無比重

要的地位。

威爾第

　　朱瑟培·威爾第，西元 1813 年 10 月
10 日生於小村隆柯勒 (Le Roncole)。父親是
客棧老闆，母親是紡織工。威爾第先是隨村
中的風琴老師巴斯托奇 (Pietro Baistrocchi)
學音樂，不久就青出於藍，九歲就能接替老
師的工作。一年後他到附近大鎮布瑟托
(Busseto)，接受義大利文修辭及文法正式教
育。他在該地遇見了兩位日後對他影響相當
大的人物：當地音樂學校的校長普魯維希

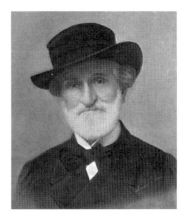

威爾第

(Ferdinando Provesi, 1770–1833)，另一位是富商巴瑞奇 (Antonio Barezzi,
1787–1867)，他像監護人一般的照顧小威爾第。

　　少年時期的威爾第作有不少樂曲，不久布瑟托這種小鎮對他而言似
乎已經小了點。大概是在巴瑞奇的鼓勵下，威爾第的父親替他申請去米
蘭求學的獎學金。西元 1832 年 6 月，威爾第參加著名的米蘭音樂院的入
學考。雖然評審們對威爾第的作曲技巧大加讚揚，但是他超齡，音樂院
沒有空缺，他的鋼琴彈奏技巧拙劣。考試一週後，威爾第拜訪了評審之
一的羅拉 (Rolla, 1757–1841)，羅拉建議他去米蘭跟那格里 (Negri) 或拉
文亞 (Vincenzo Lavigna, 1776–1836) 上私人課。

　　雖然考試受挫，但是巴瑞奇仍繼續提供經濟支持。西元 1832 年 8
月，威爾第開始跟拉文亞上私人課。拉文亞是歌劇作曲家，精通對位法，
又曾在著名的米蘭史卡拉劇院 (Teatro alla Scala) 擔任多年的大鍵琴師，
有豐富的實戰經驗。拉文亞鼓勵威爾第在史卡拉劇院和其他米蘭劇場

中，實際探究一齣戲的成敗原因，做第一手的學習，此外也介紹威爾第認識米蘭音樂圈中有影響力的人物。在某次成功萬分的頂替他人排演海頓《創世紀》之後，威爾第和米蘭貴族圈之間建立起長期的關係，獲得了更多指揮的機會。

威爾第隨拉文亞學習的時間期滿後回到布瑟托，並於西元 1836 年 3 月被正式任命為鎮上的樂長。同年 4 月和他所深愛的巴瑞奇之女瑪格麗特結婚，過起鄉紳生活。但是他仍鍾情於歌劇，誰知道他的歌劇《羅徹斯特》(*Rochester*，後來改名為《奧伯圖》(*Oberto, Conte di San Bonifacio*)) 竟然被史卡拉劇院接受，從此便展開了他的歌劇創作生涯。西元 1838 年 10 月威爾第辭去布瑟托的職務，帶著妻小搬回米蘭。

雖然《奧伯圖》並不成功，但史卡拉的經理梅瑞里 (Bartolomeo Merelli, 1794–1879) 非常欣賞威爾第，和他簽下三部歌劇的合約。威爾第選定羅曼尼 (Felice Romani, 1788–1865) 的舊作《一日國王》(*Un Giorno de Regno*) 來寫喜劇。然而這段期間卻發生了一連串的悲劇，先是他的女兒不滿兩歲夭折，小兒子也在西元 1839 年 10 月死去，當《一日國王》寫到一半時，妻子又因腦炎病故。這個苦中作樂寫出來的喜劇首演慘敗，威爾第在漫長的創作生涯中一開始就陷入了最低點。

威爾第的下一個歌劇《拿布果》(*Nabucco*) 是在梅瑞里的強迫下動筆的。西元 1842 年 3 月《拿布果》在史卡拉劇院首演非常轟動，威爾第的時代正式宣告來臨。下一齣歌劇《倫巴第人》(*I Lombardi alla Proma Crociata*) 於西元 1843 年在史卡拉劇院首演，但反應平平。下一部戲《爾南尼》(*Ernani*，西元 1844 年首演) 則開啟了新的創作方向。《爾南尼》成功後稿約如潮，威爾第快馬加鞭的作曲，從西元 1844 年 11 月到西元 1847 年 7 月的兩年半間，一口氣寫了多部歌劇：《兩個佛斯卡利人》(*I Due Foscari*，西元 1844 年首演)；《聖女貞德》(*Giovanna d'Arco*，西元 1845 年首演)；《阿爾其拉》(*Alzira*，西元 1845 年首演)；《阿提拉》(*Attila*，

西元 1846 年首演）。

　　西元 1847 年首演於佛羅倫斯的《馬克白》(*Macbeth*) 是威爾第創作生涯上的重要地標，在戲劇的信實度上突破前人，用生動富暗示性的音樂刻畫出人物的內心點滴。在《馬克白》到《弄臣》(*Rigoletto*) 之間的幾部劇都不甚成功。受到西元 1848 年大革命的影響，威爾第徹底放棄愛國歌劇的創作路線，轉而致力探討人世間的七情六慾。西元 1851 年 3 月在威尼斯首演的《弄臣》是威爾第創作上的轉振點，他成功的以音樂勾勒出弄臣對女兒之愛、吉爾達的純情、公爵的多情輕佻，劇中人物個性生動鮮活，悲劇性的結尾令觀眾無不落淚。此劇和《遊唱詩人》(*Il Trovatore*，西元 1853 年首演)、《茶花女》(*La Traviata*，西元 1853 年首演) 並稱中期三大歌劇，這三部戲都是至今盛演不衰的名作。

　　威爾第在西元 1847 年因《耶路撒冷》(*Jerusalum*) 在巴黎歌劇院上演而走訪巴黎，從此與著名的女高音朱瑟碧娜・史翠普妮 (Giuseppina Strepponi, 1815–1897) 形影不離的過了五十年，二人後來公開同居，讓那時代的人大吃一驚。威爾第在下一部歌劇《西西里的晚禱》(*Les Vêpres Siciliennes*) 之後，又寫下《西蒙・波卡奈格拉》(*Simon Boccanegra*，西元 1857 年首演)，西元 1859 年 2 月則又於羅馬推出《假面舞會》(*Un Ballo in Maschera*)。

　　《假面舞會》推出後的那些年間正是義大利的關鍵時期，威爾第被選為他老家的立憲代表。有趣的是威爾第的姓，正好可以作為「義大利國王維多利歐・艾曼紐」(Vittorio Emanuele Re D' Italia) 的縮寫，「威爾第萬歲」便成為擁護國王統一全國的義大利人最響亮的政治口號。

　　西元 1861 年他推出《命運之力》(*La Forza del Destino*)，西元 1866 年他勤奮的寫作《唐・卡羅》(*Don Carlos*)。埃及國王委託威爾第寫作一齣以埃及為背景的歌劇為蘇彝士運河通航誌慶，這就是《阿依達》(*Aida*)，這個場面盛大，帶有濃厚異國情調的歌劇，結合了大場面與感情戲，既

熱鬧又動人，將威爾第的創作帶向最雅俗共賞的一刻。

在停筆十多年後，他在西元 1887 年推出《奧泰羅》(Otello)，西元 1893 年又推出他的最後一齣歌劇《法斯塔夫》(Falstaff, 1893)，這兩齣歌劇皆是根據莎士比亞 (William Shakespeare, 1564–1616) 的劇本改寫而成，在歌劇創作功力上更上層樓，尤其後者更是義大利歌劇史上少見的上乘喜劇傑作。西元 1901 年 2 月 21 日，威爾第嚴重中風，六天後與世長辭。他的歌劇世界至今仍帶給人們哭與笑，長活在世人的心中。

作品欣賞

威爾第:《茶花女》選粹

威爾第的《茶花女》是依據小仲馬 (Alevandre Dumas, 1824–1895) 在西元 1848 年所出版的成名作小說《茶花女》改編而成。小仲馬日後將此一小說改編為話劇，在西元 1852 年搬上舞臺，展露出他戲劇方面的天分。威爾第在巴黎看到此劇時感動萬分，決意將之譜成歌劇，由畢亞維 (Francesco Maria Piave, 1810–1876) 改編成三幕歌劇腳本，於西元 1853 年 3 月 6 日在威尼斯首演，結果卻慘敗，原因是唱女主角的人選過於肥胖，實在不像楚楚可憐患肺癆死去的瘦弱貌美名妓，又加上故事背景為當代，服裝布景上無法給人與歌唱所產生之詞文遙遠虛擬時空感相配合所致。次年演出時，更動時代背景後大受歡迎，成為人人喜愛的名歌劇，現今在扮演此劇時多半回復原時代（十九世紀中）的裝扮以求與原作相符，畢竟那時代早已是我們的過去，不會有任何聯想上不合之處。由於在歌劇裡，無法交代過分複雜的情節，所以只選取重要的場景來鋪陳本事。

第一幕集中敘述在茶花女薇奧麗塔家中舉行的酒會，薇奧麗塔與阿

弗列德二人合唱著名的〈飲酒歌〉(Libiamo, libiamo ne lieti calici)，鼓勵人人須趁今宵得意時多盡歡。隨後鄰室傳來舞樂，薇奧麗塔請眾賓客去跳舞，自己卻突感不適，阿弗列德表示關切，陪她留下，安慰她並且向她表示愛意。賓客離去後，薇奧麗塔思及阿弗列德的痴情，自問「好奇怪啊」(E Strano)，憶及自己已是殘花敗柳之身，不如及時行樂 (Follie !...sempre libera)，但她又捨不下阿弗列德的情意。

在第二幕裡，薇奧麗塔跳出風塵，在巴黎郊外與阿弗列德賃屋同居，快樂幸福地生活在一起，二人互訴衷情 (Lunge da lei...De miei lolleni spiriti)，阿弗列德離去後，其父喬治歐來訪，他譴責薇奧麗塔使阿弗列德墮落。但是當他明瞭薇奧麗塔是真心愛他的兒子阿弗列德時，雖深為感動，但是仍請求她遠離阿弗列德以顧及他們一家人的名聲（唱 Pura siccome un angelo)，薇奧麗塔雖心有不甘，但仍只得允諾離開阿弗列德。喬治歐離去後，薇奧麗塔寫下告別信，適巧阿弗列德回來，但她不敢實情相告，只求他永遠愛她。等薇奧麗塔走後，僕人將信交給阿弗列德，閱信後得知薇奧麗塔已離去大為悲痛，老父出面安慰他，但是阿弗列德不聽勸慰，趕去找薇奧麗塔。

在化裝舞會裡，賓客雲集，人們在打牌，阿弗列德也來到舞會，加入牌局贏了不少錢，自嘲「情場失意，賭場得意」，差點與薇奧麗塔的男伴杜爾福男爵衝突，薇奧麗塔請阿弗列德來房內相會 (Invitato a qui seguirmi)，請他快快離去。但是阿弗列德會錯意，妒火中燒，打開房門叫眾人進來，當眾將錢擲在茶花女腳下羞辱她，薇奧麗塔羞愧得氣昏在女伴懷中，眾人指責阿弗列德怎可如此時，老父喬治歐也趕來責罵兒子，男爵向阿弗列德挑戰決鬥。薇奧麗塔醒來後說，阿弗列德不知她是多麼地愛他，只求一日能真相大白。

在第四幕啟幕時，薇奧麗塔臥病在床，醫生來看病說，她將不久人世。她取出喬治歐寄來的舊信來唸，知道決鬥時男爵受傷，阿弗列德走

避國外。照見自己憔悴的容顏，她憶及往事 (Teneste la promessa)。不久，僕人告訴她，阿弗列德將至，二人相見誤會冰釋。薇奧麗塔衰弱得不支倒地，自嘆身世悽苦，要如此的早逝。老父喬治歐趕到，對二人戀愛之事表示諒解，但是這原諒來得太晚，薇奧麗塔在囑咐阿弗列德他日另覓良伴之後就撒手人寰。

 # 浪漫樂派(1)
舒伯特、韋伯、孟德爾頌

　　「浪漫」一詞源於南歐古羅馬省的語言與文學，該語言後來發展成羅曼語系，而在十一、十二世紀不少中世紀的騎士神話故事就是用此種語文寫成的，因此這類傳奇性的神祕故事日後便被稱為「羅曼史」(Romance)，而「浪漫主義」正是由此而得名。嚴格的來說，浪漫派並不是一種藝術風格，而是一種個人看待外在世界的思想態度。它強調無論在個人、宗教、政治、藝術方面，反權威、反傳統、反古典，以尋求個人的自由獨立性與主觀感覺為生命與藝術目標，因此藝術家紛紛強調獨創性與情感表現力，以追求理想為目標，運用聲音、文字或畫布來打動觀者的心靈。十八世紀所盛行的理性主義將科學的態度帶入一切人類的活動之中，將人類的個性與情感排除在外。但是隨著法國大革命的爆發，一切舊有的秩序皆被摧毀，以往人們自認為已臻科學完美之境的幻象被戳破，引發一波波尋求自我個性解放的呼聲。而拿破崙的崛起更造成一股英雄崇拜的風氣，歷次的街頭革命更使得身處這動盪不安時代的人們，對英雄般偉巨的事物與理想抱著無比的狂熱，為個人與民族的理想而犧牲奮鬥。

　　至於社會方面，在經歷過法國大革命之後，透過工業革命對社會階層的改造，新興的中產階級在經濟上較為獨立，也渴望大量吸收新知趕上新時代的腳步，因此在教育、文化、藝術各方面都取代貴族成為最大

的消費群，詩歌、小說、歌劇、話劇、音樂皆以這群人作為訴求的對象，與以往藝術由貴族全額贊助的情況不同。公開售票的音樂會日多、供愛樂者購買的樂譜紛紛出版，作曲家可以依靠演奏、教書、創作過活，愛樂協會也紛紛成立、私人出資興建的音樂廳也如雨後春筍般一一出現；這一切都徹底改變了音樂界的風貌。

在文學、哲學、藝術方面，法國的哲學家盧梭 (Jean Jaques Rousseau, 1712–1778) 在他名噪一時的《社會契約論》(*Du Contrat Social*) 一書中，強調著個人主義，認定文明與科學使人們遠離了自然，而人性本善，因此回歸自然應該是我們生命的最高指導原則。在這股風潮下，人們又重新發現了大自然，藝術家也紛紛以大自然風景作為題材，因而產生了許多關於大自然的詩歌、繪畫。而另一方面，在強調個人的強烈的情感方面，德國大文豪歌德在西元 1774 年所寫下的《少年維特的煩惱》(*Die Leiden des Jungen Werther*) 在社會上吹起一陣狂風，不少年輕人紛紛學書中主角維特般裝扮或殉情。而當時在德國由施萊格爾 (August Wilhelm von Schlegel, 1767–1845)、席勒所帶動起的「狂飆運動」(Sturm und Drang)，強調詩歌是強烈情感的自然流露，這股風潮影響到英國的浪漫主義的詩人——濟慈 (John Keats, 1795–1821)、拜倫、雪萊 (Percy Bysshe Shelley, 1792–1822)，在文壇上正式掀起浪漫派的旋風。在繪畫方面，德拉克洛瓦、哥耶 (Franciso Goya, 1746–1828) 各領風騷，以他們的畫筆畫出未經修飾的直率線條，畫出法國西元 1830 年革命以及戰爭的殘酷；而科洛 (Camile Corot, 1796–1875) 與泰納 (J. M. W. Turner, 1775–1851) 則畫出飄渺的風景。

音樂上的浪漫派與文學上的浪漫派在時間上並不一致，一直要到西元 1800 年左右音樂才進入浪漫主義，其間貝多芬身處古典派與浪漫派之間的轉折時代，新一代的作曲家如：舒伯特、韋伯、孟德爾頌才是真正浪漫派的開頭人物。雖然仍然致力於維持音樂形式的完整性，這些作

曲家對音樂的描繪與暗示能力反而比較感興趣，即使是寫作純器樂曲時，也往往不忘添入描寫性的內涵。相較於古典時期，浪漫派的音樂特色包括：旋律幅度長大、語調抒情、長度較不規則化，和聲色彩極為豐富，富含轉調、巧妙的變化和弦與悅耳的和聲外音，聲部織體上變化多端，曲式偏向打破傳統自創新形式，「標題音樂」與藝術歌曲盛行，管弦樂團的陣容愈趨龐大、講求音色、音量、演奏效果組合的現代管弦樂法，獨奏樂器的演奏技巧在速度與難度上被推到極致；這三位初期名家的生平與作品賞析如下。

（關於舒伯特請參見本書第一部分第六章）

韋　伯

　　韋伯以歌劇《魔彈射手》而留名青史，此外就只有《邀舞》還為人提及，其他樂曲今日已乏人問津，但僅僅這兩首曲子就足以使他名列十九世紀最具原創力的作曲大師之林。

　　韋伯的父親性喜冒險，無法擔任固定工作。卡爾‧馬利亞‧韋伯於西元 1786 年 11 月 20 日在霍爾斯坦 (Holstrein) 的尤丁 (Eutin) 受洗，父親試圖栽培兒子成為神童，但是四處飄泊的日子並不利於正規教育，所以也無甚結果。韋伯在十歲時學習鋼琴，後來斷斷續續在

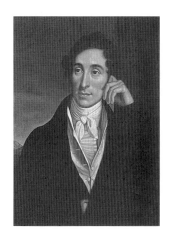

韋　伯

薩爾茲堡隨米夏埃‧海頓 (Johann Michael Haydn, 1737–1806)、在維也納隨佛格勒神父 (Abbé Vogler, 1749–1814) 學習作曲。佛格勒神父替這年僅十八歲的學生在布列斯勞 (Breslau) 謀得指揮一職，使韋伯有機會認識基

本管弦樂曲目，得到指揮和劇場的實地經驗。

　　韋伯在西元 1807 年擔任斯圖加特的伍登堡 (Württemberg) 魯德威格 (Ludwig Friedrich Alexander, 1756–1817) 公爵的祕書，稍後因涉及一件至今仍真相未明的金錢醜聞而遭逮捕，被逐出伍登堡。隨後他浪跡江湖近三年，藉彈琴辦音樂會來賺錢還債。

　　西元 1813 年韋伯成為布拉格歌劇院 (Státni Opera Praha) 的指揮，使他有機會將理想付諸實行，身體力行的學習一切，執行於歌劇演出所需的任何細節技術。四年後韋伯出任德勒斯登新成立的德意志歌劇院 (Deutsche Oper) 的指揮，開始著手創作《魔彈射手》以闡明並實踐他的劇場理念。此時德國劇院方面正大力推行德文歌劇，想趕走義大利歌劇以宣揚民族文化，在此潮流下德文歌劇已成為政治性議題，而非單純的文化事件而已。西元 1821 年 6 月 18 日《魔彈射手》在柏林歌劇院 (Berlin Schauspielhaus) 首演大獲成功，隨後並征服巴黎和倫敦，使韋伯成為全歐聞人。西元 1825 年 10 月 25 日他的下一部歌劇《尤里安泰》在維也納首演，褒貶不一，但並未危及韋伯的聲譽，西元 1826 年 4 月 12 日在倫敦首演的《奧伯龍》(Oberon) 再締佳績，但是因籌備歌劇首演操勞過度的韋伯，在兩個月後於 6 月 4 日夜間去世，6 月 21 日安葬於倫敦。十八年後在華格納的敦促下，韋伯移靈德勒斯登，讓這位浪漫派首位集指揮、作曲、評論於一身的德國音樂家，長眠在他祖國的土地上。

孟德爾頌

　　費利克斯‧孟德爾頌，西元 1809 年 2 月 3 日生於漢堡，姓名中的巴托第 (Bartholdy) 是家族改信新教時加上的，他本人於西元 1816 年 3 月 21 日受洗信奉新教。父親是富有的銀行家，因為參與政治活動被迫避居柏林。曾祖父摩西 (Moses Mendelssohn, 1729–1786) 是啟蒙運動著名的猶

太哲學家。孟德爾頌的姑丈施列格 (Friedrich Schlegel, 1772–1829) 是浪漫德國文學評論的巨擘。姊姊芬妮 (Fanny Mendelssohn, 1805–1847) 是優秀的鋼琴家、作曲家，家族裡人才濟濟，家中常是文人聚會之所。

孟德爾頌

孟德爾頌自幼聰慧，在文學、數學方面皆有涉獵，七歲開始學提琴及鋼琴，三年後隨柴爾特 (Carl Friedrich Zelter, 1758–1832) 學作曲與理論。柴爾特對孟德爾頌進行嚴格的對位法訓練，要求他寫作賦格、卡農等技巧困難的樂曲。西元 1824 年 11 月，莫歇勒斯 (Ignaz Moscheles, 1794–1870) 造訪柏林，應孟德爾頌母親之邀指導這個年輕人的鋼琴技巧，二人結為莫逆。西元 1825 年初，孟德爾頌隨父母共赴巴黎，帶著新完成的《b小調鋼琴四重奏》(獻給歌德)，造訪樂界泰斗凱魯碧尼。凱魯碧尼稱讚孟德爾頌多才多藝，認為他前途不可限量。孟德爾頌在回到柏林後，註冊進入新開設的柏林大學，選修哲學及文學課程，以便完成正規人文教育。

孟德爾頌大器早成的事實可以從他在西元 1826 年因莎士比亞的喜劇《仲夏夜之夢》(A Midsummer Night's Dream) 得到靈感寫作的序曲，以及隨後以歌德的詩譜成《風平浪靜、平安之旅序曲》(Meerestille und Glueckliche Fahrt, 1828)，還有又名《芬加爾洞窟》的《海布里登序曲》(Die Hebriden, 1830) 看出端倪。這三首出自二十歲左右年輕人手筆的序曲，在作曲技巧完整性及內容描繪的傳神度上都是史上不可多得的傑作。打從此時起孟德爾頌就對復興古樂出過不少力，復興古樂是他畢生的重大貢獻之一。他在西元 1829 年 3 月 11 日於柏林復演巴哈的《聖馬太受難曲》，這是浪漫時代的一件大事，咸信是促成巴哈音樂復興的主要

動力之一。

　　孟德爾頌在西元 1829 年 4 月啟程到英格蘭一遊，在愛樂音樂會 (Philharmonic Concerts) 成功的演出了他的《第一號交響曲》(Symphony No. 1 in c minor) 與《仲夏夜之夢序曲》。由於在英國受到無比的歡迎，他日後從西元 1829 年到 1847 年之間共做了不下九次的英格蘭之旅。在遊覽愛丁堡的聖十字宮 (Palace of Holyroodhouse)，思及瑪麗・斯圖亞特 (Mary Stuart, 1542–1587) 的生平事跡時，孕育了寫作《蘇格蘭交響曲》(Symphony No. 3 in a minor: Scottish) 的靈感。這趟旅行的副產品之一就是上述的《海布里登序曲》。返德後，孟德爾頌開始創作《第二號交響曲》(Symphony No. 2 in B flat major)，作為西元 1830 年 6 月奧格斯堡信綱 (Augsburg Confession) 三百週年紀念的獻禮。最初這首交響曲被命名為《教堂交響曲》(Kirchensinfonie)，後來則改名《宗教改革交響曲》(Reformation)，曲子在第一樂章引用《德勒斯登阿門》(Dresden Amen) 的曲調，末樂章則引用了馬丁・路德 (Martin Luther, 1483–1546) 所作的聖詠《堅強的堡壘》(Ein' Feste Burg)，將樂曲牢牢的與宗教改革連在一起。

　　西元 1830 年孟德爾頌在痲疹痊癒後再度外出旅行，5 月 20 日抵達威瑪，與歌德會面時，歌德鼓勵他前往義大利。孟德爾頌於是途經慕尼黑、薩爾茲堡、林茲與維也納，前往威尼斯，11 月間抵達羅馬，有空便專心鑽研教會音樂。西元 1832 年當歌德與柴爾特相繼去世後，孟德爾頌好日子不再。他回到柏林，試圖爭取老師的遺缺未果，再度前往英格蘭時在愛樂協會音樂會中演出了新作《義大利交響曲》(Symphony No. 4 in A major: Italian)，協會請他譜寫一首新作，孟德爾頌遂作了《華麗輪旋曲》(Rondo Brillant)。孟德爾頌稍後接受了下萊茵地區音樂節的邀請擔任指揮，他在西元 1833 年 5 月抵達杜塞朵夫，他為這三天的音樂節安排了貝多芬、韋伯與莫札特的作品。不久後孟德爾頌應聘出任杜塞朵夫音樂總監，移居該地，結束了他多年來的旅遊生涯。

　　孟德爾頌在杜塞朵夫的職責是安排系列音樂會、整頓劇院及寫作。此時期最重要的作品是神劇《聖保羅》(*St. Paul*，西元 1836 年首演)。在西元 1835 年創作此劇的同時，孟德爾頌開始接洽在萊比錫的工作，他的餘生大半時間在該地渡過。在萊比錫他受到當時《新音樂雜誌》編輯舒曼張開雙手的誠摯歡迎，孟德爾頌擔任萊比錫布商大廈管弦樂團 (Gewandhausorchester Leipzig) 的指揮，不久便將該團訓練成最好的樂團之一，在演奏曲目方面也是古今皆俱，在保留古樂的同時，也大力演出新曲。

　　西元 1842 年萊比錫大學頒贈他榮譽博士，各地的音樂節爭相邀請他擔任指揮，事業一帆風順光彩無比。普魯士新皇威廉四世 (Friedrich Wilhelm IV, 1795–1861) 在西元 1840 年登基後，發動柏林全面重整藝術，提克 (Ludwig Tieck, 1773–1853) 應聘自德勒斯登前來重整柏林劇院，孟德爾頌也應邀參與。由於新皇特別喜歡希臘悲劇，孟德爾頌與提克二人便以索佛克里斯 (Sophocles, 496/7 B.C.–406/7 B.C.) 的悲劇《安提貢妮》(*Antigone*) 打頭陣，獲得了極大的成功。新皇對莎士比亞的戲劇也很感興趣，連帶的促使孟德爾頌終於有機會就年輕時寫作的序曲再添加上幾曲構成完整的長篇劇樂。此番演出空前成功，使孟德爾頌與宮廷的關係升至最高點。

　　西元 1845 年 8 月孟德爾頌在眾人的勸說下，返回到萊比錫重掌布商大廈管弦樂團，並且負責萊比錫音樂院的校務行政。在孟德爾頌的領導下，音樂院師資包括了羅伯・舒曼與克拉拉・舒曼 (Clara Schumann, 1819–1896) 及莫歇勒斯等名家。早在西元 1838 年，孟德爾頌就與小提琴家大衛 (Ferdinand David, 1810–1873) 討論寫作小提琴協奏曲的計畫，但是西元 1842 年他的注意力移轉到鋼琴協奏曲，而後又放棄了鋼琴協奏曲，將部分材料融入小提琴協奏曲中，寫下至今人人樂聞的《e小調小提琴協奏曲》(*Violin Concerto in e minor*)。在此同時，他接受委託寫作神劇

《以利亞》(*Elias*)，此劇於西元 1846 年 8 月 26 日在英國伯明罕音樂節首演，修改後於西元 1847 年 4 月最後一次英格蘭之行時，在維多利亞女王御前獻演。其後不到一個月，與他情深的姊姊芬妮去世，孟德爾頌始終未能從這打擊中恢復過來，沒多久也在西元 1847 年 11 月 4 日於萊比錫過世，結束了他短暫幸福的一生。

作品欣賞

韋伯：《邀舞》

　　《邀舞》是韋伯在西元 1819 年所寫的鋼琴獨奏曲，樂曲的形式是在五段圓舞曲 (ABCBA) 的頭尾加上序奏及尾奏而構成的。序奏以低音與高音的旋律對答，描寫出男女之間含情脈脈的問答，在雙方同奏一個旋律，代表著男女雙方同意起舞之後，熱烈的圓舞曲逐段一一展開，尾奏描寫的則是二人在熱舞結束後依依不捨的道別。中間的舞曲雖然寫得不錯，但是前後兩段的序奏、尾奏才是真正畫龍點睛的神來之筆，音樂生動的描繪出男女雙方滿懷情意的甜蜜語調，讓原本只是平淡無奇的圓舞曲變成一幅舞會中的速寫畫，流露出無限浪漫的情意。

　　此曲曾經受到李斯特的高度讚賞，白遼士在西元 1841 年更將它編成管弦樂（移高了半音，以方便管弦樂器演奏），以便配合《魔彈射手》在巴黎的首演，插入劇中當做芭蕾舞場面音樂來使用。戴亞列夫的俄羅斯芭蕾舞團在西元 1911 年將之搭配上法國浪漫派文學家高蒂耶 (Theophile Gautier, 1811–1872) 的詩行，編成舞劇《玫瑰花魂》(*Le Spectre de la Rose*)，描寫一位少女在舞會後返家，擁著愛人所送的玫瑰花入夢，夢見與玫瑰花起舞的幻想故事。此舞是「舞蹈之神」尼金斯基 (Vaslav

Nijinsky, 1890–1950) 的成名作,最後在圓舞曲結束時玫瑰花精靈往窗外的一躍,讓人們產生如同仙子往上飄去的幻象,一時傳為芭蕾舞史上的美談。

孟德爾頌:《芬加爾洞窟》

原名《海布里登序曲》的《芬加爾洞窟》,是史上寫景音樂的傑作之一。海布里登群島在蘇格蘭外海,分為內、外兩群島,中間以海峽相隔。芬加爾洞窟在內海布里登群島中的斯塔法島西南岸,是出名的玄武岩岩洞。洞長六十九公尺,寬十二公尺,洞頂高出海平面二十公尺,洞內水深七公尺多,光從大小就可得知這岩洞是何等寬廣壯麗,它在一百六十多年前一定曾讓孟德爾頌嘆為觀止。

孟德爾頌的這首序曲以奏鳴曲式譜成,有兩個主要的主題。第一個主題描寫著海浪拍打岩洞的聲音與動作,空蕩蕩的迴音聲在耳際鳴響著。第二個主題則是抒情的長旋律,傳達出作曲者乍見美景時欣喜萬狀的情緒。在發展部裡,作曲者的視線在海天一線的遠景與眼前的海浪之間交替著。在再現部裡,第一主題無甚變化,只是加上了遠方傳來的號角聲,第二主題在情緒上轉變較大,由欣喜轉為平靜,對此美景流連忘返,滿心依依不捨之情。隨後音樂轉趨劇烈,在狂風暴雨聲過後,曲首主題再三浮現,芬加爾洞窟的美麗景色長留腦海,久久不能忘懷。

6 浪漫樂派(2)
白遼士與李斯特

　　浪漫派的音樂家除了他們的作品之外，他們的生平也往往充滿著傳奇性的色彩，成為世人注目的焦點，大眾英雄崇拜的對象，報章雜誌以漫畫諷刺他們，目不轉睛的盯著他們的一舉一動。李斯特、白遼士、華格納等人，以他們多彩多姿、大起大落的一生際遇成為最典型的榜樣，讓藝術與生命之間畫上等號。李斯特以神童出身，及長成為風靡全歐、傾倒眾生的偉大獨奏家，各國君王對他禮遇萬分，匈牙利人民視他為民族英雄，貴婦人瘋狂的往臺上抛擲貴重珠寶，但是這一切都不能阻擋他為「未來音樂」賣命，去接受一個小公國的指揮職務，而後在希望破滅之時又轉而接受低階神職，做個六根不清淨的出家人。白遼士更是身體力行的在他的生活中，極度發揮浪漫主義的作風，在被愛人抛棄時，居然曾經想要化裝成女僕混進愛人家中，厲聲質問她為何不忠之後槍殺她，然後再自殺；這等瘋狂的念頭可不是什麼社會楷模應有的行徑。

　　這兩位藝術家奉行著生命即藝術，藝術即生命的信條，將他們的生命視為體現浪漫主義的途徑，除了音樂之外更是汲汲於吸收文學、哲學或其他藝術方面的知識（李斯特曾經一面彈巴哈一面看《聖經》，並說：「有什麼還比《聖經》更適合與《平均律鋼琴曲集》相配的呢?」）。他們一方面與當時知名的文學家如：喬治桑（George Sand，本名 Aurore Dudevant, 1804–1876）、雨果，畫家德拉克洛瓦等人來往密切；另一方面

他們也都經常搖筆桿子，為文闡述他們的藝術理念，或者批評當時的樂界現象，以文字為他們的音樂另闢戰場。實際上，不只音樂家如此，不少的藝術家或文學家也都身跨兩行，嘗試著將各門藝術熔於一爐，做個完全的藝術家，因為畢竟這才是藝術上真正的理想境界，它可以打破各藝術之間的藩籬，互補各種藝術的有無，從而表達人生與社會真實的全貌；這傾向終於導致十九世紀末融合音樂、戲劇、美術的「總合藝術」(Gesamtkunstwerk) 的誕生，將西方的音樂藝術帶至前所未有的最高峰。

白遼士

音樂史上不少作曲家的內心創作世界遠比其外在生活來得多彩多姿，但是鮮少有如白遼士之流的身體力行者，將浪漫派人物應有之傳奇性作為發揮到極致。他在世時始終被目為怪物，成為諸多漫畫取笑的對象，他的曲子在充滿創意的同時也含有不少的矛盾處，讓反對者有機可乘，對他大加撻伐，這種個性與生命歷程特徵的的確確是身為浪漫主義先行者的他所不可避免的。

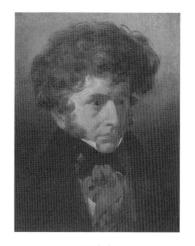

白遼士

白遼士在西元 1803 年 12 月 11 日出生於法國東南部的小鎮聖安德 (La Cote Saint-Andre)，他的父親是鄉下醫生，期待兒子克紹箕裘。白遼士幼年時並非神童，鄉下沒有傑出的音樂家，他只學了點吉他和鋼琴、直笛，並且自修和聲學和對位法，閒來也作了不少的曲子。家人在他十七歲時送他去巴黎學醫，西元 1821 年他得到學士學位，但是早在這之前他就因為厭惡解剖學實習而討厭醫學，他真心喜歡的是文學，此時他知道的作曲大師也有限，然而他在巴黎時開

始聽許多的歌劇，西元 1822 年跑去跟雷蘇爾 (Le Sueur, 1760–1837) 學作曲，導致家人一氣之下緊縮他的生活費用，使他的生活陷入有一餐沒一餐的窘境中，不得不靠借貸度日。

白遼士在西元 1826 年進入音樂院，在雷蘇爾的作曲班就讀，也上萊夏 (Antonin Reicha, 1770–1836) 的對位法及賦格班。在第一年被評審宣稱作品不能演，第二年只得到第二獎後，第三次他的《克麗歐佩屈拉之死》(La Mort de Cleopatre) 什麼都沒獲得，到了第四年才終於以《沙達納帕勒之死》(La Morte de Sardanapale) 一劇獲得了眾人羨慕的法國作曲班學生至高的榮譽「羅馬大獎」。

西元 1827 年 9 月 11 日，他在劇院首次接觸到莎士比亞與愛爾蘭女伶史密遜 (Harriet Smithon, 1800–1853)，他瘋狂的愛上了這兩者。在隨後的兩年間他四處追求她，但是史密遜對這瘋狂的年輕人並無愛意可言。當西元 1830 年時，他對她的愛情已轉成為恨，於是便將這股酸意寫入他正在創作的《幻想交響曲》裡，同年 12 月 5 日《幻想交響曲》在巴黎歌劇院首演，在場聆聽此音樂會的李斯特馬上與他結為莫逆。是時他早已將史密遜拋諸腦後，又愛上了十九歲的鋼琴家莫克 (Camille Moke, 1811–1875)，二人在白遼士動身去羅馬前夕訂婚。但是才到羅馬沒多久，他就發現莫克移情別戀。暴怒的白遼士原本打算潛回巴黎，喬裝成女傭，混入莫克家，嚴詞質問她後，開槍射殺她，然後再服砒霜自殺。但是過邊界時被攔下，關員沒收了他一切的道具，他轉往尼斯渡假後精神才好轉，寫下了一部半自傳性質的作品《還魂記》(La Retour a la vie，西元 1855 年改名為《列里歐》(Lelio))，作為《幻想交響曲》的序集。

西元 1832 年 11 月回到巴黎後，白遼士立即舉辦了一場音樂會演出這兩首曲子，在場聆聽的史密遜知道這一切都是為了她。二人在經過一段時間的戀愛後，在雙方家長的反對下於西元 1833 年 10 月 3 日結為夫妻。但是婚後相處白遼士才發現史密遜既沒有人緣又易怒善妒，這段浪

漫無比的婚姻似乎打從一開始就可預見失敗，直到西元 1853 年史密遜去世才畫下句點。

此時他為了生計開始寫作音樂評論，他的文筆詞鋒與洞察力是樂界少有，但是賺的錢又投入辦音樂會演出自己的作品，弄得始終沒什麼積蓄。在創作上他連續作了幾首交響曲《哈洛德在義大利》(*Harold en Italie*, 1834)，《羅密歐與茱麗葉》(*Romeo et Juilette*, 1839)，《葬禮與勝利大交響曲》(*Grande Symphonie Funebre et Triomphale*, 1840)，其中尤以前兩曲最為出色。為了要能在法國站得住腳而作的歌劇《班維努多‧柴里尼》(*Bevenuto Cellini*, 1834–1837/1838)，不幸首演失利，日後為推銷此劇他還特別新作了一首序曲——《羅馬狂歡節序曲》(*Le Canaval Romain Overture*, 1843–1844)，但是該歌劇仍乏人問津。他在隨後轉而寫合唱曲，先是《浮士德的天譴》(*La Damnation de Faust*, 1845–1846)，之後是宗教作品《基督的幼年》(*L'enfance du Christ*, 1850–1854)，最後則是他一生最大的力作《特洛伊人》(*Le Troyens*, 1856–1858/1863)，口碑皆平平。

白遼士晚年很不幸，史密遜去世後他再婚所娶的太太在西元 1862 年去世，他和史密遜所生的兒子也因黃熱病而死，又加上在樂界不甚得意，這對他打擊很深，使他日益深感孤獨與厭世。西元 1867 年他又老又病的去了俄國一趟，他的音樂在俄國掀起旋風，影響了「五人組」及柴可夫斯基的樂風。等到他回到巴黎時已有氣無力，終於在西元 1869 年 3 月 8 日病逝巴黎，3 月 11 日葬於蒙馬特 (Montmartre) 墓區，享年六十六歲。

（關於李斯特請參見本書第一部分第七章）

作品欣賞

白遼士：《幻想交響曲》

關於《幻想交響曲》白遼士曾解說過各樂章的內容：

第一樂章： 夢幻——激情 (Reveries-Passions)

作者想像一位年輕音樂家感染上某位名作家形容為「激情潮」的精神疾病，第一次見到一位集完美於一身的女子，立即陷入愛情且不能自拔。藉著某種奇特的心靈機制，她的影像進入他的思緒，每次都與一樂念相結合，這個樂念的性格熱情、但又高貴而矜持。此一旋律的映像與原來的意象形成的雙重固定樂想 (Idee Fixe) 在腦中揮之不去，這是開頭快板部分的起首旋律在每個樂章一再出現的原因。這段沉在憂鬱夢境中的音樂被突發的狂野歡愉所打斷，進入激越的熱情裡，是第一樂章的素材，有著燃燒的狂怒與忌妒、平復後的溫柔、淚珠與宗教的慰藉。

第二樂章： 舞會 (A Ball)

音樂家發現他身處形形色色的情境裡，或在節慶的喧囂中；或陷於大自然之美的默想裡，但摯愛的影像在城市裡、在曠野中，無處不在，揮之不去，擾亂著他的心靈。

第三樂章： 田野一景 (Scene in the Field)

在鄉野裡，某日傍晚他聽到遠方有兩個牧人呼喚牛群。這充

滿田野風味的對唱、四周的景致、微風吹拂過樹梢的輕柔幌動，和最近才察覺到的希望，交織互現於他的心靈，產生罕見的平靜，他的意念也染上歡愉的色彩。他咀嚼著寂寞，希望很快就不再形單影隻……但要是她欺騙了他呢！……混雜了希望與恐懼，快樂的念頭被黑暗的前兆所驚擾，形成了慢板的主題。牧人之一再度響起喚聲，另一個卻沒有回應……遠方傳來雷聲的低鳴……孤寂……靜默……。

第四樂章： 步向斷頭臺 (*March to Execution*)

他的愛確知見拒了，音樂家吞鴉片自盡，然而劑量過輕不足致死，卻將他帶入深沉的夢境，恐怖的幻想紛至沓來。他夢到他因殺死愛人而獲罪，被送往斷頭臺並親睹自己的行刑。儀式在進行曲時而沉鬱不羈、時而輝煌莊嚴的樂聲中進行著，沉重單調的腳步聲起，並不干擾喧囂聲。在進行曲的結尾，固定樂想的前四小節再度出現，像是對摯愛最後的回憶，卻被「慈悲的一擊」(Coupde Grace) 所打斷。

第五樂章： 安息夜之夢 (*Dream of a Sabbath Night*)

他看到自己在安息夜，被各種鬼魅魍魎、巫師怪物包圍，群聚在他的葬禮上，尖聲怪叫、狂笑，遠近叫聲似在彼此回應。愛人的主題再度出現，但喪失了高貴矜持，不過是個粗鄙的舞曲曲調，瑣碎而荒誕不經；正是她來到安息夜，引起一陣鼓譟歡呼，……她混入鬼魅的狂宴，……喪鐘響起，滑稽怪異地模仿著《神怒之日》(*Dies Irae*) 的旋律。安息夜的輪旋舞曲，和《神怒之日》混成一體。

在第一樂章裡描寫戀人的「固定主題」反覆地出現，在第一次時還引得作曲者心跳加速，它的情緒在中央部分逐漸高漲，最後的尾奏則有氣無力的以聖詠收尾。在第二樂章的〈舞會〉，先是華麗熱鬧的華爾滋舞會，我們的藝術家見到了他的戀人時，長笛與雙簧管則奏出「固定主題」，當舞會到達高潮後，戀人的倩影又消失了，最後單簧管再獨奏出「固定主題」結束這樂章。

第三樂章〈田野一景〉，由英國管與雙簧管輪流答出牧歌之曲調。白遼士對此樂章的配器及曲式安排頗費心神，小鳥的歌聲以長笛與小提琴來代表，單簧管增添不少田野景色的氣氛，牧歌 (Idyll) 曲調則以英國管為之。想到她不忠時生氣沸騰的管弦效果，及遠方由兩組定音鼓製造的雷鳴都相當生動新鮮。

第四樂章〈步向斷頭臺〉基本上是個敲軍鼓鳴號角送人步上斷頭臺的音樂，臨被砍頭前想到愛人的那一刻時，「固定主題」又再出現，刀落下頭滾地的聲音清晰可聞，最後號鼓齊鳴，死刑執行完畢，這段寫得萬分傳神。

第五樂章〈安息夜之夢〉，戀人的「固定主題」被扭曲成滑稽醜陋的形態，應和末日審判的經文與惡魔們一起狂舞不休，這是個展現管弦樂團高超演奏技巧的強力樂章。

 # 浪漫樂派⑶
蕭邦與舒曼

　　鋼琴在十九世紀的歐洲有著極端重要的社會功用，它不僅只是個在公眾場所供名家演出之用的樂器而已；它還是個中產階級放在客廳，顯示身分品味的漂亮擺設家具；同時也是人們接觸音樂最方便的工具，在音樂的傳播上扮演著重要的角色。

　　由於除了管風琴以外，沒有一種樂器能夠像鋼琴那樣擁有寬廣的音域，能夠彈出差距那麼大的力度，同時奏出那麼多的音，具有那麼快速敏捷的反應。然而管風琴因為造價高昂，體積龐大，實在並不合適一般的家庭，所以在十九世紀鋼琴成了「樂器之王」，取代了性能有較多不足之處的大鍵琴，在歐美洲大多數的有錢的中產家庭中成為必備品，成為家庭娛樂的主要來源。

　　當時的人們能夠接觸音樂的機會並不像今天那麼的多，除了大城市有一些音樂會與歌劇外，其餘的地方除了外來的演奏家偶爾來演奏之外，幾乎沒有什麼聽音樂的機會。在今日，我們有 CD、DVD、電視、收音機等電子再生媒介可以隨時播出任何音樂，也有聽不完的音樂會，因而造成音樂的大氾濫。然而在十九世紀想要聽音樂的話，假如沒有音樂會，就得自己動手彈琴奏樂，因此各種鋼琴改編曲盛行一時。管弦樂曲經常被改成獨奏曲或四手連彈曲，而新出爐歌劇的熱門曲調也被改成鋼琴曲，以便人人有機會接觸它，以增長它的流行。此外演唱藝術歌曲

也需要鋼琴伴奏，同好相聚演奏室內樂時也往往加上鋼琴，而更重要的是，上述這些音樂有不少是在有錢人家裡的客廳（法文稱之為「沙龍」Salon）中演出的，而作曲家更是為了這類的市場而寫作了無窮曲趣通俗易懂、以強調中產階級浪漫溫情為旨的沙龍小品，供技巧程度不甚好的業餘鋼琴家在這些場合中演奏。由於這類音樂娛樂的需求量大，而且當時並無今日的快速影印機器，所以上述這些鋼琴曲的銷售量極大，樂譜出版商紛紛投入這類的市場中，而名家新出版的鋼琴曲就像是一個新的流行品一樣，成為人人爭購的對象，不少作曲家就是靠寫作這一類型的鋼琴曲來維生的，蕭邦就是其中最成功的範例。他的圓舞曲 (Waltzs)、夜曲 (Nocturnes)、馬厝卡舞曲 (Marzukas)，以及舒曼的一些鋼琴曲集，如：《森林情景》(*Waldszenen*)、《兒時情景》(*Kinderszenen*) 等就是在這類市場上銷售的。

在十九世紀的鋼琴家除了可以靠演奏門票的收入賺錢之外，他們也像今日大多數的音樂家一樣，可以靠教琴賺錢，甚至致富。職業的教琴老師在那時已經相當的普遍，學生中除了有亟待學會上乘技術的未來音樂家之外，更有許許多多上流階層的貴婦人或千金小姐們，樂於以高額的學費來提昇自己的社交地位（而非彈奏技術）；蕭邦一生中大多數的收入都是透過教這一類的學生而來的。這一切圍繞鋼琴的藝術與社會現象，綜合構成一幅「鋼琴黃金年代」的景象，讓我們比較易於掌握住當時的音樂大環境，進一步了解其中的一些鋼琴音樂。

蕭　邦

在古往今來的作曲家裡，很少有人會自限於一個較窄小的領域中，嘗試將該特定的樂器或樂種發揮到極致，因為這類型的作曲者往往被視為上不了檯面的小作曲家，無力開拓藝術格局，對當時音樂風格與技術

無甚影響力，無法表達更廣闊的宇宙性人生觀，註定在音樂史上無法留名。然而一生幾乎都只寫作鋼琴曲的蕭邦卻是其中的異數，他在鋼琴演奏技術上的創意及其獨一無二的詩意境界為他博得「鋼琴詩人」的雅號，而他的樂曲至今不但仍為鋼琴演奏者所樂於彈奏，也是獨奏會或唱片界裡的常青曲，深受人們的喜愛，雖說「沒有蕭邦便開不成獨奏會」這話是有點誇張，但是它相距事實也不遠，因為道出「有關鋼琴演奏的一切盡

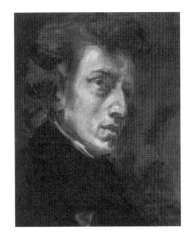

蕭　邦

在蕭邦」這句極高崇敬語的人正是日後另一位深深影響過鋼琴演奏法的法國印象派大師德布西。

　　弗列德雷・富蘭索瓦・蕭邦，西元 1810 年 3 月 1 日出生於華沙附近的小鎮。父親尼古拉 (Nicolas Chopin, 1771–1844) 來自法國東北部山區，在西元 1787 年十六歲時到波蘭，先是在煙草工廠工作，後來在西元 1794 年波蘭革命時投身軍旅官至上尉，之後在貴族家中擔任法文家教，西元 1802 年應聘至史卡貝克 (Skarbek, 1763–1823) 家中任教時，愛上小他十一歲的主人窮親戚之女克里契柴諾夫斯卡 (Justyna Kryzanowska, 1782–1861)。二人於西元 1806 年結婚，蕭邦在四個孩子中排行第二，西元 1810 年 10 月間，夫婦二人帶著剛出世的蕭邦及姊姊搬至華沙定居。

　　蕭邦自幼表現出非凡的藝術創造力，他六歲就會作詩，八歲時便首次公開演出，在西元 1816 至 1822 年之間教他彈琴作曲的茲偉尼 (Adalert Ziwny) 唯一教給這孩子的是以巴哈及古典樂派大師的作品為他立下創作的規範，在彈琴技術與風格上蕭邦幾乎全憑一己天賦無師自通。接受中學教育（西元 1823 年至 1826 年）的同時已被人們視為「莫札特第二」的蕭邦已開始隨華沙音樂院 (Warsaw Academy of Music) 院長

艾斯納 (Józef Elsner, 1769–1854) 學習，並且在西元 1825 年就正式出版了他的作品《迴旋曲》(Rondo)。西元 1826 年他進入華沙音樂院就讀繼續隨艾斯納學習作曲，嘗試為各種樂器組合寫作古典曲式的作品，但是打從這時期起唯有以別出心裁自創一格的曲式為鋼琴寫曲子時，蕭邦才能放手展露一己之天賦，將他那獨樹一格的音樂感發揮得淋漓盡致，進入人琴合一的至高境界。

當蕭邦在西元 1829 年從華沙音樂院畢業以後，他的師長及友人都認為他該到國外繼續深造，儘管政府與貴族都未給予他金錢方面的支持，但是他仍然開始往國外發展。先是在西元 1829 年 8 月 11 日，他於維也納的凱特納城門劇院成功的以彈奏自作鋼琴曲完成首度奧國登臺，之後被邀請前去德國與義大利演奏。由於他那些依波蘭民歌而作的琴曲及即興演奏在維也納大受歡迎，他在信心大增之餘，回到華沙後便動手寫作兩首各自包含一波蘭民族舞樂章的鋼琴協奏曲，一方面展現自己的琴技，另一方面顯現民族特色，供自己日後公演之用。

蕭邦的動身日期一延再延，這一方面是因為當時波蘭政治情勢緊張，革命隨時都有可能爆發；另一方面是因為他愛上了康絲坦西亞·格拉德柯夫斯卡 (Konstancia Gladkowska, 1810–1889)，這位就讀於音樂院的美麗歌手激發了他創作《第二號鋼琴協奏曲》(Piano Concerto No. 2 in f minor) 慢板樂章的靈感。此時蕭邦在國內已聲名鵲起，被各方認定是波蘭的代表作曲家。同年 10 月 11 日蕭邦終於舉行了他的告別演奏會，11 月 2 日依依不捨地動身前往維也納。根據以往的說法，在蕭邦去國之前，友人們送了他一袋波蘭的泥土，以勉勵他勿忘祖國。這故事雖動人，但卻純屬子虛烏有。

蕭邦在 11 月 22 日到達維也納，但是這次的維也納之行並不像前次那麼成功，蕭邦在該地停留了九個月仍事事無甚進展，便決定在 1830 年 7 月間動身經由慕尼黑前往巴黎及倫敦。當俄國在 9 月 8 日出兵波蘭占

據華沙的消息傳到正在慕尼黑暫留的蕭邦耳中時，他以悲憤無比的心情寫下了他的名作之一——《革命練習曲》(Revolutionary)。9 月底，蕭邦到達巴黎，馬上著手嘗試在這個萬象之都裡打江山。起先雖然不甚得意，但是在友人的幫助下，透過幾場成功的音樂會，蕭邦立刻變成巴黎炙手可熱的名鋼琴教師，展開他身著禮服日日乘著馬車，穿梭貴族之間的高收入教琴生涯，並將其餘時間投入作曲之中，寫作大量的圓舞曲、夜曲、練習曲、馬厝卡舞曲之類的沙龍樂曲。

他與喜著男裝的女作家喬治桑之間的戀情，從西元 1836 至 1844 年間帶予他極大的創作刺激，樂曲格局擴大，立意也趨於嚴肅。西元 1838 年，他們二人帶著喬治桑的兒子赴馬堯克 (Majoca) 避寒，剛開始還很快樂，但是卻因該地連日下雨，使蕭邦的肺結核加劇。日後喬治桑的兒子長大成人，他討厭蕭邦。而蕭邦在她女兒突然結婚時支持女兒反對喬治桑，喬治桑將這段經歷改頭換面的寫入小說《弗洛里安尼》(Lucrcia Floriani) 之中，這也讓蕭邦生氣萬分，終於導致二人決裂。

在二人分手後，蕭邦幾乎失去了生趣，在馬堯克過冬也無法使健康好轉。西元 1848 年蕭邦在巴黎於大革命爆發前舉行了最後一場音樂會，之後他前往英國，在倫敦等地舉行獨奏會。雖琴技仍帶著獨到、細膩、詩意化的氣質，但已無力彈奏強奏。西元 1849 年 10 月 17 日清晨二時蕭邦病逝於巴黎，葬禮在 10 月 30 日舉行，三千人前往致祭，一代鋼琴詩人就此長眠泉下。

舒　曼

舒曼於西元 1810 年出生於薩松尼 (Saxony) 的小鎮茨維考 (Zwichau)，父親是位書商。年輕的舒曼因此得以飽讀浪漫派經典文學作品，培養出音樂家之間少有的文學修養及文筆能力。舒曼自幼便顯露鋼

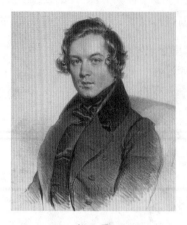

舒　曼

琴才華，他有藝術家的本能，但欠缺訓練與決心。父親於是找來韋伯教他，不幸父親與韋伯均於舒曼十七歲時去世，而負責監護他的人認為他應該去學法律，舒曼沒有選擇的餘地，只好在西元 1828 年 3 月進入萊比錫大學攻讀法律。

　　舒曼不久後即對課業感到興趣缺缺，縱情於醇酒美人，揮霍無度。舒曼跟名鋼琴教師威克 (Friedrech Wieck, 1785–1873) 上了幾堂課，很快就發覺自己的弱點。在萊比錫停留一年後，舒曼說服家裡讓他轉學到海德堡，表面上是要追隨德國最受尊敬的法學家提保 (Anton Thibaut. 1772–1840) 學習，實際上這位法學家的業餘音樂素養也同等出名。西元 1830 年的復活節，舒曼在法蘭克福聽到帕格尼尼的演奏，他立刻為之瘋狂，決心成為首屈一指的鋼琴家，於是轉回萊比錫拜威克為師，住在老師家中日夜苦練。但是他卻操之過急，希望用吊帶吊起中指來加強無名指的靈活度，結果反而造成肌腱受傷，中指麻痹，使得他的演奏前途全毀，促使他轉而朝作曲及寫作文章發展。

　　他一手成立的《新音樂雜誌》在西元 1834 年 4 月 3 日發刊，舒曼在頭幾個月裡一手負擔起所有的工作，除了編輯之外也寫作許多音樂評論與雜文。他不但在筆下建立起一系列新鮮生動的人物來闡述他的音樂理念，更積極對同行作曲家做出鼓勵的支持，以「脫帽敬禮吧！紳士們！在你們面前的是位天才」一語捧紅了蕭邦。他對當時樂風的批判更是精闢透徹，雖偶爾有看走眼的時候，他的樂評仍是歷史上少有的佳文，使後世人們得以有機會一窺浪漫派創作者的心緒思路。

　　舒曼在老師家中居住時，不知不覺愛上了小他十歲的老師的女兒克

拉拉，但是老威克卻不喜歡這事。他希望自己的女兒在鋼琴演奏事業上有所成就，而酗酒、個性不穩又神經質的舒曼決不是她事業或婚姻的良伴。舒曼開始用音樂來抒發他對克拉拉的思念。西元 1836 年，舒曼將《升f小調鋼琴奏鳴曲》(*Piano Sonata No. 1 in f sharp minor*) 題獻給克拉拉。這時威克威脅舒曼膽敢走近克拉拉一步的話，他就會斃了舒曼。而舒曼為了證明自己可資信賴，戒掉了杯中物，拿了個榮譽學位，但是仍無法獲得威克的同意。威克四處寄黑函破壞舒曼的聲譽，克拉拉與舒曼決定和威克對簿公堂，最後法院裁定二人可以結婚，這段轟動一時、象徵著浪漫時代反抗父母安排終身大事的婚禮終於在西元 1840 年 9 月 12 日克拉拉二十一歲生日前夕舉行，結束了近十年的愛情長跑。

　　舒曼在婚禮當天將首新作——連篇歌曲《桃金孃》(*Myrthen*)——送給克拉拉當作結婚禮物。在這「歌曲之年」裡他共寫了一百多首的聲樂曲，《詩人之戀》(*Dichterliebe*)、《女人的愛情與生活》(*Frauen-Liebe und Leben*) 等連篇歌曲皆是這年的作品。從某方面來看這段婚姻堪稱絕配，兩人性情互相平衡，克拉拉扮演起舒曼母親的角色，事事以丈夫為重。這時德國完全籠罩在畢德邁爾 (Biedermeier) 式的小市民的生活心態中，厭倦了浪漫派革命激進的熱情，推崇妥當安穩、親切怡人的家居事物，一副中產階級小市民典型的處世哲學。舒曼的音樂或多或少也反映出這種心態，一連串的歌曲集與鋼琴作品都符合這思潮。

　　雖然舒曼只有寫作鋼琴曲以及聲樂曲的經驗，卻在西元 1841 年 1 月間在四天之內完成《降 B 大調第一號交響曲「春」》(*Symphony No. 1 in B flat major: Frühling*) 的草稿，同年 3 月 31 日由孟德爾頌指揮首演，它的創作靈感來自詩行「春天在山谷中盛放」(Im Thale Blüht der Frühling auf)，第一樂章的主旋律正是依這句詞而譜成的。首次排練時孟德爾頌提議在配器上做不少的修改，二人之間鬧得不太愉快。其實即使在日後舒曼在配器法方面仍始終不大擅長，經常重疊過多的樂器，使管弦樂糊成

一團，聽起來沒有什麼色彩可言，然而他的音樂仍因其質地高雅，至今仍是樂界爭演的名作。

由於經濟狀況不好，舒曼與克拉拉二人在西元 1844 年初展開俄羅斯之行，以賺錢養家，經過三個月的忙碌旅行演奏之後，5 月底帶著大筆錢返回萊比錫。8 月中旬，舒曼嚴重的精神崩潰，未能繼孟德爾頌之後出任萊比錫布商大廈管弦樂團的指揮使他病情更加惡化。西元 1844 年年底時他們決定搬到德勒斯登與威克和解，他們在 12 月 8 日離開萊比錫，從此不再回該城。

舒曼在西元 1847 年夏天轉去寫作了幾曲室內樂，同年動筆寫作歌劇《金諾維瓦》(Genovera)，但是他實在缺乏戲劇才能，這齣歌劇也就註定了失敗的命運，但是他為拜倫的詩劇《曼佛列德》所寫作的配樂卻是史上少有的傑作之一。西元 1849 年，杜塞朵夫方面請他接任希勒 (Ferdinand Hiller, 1811–1885) 的指揮位子，舒曼欣然答應，於是在西元 1850 年搬去杜塞朵夫。他在此地以三個月的時間譜下《降 E 大調第三號交響曲「萊茵」》(Symphony No. 3 in e flat major: Rhenish)，接著又以文學主題寫作了一連串的序曲。但是他馬上就駕御不了樂團，演出效果低落，賣票率滑落，而他的健康又惡化，於是在西元 1853 年請辭。西元 1854 年，他受梅毒之害，開始發瘋，為幻影和噪音折磨。2 月 27 日，他離家走上跨萊茵河的橋，在橋中央脫下手上的結婚戒指，將之拋入水中，接著縱身躍入水裡。被漁夫救起後，他仍想跳船自盡。在被送入精神療養院後，於西元 1856 年 7 月 29 日在院裡去世於克拉拉的懷中，享年四十六歲，死後安葬於波昂。

作品欣賞

蕭邦：《g小調第一號敘事曲，作品 23》

　　蕭邦一共作有四首〈敘事曲〉(*Ballades*)，據舒曼的說法這些曲子是根據波蘭詩人米契維茲 (Adam Bernard Mickiewicz, 1798–1855) 的詩而作的，但是也有人質疑此一說法。然而這些曲子一定有個戲劇性的故事隱藏背後是不爭的事實，它們未必是百分之百依某些特定詩歌而寫成的曲子，但音樂藉此而獲得格局與戲劇性內涵，突破了純歌曲式的架構，表達出更寬闊的視野。

　　《第一號敘事曲》於西元 1831 年 6 月間作於維也納，當時蕭邦正二度經過該城，試著在該地打天下。

　　曲子是由三個主要的旋律構成，一個是序奏（譜例 1），

一個是敘事曲的主要材料（譜例 2），旋律反覆吟唱同一類似音型，久久不去，

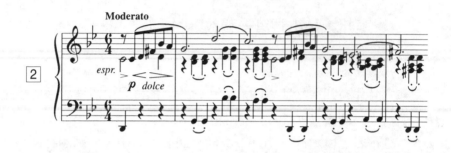

第三個是敘事曲的主要材料二（譜例 3），旋律悠長美妙。

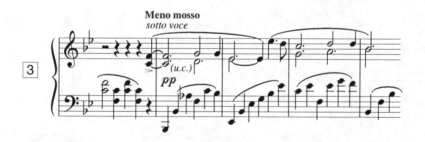

隨後將材料第一的旋律發展帶入高潮時，接入主要材料二，音樂變得暢快興奮，轉回主要材料一後，音樂進入急促的結尾，以蓋棺論定般的語氣結束全曲。

蕭邦：《e小調第一號鋼琴協奏曲，作品11》

西元 1829 年，年方十九歲的蕭邦去了趟維也納，在 8 月 11 日及 18 日連續開了兩場相當成功的音樂會，演奏他自作的《變奏曲》(*Variations on "La ci darem la mano"*，依莫札特歌劇《唐·喬凡尼》中的〈讓我們牽著手〉(*Reich Mer Die Hand*) 而作——也就是促使舒曼撰文寫下歷史性名句「脫帽吧紳士們，這是位天才」的大作) 以及《克拉格威亞克卡》(*Krakowiak*)，因其作品中獨特的波蘭韻味及其燦爛的琴技，受到當地音樂界的注目，初次在外地嶄露頭角。在這事業初露出黎明曙光的同時，蕭邦墜入了愛河，也正是為了她，他隨後新作的《f小調第二號鋼琴協奏曲》洋溢著一股格外浪漫動人的年少情懷。

根據蕭邦傳記的作者威爾欽斯基 (Casimir Wierzynski, 1894–1969) 的描述，蕭邦所暗戀的女孩康絲坦西亞·格拉德柯夫斯卡，自西元 1826 年起進入華沙音樂院求學，臉龐端正、面頰豐腴、一頭金髮、天性健康活潑，是聲樂教授索利娃 (Carlo Evasio Soliva, 1791–1853) 門下最美麗的學生。蕭邦是在去維也納演奏之前，於西元 1829 年 4 月 21 日與她初次邂逅，當蕭邦從維也納訪問歸來時，西元 1830 年 3 月 17 日在返抵國門於國家劇院舉辦的第一場公演中，便將他單相思的《f小調第二號鋼琴協奏曲》付諸首演。在照浪漫小說常見的情節來想像的話，此段情應當會發展成為司馬相如與卓文君之類琴挑佳人的結局才是，但是實際的結局卻令人錯愕。被波蘭樂界目為國家代表作曲家的蕭邦，不久就得去國外打天下，7 月 8 日他公開彈奏他剛出版的變奏曲，10 月 11 日他舉辦他的告別演奏會，彈奏他新近完成的另一首鋼琴協奏曲 (即本曲)，11 月 2 日便動身再去維也納，此後一生未再返回波蘭。

在蕭邦的紀念冊裡，康絲坦西亞題詞道：「外國人將以諸多的榮耀加

諸你身上，但是他們無法像我們一般的愛著你。K. G.」——這可一點都不像情人告別的語氣。好玩的是，康絲坦西亞在這之前，於 7 月 24 日做她首度歌劇登臺，樂評說：「格拉德柯夫斯卡小姐有音樂天賦，演唱流利，練習得也很充分，但是她不懂得怎麼唱歌。或許她有過一副好嗓子，但是可惜的是，她今天已不再擁有它。」——這可算不上是什麼好評。這段佳話大概也得就此打住，康絲坦西亞在西元 1832 年嫁與商人為妻，而蕭邦與喬治桑日後的戀愛更是鬧得滿城風雨，二人未再有任何的後緣，只是當康絲坦西亞讀到另一位蕭邦傳記作家卡拉索夫斯基 (Moritz Karasowski, 1823–1892) 所寫的傳記時，對自己曾在蕭邦心目中占有的分量大吃一驚。一段未竟的初戀，而這兩首鋼琴協奏曲正是這段不曾傾吐過的愛意的重要紀念碑。

第一樂章：莊嚴的快板，e小調，3/4 拍

這樂章是以協奏曲——奏鳴曲式架構作成，有著雙呈示部，在管弦樂團以總奏呈現兩個重要的旋律主題之後，鋼琴獨奏才登場，以蕭邦個人獨有的鋼琴語法，重塑這兩個旋律的造型與其間的過門。發展部相當長，主要是圍繞著第一主題加以演繹，不時配上華麗的鋼琴展技片段，裝飾炫技的成分多於實際上材料的開展，再現部的基本結構與呈示部的第二部分——鋼琴呈示部大同小異，只是將第二主題改在 G 大調上出現，最後以短小的尾奏結束這樂章。此曲的美感並非來自綿密邏輯化的構思與曲式之創意，而是源於年輕人浪漫綺麗的情夢，藉一般通用之格式宣洩滿腔熱情，重點在於少不更事的痴情狷狂，而不在於藝術的企圖心。

第二樂章：E大調，4/4 拍

相較於第二號鋼琴協奏曲，這樂章顯然幸福得多，蕭邦本人在 5 月 15 日寫給親友的信中提到，他是「以浪漫、穩靜、略微憂鬱的心情寫作

了這首協奏曲，必須非藉此曲讓人產生一個能引起無數快樂回憶的印象不可，如同美麗的春日明月良宵之類的印象，……我以加弱音器的小提琴為它伴奏」。這段話所指的就是這個樂章，樂團一直要到後半第一主題再現時才躍居主角地位，之前鋼琴獨奏在弦樂輕柔的伴奏上，以美麗的旋律娓娓傾吐著萬縷柔情，最後的短結尾以詩樣情境平靜的結束這樂章，「恰似春夢了無痕」。

第三樂章：迴旋曲，甚快板，E大調，2/4拍

其實這樂章比較像是迴旋奏鳴曲，而非以連串不同旋律為主的傳統奏鳴曲式，第一主題詼諧有趣、興致昂揚，第二主題速度較緩慢，帶有綺麗的裝飾音，旖旋動人，對於蕭邦而言，曲中樂天開朗的天真神情此後將成為絕響。

舒曼：《兒時情景，作品 15》

提到《兒時情景》這個曲名馬上就有人會誤以為這是兒童音樂，然而實際上它是以成人眼光回憶兒時情景的樂作，並非為兒童而寫作的音樂，所以在描寫內容和手法上都是以極高層次的詩人觀點來回憶小孩子的世界。

舒曼是在西元 1838 年他二十歲時寫下這組曲子，有可能創作的靈感來自克拉拉。它共分為十三段音樂：

1.**遠方的國度與人們** (*Von Fremden Ländern und Menschen*)

這是描寫對遠方不知名的事物之嚮往的曲子。

2.**古怪的故事** (*Kuriose Geschichte*)

在模仿敘述古怪的故事的語調，一會兒天真，一會兒故作神祕狀。

3. 捉迷藏 (*Hasche-Mann*)

描寫孩童捉迷藏的熱鬧動作，音樂始終在追逐打轉。

4. 懇求的小孩 (*Bittendes Kind*)

模仿小孩子在向父母懇求時的語態和神情，唯妙唯肖。

5. 好幸福 (*Glückes Genug*)

快樂無比飄飄的音樂洋溢著孩兒快樂幸福之至的情景。

6. 重大事件 (*Wichtige Begebenheit*)

音樂變得神態嚴肅，但是卻有點小題大作。

7. 夢幻曲 (*Träumerei*)

這是這組曲子中最著名的一首，美麗的遐思引人進入夢幻般的世界裡。

8. 爐火邊 (*Am Kamin*)

在火爐邊看著火光閃爍著的快樂神情。

9. 竹馬騎士 (*Ritter vom Steckenpferd*)

描寫小孩子騎竹馬打仗時的神態與動作，音樂的節奏十分有趣，神情也十分生動。

10. 太嚴重了 (*Fast zu Ernst*)

描寫讓小孩子覺得嚴重萬分坐立不安的大事，愁眉不展，擔心無比。

11.扮鬼嚇人 (*Fürchtenmachen*)

略帶恐怖的音樂虛張聲勢，快速的躲躲閃閃的，有時似鬼一溜煙的跑走。

12.沉睡的小孩 (*Kind im Einschlummern*)

這是父母滿心慈祥柔和的看著沉睡中的小孩,無比疼愛地祝小孩好眠。

13.詩人說 (*Der Dichter Spricht*)

敘述這麼多段兒時剪影後，詩人現身說法，總結這一切；注意詩人的語調起伏與其優美的口氣，浪漫派音樂獨具的詩意化特質在此獲得最清晰的明證。

舒曼:《降 B 大調第一號交響曲「春」，作品 38》

第一樂章：稍稍嚴肅的行板——甚活潑的快板

Mov. I: Andante un poco maesto—Allegro molto vivace

第二樂章：甚緩板

Mov. II: Larghetto

第三樂章：十分活潑的快板——極活潑的快板

Mov. III: Molto vivace—Molto piu vivace

第四樂章：活潑而優雅的快板

Mov. IV: Allegro animato e grazioso

舒曼是個彈鋼琴、寫鋼琴曲起家的作曲家，西元 1840 年與克拉拉結婚之後，他轉而開始寫作藝術歌曲，在一年之間就寫下一百三十多首歌曲，次年他因詩人貝特嘉 (Adolph Böttger, 1815–1870) 的詩作得到靈感，

在 1 月 23 日至 26 日之間，以四天迅速的完成了草稿，接著在 1 月 27 日至 2 月 20 日之間完成總譜，完成了他的第一號交響曲，這不但是他第一個正式完成的大型管弦樂曲，同時也是他在他最幸福時期所寫作的樂曲之一，全曲洋溢著飛揚的靈感與清新幸福的感受，聽來頗能體會此一「春天」並非僅指的是季節而已，同時指的更是生命中繁花盛開的「春天」。

關於舒曼的管弦樂法，由於寫作這類大型樂曲時，舒曼本人的經驗並不足夠，而且再加上他的管弦樂法是自修而來的，運用起來大致呈現出一定的水準，算得上稱職，但是小錯自不在話下，例如第一樂章裡就有許多法國號、長號寫得太高的地方，要不就是聲部寫作有時多了一兩個音，聽起來好像樂團有人在放炮，要不就是某些聲部填寫得沒什麼道理，聽來有些亂，只好靠指揮及演奏者做點手腳，將音量加以降低，因此歷來許多的指揮家都做過不少的修動，馬勒甚至重新將全曲加以配器，絕不以舒曼原本的版本演出；然而這一切都瑕不掩瑜，畢竟舒曼是以他的音樂質感見長，而非他的管弦樂法，想想看若是此曲配上了個閃亮發光的管弦樂法，那才真不知道有多麼的不搭調呢！

本曲於同年 3 月 31 日在一場由克拉拉為樂團籌募退休金的慈善音樂會中，由孟德爾頌指揮萊比錫布商大廈管弦樂團首演，反應還算不錯，不過沒有舒曼期待的那麼熱烈。

第一樂章：稍稍嚴肅的行板──甚活潑的快板

原本此一樂章冠有「初春」的曲題，但是正式演出時未被提及。曲首是一段慢速的序奏，響亮號角聲，似乎在宣告著春的降臨，接著是一段描寫寒風與春雷的寫景音樂，氣氛逐步趨於熱烈，銜接至奏鳴曲式的快板主部，序奏的號角聲化為第一主題，展現出欣喜的情緒，第二主題則是由木管奏出，發展部主要是將第一主題的節奏配上不同的和弦與聲部形態加以模進，而以曲首的強奏號角聲作為發展部的頂點，稍做休止

後，直接轉回再現部，這發展部並未帶來什麼新的變化，結尾部則將主題的音型反覆加速衝刺，隨後出人意料的接入一段新的抒情旋律，將氣氛和緩下來，由興奮激動轉為溫柔婉約，最後曲首的號角聲再度響起，以連串輝煌的和弦結束了這初春的悸動。

第二樂章： 甚緩板

原本的標題是「黃昏」，也的確如此，此曲帶著春日黃昏幸福美麗的氣氛與感受，幾乎可說是一段用旋律與和聲譜成的藝術歌曲，曲旨其實真的不需分析，只要直接感受它便可知其樂。

第三樂章： 十分活潑的快板——極活潑的快板

由諧謔曲—中段 I—諧謔曲—中段 II—諧謔曲—尾奏六段構成，曲趣也正如原曲題所示——「嬉遊」，尾奏要奏出若有所思的詩詞般的意境才合味，但是氣氛真的極不易掌握。

第四樂章： 活潑而優雅的快板

舒曼曾經形容這開頭的第一主題旋律像「蝴蝶款款飛」，這也正是速度標語中含有「優雅」一詞的原因，第二主題由木管奏出，弦樂以撥奏伴隨，結尾部將音樂推至輝煌的高潮，充分點明原曲題中「春醄」的興奮昂揚之感。

浪漫樂派(4)
華格納與布拉姆斯

　　十九世紀中期西歐浪漫派的音樂趨向兩個極端發展，一個尋求聯合其他藝術形成「總合藝術」，另一個則試圖維持音樂藝術的獨立性，繼續以純音樂的角度創作音樂。前一派由李斯特領軍，因為大本營在威瑪，所以被稱呼為「威瑪樂派」（未來派），而後一派以孟德爾頌、舒曼等人為首，因為活動集中於萊比錫，所以被稱為「萊比錫樂派」（保守派）。這兩派的衝突在十九世紀的後半葉，由於兩位重量級人物——華格納與布拉姆斯浮上檯面而戰況加劇。雙邊都各自有狂熱的擁護者，經常在報章雜誌上唇槍舌戰，有時甚至更在公共場合引起爭端，鬧得音樂界人士紛紛得選擇陣營，清楚的表明自己的立場。

　　前者將音樂藝術定位在一個足以影響社會精神的層面上，以音樂探討意義深遠的古傳說故事、愛情的本質、宗教的救贖、人類存在的疑惑等形而上的問題，而後者則希望還音樂的原貌，一切來自音樂的就應當以音樂的抽象原則來解決，形式與材料的創意高低才是音樂真正的取決點。其實就今日理智的眼光來看，二者其實各有千秋，只不過訴求的重點不一罷了，但是當時實際上的狀況並不如此的單純，有許多時代背景的因素使得這衝突尖銳化。

　　西元 1848 年的大革命使得歐洲的政權紛紛倒臺，被目為鎮壓、反動作風的代表人物——奧國首相梅特涅 (Klemens Füst von Metternich,

1773–1859) 被迫逃亡英國，因為奧地利在後拿破崙時代所占據的國家，如：匈牙利、捷克、北義大利等地皆先後發生革命，德國醞釀自組國會成為獨立的國家，不再名義上臣屬於神聖羅馬帝國，在隨後的半個世紀裡這些國家都希望尋求民族獨立自決，形成中歐一股民族主義的風潮。西元 1848 年馬克斯 (Karl Marx, 1818–1883) 在倫敦發表了著名的「共產宣言」(Manifest der Kommunistischen Partei)，揭示出工業大革命後社會上資本階級與無產工人階級之間現存的矛盾與衝突，也顯示出工業化的腳步已日益逼近，現今都市生活的形態已逐漸成形。也就是在這個動盪不安的大時代環境下，音樂家正在取決是否應該讓他們的音樂更具有社會參與感與時代感，還是要讓音樂退回純藝術的範疇，讓音樂維持其之為美麗樂音的原貌。

其實在當時所謂的「華格納陣營」中，有許多作曲家並不見得像華格納那麼的高瞻遠矚，他們之所以被時人歸類為這個陣營，乃是因為他們的音樂用到許多的轉調、不協和和弦、變化音程，旋律線也不太能唱，管弦樂效果龐大吵雜之故，而非真正的因為主觀理念上的契合，所以從今日的眼光來看實在不易理解當時為什麼會爭鬧得如此兇狠。倘若將這個衝突降格還原回「純音樂」與「標題音樂」的衝突，那麼很可能會失去觀察焦點，因為它所反映出的是一個饒富活力的時代，音樂只是其中的現象之一，藉此體驗那時代的脈動才是這觀照的主旨。

華格納

詩人保羅・李希特 (Paul Richter, 1763–1825) 在西元 1813 年曾說：「從前阿波羅右手持詩才，左手持樂才，以分贈兩個天才，然而世間正期待著同時作歌詞與音樂的大天才出現。」——隨著華格納的誕生，李希特的預言將得到實現。

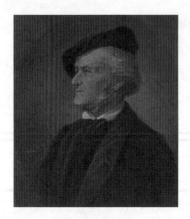

華格納

　　華格納的父親是代理警察局長，於華格納半歲時不幸去世，繼父是與他母親早有密切交往的人像畫家與宮廷劇院演員蓋耶 (Ludwig Geyer, 1779–1821)。旁人日後始終懷疑華格納的生父該是蓋耶才對，但是未能獲得任何具體事實證明此說法。母親再婚後一家搬到德勒斯登去，繼父在西元 1821 年逝世。華格納幼年時就浸淫在文學、詩歌與音樂、戲劇的環境裡，他的四個姊姊日後皆成為演員。他早年就對戲劇（莎士比亞、歌德、席勒）及音樂（莫札特、貝多芬、韋伯）十分狂熱，對學校功課不屑一顧。華格納在十五歲就寫了一齣悲劇的劇本，同一年他聽到萊比錫布商大廈管弦樂團演奏貝多芬的交響曲，深受感動之餘，立志成為音樂家，此外霍夫曼 (E. T. A. Hoffmann, 1776–1822) 的幻想性短篇故事也給了他不少的影響。

　　西元 1830 年華格納進入萊比錫大學攻讀音樂，晃蕩了一學期才受教於湯馬斯教堂合唱長溫立希 (Christian Theodor Weinlig, 1780–1842)。識才的溫立希給了華格納四年極佳的作曲訓練。西元 1832 年華格納寫下他生平第一齣歌劇《婚禮》(*Die Hochzeit*) 的腳本，自行譜上音樂，但是因不滿意而將之摧毀。他隨後開始譜寫《妖精》(*Die Feen*)。西元 1833 年他在伍茲堡劇院找到擔任合唱指導的工作，他雖在西元 1834 年 1 月間完成了《妖精》，但是劇院導演敵視此劇，因此無緣上演。在這段期間他參與了許多歌劇的演出製作工作，大大的增長了他歌劇方面的實際經驗。西元 1834 年他開始起草他的第三部歌劇《禁止戀愛》(*Das Liegesverbot*)，並且擔任貝特曼 (Heinrich Bethmann) 劇院的音樂總監，以指揮莫札特的《唐·喬凡尼》首次登臺亮相。他由於愛上了該團的演員米娜·帕拉娜 (Christine Wilhelmine "Minna" Planer, 1809–1866) 促使他

隨團遷到馬德堡 (Magdeburg) 擔任音樂總監，他在該地任職直到西元 1836 年，指揮了更多歌劇的演出。

　　比他大四歲的米娜與華格納在西元 1835 年初訂婚，二人在西元 1836 年 11 月 24 日成婚。當米娜到柯尼希堡 (Königsberg) 任職時，他則在西元 1837 年 4 月起擔任柯尼希堡劇院的音樂總監。他們倆一開始就暗潮洶湧，華格納愛吃醋，動不動就動鞭子、刀槍威脅尋找米娜的情夫。西元 1837 年 5 月間米娜終於跟一位有錢的商人潛逃離去。同年 7 月間他轉去里加 (Riga) 擔任該地之音樂總監，在他的建議下，米娜的妹妹成為該劇院的首席女高音，而米娜趁此機會寫了一封詞句哀婉動人的信懇求華格納原諒她的罪行，華格納馬上就原諒她了，要她來里加同住。在該地他除了指揮一連串歌劇外，也組織了一系列交響演奏會。此時他也在寫作他的第四部歌劇《黎恩濟》(*Cola Rienzi, Der Letzte der Tribunen*)，完成該劇後，他希望能將此劇在巴黎上演，因而去信邁耶白爾。西元 1839 年 3 月間為了躲避登門討債的債主（揮霍無度、一切都要最好的，是華格納個性中的負面因素之一），他與米娜偷偷徒步越過滿是陷阱的德俄邊界，轉搭上帆船要到倫敦去。航行到半路時，帆船碰到了風暴，便因此轉往挪威峽灣躲避風浪。這個經驗使他憶起海涅於西元 1833 年作的諷刺小說《史納貝勒渥普斯基先生傳》(*Aus den Memoiren des Herrn von Schnabelewopski*) 中所述的「飛行的荷蘭人」的傳奇故事。他到了巴黎後邁耶白爾答應演出《黎恩濟》一事又告吹，因此種下他排猶的仇恨種子，他只好靠改編鋼琴曲過活，但是仍不免欠債而入牢籠，米娜全力支持他度過這一生中最低潮點。

　　在巴黎的經驗不見得不好，他聽到不少好的演出，特別是貝多芬的《第九號交響曲》令他對此曲印象改觀，而新結識的友人也介紹他閱讀中古人物聖杯騎士 (Lohengrin) 及湯懷瑟 (Tannhäuser) 的故事。西元 1841 年他在 5 月到 11 月間快速地將他因那段避風經驗而產生的《飛行的荷

蘭人》(*Der Fliegender Holländer*) 自行編寫成歌劇。

　　西元 1842 年他與米娜到達德勒斯登，在途經華特堡 (Wartburg) 時他在腦海中形成了下一齣歌劇《湯懷瑟》(Tannhäuser) 的情節及音樂材料。這年 10 月 20 日他的《黎恩濟》在德勒斯登首演造成空前的轟動，劇院方面隨即決定推出《飛行的荷蘭人》。後觀眾反應不惡。接著他在韋伯的遺孀勸說下，不太情願的擔任起德勒斯登的指揮，但是自己出資出版作品，又使他入不敷出，再度舉債度日。

　　《飛行的荷蘭人》在西元 1844 年於柏林上演時，遭致報界的攻擊，華格納開始與報界廝殺。他在四年後捲入西元 1848 年橫掃歐洲大革命，他因確信他的藝術只有在新的政府、新的社會環境下才可能被欣賞，所以毅然決然的投身革命行列。彼時他開始起草他那部龐大的連篇劇《尼布龍的指環》(*Der Ring des Nibelungens*) 的雛形《齊格菲之死》(*Siegfrieds Tod*)。

　　華格納雖未親身上陣投入革命戰鬥中，只是在言論上支持革命，這已夠政府在革命敉平後通緝他。在李斯特的協助下，華格納逃抵瑞士，米娜雖不情願，但是也只好去瑞士和他會合，他在此時寫了一連串的論文〈藝術與革命〉(*Die Kunst und die Revolution*)、〈未來的藝術作品〉(*Das Kunstwerk der Zukunft*)……，闡明並宣揚他的藝術理念，為其自創結合音樂與戲劇所產生的新劇種——樂劇定下美學規範。西元 1850 年 3 月 28 日他的第七部歌劇《羅恩格林》(*Lohengrin*) 在李斯特的指揮下，於一群知名人士面前首演，他更在李斯特的催促下開始譜寫《齊格菲之死》，連帶的在這時許多日後的藝術理念如「樂劇」(Music Drama)，以及專屬他一人的劇院等紛紛形成，他在西元 1852 年 9 月間完成了整個《尼布龍的指環》四部曲的劇本寫作工作。

　　在瑞士蘇黎世時，他的財物狀況又轉趨惡化，屢屢央求友人接濟，恰好有錢的進口商人魏森東克 (Otto Wesendonck, 1814–1896) 借了一大

筆錢給他，要他日後再慢慢以作品演出之版稅收入償還給他，後來更讓
華格納搬入他家院中之小屋居住。在創作方面，他先是在西元 1856 年 3
月間譜完了《尼布龍的指環》中的第二部《女武神》(*Die Walküre*)，另
一部劇《崔斯坦與依索迪》(*Tristan und Isolde*) 的想法也在他腦海中逐漸
形成，後面這齣長篇愛情大作將使他名震全歐。他之所以創作《崔斯坦
與依索迪》是因為他居然愛上了魏森東克的太太馬蒂爾德 (Mathilde
Wesendonck, 1828–1902)，這位美麗的婦人既會作詩又學識豐富，比起米
娜實在是華格納的絕配佳偶，但是卻對華格納無意，在失戀之餘，他決
定為他自己建立一個歷史上最偉大的情夢，因而產生了《崔斯坦與依索
迪》一劇。

　　西元 1861 年《湯懷瑟》一劇在巴黎首次演出，卻因政治因素造成醜
聞，在演出三次後華格納決定撤演此劇，因之與巴黎結下了不解之仇。
在友人的奔走幫忙下，德國的政府特赦了他的通緝令，他便在全歐各地
旅行指揮演奏，但是在維也納時又因其新歌劇《紐倫堡的名歌手》(*Die
Meistersinger von Nürnberg*) 的劇本有影射該城名樂評家漢斯力克
(Eduard Hanslick, 1825–1904) 之嫌，而結下另一終生未和解的仇家。在遭
遇了這一連串的逆境後，幸運之神終於降臨，略微瘋癲的巴伐利亞國王
路德維希二世 (Louis II de Baviere, 1845–1886) 招他去慕尼黑，賞了他一
大筆錢要他傾全力完成《尼布龍的指環》，並且讓慕尼黑宮廷劇院在西元
1865 年 6 月 10 日於李斯特門生兼女婿畢羅的指揮下首演了《崔斯坦與
依索迪》一劇，這劇隨即橫掃歐洲，將華格納推上「未來音樂派」盟主
的寶座。這時他與畢羅之妻柯西瑪通姦，再加上他人在政治上挑撥敵意
弄得慕尼黑滿城風雨，華格納決定搬去瑞士，最後在洛桑附近找了間小
屋定居下來，在西元 1867 年 10 月間完成了他那齣長大的重頭喜劇《紐
倫堡的名歌手》。

　　當米娜於西元 1866 年 1 月在德勒斯登去世後，柯西瑪在西元 1868

年間搬去瑞士與華格納同居，這弄得李斯特兩面為難，當下只好站在女婿這一邊，與即將由長年好友轉成女婿的華格納劃清界限，畢羅更是氣憤的說：「假如他不是華格納的話，我老早就把他給斃了。」西元 1870 年 7 月 18 日，柯西瑪與畢羅離婚，8 月 25 日柯西瑪與華格納結婚。為了替二人在瑞士所生的長子（之前二人已生有二女）滿周歲誌慶，華格納還特地寫了《齊格菲牧歌》（*Siegfried Idylle*，西元 1870 年聖誕日）作為送柯西瑪的生日禮物（西元 1870 年聖誕日—柯西瑪的生日首演）。

為了實現夢想籌建專屬他自己的劇場，華格納開始四處旅行演奏，展演自己新作的片段，吸引人們籌組協會募款建屋。西元 1872 年 5 月間他的節慶劇院，在南德小鎮拜魯特 (Bayreuth) 破土動工，他也遷居該地，住進望安居 (Wahnfried) 別墅。西元 1876 年 8 月 6 日至 9 日之間，他終於在這新落成的劇院中首演了他的四部劇：《萊茵的黃金》（*Das Rheingold*）、《女武神》、《齊格菲》、《諸神的黃昏》（*Die Götterdämmerung*），這部藝術史上由單人所完成的最大藝術品終於有機會與世人見面。

在這之後，他於西元 1878 年完成了他最後一部樂劇《帕西法爾》（*Parsifal*），此劇在西元 1882 年於拜魯特節慶劇院首演，在該劇最後一場演出中華格納悄悄溜進樂池抬起指揮棒指揮了最後一幕戲。其後他動身去義大利度假，在西元 1882 年 9 月到達威尼斯，住進大運河邊的城德拉宮 (Palazzo Vendramin)，打算動筆寫一首交響曲，西元 1883 年 2 月 13 日，他在工作時，心臟病猝發逝世，享年七十歲。他的遺體被運回拜魯特，葬於望安居的後院中。

布拉姆斯

布拉姆斯，西元 1833 年 5 月 7 日生於德國漢堡，父親是漢堡市立管弦樂團低音提琴手，能演奏多項樂器，布拉姆斯從小就跟隨他學習音樂。本來也打算和父親一樣成為交響樂團的團員，七歲時開始隨柯賽爾 (Cossel, 1813–1865) 學琴，進展神速，當他十歲在漢堡首次公演時，某位美國經紀人想把他送到美國當做鋼琴家推銷巡迴演奏，幸遭鋼琴老師的反對而作罷。

布拉姆斯

少年時代為了幫助家計，他在船員酒吧或舞廳中伴奏。二十歲時代布拉姆斯與匈牙利名小提琴家雷梅尼 (Eduard Hoffmann, Remenyi, 1828–1898) 搭檔外出演奏旅行，透過雷梅尼及西元 1848 年大革命的匈牙利難民潮，布拉姆斯接觸到了匈牙利的吉卜賽音樂，對他的演奏及作曲風格產生重大影響。

在旅行至哥廷根 (Goettigen) 時，他遇見了另一位名小提琴家姚阿幸 (Joseph Joachim, 1831–1907)，姚阿幸立刻看出布拉姆斯的才華。當雷梅尼和布拉姆斯到達威瑪時，李斯特在阿登堡 (Altenburg) 接見他，據說當李斯特彈奏新作《b小調奏鳴曲》給布拉姆斯聽時，布拉姆斯竟然呼呼進入夢鄉（據說是太累了），大大的惹惱了「威瑪樂派」的門徒，結下了樑子。在威瑪待了六週發覺彼此理念不合之後，布拉姆斯在姚阿幸的建議之下，去杜塞朵夫見舒曼。二人在西元 1853 年 9 月 30 日會面，舒曼對這位年輕人的鋼琴演奏及作品都留下深刻的印象，在《新音樂雜誌》上頭撰文宣稱他日這位年輕人，將是樂界的彌賽亞。這篇預言性的文章讓

布拉姆斯一下子成為樂界知名的明日之星。此外，他更愛上了大他十四歲的克拉拉，但是二人在舒曼過世後也仍僅僅維持密切的友誼而已，未曾有過婚嫁念頭，日後透過克拉拉的介紹，布拉姆斯得以認識各地的樂界名人。在隨後的三年間（西元 1859 年至 1862 年），布拉姆斯在漢堡定居，他建立了一支女聲合唱團，因舒曼逝世有感而作的《d小調第一號鋼琴協奏曲》(*Piano Concerto No. 1 in d minor*, 1854–1858) 在西元 1859 年於漢堡首演時獲得好評。西元 1860 年，他與姚阿幸等人合簽一份宣言，公開反對李斯特及其「新德國樂派」的藝術宗旨，為原本不合的關係更增添火藥味。

西元 1863 年他獲聘為維也納歌劇學院 (Sign Akademie) 的合唱指揮，就此遷至維也納，終生定居該地。這時他作了一些合唱曲以供合唱團演唱，拚過維也納的另一個知名合唱團。他在這個位子上碰到不少困難，因此做了一個樂季之後就辭職不幹，改以教琴維生。

西元 1869 年華格納撰文惡意抨擊布拉姆斯，幸虧布拉姆斯自我節制才未釀成嚴重的公開衝突。在此同時，他已儼然成為樂界主張以純音樂對抗所謂的未來式詩樂大結合的保守派領袖。一曲曲的傑作在這些年間出籠：《德意志安魂曲》(*Ein Deutsches Requiem*, 1857–1868)、《c小調第一號交響曲》(*Symphony No. 1 in c minor*, 1855–1876)、《D大調第二號交響曲》(*Symphony No. 2 in D Violin Concerto in D major*, 1877)、《D大調小提琴協奏曲》(*Violin Concerto in D major*, 1878，贈與好友姚阿幸)、《F大調第三號交響曲》(*Symphony No. 3 in F major*, 1883)、《e小調第四號交響曲》(*Symphony No. 4 in e minor*, 1884–1885)、《a小調小提琴、大提琴雙協奏曲》(*Double Concerto in a minor for Violin & Cello*, 1887)。

長久以來，生性敏感、顧慮周詳、崇尚正義的布拉姆斯在私生活上一直沒有什麼大事件，西元 1865 年母親逝世，促使他把悲傷之情寫入《法國號三重奏》(*Horn Trio in E flat major*) 中，同年曾宣布與小他十八

歲的寡婦許納克 (Caroline Schnack) 訂婚，但是結果不了了之，西元 1881
年他與克拉拉的友情因誤會而觸礁，與姚阿幸的關係也因他在姚阿幸的
離婚官司中支持女方而鬧僵。雖然日後關係都再度修好，但是在 1890 年
代他的友人一一過世，特別是克拉拉在西元 1896 年 5 月 20 日中風去世
給他的打擊更大，他健康衰退，患有肝癌，在西元 1897 年 4 月 3 日早上
八時三十分去世於維也納，4 月 6 日葬入維也納中央公墓，全歐名流趕
來送葬，漢堡的船隻一律降半旗誌哀。

作品欣賞

華格納：〈女武神的騎行〉

女武神是北歐神話中一群騎著馬在戰場上空飛翔的女神，她們是天
神歐丁的女兒，負責把戰死英雄的靈魂接引入天堂，同時也在戰場上呼
喊助威，幫助勇士贏得戰爭。這段〈女武神的騎行〉(Walkürenritt) 是樂
劇《女武神》的第三幕開場樂，描繪女武神騎馬在天際飛行，口中呼喊
著 Hojotoho Heihaha!

這段音樂極為著名，在電影「現代啟示錄」中，美國大兵駕著直升
機以火箭轟擊越南平民村落時，飛機上播的就是這段音樂。以這場景配
上這段音樂堪稱是絕配，但也不乏意思諷刺的弦外之音，硬生生地將來
自神話中的女神與現代殺人利器聯想在一起，令人在緊張興奮之際，不
免心生強烈厭戰反感。

布拉姆斯：《c小調第一號交響曲，作品68》

　　布拉姆斯早在西元 1855 年他二十二歲時，於漢堡聆聽到舒曼的《曼弗雷德序曲》之後，內心無比的感動，立刻便著手寫作一首交響曲以為回應。但是客觀上，由於他那時只寫過一些鋼琴曲，在作曲技術方面以及管弦樂配器法上皆無法應付交響曲所需的技術幅度，無力掌握非鋼琴語法的聲部寫作以及音樂結構問題，所以在西元 1862 年全曲大體完成之後，就將此曲束之高閣，並不對外發表，如此一來他的《第一號交響曲》便進入休眠階段。這段時間裡布拉姆斯也創作了幾首大型的管弦樂曲；例如《D大調管弦樂小夜曲》(*Serenade No. 1 in D major*, 1857–1858)，《A大調管弦樂小夜曲》(*Serenade No. 2 in A major*, 1858–1859)，《d小調第一號鋼琴協奏曲》(*Piano Concerto No. 1 in d minor*, 1854–1858)。在寫作這些曲子時布拉姆斯的作曲技術漸趨成熟，個人的創作風格也趨於明確，音樂方面的視野也變寬廣了，對於自我的期許也日漸變得嚴格。而寫作交響曲這種代表著作曲者創作精華的曲種更是一項嚴肅的藝術挑戰，自是不可以信筆胡謅隨便應付的，若沒有真實的創見與偉大之處，如何對得起一己的藝術良心與那些看好他的人呢？或許也正是因為這些理由，布拉姆斯將他的交響曲藏入冰庫，一直要到西元 1874 年時才再度將此曲撈出冰庫加以改寫，其間相距了十二年。在這段時間裡他曾提起過有著貝多芬這位巨人的腳步聲在背後響起，實在不是件令人感到舒服的事。他這話究竟是什麼意思？首先我們必須從浪漫樂派的大發展方向來看，才能了解他話中的含意。

　　浪漫運動基本上是一個文學上的運動，而浪漫樂派比浪漫運動晚了好一陣子，但是基本上它仍是一種從文學與歌曲出發的樂潮，比較重要的曲種是那些源自文學的「交響詩」與音樂結合戲劇而成的歌劇，純音

樂並不是那時代的主流。是時的音樂作品往往被冠上別名，它常被用來點出曲中所影射的內涵，而音樂則開始朝擴充描繪力與表現力的方向發展，並非強調內在結構；整個的外在世界必須要能夠由音樂反映出來，達到一種至高無上的宇宙性宏觀規模；華格納不就是把一對情侶的戀情與姦情轉變成一齣四個多小時的宇宙性人間愛情論嗎？相形之下，純音樂由於必須完全奠基於音樂的結構與本質來抒發其內涵，它的成敗往往取決於形式與內容的平衡與否。才氣稍遜者為曲式所制，寫出成堆成堆的交響曲，但卻了無新意，惟有一些才氣橫溢的大師才得以成就出一些傑作，但是即使如孟德爾頌或舒曼之流的作曲者，只是在古典交響曲的範疇中打轉，賦與交響曲一絲新鮮感，但在規模與深度上都在在無法與貝多芬這位巨人相提並論。同時我們要知道，經過半世紀的文學宣傳，貝多芬在十九世紀中期時已經成為「偉大的貝多芬」，代表著受苦受難的人類以一己之力對宇宙所做出的超人式回應。這兩者大大增加了十九世紀後半寫作交響曲的作曲者的心理與實質負擔，因為一個是內容與精神層面上的嚴肅要求，另一個是形式與創作技術上的突破，除非能同時做到這兩者，否則只是多畫黑了一些譜紙而已，無甚建樹可言；況且貝多芬一手辛苦建立起來的交響式思維也不是任何人可以輕言挑戰與超越的。如何創出另外幾種的音樂來取代貝多芬式的快板或慢板，但具有著同等清晰的交響理念；這一繼承與突破的雙重挑戰一定使任何有心與貝多芬平起平坐的作曲家們想破了腦袋，天天寢食難安。

　　布拉姆斯所做的回應是以深化的悲劇情懷來取代貝多芬式的宇宙觀，以悲泣、柔情、清新的民歌或莊嚴的聖歌來建築一些新型的樂章種類，寫出人間各式各樣的感情，使之深刻莊嚴，獲得另一種層面上的宇宙性意義。在曲式方面，歌曲性主題的運用來得十分頻繁，所以開展時是將動機重塑成不同形態的長短旋律為主，而非真正的直線發展。在這開展中和聲的結構性，曲式的清晰性都是在做法上與古典大師們意念相

通，而與當時無窮無盡轉調模進的變化和聲大不相同，它兼具多種調式色彩（一如巴哈）以及功能和聲的特長，適於將形式結合為一。這些創新手法絕不是一朝一夕所能達成的，而布拉姆斯也的確花了十多年的時間才摸索出這條路，這分藝術上自我期許自我批判的耐力的確值得所有的人們為這分「真」而動容與佩服。

　　布拉姆斯在西元 1876 年時終於完成了這首交響曲，從他興起那個創作念頭到完稿之間足足花了二十一年之久！本曲在西元 1876 年 11 月 4 日於卡爾斯魯赫 (Karsruhe) 由杜索夫 (Otto Dessoff, 1835–1892) 指揮首演，11 月 7 日在曼海姆 (Mannheim) 首演，11 月 15 日在慕尼黑，12 月 7 日在維也納，後二者皆由布拉姆斯親自指揮演出。

第一樂章：稍緩慢的快板，c小調，6/8 拍

　　由一個緩慢陰沉但力道萬鈞的序奏開始這幕悲劇，這序奏是後來才添加上去的，它在材料上與第一主題有著直接的關聯，的確為這樂章做了個石破天驚的破題，點明音樂的性格與規模幅度。整個序奏可分為四個材料（譜例 1～4）。

　　第一個材料是開場性質；半音的往上爬升與下降形成無比的張力。

　　第二個材料是由木管奏出較為單薄的減七和弦，暫且舒解第一個材

料的那分壓迫感。

第三個材料則是由弦樂奏出，對答木管的上一個主題，它與隨後快板主題的後半相關。

第四個材料則是推演高潮之用的短動機，它在快板主部中也被引用。

　　快板主部（譜例 5）與序奏有著諸多相類似的動機，但是雙簧管平靜的第二主題是新的（譜例 6），但仍隱含著半音下降的動機，結尾部是個向上掙扎的音樂（譜例 7）。

整個發展是圍繞著第一主題做成的，其間並引出古聖歌《我懦弱的心啊！振作起來吧！》（譜例 8），似乎意有所指。整個返回段落在材料與曲趣上都呼應著序奏，結構緊密。

第二樂章：持續的行板，E大調，3/4 拍

　　這是段纏綿悱惻的音樂，由四個不同個性的主題輪流出現，演出一幕幕動人的內心戲（譜例 9、10、11、12）。

第三樂章：溫雅而略快的稍快板，降 A 大調，2/4 拍

　　這是個流暢愉悅、天真無束的樂曲（譜例 13），甚至一時興之所至轉變成吉卜賽風格（譜例 14），綺想繽紛。中段以三連音為特徵節奏，是個典雅詼諧兼具的頌歌（譜例 15）。

Un poco allegretto e grazioso

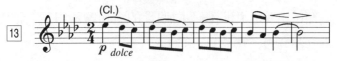

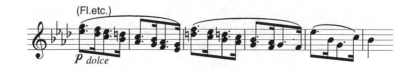

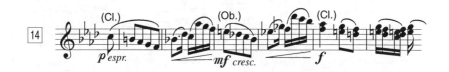

第四樂章：不太快但充滿活力的快板，C大調，4/4 拍

　　由三個部分構成：慢板與稍快的行板形成序奏，快板的主部與轉快
的結尾部。整個慢板序奏瀰漫著一股「山雨欲來風滿樓」的氣氛（譜例
16），音樂放晴之後由法國號所吹出的主題來自西元 1868 年時布拉姆斯

送給克拉拉・舒曼的生日讚歌（譜例 17）。樂曲此處帶著幾分阿爾卑斯山間雨過天晴後的嫵媚與明豔，隨後的銅管聖詠則似乎在感激上蒼的德化美境（譜例 18）。

　　快板主部是以小奏鳴曲式作成，主要的發展部是在再現部第一主題之後，這是布拉姆斯的獨創手法之一。呈示部由兩個主題構成：譜例 19 的主題經常被人說與貝多芬的《歡樂頌》主題相似，這頌歌帶著莊嚴與快樂感，是個頗具氣派架勢的好曲調，第二主題（譜例 20）則是由一個頑固低音建起長大的上方旋律，此一頑固低音來自第一主題。結尾部在高潮處又奏出銅管的聖詠主題，首尾相銜在激奮情緒中轟動的總結了全曲。

Allegro non troppo ma brio

浪漫樂派(5)
馬勒與理查・史特勞斯

　　在後華格納的時代裡，除了保守派的作曲家以外，稍微自認跟得上時代的作曲家無一不受到華格納作曲技巧、音樂美學、藝術與社會觀方面的影響。音樂究竟是應該隨著觀眾的口味浮沉，以技巧翻新、內容聳動為其發展主要方向；還是該有著更多的道德理想，以音樂闡明作曲文化人的世界觀；還是該回歸音樂賞心悅目的原始本質，讓音樂就只是音樂。上述這些不同的理念衝擊著後華格納時代的作曲者，強迫他們得將音樂再往前推進一步。在這群所謂「後期浪漫派」的作曲家裡，馬勒與理查・史特勞斯是最為成功的兩人，他們以其音樂標示出存在於十九世紀末的社會、文化現象，在都市化、工業化、科學化日益加深的大時代環境下，呈現出末世紀的瘋狂以及歐洲文明興盛至極點面臨衰敗時的頹廢感，預示著二十世紀初即將來臨的大災難──第一次世界大戰。

　　馬勒與理查・史特勞斯的音樂風格截然不同，前者長於寫作交響曲與歌曲，音樂融合著奧地利民歌、貝多芬式交響發展手法、華格納式的長度與架構，流暢的驅使著多線條與龐大的管弦樂團，交織成篇幅長大無比的宏偉交響鉅作。他選用過的歌詞從嚴肅的尼采、歌德的詩作到民歌詩歌集《兒童的魔法號角》(*Des Knaben Wunderhorn*)，音樂描寫的內容從天堂、大自然到人世間的死亡與愛情皆有之，憤世譏諷與依戀夢想並肩相存，活脫便是一幅人類世界的縮影。然而理查・史特勞斯卻有點

像是歐洲音樂的敗家子，雖然音樂風格承襲著上一代的精華，並且別出心裁的運用著色彩繽紛的管弦樂法與高聳入雲的亮麗旋律，音樂所描繪的內容也極盡變化能事，從尼采的哲學鉅著《蘇魯支語錄》(*Also Sprach Zarathustra*，又名《查拉圖斯特拉如是說》) 到方言文學的名作《唐·吉訶德》(*Don Quixote*) 皆被他譜成交響音樂，從《聖經》中的〈莎樂美〉(*Salomé*) 到希臘悲劇《伊列克特拉》(*Elektra*) 都可以譜成歌劇，然而他的創作態度卻似乎不甚誠懇，既可毫不費力的寫下動人心弦的音樂，也可以寫出虛應故事的應酬樂曲，似乎對音樂的內容與以往偉大前輩所立下的典範不甚關心，毫無理想原則的濫用著一己的才能，先是將音樂藝術導入恐怖的病態世界之中，繼而又粗製濫造一些篇幅龐大，但實質內容卻根本不需著墨那麼多的管弦樂曲。在貝多芬的眼中，《英雄交響曲》所描寫的是真正的偉人，是人類理想的化身，然而對於理查·史特勞斯而言，他的《英雄的生涯》(*Ein Heldenleben*) 描寫的卻是作曲者本人，他的伴侶是個多嘴的潑婦，他的勳業是以音樂屠殺了幾個他的敵人——樂評家，而他的成就是完成了一些足以令他自豪的樂曲；浪漫時期滿懷理想性的英雄崇拜，在此已跌至谷底、蕩然無存。

然而就大時代的眼光來看，一次世界大戰是歐洲文明的分水嶺，英雄主義與歐洲自恃高人一等的驕傲，在這場殘酷的戰爭中被摧毀無遺，而藝術家在社會與文化中的角色也經歷一大轉變，沒有多少藝術家再能相信透過他們的藝術可以改變人類的命運，既然藝術家不再具有那麼崇高的使命感，那麼音樂只好降格成為文明的點綴品，理查·史特勞斯與馬勒的生平與創作，正反映出這不可逆轉的時代大變化。

馬 勒

馬勒，西元 1860 年 7 月 7 日生於波西米亞的卡里希特 (Kalischt) 的猶太家庭裡，父親博恩哈德 (Bernhard Mahler, 1827–1889) 是貧窮的馬夫，他在西元 1857 年娶了年方二十的肥皂商之女瑪麗 (Marie Mahler, 1837–1889) 為妻，二人共生了十四個孩子，其中有七人夭折，馬勒排行第二，是存活七個孩子中的老大。

馬勒出身貧寒，又是猶太血統，再加上父親對母親粗暴野蠻，因此他從小就充滿悲劇性格，生平第一志願居然是成為一名「殉

馬 勒

道者」。另一方面他的感受纖細敏銳，四、五歲便顯露音樂才華，他喜歡聽伊格勞 (Iglau) 當地的軍樂隊的樂聲，該地各種不同的音樂皆進入他日後的音樂語彙中。馬勒十歲便舉行個人鋼琴獨奏會，父親的友人發現他的才華，便說服其父帶馬勒到維也納隨愛普斯坦 (Julius Epstein, 1832–1929) 學琴。他在西元 1875 年十五歲時進入維也納音樂院，學鋼琴和作曲。在作曲風格上受到傳統德國大師及華格納、理查·史特勞斯等人的影響。

西元 1878 年他從音樂院作曲組畢業，後進入大學學歷史及哲學，也加入「博納斯托佛學團」(Pernerstorfeer Circle) 的青年學生組織，終日沉浸在叔本華 (Arthur Schopenhauer, 1788–1860) 和尼采的哲學世界裡。他的第一部重要的大型作品《悲嘆之歌》(Dae Klagende Lied) 在西元 1880 年完工。同年夏天馬勒爭取到在巴德豪爾 (Bad Hall) 擔任「上奧國輕歌

劇院」的指揮，就此展開他的指揮生涯。其後又在萊巴赫 (Lai bach)、奧姆茲 (Lomuetz) 及維也納的卡爾劇院 (Karltheater) 工作過。當他在奧姆茲指揮時，余博霍斯特 (Karl Ueberhorst) 對他大為賞識，推薦他前往卡塞爾擔任指揮。

　　但是不久馬勒就發現卡塞爾的工作條件不盡理想，他的上司也打壓他，但是他仍發揮創意為他所喜歡的歌劇作品注入新意。西元 1883 年他愛上了卡塞爾劇院中的歌手約翰娜・李希特 (Johanna Richter)，但是遭拒，這段失意經驗引發他創作了他的第一個傑作《年輕旅人之歌》(*Lieder eines Fahrenden Gesellen*)。西元 1885 年他因指揮別處夏季音樂節而與卡塞爾的上司及樂團起嚴重衝突，因而離職。才失業了一會兒就被布拉格德意志劇院網羅擔任該劇院之首席指揮，沒多久他又與上司意見相左，離開了布拉格。

　　馬勒西元 1886 年至 1888 年間在萊比錫任職，他的上司尼基許 (Arthur Nikisch, 1855–1922) 與他個性意見皆不同，使得他在萊比錫吃不開。但是當劇院年度重頭戲《尼布龍的指環》才演了〈萊茵的黃金〉時，尼基許生病，由馬勒代打。馬勒成功的將這四部曲的後三部，以他一貫強調劇場整體感的理念加以完美的演出，博得當地樂界與報界的一致讚賞，建立起大指揮家的聲響。

　　在離開萊比錫後，他又在西元 1888 年至 1891 年轉往布達佩斯發展，將皇家歌劇院治理得井井有條，演出水準大幅提昇，劇碼增加，轉虧為盈，成為歐洲傳奇性的劇院之一。在這段時期他的父母雙亡，妹妹也去世，對馬勒打擊很大。在西元 1891 至西元 1897 年間，馬勒又更上層樓，到漢堡歌劇院擔任首席指揮，製作了一些新戲，但是家中悲劇又再上演，弟弟奧圖 (Otto Mahler, 1873–1895) 自殺，使負責供給弟弟妹妹生活費的馬勒大為震驚。

　　西元 1897 年他在改信天主教，以排除掉維也納城內反猶太主義者

的藉口後，當上了世界頂尖音樂機構——維也納宮廷劇院——的指揮。在十年的任期內，他與設計師羅勒 (Alfred Roller, 1864–1935) 合作，將維也納宮廷劇院提昇至其黃金時代，劇碼增加了許多新劇，製作演出水準極高，特別獲得年輕音樂家們的推崇。

西元 1901 年秋天他愛上了比他年輕十九歲的奧國風暴畫家辛德勒 (Emil Jakob Schindler, 1842–1892) 之女艾瑪 (Alma Schindler, 1879–1964)，二人在西元 1902 年結婚。艾瑪貌美才高，作曲作得不壞，但是馬勒要求她婚後放棄一切全心照顧他，這使得艾瑪很壓抑，讓二人婚姻關係蒙上陰影。由於排猶聲浪日高，馬勒四處演他的作品也惹人反感，他堅稱他請假時票房仍照舊一般的好，但是劇院方面持不同的看法，衝突自然隨之而來，馬勒只好自請辭職。

馬勒去職前，在西元 1907 年的夏天他的女兒瑪麗亞感染猩紅熱去世，馬勒悲痛萬分，艾瑪譴責馬勒先前所作《亡兒之歌》(Kindertotenlieder) 乃不祥之物。西元 1908 年馬勒到美國大都會歌劇院擔任德國歌劇部門之指揮，但是在經歷了西元 1907 年事業與私人雙方面的挫折後，他的心境已大不相同，演出也不甚賣力，對世事已不甚耐煩，他開始想到死亡與辭世。他依據貝特格 (Hans Bethge, 1876–1946) 翻譯的唐詩寫成了《大地之歌》(Das Lied von Erde, 1908–1909)，他的《D大調第九號交響曲》(Symphony No. 9 in D major) 也在此時完成，曲子透出生死慘烈的掙扎搏鬥，對昔日年輕美麗的事物之思念及解脫死亡之超悟。

西元 1911 年在紐約指揮最後一場音樂會時，因心臟病及細菌感染不支倒地，夫婦二人匆匆由美國趕回維也納。旅途的勞累使得馬勒的病情更加嚴重，於當年 5 月 18 日於維也納辭世。

理查‧史特勞斯

理查‧史特勞斯

　　音樂上的風潮如同歷史風潮一般，隨著近代社會的來臨而變得步調加快。一次、二次世界大戰的爆發將世界正式帶進新的紀元，新的觀念、新的價值、新的社會型態、新的工商業文化應勢而生，藝術家在社會的地位與角色也因之快速地轉變著。陣陣新的藝術風潮襲來，這使得 1870 年代出生，在四十歲及七十歲左右分別經歷這兩件世紀大事的音樂家們，強烈地感受到這與他們格格不入的新世紀之震撼，且又跟不上時代的步伐。西元 1864 年出生，西元 1949 年去世的理查‧史特勞斯就是一例。

　　西元 1864 年 6 月 11 日出生於慕尼黑的理查‧史特勞斯，父親是個極了不起的法國號演奏家，在慕尼黑宮廷劇院任職，四歲起隨父親的同事湯波 (August Tombo) 學鋼琴，八歲時隨擔任宮廷劇院樂團首席的表叔華爾特 (Benno Walter) 學奏小提琴。因此有機會接觸到樂團，聆聽名指揮李維 (Herman Levi, 1839–1900) 排練樂團，從中獲得不少寶貴的管弦樂知識。西元 1874 年他進入中學就學，次年開始隨李維的助理指揮學習理論、和聲及管弦樂法。西元 1881 年十七歲時，他的《d小調交響曲》(Symphony No. 1 in d minor) 在李維的指揮下首演，受到各方好評，便開始踏上了職業作曲生涯，同年他寫下了第一首成熟的作品《降 E大調小夜曲》(Serenade in E flat major)。

　　西元 1883 年的夏天，史特勞斯在柏林認識了曼寧根管弦樂團的指揮畢羅。畢羅對這位年輕人極為賞識，不但委託他創作新曲，還公開對

外宣稱他是華格納的傳人「理查第三」（因為不會有「理查・華格納第二」），稍後在西元 1885 年夏天，當該樂團助理指揮一職出缺時，他便命令史特勞斯接任，在是年 10 月首次正式登臺指揮。之後沒多久，當畢羅辭職時，史特勞斯接任遺缺，以二十一歲青年才俊之勢，成為這德國數一數二樂團的指揮。這段經歷最重要的是一方面開啟了他日後另一職業的大門，另一方面則是因而結識該團第二首席李特 (Alexander Ritter, 1833–1896)，而接觸到以李斯特為首的「未來音樂」以及結合文學與音樂的新曲式——「交響詩」，徹底揚棄他以往的傳統作曲手法，積極投入激進的華格納陣營中。

西元 1886 年史特勞斯寫下他的第一首交響詩雛形（仍稱之為交響幻想曲）《來自義大利》(Aus Italien)，首演時有人叫好，也有人鼓噪，出了點小鋒頭。他在西元 1888 年根據雷瑙 (Nicolaus Lenau, 1802–1850) 的詩歌〈唐璜〉(Don Juan) 完成同名交響詩，西元 1889 年由他親自指揮於威瑪首演（是年他轉任威瑪宮廷劇院之助理指揮）。這首出自二十四歲年輕人手筆、演奏技巧困難、帶著開香檳酒砰然聲的華麗管弦樂曲，將史特勞斯一舉推上世界級大作曲家的寶座，而他的交響詩風格至此也臻於成熟。

在隨後的數年間，他一系列的交響詩傑作《死與昇華》(Tod und Verklärung, 1889–1890，見「作品欣賞」)、《狄爾愉快的惡作劇》(Till Eulenspieges lustige Streiche, 1895，依德國民間傳說故事描繪搗蛋鬼狄爾的惡作劇)、《查拉圖斯特拉如是說》(1896，根據尼采同名哲學名著而譜寫)、《唐・吉訶德》(Don Quixote, 1897)、《英雄的生涯》相繼出爐，每一曲都將這浪漫派的獨創曲式推向新高峰。隨著一系列交響詩的完成，史特勞斯將注意力轉向歌劇，他的第三部歌劇——根據劇作家王爾德 (Oscar Wilde, 1854–1900) 的劇本而作的《莎樂美》(Salomé, 1903)，一舉在題材的驚世駭俗性、壯大的音樂格局、戲劇與音樂的緊密配合度等方

面超越古人，頓時成為公眾爭議的焦點，雖然此劇屢屢遭到官方刪剪或禁演，但這只是讓史特勞斯更聲名大噪而已。西元 1908 年，他與詩人霍夫曼史塔 (Hugo von Hoffmannsthal, 1874–1929) 合作將希臘古典悲劇《伊列克特拉》（沙孚克里斯 (Sophocles, 496 B.C.–406 B.C.) 原著）改編成歌劇，在音樂的喧鬧度（充滿刺耳的不協和音及複調效果），以及題材的狂亂度兩方面更上層樓，達到他個人作曲手法最前衛的頂點。

　　三年後（西元 1911 年）兩人又合作寫下德國歌劇史上最完美的喜歌劇《玫瑰騎士》（*Der Rosenkavalier*，西元 1911 年首演）。在此劇裡溫暖人性化的故事情節，柔和悅耳的調性化和聲進行及美妙的長抒情旋律、圓舞曲曲調使此劇廣受各階層人士的歡迎，當時甚至轟動到鐵路局得加開列車，運送人們從柏林到德勒斯登看此劇的地步（所謂的玫瑰騎士列車），真乃歷史上極罕見的盛況。

　　隨著一次世界大戰的爆發，音樂也走入新的紀元，新一代的音樂家如史特拉汶斯基、荀白克等人皆紛紛開始各領風騷，推翻傳統作曲技術。雖然史特勞斯在他那個時代的人眼中是前衛激進者，但是實際上他仍是個傳統作曲家，只是將音樂極端化而已，並未徹底更動它的基礎，然而荀白克或史特拉汶斯基的新音樂都是貨真價實的大革命，使得史特勞斯的音樂風格相形之下顯得老舊不堪，是上個世紀末頹廢風尚下的產物，道不出新世紀的新精神，與時代逐步地脫節。

　　從一次大戰結束至他去世為止，他雖然寫下不少好的作品，如：《阿爾卑斯山交響曲》（*Eine Alpensinfonie*, 1915）、歌劇《沒有影子的女人》(*Die Frau Ohne Schatten*, 1919)、《阿拉貝拉》(*Arabella*, 1929)、《戴芙妮》(*Daphne*, 1936–1937)，然而人們是以對樂壇耆宿心懷崇敬的心情來看待這些作品，而不是向未來的大師致敬。而西元 1933 年當納粹奪權成功之後，史特勞斯和納粹之間始終維持著若即若離的關係，在受到官方重視的同時，也不忘為猶太音樂家請命，但卻又不能完全自絕於納粹的宣傳

之外，而使得他在國際上的聲名與形象大大受損，被人們扣上「支持獨裁者」的大帽子，儼然成為納粹的共犯。

　　由於他與納粹合作過，盟軍在西元 1945 年戰勝後要求他接受戰犯審訊，但是史特勞斯選擇自願流亡瑞士，也不願遭受屈辱。還好名指揮畢勤爵士 (Sir Thomas Beecham, 1879–1961) 邀請他在西元 1947 年訪問英國，名聲才逐漸恢復，而後在西元 1948 年 6 月間終於自納粹戰犯名單中除名。次年 9 月 8 日，史特勞斯以八十五歲高齡因心臟衰竭辭世，這位活過頭的浪漫主義的最後傳人終於走完了他這漫長的一生。史氏從獨領風騷到跟不上時代，讓我們驚覺本世紀風尚變化之快，即使對天才而言要一直跟上潮流也是件相當吃力的事，也無怪乎在這各種主義大行其道的現代，有時他會被譏為是浪漫主義的敗家子，強迫肩負起非自願的沉重歷史包袱，看來他那曾在當時被視為朝陽的輝煌昂揚音樂，其實只是被錯認的絢爛夕陽而已。

作品欣賞

馬勒:《D大調第一號交響曲「巨人」》

　　馬勒用音樂表達他的宇宙人生觀，任何有關生命的一切都化為音符反映在他的音樂裡。他的交響曲創作可分為三個時期:

1.第一個時期

　　包括《D大調第一號交響曲「巨人」》(*Symphony No. 1 in D major: Titan*, 1884–1888)，《c小調第二號交響曲「復活」》(*Symphony No. 2 in c minor: Resurrection*, 1888–1894/1903)，《g小調第三號交響曲》(*Symphony*

No. 3 in g minor, 1893–1896/1906)，《G大調第四號交響曲》(*Symphony No. 4 in G major*, 1892–1900/1901–1910)。這四首交響曲因為用到他就德國兒歌集《兒童的魔法號角》中的旋律片段，或者用到其中的詞寫作了新的歌曲，所以一般稱呼這四首為《兒童的魔法號角交響曲》，在內容及曲風上以天真清純為主，間或以猙獰狂暴的樂節打散這無辜的純稚情懷。

2.第二個時期

包括《升 c小調第五號交響曲》(*Symphony No. 5 in c sharp minor*, 1901–1902)，《a小調第六號交響曲》(*Symphony No. 6 in a minor*, 1903–1904/1906)，《e小調第七號交響曲「夜之歌」》(*Symphony No. 7 in e minor: Nachtmusik*, 1904–1905)。這幾首交響曲脫離了《兒童的魔法號角交響曲》的天真清純，它包含各種較為成熟世故的情懷，有時溫柔無比，時或憤世妒俗、滿腔悲苦，時或書寫眼前佳景，讓人與大自然面對面相視。在這些交響曲裡，馬勒所獨具的病態神經質頹廢感不時的在樂章中顯現，後期浪漫派的病徵顯露無遺。

3.第三個時期

包括《降 E大調第八號交響曲「千人」》(*Symphony of a Thousand*, 1906)，《大地之歌》，《D大調第九號交響曲》(*Symphony No. 9 in D major*, 1908–1909) 以及未完成的《升 f小調第十號交響曲》(*Symphony No. 10 in f sharp minor*, 1910)。《千人》在於歌頌造物主及陰陽平衡循環之宇宙至理，《大地之歌》與《第九號交響曲》則是在死亡迫近的陰影中，對生命做美麗回顧。它描寫著徘徊生死之間所感受到的愴痛與眷戀，乃至於超悟生死而升入永恆之空境。

作於西元 1884 年至 1888 年間，於西元 1893 年至 1896 年間改寫的《第一號交響曲》，是馬勒在他這巨大交響曲世界中所跨出的第一大步，

當時他正在萊比錫做指揮。這首題為「巨人」(Titan 泰坦，為希臘神話中之巨人族) 的交響曲，是從尚恩・保羅 (Jean Paul, 1763–1825) 的同名小說獲得靈感作成的，樂曲內容有不少自述的成分。

此曲在第二次演奏時，馬勒曾在節目單上，「為了使聽眾易於了解」，在各個樂章之前，分別附加了標題。從這些註釋，可以看出這是自傳意味濃厚的作品。

第一部：青春時代的回憶。

 1. 無盡期的青春。序奏描寫清晨大自然的甦醒。(現在的第一樂章)

 2. 花園之篇 (行板)。這是附有小喇叭獨奏的、牧歌風優美的樂章，但在出版時馬勒卻把它刪除了。

 3. 一帆風順。(現在的第二樂章)

第二部：人生喜劇。

 4. 難船的著岸。卡羅畫風的葬禮進行曲。(現在的第三樂章)

 5. 從地獄到天堂。(現在的第四樂章)

第一樂章：慢慢地、拖曳似地

由弦樂高音的泛音與低音部奏出神祕的清晨開始，單簧管奏出杜鵑的鳴囀，遠處的號角聲響起，音樂轉從低音部向上爬，進入 D 大調主部時，大提琴就唱出《年輕旅人之歌》的第二曲〈清晨時來到原野〉(Ging Heut' Morgens übers Feld) 開頭處「今晨我踏著芳草的露珠」的旋律，發展部先是回到曲首寂靜的氣氛中，隨後發展主部之旋律，躍入號角聲的高潮後接到濃縮了的再現部，然後強有力地結束。

第二樂章：強而有力，A大調，3/4 拍

　　在大提琴與低音提琴奏出步伐沉重的蘭特勒舞曲 (Landler) 節奏，質樸的鄉下曲風貫穿整個舞曲，中段旋律轉柔，帶著一絲緩適的情調，隨後又轉回蘭特勒舞曲，雄壯興奮的結束全曲。

第三樂章：莊重而威嚴地，d小調，4/4 拍

　　這段音樂是相當著名的「諷擬」例作之一，首先由低音大提琴奏出法國民謠近似《兩隻老虎》(*Frère Jacques*) 的小調板。陰沉的開著黑色玩笑，隨後音樂轉由豎笛吹出波西米亞的軍樂曲調，誇張俚俗，似乎在自我嘲諷，其低微波西米亞猶太人之出身，隨後曲調轉入《年輕旅人之歌》第四曲〈情人的一對碧眼〉(*Die Zwei Blauen Augen von Meinem Schatz*) 後半「路旁有棵菩提樹」處的曲調。似乎在求自我安適與解脫，但是前面黑色的玩笑又再度降臨，音樂逐漸小聲遠去時，不停頓的接入下一樂章。

第四樂章：狂飆般激動地，f小調—D大調，2/2 拍

　　在「雷電交作」般強力的一聲銅鈸後，管弦樂的強奏，宛若狂風在天際呼嘯。由兩個主題一直向高潮推進，在中央點上又返回第一樂章開始神祕的氣氛裡，隨後直推高潮，以響亮的號角聲做驚天動地的結尾。

理查・史特勞斯：交響詩《死與昇華，作品24》

　　理查・史特勞斯在西元 1888 年起草這首交響詩，西元 1889 年完稿，西元 1890 年 6 月 21 日由作曲者親自指揮於德國艾森納赫市 (Eisenach) 首演。在出版時題獻給好友菲德烈・羅希 (Friedrich Rösch, 1862–1925)，並且在樂譜上由好友李特執筆依史特勞斯的原本創作大綱演繹成一首詩以敘述交響詩的內容：

在簡陋貧窮的小房間裡，
蠟燭尾發出陰暗的光芒，
病者躺在小床上。——
他剛與死神
狂亂絕望的掙扎過。
現在他精疲力盡的沉睡著，
牆上的時鐘輕輕的滴答聲
是屋中唯一能聽到的聲音，
恐怖的寂靜
預示著死神將至。
在病者蒼白的臉龐上
一抹愁苦的微笑玩耍著。
是在他生命的極限處
夢見了孩提的黃金時光嗎？

但是死神並不允許
它的犧牲者享有睡眠與夢境過久。
殘忍的將他搖醒，
重新繼續開始戰鬥。
求生之慾與死神的威力！
多麼恐怖可怕的搏鬥！ ——
無人贏得勝利，
又再度歸於沉寂！

因爭鬥的疲倦再度沉回，
無眠的，一如發燒時的錯亂，

現在病者看到他的一生，

一點一滴，一景又一景的。

在他腦海中於眼前移過。

先是晨曦的孩提時代，

天真無邪的發出光芒！

接著是年輕人較大膽的遊戲──

──鍛鍊力量、試驗它──

直到他成熟能加入男人的戰鬥，

生命中最高最好的一切

現在以白熱的歡樂燃燒著。──

他所看來已昇華的那一切，

擬將之塑成更加昇華的形態，

這股崇高向上的衝動，

單獨的帶領他走過一生。

世界冰冷嘲諷的

在他向上之途中設下一道又一道的障礙。

他自己相信他的目標已近；

一聲如雷鳴般的「停止」迎向他。

「將障礙化為階梯！」

「永遠朝向更高而去！」

他又再奮力，再攀爬，

不放棄這股神聖的衝動。

已往所尋求的一切

心靈最深渴望追求的一切，

他試著在死未降臨前尋找到，

尋找著──啊！但是永遠找不到。

　　無論他已更清楚的掌握到它，

　　無論它已逐漸在他心中成長，

　　他仍不能窮盡它，

　　仍無法在靈魂中完成它。

　　此時死神的鐵槌

　　又敲下最後威脅的一擊。

　　將紅塵的肉體一分為二，

　　以死亡之夜遮蓋住雙眼。

　　但是上方天際向他

　　傳來強而有力的聲音，

　　他所渴求的在此已找到：

　　世界之救贖，世界之昇華！

　　這首交響詩是用幾個主要的動機譜成（見譜例），各自代表某種抽象之意念，在樂曲進行中依詩中情節展開，最後以昇華淨化的場面結尾。此外值得一提的兩段小插曲——當理查‧史特勞斯在二次大戰結束德國戰敗時家徒四壁，打算寫幾首歌看看能不能賺點錢以維持生活。這組著名的《四首最後的歌曲》(*Vier letzte Lieder*)，在〈夕照〉(*Im Abendrot*，艾辛朵夫 (Joseph von Eichendorff, 1788–1857) 詞) 中在樂曲描寫死亡時，引用了此一交響詩中淨化昇華的主題，但已不復往日年輕之激動昂揚，只留下平靜的惆悵；死亡雖令人摸不清虛實，但對此垂垂老矣滿懷傷春悼古之情的大師而言，死亡僅是最終的睡眠而已；另外值得一提的是，在理查‧史特勞斯彌留迴光返照時，突然睜開雙眼對他的兒媳說：「死亡與我在《死與昇華》中所描繪的一模一樣。」他的這段話賦予了此曲一層更深的私人及宇宙性意義，為這首扣人心弦的交響詩留下動人的註腳。

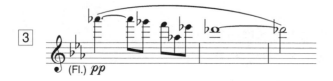

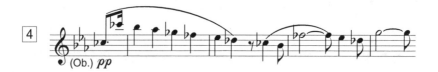

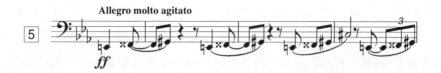

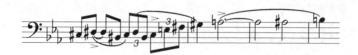

223

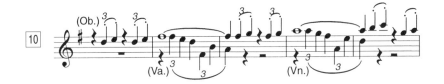

國民樂派⑴──捷克
史麥塔納與德弗札克

　　當一個弱勢民族在政治上受到他國軍事兼併與文化壓迫之際，該民族的藝術多半會走上強調本土固有文化的路子上，一方面藉機保存該民族的族群特徵，防止被強勢國家所同化；另一方面也可藉機以其藝術品喚醒世人對該民族現況的注意，暗地鼓吹民族的獨立運動。政治上的民族主義在十九世紀最為高漲，而在第一次世界大戰到達高峰，歐洲的各個強權占據著不少其他民族的土地，壓迫著各地原住的民族，而新闢的非洲、亞洲殖民地更是歐洲各強權新的角力場所，滿清政府也在此時捲入歐洲的殖民風潮中，在十九世紀後半葉，先是被先進優勢的武力所征服，在連番戰敗後，既割地賠款又大開通商口岸，遭受歐洲現代化軍事、科技、工業、文化的蹂躪，因而激發了中國的民族主義，試圖推翻滿清、外除列強、建立民國。

　　在音樂方面，民族主義卻是以一種相當奇特的面貌展現出來，一方面作曲家運用該民族原有之民間音樂作為創作素材，或者是以該民族之故有文學或傳奇故事作為音樂描寫的內容，但是另一方面他們所依附的整個音樂創作與演出體系，卻全然是屬於侵略者所創建的，往往與該民族的實際音樂文化無關。這種既認同又對抗的矛盾本質，在所有被泛稱為「國民樂派」的作曲家身上都看得到，他們在認同侵略者所帶來的價值體系的同時，得寫下西歐這些強權的作曲家所寫不出來的一流音樂，

在這些強權國家中為他個人揚名立萬，在征服列強的文化界之時，為國人奉為揚威海外的民族英雄，似乎一時洗刷了國家民族眼前的恥辱。

但是時至今日，世界各國或多或少已經接受了西方的價值體系，而人類對於世界的視野也逐步寬廣，這種矛盾已不復那麼的強烈。這些國民樂派的作曲家已脫離當時民族獨立的背景，而被接受為西方音樂史中值得大書特書的一頁，成為音樂史上已過去的一股洪流，從各自民族的出發點豐富了整體的古典音樂文化，讓它展現出多彩多姿的面貌。

在當時的中歐，匈牙利與捷克這兩個各自擁有長久民族歷史與文化的民族，在奧國哈布斯堡王朝強力高壓的兼併統治下，在十九世紀中葉先後發生民族獨立革命，但是都先後相繼失敗，反而是在音樂方面有著大豐收，特別是捷克的史麥塔納、德弗札克 (Antonin Dvořák, 1841–1904)，他們二人將捷克的民族文化遺產加以發揚光大，帶上國際舞臺，為捷克在西方音樂史上掙得一席之地。

（關於史麥塔納請參見本書第一部分第四章）

德弗札克

西元 1841 年 9 月 8 日，德弗札克出生於靠近克拉路皮 (Kralupy) 的拉霍澤維 (Nelahozeves)。德弗札克的母親安娜 (Anna Zdenek) 是個勤奮善良的女人，父親法蘭地塞克・德弗札克 (Frantisek Dvořák, 1814–1894) 原是鎮上一個客棧兼肉舖的老闆，可是就跟每個波西米亞人一樣，他也喜歡音樂，精於小提琴，並且彈得一手好齊特琴 (Zither)，還組織過鄉村樂隊。小德弗札克的音樂天分不錯，先是在鄉下的學校中學會拉琴，不久也能在父親的客棧、教堂、鄉村樂隊中演奏，不過由於老德弗札克自己一生吃盡貧窮的苦頭，因此並不希望自己的兒女過分接近不易有所出

德弗札克

息的音樂。因此小學畢業後，德弗札克就在舅父門下充當屠宰學徒，後來在老師李曼 (Antonin Liehmann, 1808–1879) 的鼓勵下，才不顧父母的反對，毅然進入布拉格的管風琴學校就讀。

西元 1859 年夏天，德弗札克以第二名的成績畢業於布拉格的管風琴學校，正式開始職業音樂家的生涯，加入樂團在餐館旅舍間往來奔走奏樂。在為生活奔波之際，他仍不忘刻苦研究，不停的創作。

西元 1862 年，在捷克掀起一陣愛國風潮時，他加入新成立的捷克國民劇院，在管弦樂團擔任首席中提琴手，甚得捷克民族主義先驅史麥塔納的賞識。在國民劇院的樂隊工作時，德弗札克愛上劇院一位演員約瑟芬娜‧傑瑪可娃 (Josefina Germakova)。當時德弗札克並不敢向她表白內心的熱情，只好每到夜深人靜時，將思慕佳人之情借著弗勒格—摩拉夫斯基 (Gustav Pfleger-Moravsky, 1833–1875) 的詩篇譜成歌曲以遣情思。約瑟芬娜後來卻與文學家尼茨伯爵 (Count Vaclav Kaunity) 結婚，失戀的德弗札克由約瑟芬娜的妹妹安娜身上得到補償。德弗札克是安娜的鋼琴老師，真摯熱情的安娜不斷鼓勵德弗札克。二人在西元 1873 年結婚，婚後過著幸福寧靜的日子。安娜育有二子四女，悉心照料家務，讓德弗札克可以放手施展其抱負。

德弗札克在西元 1871 年離開國民劇院之後，多年間幾乎一直靠教琴維生，將空檔時間全部拿來作曲。他在他結婚的那一年以愛國清唱劇《白山的傳人》(The Heirs of the White Mountain) 而成名，但是他隨後費心創作的歌劇卻被打回票，傷心之餘使得他養成終生對自己批評甚嚴的習慣。在西元 1874 年他將十五首新作拿去參加比賽，獲得了奧國政府為鼓勵青年捷克音樂家所設的一筆獎學金，負責擔任評審的皆是當時樂壇

名人，包括維也納宮廷劇院的總監賀貝格 (Johann Herbeck, 1831–1877)、布拉姆斯及名樂評家漢斯立克。在這得獎的鼓勵刺激下，他的《F大調第五號交響曲》(Symphony No.5 in F major) 及美麗無比的《E大調弦樂小夜曲》(Serenade for Strings in E major) 在西元 1875 年出爐，同年他成為布拉格聖阿達貝 (Saint Adalbert) 教堂的管風琴師。西元 1876、1877 年他又再兩度獲得這筆獎學金。漢斯立克在西元 1877 年 11 月 30 日來信告知德弗札克，布拉姆斯對他的曲子相當感興趣，而布拉姆斯更去信給他自己的出版商西姆洛克 (Fritz Simrock, 1837–1901)，要西姆洛克出版德弗札克的曲子，並且由出版商委託德弗札克創作一組《斯拉夫舞曲集》(Slavonic Dances)。這組深具民族風味、曲調優美、融合著東西歐特色的曲子成了西姆洛克的金礦，為他帶來大筆大筆的收入之餘，更將德弗札克的名字傳遍全歐。

在隨後多年間他的曲子在歐洲各地競相由知名的指揮家及樂團演出，西姆洛克更是不停的出版他的樂作，《綺想詼諧曲》(Scherzo Capriccioso, 1883)、《d小調第七號交響曲》(Symphony No.7 in d minor, 1884–1885)、第二卷《斯拉夫舞曲集》(1887)、《G大調第八號交響曲》(Symphony No.8 in G major, 1889)、《狂歡節序曲》(Carnival Overture, 1891) 等傑作相繼出籠，曲曲優美、支支動聽。在西元 1892 年他到美國擔任私立美國音樂院的院長，在美期間因思鄉心切而創作了《e小調第九號交響曲「新世界」》(Symphony No.9 in e minor: From the New World)，此曲讓他在美國的聲響達到前所未有的最高點（詳見「作品欣賞」）。在西元 1895 年返回捷克後他改變純音樂路線，創作了不少交響詩及歌劇，但是都未如昔日作品那般的轟動。當他自認得意的最後一齣歌劇《阿米達》(Armida) 在西元 1904 年 3 月 25 日首演失利時，他大受打擊，演出中間他因身體不適半途離席，5 月 1 日便去世於布拉格，享年六十三歲。捷克以國葬禮將他安葬在維雪拉 (Vyšehrad) 墓地內，與捷克史上的民族

英雄同葬一地。

作品欣賞

德弗札克：《狂歡節序曲，作品 92》

德弗札克原本是打算寫作一個三部序曲《自然、人生、愛情》，後來正式出版時，將之分為三個序曲，第一個便是《在自然裡》，第二個便是本曲，第三個便是《奧賽羅》。

本曲作於西元 1891 年 7 月 28 日至 9 月 12 日之間，西元 1892 年 4 月 28 日與其他兩首序曲，一起在布拉格首演，作為他應邀到美國教書的告別演奏會的主戲。本曲是一首效果極為輝煌的管弦樂演奏名曲，音樂帶著狂歡節歡樂熱鬧的氣氛，中間則是一段如夢似幻的慢板音樂，英國管、長笛、小提琴接連反覆吟詠此一旋律，令人備覺印象深刻。此曲對小提琴的演奏技術，在音準與聲音的清晰準確度上，都提供不小的挑戰，細聽可分出演奏樂團的功力高下。

德弗札克：《e 小調第九號交響曲「新世界」，作品 95》

西元 1891 年，全美上下為慶祝哥倫布 (Cristoforo Colombo, 1451–1506) 發現美洲四百週年而忙碌著。當時有位樂善好施的百萬富婆瑟博太太 (Mrs. Jeanette M. Thurber, 1850–1946)，她曾經一手建立了美國歌劇團 (American Opera Company) 及國立音樂院；這四百週年慶正是她廣邀歐洲著名音樂家來她的國立音樂院任教的大好機會。她很中意德弗札克，希望藉由他來協助美國作品之誕生，以實現建立美國國民樂派的

夢想。

　西元 1892 年 9 月 15 日，德弗札克帶著妻小，在學生克瓦利克的隨行照顧下，坐上 S. S. Saale 號客輪啟程前往新大陸。9 月 27 日客輪抵達紐澤西州的霍布肯 (Hoboken)，展開他首度的訪美行程。雖然他初次訪美，但是波士頓、紐約等樂團老早演出過不少他的曲子，所以他的名字對大多數的美國人而言並不陌生，但是這一切的愛戴與崇拜並不能紓解德弗札克的思鄉之情，瑟博太太為了一圓她的美國夢，並且也希望能消解德弗札克的鄉愁，於是建議不妨寫首曲子來抒發這分鄉愁。這正是《新世界交響曲》的濫觴。

　德弗札克於西元 1893 年 5 月 24 日完成總譜，同年 12 月 15 日由塞德 (Anton Seidl, 1850–1898) 指揮紐約愛樂管弦樂團首演，轟動一時。此曲的標題其實應該是「來自新世界」而非單單的「新世界」。德弗札克曾解釋說：「在老家他們就會懂這含意。」本曲近似作曲家從新世界對家鄉故人所致的問候，故名「來自新世界」，正如旅遊在外寫信給友人時，談及旅遊見聞點滴的信函一般。作曲者在西元 1893 年 12 月 15 日在報上曾撰文談論他的新交響曲：

　　　自從我來到此地以後便對印地安及黑人的音樂深深著迷。每個民族的個性都盡收在它的音樂之中——我認為印地安音樂與黑人音樂沒什麼兩樣，我曾很仔細的分析了幾個曲子。我可以說，事實上我不僅熟悉它們的特性，我更深深的體會到它們的精神。

　　　我試著在我的新交響曲中再現此一精神。事實上，我並沒用到其中任何一個曲調，我只是寫了一些包涵印地安音樂特性的自創曲調，然後用這些曲調為主，以現代的節奏、和聲、對位及管弦樂色彩來發展它。

　　　這首交響曲是 e 小調，依古曲形式譜成，分為四個樂章。由

慢板序奏開場，直接引入快板。我採用先前我寫作《斯拉夫舞曲》時所立下的原則，將民歌的精神特徵加以保留，將之融入音樂之中。第二樂章是個慢板，但是與慣用的古典形式不同。事實上它是我為了寫作大型作品——根據朗法羅 (Longfellow, 1807–1882) 的詩歌〈西亞瓦塔之歌〉(*The Song of Hiawatha*) 而作的清唱劇或歌劇——所起的草稿。長久以來我就一直想用該詩來譜曲——這詩曾經令我印象深刻，此行更令我倍加印象深刻。

　　詼諧曲是因〈西亞瓦塔之歌〉所描述的印地安祭典舞蹈而激發的，也是我在音樂中引入印地安色彩的論文。在終樂章，所有早先出現過的主題又再現，被多種不同的手法加以處理。樂團所用的樂器仍是我們習稱「貝多芬樂隊的編制」，包括弦樂、四支法國號、三支長號、兩支小號、兩支長笛、兩支雙簧管、兩支豎笛、兩支低音號以及定音鼓。我沒用豎琴，也不認為需要加入任何新奇的樂器來達到我所要的效果。……

　　這首交響曲曲調豐富，曲趣通俗，而第二樂章描寫西亞瓦塔葬禮的曲調被填詞成《念故鄉》一曲，坊間人人會唱，憑添不少親切感，使得此曲大受歡迎歷久不衰，成為「雅俗共賞」之藝術原則的最佳代言人。

國民樂派(2)——俄國
柴可夫斯基與「五人組」

　　在彼得大帝 (Peter the Great, 1672–1725) 堅定強力的統治下，俄羅斯對外先後發動了多次的戰爭，將領土擴及中亞與遠東，對內進行了多項的改革，試圖將俄羅斯從一東正教的莫斯科公國，脫胎換骨成為世界性的強權——俄羅斯帝國。為了貫徹他的「西化政策」，彼得大帝發動四萬民工，花了多年的時間，將波羅的海的沼澤地填平，在上面建立了他的新首都聖彼得堡，積極大量的吸收西方的科學、文化、工藝、政治制度。但是如此一來，俄國的民族認同卻出現分裂錯亂的危機，新西、舊東兩派之間交戰不停。

　　俄國在吸收西方的古典音樂方面，宮廷以引進法國或義大利的音樂，作為音樂西化的具體步驟，俄羅斯的傳統宗教音樂與民間音樂被排除其外，而俄羅斯本土創作者並未受到鼓勵，以西方音樂形式來創作。這狀況一直到十九世紀才開始有所轉變，一些作曲家結合了西方的和聲伴奏與俄國的小調旋律，寫作出別具俄羅斯風味的歌曲，但是卻沒有一人在創作技巧與成果上，能夠另闢蹊徑，創作出令俄國人認同、西方人嘆服的新聲音。

　　上述這狀況一直要到葛令卡出現才有所改觀，他的兩部歌劇《為沙皇效命》(*A Life for Tsar, 1836*) 以及《魯斯蘭與陸蜜拉》(*Russlan and Rudmilla*, 1842)，以其俄國化的題材、豐富的俄國民間舞樂、新奇的作曲

手法、亮麗的管弦樂法，轟動一時，為俄羅斯作曲家立下創作的典範，奠定起俄國音樂的創作基礎，後人無不從他這兩部歌劇中獲益良多，所以他被尊稱為「俄羅斯音樂之父」。

同等重要的是魯賓斯坦兄弟從歐洲回到俄國定居，哥哥安東身為當時歐洲最傑出的鋼琴家及作曲家之一，他在西元 1862 年建立了聖彼得堡音樂院，弟弟尼可萊也是一位相當不錯的鋼琴家，他在西元 1866 年建立了莫斯科音樂院，這兩所音樂院成為俄國日後音樂人才的搖籃，而在這兩所音樂院任教的林姆斯基─高沙可夫與柴可夫斯基，更分別成為俄國「五人組」（聖彼得堡派）與「西歐派」（莫斯科派）的代表人物，顯現著俄國古典音樂兩個截然不同的大走向。

雖然二人在表面上是以走向的不同而有所區分，但是實際上二人皆出身聖彼得堡，也都關切俄國民歌，然而唯一的不同是，柴可夫斯基曾進入聖彼得堡音樂院求學，習得過完整的西歐式作曲技巧，而林姆斯基─高沙可夫卻是自學出身，先是從業餘玩票開始，日後才變成職業音樂家，他與圍繞著巴拉基列夫身邊而形成的「五人組」的其他成員（此外還包括庫宜、穆索斯基、鮑羅定），幾乎都是自學成家，而穆索斯基與鮑羅定更是終其一生未曾以音樂為業，一直維持業餘作曲家的身分。「五人組」所尋找的俄國，不是中亞帶著異國色彩的俄羅斯帝國，就是莫斯科公國時代的古俄羅斯，因此在音樂裡不是以中亞音樂或故事為題材，就是以得自俄國古宗教音樂或語文方面的靈感，衍生出新的創作技術，寫出奇特的新聲音。在「五人組」裡，鮑羅定的風格最為西化，帶著少見的甘美旋律，自成一格。在其餘的四人裡，庫宜的創作微不足道，巴拉基列夫的曲子也始終未達善境，唯有穆索斯基與林姆斯基─高沙可夫足以名列大師之林。

而柴可夫斯基在他初期的創作中試圖融合俄國（特別是烏克蘭）的民歌與西歐的和聲、對位與曲式，但是這些作品無法解決民歌實際上無

法交響化發展的技術難題，無法真正完成顛撲不破的完整樂曲，因而轉而以較為開放的角度處理民歌，並且加上許多個人獨特的旋律、和聲創意，成就出濃郁的戲劇、抒情風格，以表面上西歐化的技巧外觀，道出深藏於當代俄羅斯靈魂中的深情。這兩條表面上不同的路，各自為俄羅斯音樂開啟了獨特的一頁，讓俄羅斯音樂從此步上百花齊放的坦途。

（關於柴可夫斯基請參閱本書第一部分第二章）

林姆斯基─高沙可夫

尼可萊‧安德烈葉維奇‧林姆斯基─高沙可夫，西元 1844 年 3 月 18 日生於諾伏格勒 (Novgorod) 地區的提克汶 (Tikhvin)。父親安德烈 (Andrei, 1784–1862) 是一位將軍的私生子，安德烈的祖父則是位海軍上將。尼可萊的母親也是位私生女，她是位富有地主之女。尼可萊在充滿業餘音樂的環境中長大，

林姆斯基─高沙可夫

他父母都會彈鋼琴，叔叔彼得對民間音樂有強烈的興趣。但是音樂只是他生活中的一部分，他在青少年時期愈來愈想加入海軍。西元 1856 年 7 月他進入聖彼得堡的海軍軍官學院就讀，但是仍繼續上鋼琴課，以方便他接觸歌劇，因而接觸到葛令卡的歌劇。

林姆斯基─高沙可夫在西元 1861 年 12 月認識了巴拉基列夫、庫宜以及穆索斯基。林姆斯基─高沙可夫為他們而瘋狂，特別是巴拉基列夫。巴拉基列夫馬上識出林姆斯基─高沙可夫的天分，鼓勵他在作曲上多下

功夫。西元 1862 年 4 月，林姆斯基－高沙可夫完成學業，上船「見習」。此刻他對走海軍這條路已不再熱衷，因為如此將迫使他離開他所心愛的音樂世界，但是在中斷了與巴拉基列夫的聯絡之後，音樂自然停擺，林姆斯基－高沙可夫成了半調子的海軍軍官，偶爾彈彈琴，聽聽音樂，音樂夢已成過去。

西元 1865 年 9 月他回到聖彼得堡時，夢想又再度復甦。在巴拉基列夫的堅持下，林姆斯基－高沙可夫又開始作曲。這時他每天上一點海軍的班，但是花很多時間在作曲上。西元 1866 年他在巴拉基列夫的影響下寫了他第一個具民族風味的管弦樂曲《俄羅斯主題序曲》(*Russian Overture*)。西元 1867 年年底，白遼士訪俄演出，林姆斯基－高沙可夫雖未見到白遼士本人，但是卻吸收了白遼士的管弦樂法。此時林姆斯基－高沙可夫開始動筆寫第一齣歌劇《普斯可夫的少女》(*The Maid of Pskov*，日後更名為《恐怖的伊凡》(*Ivan the Terrible*))，這是他一生所作十八部歌劇中的第一部，完成此劇對於未受過完整作曲訓練的作曲者而言意義非比尋常。西元 1871 年，聖彼得堡音樂院邀請他擔任教授，教作曲、配器法，並負責管弦樂課。林姆斯基－高沙可夫猶豫不決，因為他的無知可能因此而暴露出來，危及他當下所享有的聲名。在掙扎了好一陣子後，他才接受了這職位，開始從業餘轉入職業音樂生涯，但是他也得天天加油才能領先學生。

西元 1873 年，林姆斯基－高沙可夫出任海軍樂隊總督察，工作是拜訪各個海軍機構，檢查樂隊、樂器，譜寫一些曲子供他們演奏。西元 1875 年因巴拉基列夫健康崩潰，林姆斯基－高沙可夫接受兼任自由音樂學校校長一職，在鑽研和聲學與對位法之餘，也負責安排該校的音樂會。西元 1876 年巴拉基列夫重拾音樂生涯，打算校訂葛令卡的歌劇，尋求他的幫忙，林姆斯基－高沙可夫才逐漸減少了對對位法與古典作品的學院派研習。

　　歌劇《五月夜》(*May Night*, 1879)、《雪孃》(*The Show Maiden*, 1881) 為他帶來創作上的突破，使他的作曲技術與風格趨於圓熟，在配器法上獨樹一格。西元 1884 年他被迫結束了海軍軍樂督察的工作。隨後數年間他寫得很少。西元 1887 年，鮑羅定逝世，林姆斯基－高沙可夫擔起將《伊果王子》(*Prince Igor*) 續完及編寫管弦樂譜的工作，他在夏天打算寫一首以西班牙為主題的小提琴幻想曲，這就是《西班牙綺想曲》(*Capriccio Espagnol*)，它在西元 1887 年 12 月在俄羅斯音樂協會音樂會中首演，立刻轟動。他在西元 1888 年又寫了兩首大型管弦樂曲——《天方夜譚》(*Shéhérazade*) 和《俄羅斯復活節序曲》(*Russian Easter Festival Overture*)，這幾首曲子皆顯示出林姆斯基－高沙可夫對異國事物的喜愛。

　　西元 1890 年至 1894 年間他不僅在音樂創作上無甚收穫，也是作曲者自我懷疑、生病、日趨沮喪的一段日子。他辭去了俄羅斯交響音樂會的指揮職務，孤立自己。夏天搬到鄉下也不再給他任何刺激，女兒馬夏去世，他本人的健康情況也令人擔憂。柴可夫斯基在西元 1893 年 10 月逝世，這使得他遠離沮喪。他決定辦音樂會紀念他的朋友，接著開始動筆寫作新歌劇《聖誕夜》(*Christmas Eve*)。下一部歌劇《薩德可》(*Sadko*) 在西元 1895 年出爐，此劇堪稱是林姆斯基－高沙可夫最好的歌劇，他以音樂描繪景象的功力無過於此。西元 1895 年至西元 1896 年的冬天則全心全力花在重新校寫穆索斯基的《鮑里斯·郭多諾夫》。

　　在隨後的多年間林姆斯基－高沙可夫寫了一部又一部的歌劇，實驗創作方向，《莫札特與薩利耶里》(*Mozart and Salieri*, 1898)、獨幕歌劇《維拉·謝洛卡》(*Vera Sheloga*, 1898)、《沙皇的新娘》(*The Tsar's Bride*, 1890)，《沙皇蘇丹王的傳奇》(*The Tale of Tsar Sultan*, 1900，著名的《大黃蜂的飛行》(*The Flight of the Bumblebee*) 即出自此劇)。隨著二十世紀的到來，林姆斯基－高沙可夫成為俄國的領銜作曲家，最多產的國民樂派作曲家，受人尊敬的聖彼得堡音樂教授。隨後的《塞維利亞》(*Servilia*)，

及波蘭歌劇《潘‧沃也沃達》(*Pan Voyevoda*)、獨幕歌劇《不死的魔王凱思齊》(*Kashchey the Immortal*) 皆不甚成功。一直要到他寫《基特茲》(*Kitezh*) 時才又回到俄國風格中。當時俄國舉國上下因日俄戰爭失敗，而使得政局動盪不安，革命怒火高漲。音樂院學生提出改革音樂院架構的主張，以結束外行領導內行的日子。支持學生們構想的林姆斯基—高沙可夫被校方開除，音樂院也暫時關閉。林姆斯基—高沙可夫被人們視為革命烈士，支持鼓勵他的信件從全國各地湧入。一直要到年底音樂院重新開張時，林姆斯基—高沙可夫及其他人才再重執教鞭，遭退學的學生也重新入學。

西元 1906 年的夏天在歐洲渡假時，完成了他的回憶錄，出版時名之為《我的音樂生涯》(*My Musical Life*)，9 月回到聖彼得堡時又馬上開始動筆寫作新歌劇《金雞》(*The Golden Cockerek*)。西元 1908 年 4 月 23 日林姆斯基—高沙可夫突發嚴重的心絞痛，6 月 18 日又再度復發，始終未曾康復，於 6 月 21 日去世。

林姆斯基—高沙可夫是所有國民樂派作曲家中最多彩多姿的一位，他的作品產量豐富，種類也多，但水準不齊。在管弦樂技法上有長足的貢獻。他的音樂語言混合著調性音階與變化音階，前者代表著真實世界，後者則是幻想世界，同時帶有華格納的意味以及藉著民歌與民族語彙所吐出的俄羅斯語音。豐富的色彩，異國情趣及抒情旋律是他的特長。在教學方面，他對年輕俄國下一代作曲家有深遠的影響——史特拉汶斯基、普羅高菲夫 (Sergei Sergeyevich Prokofiev, 1891–1953)、葛拉祖諾夫 (Alexander Glazunov, 1865–1936)、李亞多夫等人皆出自他門下，而特別是他那本精闢的管弦樂法教科書更是天下作曲學生人人必讀的經典名作。

作品欣賞

林姆斯基－高沙可夫：《雪哈拉莎德》（《天方夜譚》）

　　林姆斯基－高沙可夫本人在其自傳《我的音樂生涯》中，對此曲的創作過程及手法內容有著詳細的敘述：

　　　　在這一年（西元 1887 年）的冬天，……我想到以《雪哈拉莎德》中的某些故事來寫作一首管弦樂曲的主意……。

　　　　西元 1888 年的夏天，我在涅茲柯維次 (Nyezhgovitsy) 完成了《雪哈拉莎德》……以及一首《俄羅斯復活節序曲》……。

　　　　我寫作《雪哈拉莎德》時所根據的故事大綱，取材自《天方夜譚》一書中的某些故事片段或者場景，將之散置於我這組曲的四個樂章裡：〈海與辛巴達的船〉(The Sea and Sinbad's Ship)、〈王子卡蘭德的故事〉(The Story of the Kalendar Prince)、〈小王子與小公主〉(The Young Prince and the Princess)、〈巴格達節慶以及載著青銅騎士的船撞著岩石沉沒〉(Festival at Baghdad-the Sea-Shipwreck)。貫穿這幾個樂章的是一個為小提琴獨奏而譜的音樂，它在第一樂章的短序奏，第二、四樂章以及第三樂章的間奏部分出現，描繪出雪哈拉莎德本人向嚴峻的蘇丹王講述奇妙的故事，第四樂章的結尾也有著同樣的藝術目標。若有人想要在我這組曲中找到與某些意念或概念相符的主導動機的話，他將徒勞無功。相反的，在大多數的狀況裡，所有這些看來像是「主導動機」的意念，只是一些使交響樂發展的純音樂材料或一些動機，這些

動機貫穿並且散布在整個組曲裡，互相交替穿插，每次都在不同的力度下出現，每次描繪不同的一些特質，表達出不同的情緒，這些主題動機每次與不同的影像、動作、風景相合。因此，例如由加弱音器的長號與小號吹奏出的那個輪廓分明的鼓號動機，它首先在〈王子卡蘭德的故事〉（第二樂章）裡出現，在描寫船難的第四樂章裡它又重新以新的姿態出現，然而，實際上第四樂章在內容上與〈王子卡蘭德的故事〉毫無關係。〈王子卡蘭德的故事〉的主旋律（b小調，3/4拍）以及第三樂章裡的公主主題（降B大調，6/8拍，豎笛），皆以經過改扮的面貌加快速度，在〈巴格達的節慶〉中作為第二主題；然而，在《天方夜譚》一書中卻沒說這些人參加了巴格達的節慶，那個齊奏的樂句雖然代表著雪哈拉莎德那嚴峻的丈夫，這在開始時的確是如此，然而在〈王子卡蘭德的故事〉裡卻不可能提到這沙克里蘇丹王。在這種方式上，自由發展音樂的基本事實資料成為這樂曲的創作基礎，我想要的就是創造出一個四個樂章的管弦樂組曲，樂章之間透過共通的主題與動機而緊密的結合在一起，但同時也將之作成一個具有東方格調的影像，以及花紋圖案的萬花筒。……原本我打算將第一樂章標為「前奏曲」，第二樂章「敘事詩」，第三樂章「慢板」，第四樂章「終曲」；然而在李亞多夫等人的建議下，我並未如此去做，由於我對曲子中定出一個確切的故事情節甚為反感，所以在再版時，我甚至將具暗示性標題這些樂章如：「海」，「辛巴達的船」，「卡蘭德的故事」等等去除掉。

在寫作《雪哈拉莎德》一曲時，我只想用這些暗示，輕輕地指引聽眾的想像力，來順著我的想像之路往前行，但又把較細微、特別的一些小觀點留給每個人，依其自身之意願與情緒去想像。我全心全意所期待的只是，要讓聽眾獲得到一個由無數奇妙的東

方神話故事所組合成的總體印象，而不是一首由一些四個樂章共用的主題所譜成的樂曲，被接連演奏出來而已。假如是這樣子的話，為什麼我的曲子特定準確地標出曲題為「雪哈拉莎德」？因為，「天方夜譚」一詞激起人人對於東方以及神話故事的聯想，而且本曲裡某些音樂呈示的細節都暗示著，某人在講著許多不同的故事，以取悅她那嚴峻的丈夫，而此人正好就是雪哈拉莎德。……
……

《西班牙綺想曲》、《天方夜譚》、《俄羅斯復活節序曲》結束了我的這段創作期，在此，我的管弦樂法已達到某種程度的炫技與輝煌音色，未受到華格納的影響，也只用到葛令卡式大小的管弦樂團而已。這三首作品顯示出對位技法大量的消失，取而代之的是為炫技的發展音型，以支撐曲子的技術趣味性，這潮流還持續了好幾年；但是在管弦樂法方面，這幾首作品之後，有著重大的改革……。

作曲者自傳裡的這段敘述清楚地說出了此曲的性質、內容以及手法，所以也不需再添加任何多餘的解釋，不過值得一提的事情有兩件：本曲四個樂章完成的速度極快，時間分別如下：I. 西元 1888 年 7 月 4 日，II. 西元 1888 年 7 月 11 日，III. 西元 1888 年 7 月 16 日，IV. 西元 1888 年 7 月 26 日，首演於西元 1888 年至 1889 年的俄羅斯交響音樂會樂季。另一件是，戴亞列夫的俄羅斯芭蕾舞團曾將此曲編為同名舞劇，由伏爾金編舞，巴克斯特 (Léon Bakst, 1866–1924) 設計布景，艾達・魯賓斯坦 (Ida Rubinstein, 1885–1960) 飾佐貝德，尼金斯基飾金奴，西元 1910 年 6 月 4 日在巴黎歌劇院首演。此劇敘述佐貝德與金奴的戀情被她主人發現，而使兩人遭殺身之禍的經過，音樂方面則將此組曲的第三樂章去掉，將其他三樂章作為芭蕾舞樂之用，但西元 1914 年時，又將第三樂章加入。此

劇是俄羅斯芭蕾舞團的招牌舞碼之一，同時也是該團第一個真正的新創作品（西元 1909 年的舞季中皆是舊作新編），美豔的艾達・魯賓斯坦與激情性感的尼金斯基因此劇而成為巴黎的風雲人物，也為此曲在舞臺上找到了一片新的天空。

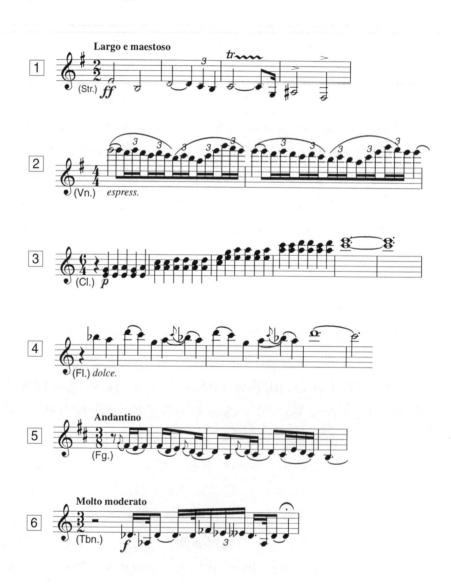

 # 印象派
德布西與拉威爾

　　其實，嚴格的來說，音樂上的「印象派」與繪畫上的「印象派」之間並無直接的美學宗旨方面的關聯，它只是將繪畫上某一派別的名稱借用到音樂裡，以方便概括性的指出某一時期某種類型的音樂作品。音樂上的印象主義盛行於西元 1895 年至一次世界大戰之間，主要作曲家以德布西、拉威爾為主，西班牙的法雅 (Manuel de Falla, 1876–1946)，義大利的雷史碧基 (Ottorino Respighi, 1879–1936)，波蘭的奚瑪諾夫斯基 (Karol Szymanowski, 1882–1937) 皆寫過類似風格的曲子，作品有一部分可列入「印象派」的範疇裡。

　　繪畫上的「印象主義」以莫內 (Claude Oscar Monet, 1840–1926)、雷諾瓦 (Pierre August Renoir, 1841–1919)、西斯里 (Alfred Sisley, 1839–1899)、皮薩羅 (Camille Jacob Pissaro, 1830–1903) 等人為主要代表性畫家，其畫作最明顯的特徵，在於力圖描繪視覺現實中的瞬息片刻，表現出光與色之間的關聯。當時的科學研究指出：顏色不是物體所固有的特性，而是物體所反射出來的光線。在這觀點的影響下，畫家們努力去找出一種繪畫的方法，來表達物體在瞬息變化間所呈現的顏色，而此一顏色又受周遭的氣氛、距離與其他物體的影響。他們從水波反射出來的顏色得到啟發，並將之運用在描繪風景、建築、天空等題材上。與傳統的畫派比起來，他們刻意忽略文藝復興時期以來所公認的「透視法」，

將畫面的效果從暗示三度空間，縮為平面化的二度空間，並且由於此二度空間的繪畫效果，進而發現到傳統繪畫中的戲劇與敘述功能無法立足，如此一來使得繪畫從主題中心轉為強調繪畫的兩大基本要素——色彩與形體。畫家們以簡短的筆觸、未經調和的顏色，描繪出陽光反射出的各種顏色互融、缺乏明確色彩邊界的色彩效果，成就了一個充滿光影色澤的美幻世界。

然而，在本質方面音樂上的「印象派」與繪畫上的「印象派」雖有著類似的特徵，但缺乏直接明顯的類比關聯。首次將「印象派」這名詞加在德布西身上，是西元 1887 年的事。當德布西以《春》(Printemps) 作為他個人第二次角逐羅馬大獎的作品時，美藝學院的祕書曾抱怨這首《春》缺乏明確的結構。他不知這乃是因為作曲者刻意強調音樂色彩所致，並勸告德布西要防範純正藝術的敵人——模糊朦朧的「印象主義」。當西元 1894 年，繪畫上的「印象主義」已被廣為接受，成為一讚美詞時，德布西的《g小調弦樂四重奏》(String Quartet in g minor) 在比利時的布魯塞爾 (Brussels) 演出時，被樂評讚美為「印象主義」的傑作。西元 1905 年時，德布西的音樂已廣被人們認為是「印象派」的作品。在一封西元 1906 年左右寫給友人的信中，德布西曾表示音樂比繪畫更能充分將印象派的繪畫理論付諸實行，因為音樂能表達流動的光與色的變化，然而繪畫卻只能呈現出光與色彩變化的某一片刻，所以較音樂來得不自然。莫內需要一系列的幾張畫才可以解析教堂在不同光度下的色澤變化，然而音樂卻可以連續的一口氣表達出最細微的色澤轉變。

德布西的音樂，特別是從《牧神的午後前奏曲》(L'après-midi d'une Faune, 1894) 到《第二卷前奏曲》(Perludes Vol. 2, 1913) 之間，佐證了上文他的觀點。他作品裡的和聲進行是徹底反調性傳統的，和弦的色彩功能遠超過於和弦對形式結構的支配作用。各式各樣奇特的和弦、調式都被他運用來豐富音樂的和聲色彩；例如他的《第一卷前奏曲》(Perludes

Vol. 1) 中的第二首〈帆〉(*Voiles*)，就是一個運用矇矇無中心、摸不透虛實的全音階色彩對比於具自然田園色澤的五音調式的傑作。曲式上的安排並不複雜，全曲的趣味性全在於兩個不同調式所產生的色彩對比而已。若從這首曲子的中心出發點來看，德布西思考音樂的重點在色彩與氣氛，這也的確是印象畫派的特質；然而實際上並非所有此一時期的音樂，都是以此一色彩對比的理念建築起來的。他在作品中經常引用其他民族音樂的特徵或民族的旋律（西班牙、法國、英國），例如：〈煙火〉(*Feux d'Artifice*) 最後引用了法國國歌〈馬賽曲〉(*La Marseillaise*) 的片段，這一手法卻非印象派的特質。

　　舉例來說，德布西寫過不少有關西班牙的作品（〈格蘭納達的黃昏〉(*La Soiree dans Grenade*)、〈伊貝利亞〉(*Lberia*, 1908) 等），西班牙作曲家法雅認為德布西的這些作品比西班牙人寫的曲子還「西班牙化」。其實原因別無其他，德布西是用西班牙的旋律片段作為基本材料以進而喚起西班牙的某種氣氛，傳達出身臨該場景時的感受，而非寫首觀光客到西班牙一遊後，湊些西班牙旋律片段所作成的「雜碎曲」（讀者不妨比較一下德布西的〈伊貝利亞〉和夏布里耶的《西班牙》(*España*) 便可感知其中的差別）。德布西準確勾勒暗示事物的能力（用音樂傳達出夜間芬芳的香味？請聽聽看〈伊貝利亞〉的第二樂章）反而使得他比較接近「象徵派」詩人的特質，而非「印象派」畫家們。當色彩與光成為「印象派」畫家們的中心議題時，德布西卻在用他多變的音樂素材與色彩豐富的和聲，來傳達音樂之外的感受或場景，試著藉音樂來喚起我們對某一虛構場景、某一段詩文或某一古物的遐想。這種繪畫般的曲旨、與畫面相容的特色以及豐富的色彩變化，使人們傾向於認為他與「印象派」的畫家們有著強烈的關聯，而將他歸類為「印象派」，然而他所傳達出的情緒性音樂內涵卻是「印象派」畫家們所不為的，色彩也只是他的手段，並非他的美學目標。倒是德布西在音樂結構上「反多重時空」的單向聆聽法，

使得音樂只能表達此刻，無法同時顯現過去與未來，這倒與「印象派」畫面二度空間化的結果類似。但畫面上所呈現的片刻是受到繪畫表達媒介的侷限性所致，而德布西卻是因為得解決各種音樂素材、各種不同音階、各種色彩不同的和弦並存卻不能連貫的音樂作曲手法上的難題，才逐漸發展出在時空中非邏輯性連接材料的作法，藉著出人意表的材料轉換以維持音樂內在的結構，使之在時間進行中維持著不可預測的變化，來維持時間加諸音樂空間上的張力。一出於自願的美學目標及該媒介先天的侷限性；另一則源自於音樂材料上不可解決的對峙僵局，雖其結果有著類似之處，但也說不上什麼志同道合。

由於音樂向來落後其他藝術二、三十年，因為它是藝術中最抽象的一種，不易在短時間內做大幅的變動，音樂的派別名稱多半借自文學、建築或繪畫等領域，而非自創新派別名稱。如此一來雖方便於統括稱呼某一時代的音樂風格，但卻又不免因牽涉到原本運用此一名詞之相關藝術及其原本美學理念，造成認知上的困擾。但倘若你不願深究的話，「印象派」的繪畫與音樂的確不妨可以互相作為佐證，甚至合併觀賞；暫且拋開其知性上的差異性，讓你的心為這充滿光影色澤的美幻世界而欣然不已。

德布西

德布西，西元 1862 年 8 月 22 日出生於法國的聖日耳曼恩雷伊 (St. Germain-en-Laye)，他的父親當時經營一家瓷器店，後來作過推銷員及印刷工助手等工作，母親是個裁縫師。西元 1871 年父親因參加革命活動被捕下獄，約在這段期間德布西開始隨毛特 (Maute) 夫人學琴（她是大詩人維蘭的岳母）。是年 10 月進入巴黎音樂院，隨馬蒙泰 (Marmontel, 1816–1898) 學鋼琴，並加入拉維奈 (Lavignac, 1846–1916) 的理論班。西

德布西與女兒秀秀 (Chou-chou)

元 1875 年進入鋼琴高級班，常因別出心裁發明新的和聲進行以及自作一些幻想曲而遭師長們的責罵。雖然他的鋼琴彈得很好，但是因為兩度參加畢業考都沒過，只得放棄成為鋼琴家的念頭。

西元 1880 年柴可夫斯基的贊助人梅克夫人在巴黎落腳，經常組鋼琴三重奏自娛，德布西加入此一三重奏。7 月應梅克夫人之邀前往俄國，擔任梅克夫人小孩們的音樂家教，經常與梅克夫人四手聯彈。是時梅克夫人與柴可夫斯基的友誼正處在最熱切的階段，德布西並不喜歡柴可夫斯基的音樂，令梅克夫人不悅。梅克夫人曾將德布西的曲子給柴可夫斯基過目，柴可夫斯基覺得曲子太短、無整體感、沒有發展開；我們至今仍不知梅克夫人是否曾將這評語轉告德布西。夏天裡德布西隨梅克夫人一家遠遊拿坡里、佛羅倫斯等地，秋天返回巴黎，進入吉拉 (Ernest Guiraud, 1837–1892) 門下學習作曲。

西元 1881 年夏天他再度前往莫斯科擔任梅克夫人的家庭音樂教師，並且隨梅克夫人一家遠遊維也納。年尾返回巴黎後跟隨法朗克學管風琴。西元 1883 年以清唱劇《鬥士》(Gladiator) 獲「羅馬大獎」第二獎，隔年又以清唱劇《浪子》(L'Enfant Prodigue) 獲「羅馬大獎」首獎。依規定他在得獎後必須到義大利羅馬的梅狄契別墅居住三年，為美藝學院 (Academie des Beaux Arts) 創作一首樂曲，但是德布西痛恨該地的景色與建築 (他說像監牢)，對其他得獎者高傲自大的心態也不齒，再加上他所深愛的人在巴黎，於是在西元 1887 年 2 月比規定的時間提早了一年返回巴黎。

此時他開始與印象派大詩人馬拉美 (Stephane Mallarme, 1842–1898)

交往，有時參加馬拉美的星期二聚會，在西元 1889 年巴黎萬國博覽會上，德布西對參展的印尼加美瓏音樂、林姆斯基－高沙可夫所指揮的兩場俄羅斯音樂會深感著迷，這三者對他日後有深遠的影響。同年認識杜邦 (Gabrielle Dupont, 1878–1914)，陷入熱戀，共賦同居。西元 1893 年 2 月完成了《g小調弦樂四重奏》，稍後《受恩寵的少女》(*La Damoiselle Élue*) 首演，頗獲好評，開始受人注目。5 月 17 日，梅特林克 (Maurice Maeterlinck, 1862–1949) 的詩劇《佩利亞斯與梅麗桑特》(*Pelléas and Mélisande*) 在巴黎首演，德布西觀賞後在感動之餘決定動筆將它寫成歌劇。這一年他發現了穆索斯基的歌劇《鮑里斯‧郭多諾夫》，該劇影響了德布西的歌劇風格。12 月，《弦樂四重奏》首演，毀譽參半，但人們已注意到他獨特的才氣。西元 1894 年他的印象派開山鼻祖之作《牧神的午後前奏曲》首演，觀眾反應熱烈，但樂評仍反應冷淡。

西元 1897 年杜邦自殺未遂，德布西的個人生活陷入低潮。兩年後他與杜邦分手，10 月 19 日與裁縫師德克西爾 (Rosalie Texier) 結婚，12 月完成管弦樂傑作《夜曲》(*Nocturnes*)。他更在西元 1901 年間投身寫作樂評，創造出憎惡半調子、三腳貓的克洛須先生 (Monsieur Croche)，對法國的樂界大加批評。西元 1902 年 4 月 30 日，《佩利亞斯與梅麗桑特》在諸多攻擊的難堪下於巴黎喜歌劇院首演，轟動一時，正式奠定了德布西在法國當代樂壇的領袖地位。

西元 1903 年秋天他認識了銀行家之婦艾瑪‧巴爾達 (Emma Bardac, 1862–1934)，她有一副好嗓子，常在沙龍聚會中唱德布西的歌。西元 1904 年 7 月德布西決意和太太分手，德克西爾試圖飲彈自盡，獲救後德布西只去醫院看過她一次。這事件使得整個巴黎為之譁然，紛紛指責德布西無情無義，貪圖新人的錢而捨棄伴他渡過艱困的妻子。但不久後二人仍各自離婚共賦同居，幾年後艾瑪的叔叔解除了艾瑪的遺產繼承權，二人的財務陷入困境，德布西只好在隨後的數年間到各地演奏鋼琴

或指揮自己的作品掙錢。

　　一連串的傑作在這些年間相繼出爐，鋼琴曲《印象第一卷》(*Images 1'st Series*, 1905)、《印象第二卷》(*Images 2'nd Series*, 1907)、管弦樂曲交響素描《海》(*La Mer*, 1905)、《伊貝利亞》、《第一卷「前奏曲」》(1910)。西元 1913 年他應戴亞列夫之邀，寫作了以二女一男打網球爭風吃醋為題材的芭蕾舞劇《遊戲》(*Jeux*)，由尼金斯基編舞，5 月 15 日首演時卻未引起轟動，十四天後史特拉汶斯基那驚世駭俗的《春之祭》搶走了所有的風采。一次世界大戰在這年 8 月爆發，攪亂了歐洲正常的藝文生活，樂界受到極大的衝擊。

　　西元 1915 年他健康開始惡化，因為施打嗎啡止痛無法工作。12 月動手術，發現患了絕症直腸癌，但仍不忘繼續作曲，西元 1917 年再度動手術，艾瑪典當首飾以濟急。西元 1918 年 3 月 17 日受邀成為法國最高學府機構法蘭西學院院士，3 月 25 日（星期一）晚間十點鐘去世，享年五十五歲。由於一次大戰打得如火如荼，報紙的版面緊縮，次日的報紙上並沒有什麼關於他去世的消息。3 月 28 日（星期四）出殯時行列簡單，街上滿是軍用卡車，行人步履匆匆，有人看到這行列時說：「一個音樂家在出殯。」一代印象派音樂巨匠就此辭世，然而他所留下的美麗鋼琴曲、管弦樂曲至今仍是人氣不衰的絕妙佳曲。

（關於拉威爾請參見本書第一部分第三章）

作品欣賞

德布西：交響素描《海》

　　雖然德布西對他人指稱他為印象派作曲家一事避之唯恐不及，但是打從他的《g小調弦樂四重奏》被學院派人士評為「有印象派危險傾向」的那一刻起，這兩者在眾人的心目中便早已緊密合一而不可分割。印象畫派在萌芽的階段受到日本浮世繪 (Ukiyoe) 的影響，而德布西在寫作《海》之時，書房內正掛著日本十八世紀著名浮世繪畫家葛飾北齋 (Hokusai, 1760–1849) 所繪的「神奈川沖浪裡」，這種巧合不由得令人將他與印象畫派連在一起，將他的音樂視為畫作。

　　德布西從年輕時就對海情有獨鍾，當他十七歲在坎城時便深深為地中海的碧藍風景所迷住，當他在西元 1903 年開始在布根地 (Burgundy) 起草此曲時，於 9 月 12 日致其出版商杜朗 (Jacques Durand, 1865–1928) 的信中說：他正在寫一首關於他老朋友——大海——的作品，它是永遠的那麼無窮與美麗。在此同時他又告訴朋友美沙傑 (Andre Messager, 1853–1929) 說：「你會說大海並未真的沖到布根地的山腳下，我的海景可說只是畫室內所作的風景畫；但是我對它有著無盡的回憶，在我的腦海中，它們比現實之實際事物還更重要，現實事物之美將使得思想死亡。」由此觀之，此曲所寫的確是想像中的「海」而非實際的海，這出發點與以往強調大海洶湧波濤、波瀾壯闊面的作曲方向大不相同，因此也使得時人對此曲與海之關聯爭論不休。

　　然而真正在此曲首演時引發爭論的主因，卻是他拋棄了他的糟糠之妻，欲迎娶富有的巴爾達為妻。德克西爾自殺未遂，引發巴黎各界對她

的同情。當此曲於西元 1905 年 10 月 15 日在巴黎拉姆略管弦樂團 (Lamoureux Orchestra) 的演奏會首演時，人們終於找到機會修理德布西，曲子的爭議性加上個人生活的不檢點，使得這演出沸沸揚揚。不少人則對此曲的標題喚不起他們對海的想像一事而深表大惑不解，然而杜卡 (Paul Dukas, 1865–1935) 大力支持德布西，聲稱德布西描繪的只是其觀點中的海，對旁人而言這是否像海並非重點。這說法一語中的，此曲描繪的是海的印象、波濤與光影的動作，而非海給人的感受，客觀的傳達出德布西主觀對海的想像，與真的海沒什麼大關聯。聽者不妨聽聽音樂所暗示出海的各時辰的氣氛，海的遼闊以及海風輕拂波濤與之嬉戲的遐想及海上風暴所鼓動的波濤，但這一切都跟印象派的畫作一樣，它們只點出印象，但不做寫實之描繪，若聯想不起海的話，倒也無所謂，因為基本上它只是個純粹由音塊所構成的樂作而已。

1.海上的黎明到正午 (*De láube à Midi Sur la Mer*)

　　由朦朧空曠的序奏揭開海的一天，呈示出最主要的主題（譜例 1 及 2），在樂曲動起來後五音調式的音型（譜例 3）帶來一抹明亮的色彩，在同樣的伴奏上則衍生出諸多新的小旋律片段（譜例 4、5、6、7），在各主題交替穿插後，音樂變緩，進入另一新的動機（譜例 8），轉平靜後音樂推向光芒四射的強光景象，描繪出正午烈日下的海。

2.波濤的嬉戲 (Jeux de Vagues)

在序奏性質的第一個段落後導入主要的旋律（譜例9），帶著輕巧的浪花向前行，其後也出現一些新主題或停或舞的嬉戲著，樂曲最後則是將主要旋律一直向前衝刺，崩潰消散後一切復歸於寧靜。

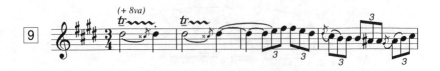

3.風與海的對話 (*Dialogue du Vent et de la Mer*)

在大雨欲來風滿海的序奏之後，主要旋律（譜例10）乘著波濤登場，隨後第一段音樂（譜例 1）的主題也出現，在平靜後引入與上一主題類似之聖詠般主題，將全曲帶入最寧靜的止歇點，當樂曲再度動起來時，德布西以極其簡單的管弦樂法生動的傳達出海天一線的空間感，是曲中最了不起的神來之筆之一，最後則以譜例 11 的旋律向上疊升至高潮結束全曲。

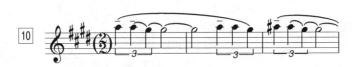

 # 二十世紀(1)──表現主義

荀白克師徒

　　表現主義 (Expressionnisme) 盛行於西元 1900 至 1935 年間的德國，特點在於以極大的主觀性，以極致的手法表現出強烈的情感，認定藝術在於表達真實而非美感。表現主義的作家因社會危機感，滿懷人道主義 (Humanitarianism) 的理想，起而站在勞苦大眾、受壓迫者的這一邊，對抗政府的權威體制，控訴社會的不公正，德國劇作家托勒 (Ernst Toller, 1893–1939) 在西元 1920 年所作的《群眾一個人》(*Masse Mensch*) 是其中的代表作。在視覺藝術方面，受到兒童繪畫的影響，畫家們主張自由的運用多變的線條與強烈的色彩，席雷 (Egon Schiele, 1890–1918)、柯克許卡 (Oskar Kokoschka, 1886–1980) 二人在繪畫的內容與技巧上最為典型，而「藍騎士」畫派的康定斯基、法朗茲·馬爾克 (Franz Marc, 1880–1916) 所提倡的抽象畫派，力圖以線條與顏色表現出人類高亢神祕的精神世界，使得繪畫呈現出近似音樂般抽象流動的特質。

　　其實嚴格的來說，音樂上的表現主義與繪畫、戲劇方面並不完全相同。在音樂上從荀白克初期時那種高度「後期浪漫派」的濫情，到貝爾格的《伍采克》(*Wozzeck*，西元 1925 年首演)，到魏本 (Anton Webern, 1883–1945) 的十二音作品，實在很難歸在同一類裡。荀白克在寫無調性作品的那段時間裡，在音樂的語彙、技法、內容上與表現主義比較有關，讓音樂以尖銳的筆觸傳達出夢境般的激烈感受。但是當他開始寫十二音

作品時，他所顧慮的反而是音樂的抽象形式，而非音樂的情感內涵，音樂呈現一種疏離客觀感。貝爾格在他的歌劇《伍采克》、《露露》（*Lulu*，未完成，西元 1937 年首演）中，分別以精神失常的大兵及淫蕩的妓女為主人翁，控訴著下階層痛苦的真實生活面貌，這兩部歌劇的主旨與表現主義完全吻合，可說是音樂上表現主義的代表作。魏本的創作在無調性的時期裡，曾經與他的老師荀白克相合，但是在他轉而以十二音手法創作樂曲時，他所追求的反而是藝術上絕對的精簡性，以稀疏的幾筆創造出顛撲不破的完美抽象音樂架構，這走向與表現主義顯然並不吻合，所以總而觀之，該時期的音樂只有特定的一小部分與戲劇或繪畫上的表現主義確切相關。

該時期的音樂流行的是一種由音程自由組合而形成的語彙，脫離傳統的調性，讓各音隨著一己的傾向各自展開，不受調性與和弦的羈絆，因此產生出各種新的音程與和弦組合，連帶使得傳統的音樂曲式為之崩潰，偏向以短小自由的曲式一針見血地刺痛聽者。由幾個音所構成的短小動機被加以多次大幅的變化節奏與音程，而此類的材料開展變化又缺乏因果程序關係可言，因此聽來類似夢中的聯想而非理智的推敲。這種特性與當時盛行的夢的解析相符合，它們皆把夢中的一切當做比真實還來得真實，希冀依此直接傳達人類生存的本質，因此音樂始終透著一股夢境般的特質，無法客觀分析，只能直接的加以體會；這種主觀、直觀式的傳達夢境般經驗手法才是音樂上表現主義與其他藝術之間的最直接關聯。

荀白克

荀白克，西元 1874 年 9 月 13 日誕生於維也納，父親是個開鞋店維生的猶太人。他八歲開始學小提琴，九歲首次嘗試作曲，在西元 1891 年

父親去世後，進入一家小銀行做行員。三年後他結識了名作曲家柴米林斯基 (Alexander Zemlinsky, 1872–1942)，柴米林斯基指導荀白克作曲，這是他唯一受過的作曲訓練，除此之外他未再接受過任何指點，一切全憑自學苦讀。

荀白克

他在西元 1897 年寫作的《D大調弦樂四重奏》(*String Quartet in D major*) 在次年首演時風評不差，這是他第一個較具風格雛形的作品。次年改信路德教派，放棄猶太教。西元 1899 年 12 月他完成了日後最廣受歡迎的弦樂六重奏《淨化之夜》（又名《昇華之夜》），但是當時卻未被維也納音樂協會 (Wiener Musikvereins) 所接受以進行公演。次年 12 月，作品 1、2、3 的歌曲首演，遭人抗議，打從此刻起抗議風波伴隨他終生，他在這年寫下了號稱音樂史上最龐大的作品：《駑馬之歌》(*Gurrelieder*，西元 1911 年才編成管弦樂)。

西元 1901 年他娶柴米林斯基的妹妹瑪蒂爾德 (Mathilde, 1877–1923) 為妻，遷居至柏林，在伍佐根 (Ernst von Wolzogen) 的上布列塔爾 (Ueberbrettl) 劇院擔任指揮。次年他結識理查·史特勞斯，轉入史坦音樂院教書。西元 1903 年回到維也納，靠著教私人學生維生，結識當時在維也納宮廷劇院擔任總監之馬勒，馬勒雖然對這年輕人的作品不甚了解，但是仍極力支持他，同年他完成大型管弦樂作品《佩利亞斯與梅麗桑特》(*Pelleas und Mellisande*)。西元 1904 年魏本和貝爾格相繼成為入室弟子，師生三人日後成為「新維也納樂派」的領頭人。

西元 1905 年《佩利亞斯與梅麗桑特》首演，樂團不安，聽眾反應冷淡。次年 7 月完成的《第一號室內交響曲》(*Chamber Symphony No. 1*)，

運用到四度和弦，突破了西方音樂史數百年之間慣用的三和弦系統。西元 1907 至 1908 年之間寫下他的《第二號弦樂四重奏》(*String Quartet No. 2 in f sharp minor*)。次年他開始寫作無調性音樂 (Atonality)，將西方幾百年來傳統的調性結構加以推翻，讓十二個音可以有各自獨立的生命做自由組合，《三首鋼琴曲》、《五首管弦樂小品》及單人劇《期待》(*Erwartung*) 是這時期的代表作。西元 1910 年在維也納音樂院教書（非正式的）。西元 1910 年 10 月他首次展出他的畫，次年 1 月間接到康定斯基的來信，述及荀白克當下的作曲手法與他本人目前的繪畫方向有著相通之處，因而展開二人多年的友誼，正式建立起強調自由運用音高之無調性音樂，與著重自由運用色彩線條的抽象繪畫之間的關聯。他還在這一年寫下和聲教科書《和聲學》(*Theory of Harmony*)，由環球出版社 (UE) 出版。秋天時他搬回柏林，在史坦音樂院教書，柏林報界對此事口氣不善，他教的課也沒什麼人選修。

西元 1912 年他依吉拉 (Albert Giraud, 1860–1929) 的詩寫下表現樂派的代表作之一《月亮小丑》(*Pierrot Lunaire*)，同年四幅他的畫也在「藍騎士畫展」中展出，在《藍騎士年鑑》(*Der Blaue Reiter*) 中刊登了他寫的〈詞的關聯〉(*Verhältnis zum Text*) 一文以及歌曲《心之植物》(*Herzgewachse*)。次年《駑馬之歌》在維也納首演，聽眾反應熱烈，但荀白克拒絕上臺謝幕，算是對人們這些年間對他的冷漠態度表達抗議。數週後報應接踵而至，在他的作品演出時，聽眾鼓譟，音樂會被迫中止。他下定決心以指揮作為第二事業，賺錢維持生活之際也可推銷自己和他人的現代樂作。

西元 1915 年因一次世界大戰爆發決定從軍，但是因為健康太差（氣喘），次年退役。戰後他成立了「私人音樂演出協會」(Verein für Musikalische Privataufführungen)，在往後的三年中全力推動現代音樂的演出，演出了近百餘首當代作品，對推動欣賞當代音樂的風氣頗有助益。

他在西元 1920 年動筆寫作的《小夜曲》(*Serenade*, 1923)，開始嘗試「十二音音列作曲法」。這種以十二個音做成一組音，然後運用此一音組或其倒影、逆行的形態加以移高移低作為基本之音高材料，試著為以往嘗試過之無序音高進行理出秩序，在同年 2、3 月間完成了《鋼琴組曲》(*Piano Suite*)，以這首「音列作曲法」手法最清晰的代表作，正式發表了「音列作曲法」。此一作曲法可說是傳統調性崩潰後第一個有系統的組織音高方法，對二十世紀作曲家影響深遠，蔚為一時風尚。

西元 1923 年 10 月妻子去世，次年再娶學生柯里許 (Rudolf Kolisch, 1896–1978) 的妹妹葛特魯德 (Gertrud Kolisch, 1898–1967) 為妻。當西元 1924 年布梭尼 (Ferruccio Busoni, 1866–1924) 去世後，荀白克接任其遺缺在柏林音樂院高級作曲班任教職，在次年遷至柏林定居。音列作曲法的代表名作《管弦樂變奏曲》(*Variations for Orchestra*, 1928) 及《第三號弦樂四重奏》(*String Quartet No. 3*) 皆作於此時。西元 1928 年佛特萬格勒 (Wilhelm Furtwängler, 1886–1954) 指揮《管弦樂變奏曲》的首演，聽眾反應不一，又惹起一陣爭議。西元 1929 年寫作的《電影配樂》(*Begleitmusik zu einer Lichtspielszene*, 1930)，同年開始動筆寫作他最大的歌劇《摩西與亞倫》(*Mose und Aron*，1932 年 3 月停筆，第三幕未完成)。次年為了抗議納粹排猶，3 月間自音樂院辭職，5 月時遷離柏林，夏天在巴黎時再度受洗改信猶太教，10 月舉家前往紐約。

他的健康此時開始出現問題，氣喘病愈來愈厲害，西元 1934 年秋天時因避免氣喘病復發，決定遷往加州洛杉磯，住在好萊塢。次年進入南加大任教，隔年轉往加州大學洛杉磯分校任教。西元 1944 年因年滿七十歲被迫退休，但因年資過短退休金微薄，只得繼續以教私人學生維生。他在西元 1947 年 8 月完成《來自華沙的生還者》(*A Survivor from Warsaw*) 為納粹在二次大戰間屠猶暴行留下深刻有力的見證。他那本經典教科書名作《樂曲基礎》(*Fundementals of Musical Composition*) 在次年

完成。西元 1951 年他被推選為以色列音樂院榮譽院長，同年 7 月 13 日
去世於洛杉磯。

貝爾格

奧國作曲家貝爾格，西元 1885 年 2 月 9 日出生於維也納，西元 1935
年 12 月 24 日卒於同地。他在西元 1904 年 10 月遇到荀白克之前所接受
的音樂教育，幾乎可說是毫無重要性可言，但是已經可以從他之前所寫
作的歌曲看出他的音樂天分。在當時維也納濃厚藝術氣氛的薰陶下，貝
爾格迅速的吸收了各種藝術的養分，與一些知名的畫家、文人成為朋友。
十五歲喪父的貝爾格視荀白克為其精神的啟蒙導師，在後者的指導下他
的作曲風格轉變劇烈，追隨著荀白克的步伐投入「表現主義」音樂的創
作之中。

在他結束與荀白克的學習之後，他的音樂創作步上獨立的路途，但
是隨後在一次世界大戰期間，貝爾格雖然健康欠佳，但也仍然在奧國陸
軍服役了三年多的時間，因目睹戰爭的殘忍而成為堅決的反戰主義者，
也就是在這段大戰期間，貝爾格依據德國短命天才劇作家布希納 (Georg
Büchner, 1813–1837) 的同名劇本（西元 1836 年作），完成了歌劇《伍采
克》的初稿，隨後在西元 1922 年完成全曲的管弦樂譜曲工作。這齣以「我
們可憐人」為題材的歌劇於西元 1925 年 12 月 14 日在柏林國立歌劇院
的首演，讓貝爾格一炮而紅，成為荀白克陣營中最成功的作曲家，稍稍
擺脫了生活的困境。

貝爾格在其後又寫作了《室內協奏曲》(Chamber Works, 1925)、《抒
情組曲》(Lyric Suite, 1926) 等作品，逐步轉向十二音的作曲技法。期間
他除了作有管弦樂歌曲《酒》(Der Wein, 1929)，以及因有感於馬勒夫人
再嫁所生的女兒早逝而創作的小提琴協奏曲之外，從西元 1929 年起便

一直不斷努力將全盤以十二音技法創作的歌劇《露露》寫完，但是一直到他因血癌去世為止始終無法完成它，成為音樂界的一大憾事。

魏　本

安東・魏本，西元 1883 年 12 月 3 日出生於維也納，西元 1945 年 9 月 15 日被美國大兵誤殺於奧國邊境的小鎮米特息爾 (Mittersill)，他一生所創作的作品總長才三個鐘頭左右，經常一首動用大批人力的曲子總長度才區區數分鐘而已，可說是史上最不多說廢話的作曲家。

魏本在小時學過鋼琴與大提琴，及長在十九歲時進入維也納大學攻讀音樂學，在西元 1904 年的秋天他開始跟隨荀白克學作曲，西元 1906 年他獲得了音樂學博士的學位，西元 1908 年以《帕薩加里亞舞曲》(Passacaglia) 作為他結束與荀白克私人學習的非正式畢業作品。其後他在各地擔任指揮，但都因為音樂上要求過高、幾近挑剔，而每隔一陣子就得換地方工作。在一次世界大戰期間他雖然接受軍事訓練，但是因為視力過差並未上前線作戰。在大戰之後，他又從事一連串的指揮工作，同時也以十二音技法創作了一些高度精簡的樂曲。但是隨著納粹的掌權，魏本失去了指揮與電臺的工作，樂曲也被禁演，只好替環球出版社做例行性工作維生。在二次世界大戰期間，魏本幾乎一直待在鄉下小鎮莫德林 (Moedling)，在二次世界大戰結束的前夕，他與太太以及女兒避居到薩爾斯堡附近的小鎮，在意外的狀況下被美軍大兵開槍誤殺，結束了他獨特的一生與創作。

作品欣賞

荀白克:《三首鋼琴曲,作品 11》

　　這三首鋼琴曲是荀白克在西元 1908 年剛開始運用無調性手法時所創作的,在曲中他喜用散文式的節奏,讓音樂飄渺不定,和弦主要以七度、四度、二度作自由的組合,脫離一般三和弦的系統,旋律音程自由連接、樂曲結構偏向以大段落區隔全曲,但細部並無清楚的架構以資建立理性思考的脈絡,這些都是此曲的創新之舉。

第一首: 中速

　　抒情的旋律在主要以小七度與增四度所構成的和弦伴奏下,一句句的緩緩展開。中間的情緒轉趨激動,但是帶著一絲沉重感,聽來並不順暢,整體上瀰漫著揮之不去的壓抑感。

第二首: 中速

　　在擺盪的搖曳的伴奏下出現切分的旋律,音樂始終斷斷續續的,彷彿在夢中回憶某些遙遠已過去的事。

第三首: 快速的

　　上下聲部激烈的對抗著,情緒激動到幾近憤怒,這是赤裸裸的憤怒激動,可不是以往浪漫派音樂中的為情而怒。

二十世紀⑵——現代匈牙利
巴爾托克與柯大宜

　　在一次世界大戰至二次世界大戰的這段時間裡，印象派與浪漫派的高潮已徹底成為過去，西歐樂壇上此時的主流是「新古典主義」與荀白克的「音列主義」。「法國六人組」的音樂雖然別具特色、自成一格，但是在影響力方面只局限於法國，並不成什麼大氣候。然而在其他如：匈牙利、波蘭、西班牙、英國、捷克等地，卻呈現出不同的風貌，饒富活力的奏出陣陣的新聲響。這些國家或多或少都再次回歸到該民族傳統音樂的懷抱中，試著從民族主位出發，積極吸收當代的新思潮、新風格，以創造一種世界性的新音樂，匈牙利的巴爾托克是其中最具成就的代表性人物。

　　巴爾托克的音樂創作是從李斯特式的吉卜賽音樂出發，歷經過理查‧史特勞斯的交響詩，最後在吸收了德布西的音樂與匈牙利的民歌之後達到成熟。簡而言之，巴爾托克的音樂創作理想就是將匈牙利民間音樂素材、德布西所帶動的和聲解放、巴哈的多線條對位法與貝多芬的動機發展手法結合為一，創造一種集大成的現代匈牙利音樂，既不乏匈牙利的成分，但也能夠跟得上時代的步伐，一領當代音樂的風騷；這種作風與十九世紀的國民樂派不同，但是仍不乏相通之處，也可稱之為「二十世紀的國民樂派」。

　　除了他的創作與鋼琴演奏活動之外，巴爾托克花過不少的時間，做

民歌的田野調查，記錄並分析匈牙利、上西凡尼亞、羅馬尼亞等地的民歌，成為史上最早親身做田野工作採集民歌的音樂學者之一，他在這方面的活動，同時也見證著音樂學在歐洲音樂界的興起。以探討各民族的音樂、音樂的緣起、音樂與社會關係、音樂美學、音樂心理學、音樂史等方面知識為目標的音樂學，其出現似乎意味著歐洲音樂已經到達一個整理過去文化遺產的階段，也意味著古典音樂與民間音樂已步入尾聲的階段，需要重新整理來萃取出新的汁液，以便維護它的生存。姑且不論這支流傳數百年的古典音樂是否已近尾聲，至少在巴爾托克的例子裡，讓我們仍然能夠察見這支音樂的活力與吸收力，無論任何國度的作曲者仍然能夠在其中找到著力點，為自己的民族文化找到新的世紀之音。

巴爾托克

有人形容巴爾托克說：

> ……他如同一個苦行僧，一個思想家，一個永遠的沉思者，從不滿意，一個為內心火焰所推動的自強不息的人，最後葬身於真理之火。……

瑞士指揮家沙赫爾說：

> 有人見過巴爾托克，並思及其作品中節奏的原始力量時，必會為其瘦弱的外型感到訝異……他的眼中閃爍著莊嚴的火，在他「研究者」炯炯的目光中，沒有虛偽與模糊。如果在音樂演奏中克服了一些特

巴爾托克

殊的困難或冒險，他會天真豪放的笑起來。對於一個課題的圓滿完成感到欣慰時，他總是表示適度的禮貌。這比言不由衷的虛套更有意義，我也從未自他口中聽到類似的話。

巴爾托克，西元 1881 年 3 月 25 日生於匈牙利那森米克斯 (Nagyszentmiklos)。父親是農業學校校長，酷愛音樂，母親也是教師，會彈鋼琴。在這環境下，他的音樂天分早早就被發掘出來，九歲時他就會作曲。在經過一連串的私人音樂學習，並且在普左尼 (Pozsong) 唸完中學後，在杜南意 (Ernoe Dohnanyi, 1837–1960) 的建議下進入布達佩斯的李斯特音樂學院 (The Franz Liszt Academy of Music) 求學。

在校期間他跟托曼 (István Thoman, 1862–1940) 學鋼琴，隨柯斯勒 (Hans von Koessler, 1853–1926) 學習作曲。托曼像父親般的照顧巴爾托克，給他錢買譜、聽音樂會，替他申請獎學金，將他介紹給當時知名樂界人士認識。巴爾托克在校成績不錯，於西元 1903 年 6 月從鋼琴組畢業。他的鋼琴彈得極棒，視譜、伴奏也很行；他日後幾乎一直靠教琴演奏維生，未曾教過作曲。在求學期間，他的音樂視野從李斯特拓展到華格納，之後，在西元 1902 年 2 月間當理查‧史特勞斯的交響詩《查拉圖斯特拉如是說》在布達佩斯首演時，他大為震撼，勤讀理查‧史特勞斯的樂曲，又在鋼琴上彈奏自己改編的《英雄的生涯》到處演奏。

西元 1904 年他混合李斯特與理查‧史特勞斯風格的大型交響曲《柯蘇特》(Kossuth，匈牙利民族獨立運動英雄) 在布達佩斯首演。因為曲中蓄意扭曲奧國國歌象徵奧軍敗退，引起軒然大波。西元 1905 年他到巴黎參加魯賓斯坦大賽，在鋼琴方面落敗，作曲方面則與另外一位作曲家共同得到參賽證書 (因為大賽沒錢頒作曲獎)。當時匈牙利音樂在音樂發展上，輕視傳統崇拜西方，真正的民間音樂為士大夫階級所棄，除了在窮鄉僻壤或少數音樂家及吉卜賽人身上外，已經不太可能尋找它們

的蹤跡。巴爾托克西元 1904 年於女傭處聽到一首民歌曲調將之記譜後就逐步投入匈牙利民歌的採集工作。

在西元 1905 年他結識了柯大宜 (Zoltán Kodály, 1882–1967)。柯大宜在採集民歌方面是專家，且剛出版了他的民歌研究專書，二人一見如故結為莫逆，一同四處上山下鄉採集民歌，更重要的是透過柯大宜的介紹，他認識了德布西的印象派音樂，使他在作曲風格上大有突破。至此影響他作曲的四大要素：貝多芬的奏鳴曲式、巴哈的賦格手法、德布西的和聲解放、匈牙利的民歌要素已全部融入腦海中，只靜待時間促其成熟。

西元 1907 年二十六歲時成為布達佩斯音樂院的鋼琴教授，而西元 1910 年 3 月他辦了全場作品發表會，但是仍未受重視。在隨後數年間，他一直忙於民歌採集、創作、教琴的工作，作曲風格轉變為由匈牙利民歌出發，吸收一切可用的手法以使之現代化。西元 1911 年他的歌劇《藍鬍子的城堡》(Bluebeard's Castle) 首演，舞劇《木頭王子》(Wooden Prince) 則在西元 1917 年首演，反應不錯。此年完成了舞劇《奇異的滿洲人》(The Miraculous Mandarin) 鋼琴譜。西元 1918 年歐洲最大的出版商環球 (UE) 開始出版他的樂曲，象徵性的表示他已被認定為當時世上傑出的作曲家之一。

西元 1920 年間巴爾托克在歐洲各地旅行訪問，結識了不少名音樂家，西元 1923 年他應邀為布達與佩斯二城合併五十週年而創作《舞蹈組曲》(Dance Suit) 大受歡迎，隨後在各地演出不斷。同年他與妻子離異，改娶他的學生狄塔 (Ditta Pasztory) 為妻。當《奇異的滿洲人》在多次拖延後於科隆首演時，觀眾暴怒離席，該劇被禁演。

在西元 1927 年至 1928 年之間他做了一趟美國之行，發表他的新作《第一號鋼琴協奏曲》(Piano Concerto No. 1, 1926)，他還積極參加現代音樂協會 (ISCM) 的演出活動，使得他的曲子不斷有發表機會。他在五十歲生日時被贈勳，他在這時期譜下了許多經典名作，如《第五號弦樂四

重奏》(*String Quartet No. 5*, 1934)、《為弦樂、打擊樂與鋼片琴的音樂》(*Music for String, Percussion and Celesta*, 1936)、《第二號小提琴協奏曲》(1937–1938)、《雙鋼琴與打擊樂奏鳴曲》(*Sonata for Two Pianos & Percussion*, 1938)、《對比》(*Contrasts*, 1938) 等曲。

納粹在德國奪權成功後發動排猶活動，巴爾托克知道戰爭將近，於是移民美國（詳見「作品欣賞」），接受哥倫比亞大學的委託研究民歌。他與狄塔在美國過得並不富裕，而巴爾托克也血癌發作，必須住院治療。在這種環境下，他在寫了最後的《管弦樂協奏曲》(*Concerto for Orchestra*, 1943)、《第三號鋼琴協奏曲》(*Piano Concerto No. 3*, 1945，未完成)、《中提琴協奏曲》(*Viola Concerto*, 1945，未完成）之後，於 1945 年 9 月 26 日病逝於紐約。

柯大宜

柯大宜，西元 1882 年 12 月 16 日出生於克斯柯美特 (Kecskemét)，西元 1967 年 3 月 6 日去世於布達佩斯，是匈牙利在二十世紀與巴爾托克齊名的作曲家、民族音樂學家、教育家、語言學家與哲學家。

柯大宜

柯大宜的童年大部分是在加蘭塔地區渡過，他父親擔任火車站站長，同時也是一位業餘音樂家，柯大宜小時候便開始學習小提琴，並且在教堂裡的聖詩班擔任合唱，在沒有受過什麼正式音樂教育的情況下，他也開始嘗試作曲。

西元 1900 年他進入布達佩斯大學，主攻當代語言學，同時也在布達佩斯的李斯特音樂學院學習音樂，跟隨漢斯·柯斯勒學習作曲（與巴爾

托克同門)。在此同時，他開始認真的研究民間故事，並且在西元 1905 年深入匈牙利的窮鄉僻壤，帶著笨重的錄音滾筒盤 (Phonograph Cylinder) 四處採集民歌。次年他發表論文討論匈牙利民歌的樂曲結構，也就是在這時候他認識了巴爾托克，兩人相見投緣，一起投入匈牙利民歌的採集。

在獲得了他的博士學位之後，柯大宜前往巴黎留學，發現了德布西的音樂，進而影響到他的作曲風格。西元 1907 年他返回布達佩斯，在音樂院任教，繼續從事創作與民歌研究的工作。在這段時期他優秀的作品開始湧現，西元 1909 與 1917 年完成的兩首弦樂四重奏，西元 1910 年完成的《大提琴奏鳴曲》，西元 1915 年的《無伴奏大提琴奏鳴曲》(*Sonata for Solo Cello*)，西元 1914 年的《小提琴與大提琴的二重奏》(*Sonata-Duet for Violin and Cello*) 皆是至今仍演出再三的傑作。這些作品巧妙而精彩的混合了匈牙利民歌以及西歐古典、浪漫、印象派的要素，雖然作風不像巴爾托克那麼的前衛，但是作品顯露出的美感與質感有其獨到之處。

西元 1923 年為了慶祝布達與佩斯合城 50 週年而創作的《匈牙利詩篇》(*Psalmus Hungaricus*)，成功的將他推上國際舞臺，引起國際的注意，他也因而踏上國際性指揮演出之途。除了創作與演出之外，柯大宜注意到音樂基礎教育的問題，他不但創作了許多樂曲給孩子們彈奏，也著手建立新的音樂教學體系。西元 1935 年，他與耶諾·亞當 (Jenö Ádám, 1896–1982) 合作整頓匈牙利的小學與中學音樂教育，他所採用的教學法日後被外界稱為「柯大宜教學法」，但是實際上這名稱並不太正確，因為他並未整理出一套完整的教學法，而只是為這教學法定下總綱，他那著名的「柯大宜手勢」，因電影「第三類接觸」而名噪一時，也是他從英國學者約翰·柯文 (John Curwen, 1816–1880) 那兒學來的，改進之後運用在他的教學法中，避開必須先學會閱讀複雜的五線譜記譜法才能唱歌的難題，以簡單的手勢配合首調唱法，讓學童們能快速的進入歌唱與合唱的世界。

他最著名的管弦樂作品有:《馬羅采克舞曲》(*Dances of Marosszék*, 1930),《加蘭塔舞曲》(*Dances of Galanta*, 1933),《孔雀變奏曲》(*Peacock Variations*, 1939), 此外歌劇《哈利‧亞諾斯》(*Háry János*, 1926,今日多半只演出改編自這齣歌劇的組曲),《簡易彌撒曲》(*Missa Brevis*, 1944),皆是一流的傑作,當時的歐洲大指揮無不演出他的樂曲,但是隨著時代潮流的轉移,柯大宜的作品雖仍有極佳的技術水準,但是創意漸趨低落,這些後期的作品至今已鮮少有演出的機會。西元 1942 年他從音樂院退休,西元 1945 年成為匈牙利藝術委員會主席,西元 1962 年獲贈國家勳章,此外他也獲推選為國際民族音樂會議的主席,以及國際音樂教育協會的榮譽主席,成為匈牙利舉國最知名、最受眾人敬重的藝術人物,成為二十世紀匈牙利民族精神的表徵。

作品欣賞

巴爾托克:《管弦樂協奏曲》

希特勒 (Adolf Hitler, 1889–1945) 在西元 1938 年 3 月 13 日宣布解散奧國政府,將奧國的疆土併入第三帝國裡,使當時與猶太人有關的文化經濟活動以及在「音樂之都」內活躍的藝術家們都飽受威脅,巴爾托克於是想申請移民。但是即使在最佳的狀況下,在異國謀生(自五十八歲開始另起爐灶,並且全靠教書過活)是極為困難的,所以不論留下來或遠走高飛,其結果可能都一樣,況且他的母親仍健在,不能棄她不顧。為了抗議納粹無理的透過出版商要求作曲者自報人種,巴爾托克於是在西元 1937 年聲明禁止他的作品在德義廣播演出,並且將他自西元 1937 年以降所寫的曲子交由英國的出版商「布西與霍克」(Boosey & Hawkes)

出版，斷絕他與原出版商環球 (UE) 的合約，開始考慮移民。由於他早已料到全歐勢將淪入希特勒的魔掌中，所以他將移民的目的地移向大西洋的彼岸──美國。

　　巴爾托克在西元 1927 至西元 1928 年間曾首度訪美演奏他的作品，他本人對此趟美國之行的印象不錯，或許美國人對他的印象也不壞。由於母親已在西元 1939 年過世，所以當哥倫比亞大學在西元 1940 年贈予他榮譽博士學位，提供他工作研究民歌時，在對故土無所眷戀的心境下，懷著不自由毋寧死、不與暴政妥協的信念，動身前往美國，在西元 1940 年 10 月 30 日抵達紐約。

　　巴爾托克在美國工作的收入不多（西元 1942 至西元 1943 年，哥倫比亞大學給他研究羅馬尼亞民歌的年薪是三千美金），但也沒到瀕臨餓死的地步，只是所有的時間幾乎都忙於適應環境以及研究教學的工作上，所以無暇創作新曲。再加上巴爾托克到美國後經常發高燒，身體不適，經多次檢查後，診斷為白血球過多症（血癌），剩下的日子便屈指可數了。是時許多巴爾托克的昔日好友以及學生也都已經相繼來美，其中不乏頗具地位的音樂家，例如當時芝加哥樂團的指揮──萊納 (Fritz Reiner, 1888–1963) 便是他在布達佩斯李斯特音樂院教書時調教過的門生。他的另一個學生巴洛革 (Ernö Balogh, 1897–1989) 在知道恩師的病況以及捉襟見肘的財務狀況後，請求「美國作曲家，作者及出版商協會」(American Society for Composers, Authors and Publishers, ASCAP) 負擔巴爾托克的醫療費。他的好友小提琴家西格提 (Joseph Szigeti, 1892–1973) 以及萊納更請求波士頓管弦樂團的常任指揮庫塞維斯基 (Serge Koussevitzky, 1874–1951)，以其紀念亡妻娜塔麗 (Natalie Koussevitzky) 而成立的庫塞維斯基基金會的名義，邀請巴爾托克為該團寫作一首管弦樂曲，藉機資助巴爾托克一些錢應付開銷。巴爾托克本人始終不知道是萊納和西格提幫了他這個忙，他們深知巴爾托克桀敖孤高的脾氣，若是

讓他知道這是個施捨的話，他是一定不會接受的。一首二十世紀的管弦樂傑作便在這種環境下誕生了。全曲作於西元 1943 年 8 月 15 日至 10 月 8 日的短短的五十四天之內，首演於西元 1944 年 12 月 1 日，由庫塞維斯基指揮波士頓管弦樂團於紐約卡奈基音樂廳 (Carnegie Hall) 首演，它立時成為巴爾托克最為人熟知的管弦樂曲，演出的頻率高居現代音樂之首。

為了本曲的首演，巴爾托克曾在西元 1944 年親自為波士頓管弦樂團的音樂會節目單撰寫了一個樂曲解說，全文如下：

這首交響曲似的管弦樂曲的標題，是因為曲中傾向於把單獨的一個樂器或一群樂器做「協奏式」或「獨奏式」的處理而得名。這種「炫技」的處理手法，出現在諸如：第一樂章發展部的賦格式樂段（銅管樂器），或者終樂章主要主題的「無窮動」樂段（弦樂），還有特別是第二樂章中，成對的樂器吹奏出輝煌的樂段，相繼出現。

至於本曲的結構，第一和第五樂章是用或多或少近似正規奏鳴曲曲式作成。在第一樂章的發展部中有銅管賦格式段落，終樂章的發展部較長，它的發展部是用呈示部的最後一個主題作成的賦格。

第二和第三樂章的曲式較不傳統。第二樂章的主部是由一連串各自獨立的短段落構成，由木管樂器帶領分成五組相繼進入（低音管、雙簧管、豎笛、長笛、加弱音器的小號）。在主題的材料上，五個段落沒有任何關連，可以用 a、b、c、d、e 五個字母來表示它的曲式。本樂章也有著某種的「中段」(Trio)——由銅管和小鼓構成的聖詠——接著這五個段落以較具變化的配器法重現。

第三樂章的結構也是串連式的，三個主題相繼出現。這三個段落構成全樂章的核心部分。幾乎這個樂章的所有材料都源自第一樂章的序奏部分。

第四樂章裡被中斷的間奏曲之曲式可以用「A、B、A、中斷B、A」來表示。

除了嬉鬧的第二樂章外，全曲的氣氛是由嚴肅的第一樂章，進入愁雲慘霧的第三樂章——死之歌，而到達肯定生命的終樂章。

巴爾托克還曾私下對友人解說過樂曲部分的含義：第二樂章是對老家的鄉愁；穿著花花綠綠的男男女女在假日出來遊玩，當然星期日教堂的管風琴聖詠聲也是少不了的。第四樂章則是個可憐的知識分子的心路歷程。第一個主題（譜例 1）是這個未經世故的知識分子純樸天真的心態。

第二個主題（譜例 2）則是他的鮮活理想。

中段喧囂低俗的銅管與弦樂奏出輕歌劇《風流寡婦》(*Die lustige Witwe*，西元 1905 年首演) 的片段 (譜例 3) (一說是蕭士塔高維契 (Dimitry Shostakovitch, 1906–1975) 的《第七號交響曲》) 打斷了他的理想，美夢被納粹的鐵蹄踩碎無遺，只剩下那可憐的知識分子無力地 (巴爾托克在此特別註明：平靜的 (Calmo)) 唱著他那理想之歌，擁抱著他飽經摧殘後，僅留的一絲對世人、對理想蒼白的堅持及疑問。

柯大宜：《馬羅采克舞曲》

　　柯大宜與巴爾托克這兩位作曲家為匈牙利在本世紀前半葉的古典音樂界爭取到一席之地，巴爾托克的作風是將匈牙利的農夫音樂與巴哈的對位法、貝多芬的動機發展與德布西的和聲結合為一，既走在時代的尖端又集德系音樂之大成於一身，而柯大宜卻比較通俗取向，音樂主要是以調式和聲加上一些複調效果配上民俗旋律而成，曲式也比較傳統，其後半生生涯更是集中於匈牙利兒童音樂教育系統的改造工作，著名的「柯大宜教學法」就是這領域的成就結晶。

　　馬羅采克在特拉斯華尼亞地區 (著名的吸血鬼卓久勒伯爵也是這地

區的產物），吉卜賽與匈牙利的音樂在該區並陳，柯大宣在曲中所用到的旋律都是他在做民歌採集時收集到的。這首舞曲曲旨通俗易懂，帶著鮮明的花花綠綠民俗風味，聽來賞心悅耳、毫無負擔。樂曲分為八段，第一、三、五、七段是覆奏的「銜接段落」，以同樣的曲調變化作成，多半留在低音音域，氣氛較為陰沉，區隔主要的四個舞曲。第一舞曲（第二段，甚快）輕快幽默，第二舞曲（第四段，中板）速度較慢，帶著田園風味，雙簧管、長笛、短笛、獨奏小提琴的演奏十分動聽，是段極為著名的音樂，第三舞曲（第六段，活潑的）的曲調是用標準的匈牙利民歌結構與調性中心配置作成，第四舞曲（第八段，輝煌的快板）則是引用吉卜賽人的演奏風格，將舞曲曲調再三加花，以花奏往前衝刺，在熱鬧的最高潮聲中結束全曲。本曲在西元 1930 年首演，由托斯卡尼尼 (Arturo Toscanini, 1867–1957) 指揮。

二十世紀(3)——俄羅斯
拉赫曼尼諾夫與史特拉汶斯基

　　在俄國上一代的國民樂派作曲家之後，下一代的作曲家的創作方向基本上還是依循著前一代的腳步，一派的作曲家選擇運用較為西歐化的技巧與風格創作，只是嘗試著在音樂的情感內涵上俄羅斯化；另一派則致力於採用俄羅斯帝國（包括中亞）轄內各民族的音樂，運用別樹一格的作曲技巧，將之配上新奇的和聲與光怪陸離的管弦樂效果，形成一種極具異國色彩感的新俄羅斯音樂。這兩派在二十世紀的代表性人物，前一派首推拉赫曼尼諾夫，後一派首推史特拉汶斯基。

　　雖然史特拉汶斯基比拉赫曼尼諾夫晚一輩，但是二人的創作皆在第一次世界大戰之前達到高峰，分別在不同的風格領域中登峰造極。但是隨著第一次世界大戰的爆發與俄國大革命後俄共新政權的建立，俄國作曲家的創作生涯面臨了劇烈的衝擊。史特拉汶斯基與拉赫曼尼諾夫都選擇了流亡海外，先後在法國與美國定居，然而失去祖國或身在異國的作曲家是沒有立場聲稱他仍是該國的作曲家，他們勢必或者得跟上世界的潮流，做個國際化的作曲家，要不就是活在過去的陰影裡，繼續以他們的音樂訴說他們濃郁的鄉愁。史特拉汶斯基選擇了前者，先是脫離原本富於高度創意性與突破性的原始風格，改而投入「新古典主義」潮流的懷抱，後來甚至在二次世界大戰之後，進一步積極投身更新穎的「十二音音列主義」潮流中，試著永遠站在時代的最前端；然而拉赫曼尼諾夫

不願只活在過去的陰影裡，只好選擇了輟筆一途，以演奏鋼琴度過大半餘生。他們二人的際遇顯示出二十世紀音樂風潮的多變與善變，作曲家的創作出發點也經常受到政治的衝擊，常常得善選一己的立足點，否則將無法生存。

在創作技巧與風格方面，拉赫曼尼諾夫繼承著由古典樂派和聲曲式原則所衍生出來的技巧，曲式清晰、和聲富含轉調與新穎的變化和弦，以甘美的長曲調與輝煌的演奏效果見長。而史特拉汶斯基的音樂，初期以俄羅斯素材為出發基點，配上調式和聲以及一些變化半音的和聲，另外也運用簡單的變化音程公式創造出神祕詭異的描寫性音樂，而他最大的創意則集中於節奏方面，將源於俄國語文獨特的奇數拍子加以大幅發揮，全憑節奏變化，將和聲呈靜態性的材料加以反覆拉長縮短，創造出令人聞之興奮異常的新節奏；此外將傳統和弦上下堆疊結合而成的奇特複調性和弦、鮮明有力的管弦樂法，都讓他的作品獲得史上少有的強烈粗野效果。

史特拉汶斯基在他「新古典主義」時期的作品裡，收斂了以往前衛粗野的風格，轉而玩弄其他巴洛克時期作曲者的風格與樂曲，將之加以扭曲變形，使之呈現出二十世紀的現代感。這做法在基本出發點上就與其他那群由興德密特 (Paul Hindemith, 1895–1963) 帶頭，以「回歸巴哈」為最高宗旨的「新古典主義」信徒不同，後者是一種回歸歐洲過去，以創造歐洲新秩序的虔誠嘗試，而史特拉汶斯基只是因為失去了祖國，想要尋找國際化的新風格，擺脫過去的包袱而已，並無真正的敬意與理想可言。在這中期風格裡，節奏的活力仍在，但是比較不那麼的粗野放縱，和聲則以類似傳統的和弦與音程，添加高層次的不協和音，做出新的進行組合，為傳統的和弦進行注入新意，而最特別的是，以往被他所忽略的對位法再度抬頭，清晰的多線條聲部寫作趨於多樣化，打破由和弦出線條的傳統手法，展現出線條的新生命。在這「新古典主義時期」的最

頂點上，史特拉汶斯基將巴洛克、古典的風格與他個人的一些新技術熔為一爐，擺脫初期玩弄他人風格的做法，創造出一些曲趣嚴謹的傑作，成功的度過了風格轉型的危機。至於關於他晚年運用類似魏本的十二音技法的「十二音時期」，各方評價則見仁見智，雖然腳步是跟上了時代，但是卻無甚活力可言，一般也不再經常上演，反而是他前兩期的作品至今盛演不衰，早已名列二十世紀傑作之林，是人們了解本世紀上半葉音樂發展軌跡的重要參考座標點。

（關於史特拉汶斯基請參見本書第一部分第九章）

拉赫曼尼諾夫

拉赫曼尼諾夫，西元 1873 年 4 月 1 日出生於俄國塞姆約諾弗 (Semyonovo)，西元 1943 年 3 月 28 日在看著自己的雙手說：「永別了！我親愛的雙手！」之後，去世於美國加州的比佛利山莊。若光從他的生年月日來看他應當是一半屬於二十世紀的人物，然而他的成長背景卻是柴可夫斯基旋風下的莫斯科，他的音樂也一直傾吐著這股濃郁

拉赫曼尼諾夫

到化不開的俄羅斯浪漫悲愁（或鄉愁），與科技掛帥機械萬能的二十世紀背道而馳。他雖原本學鋼琴，並且也曾於莫斯科音樂院主修鋼琴並光榮畢業，但是他自始至終最愛的還是作曲，為了在音樂院內加學作曲一事，他還與他的鋼琴老師茲威列夫 (Zverev, 1832–1893) 鬧得不可開交，迫使

他轉而隨表兄西洛弟 (Alexander Siloti, 1863–1945) 學琴。在西元 1891年，拉赫曼尼諾夫終於以歌劇《阿列戈》(Aleko) 獲得音樂院大金牌獎的殊榮畢業，馬上就被出版商古泰爾 (Gutheil) 相中，網羅旗下大力出版推銷他的作品。不少天才橫溢的鋼琴曲（如《升 c 小調前奏曲》(Prelude in c sharp minor, 1892)、《小丑》(Polichinelle, 1892) 等）加速了他的聲名遠播，使他成為當時俄羅斯最具潛力的明日之星。

然而由於他傾全力創作的《第一號交響曲》(Symphony No. 1 in d minor) 在首演時因樂團排練不足、指揮喝醉酒等因素鬧個慘敗，樂評又落井下石的譏諷道：「倘若地獄裡有音樂院的話，拉赫曼尼諾夫一定可以靠這首交響曲獲得一面金牌。」拉赫曼尼諾夫因而陷入長期的沮喪中，無法創作樂曲。直到西元 1900 年左右，在接受過瑞士籍醫生達爾 (Dahl, 1860–1931) 的催眠心理治療，反覆說服自己定能寫下傑作之後，才又恢復了信心，接連寫下了今日大眾耳熟能詳的一堆名作，如《c小調第二號鋼琴協奏曲》(Piano Concerto No. 2 in c minor)、《e小調第二號交響曲》(Symphony No. 2 in e minor)、《g小調大提琴奏鳴曲》(Cello Sonata in g minor)、清唱劇《鐘》(The Bells) 等曲，這些樂曲使他進一步躍上國際舞臺，成為炙手可熱的名作曲家兼鋼琴家。

然而好景不常，隨著西元 1917 年俄國大革命的爆發，拉赫曼尼諾夫的藝術生涯面臨重大的轉折。由於他無法認同新的共產政權，一心一意打算遠走高飛，便藉著出國演出之便攜帶家小一去不返。但是身為失去祖國的難民，作曲不足以糊口，所以他只有走上職業鋼琴家演奏一途，在四十多歲的高齡開始苦練鋼琴，補足任何職業鋼琴家所應具備的龐大基本曲目。雖然他最後躋身成為當時世上最頂尖的鋼琴家之一，但是打從此刻起他日日為每年幾十場遍及全美各地外加巡迴全歐的演出而忙碌，自然而然地使得他的創作幾近停擺，在將近二十年間，只有將一些不甚滿意的舊作加以修改，新作品則少之又少，只有《第四號鋼琴協奏

曲》(*Piano Concerto No. 4 in g minor*, 1926)、鋼琴獨奏曲《柯賴里主題變奏曲》(*Corelli Variations*, 1931)、《帕格尼尼主題狂想曲》(*Rhapsody on a Theme of Paganini*, 1934)、《第三號交響曲》(*Symphony No. 3 in a minor*, 1936/1938)、《交響舞曲》(*Symphonic Dance*, 1940) 而已。

　　拉赫曼尼諾夫為了生計奔走而停止創作可說是樂壇的一大損失，因為他仍能在晚年六十一歲時寫出《帕格尼尼主題狂想曲》這等稀世佳作，可是卻得被迫將生命中大半的時間虛擲於水銀燈下，從事些不少人皆可勝任之無甚創造性的演奏俗事以養家活口，這種為五斗米折腰之舉實在不由得令人覺得可悲又可嘆。然而客觀上看來，一個失去祖國舞臺，心懷強烈俄羅斯鄉愁，與當代曲風脫節的作曲家，除非他能改變曲風迎上國際潮流，他的創作生命其實在他脫離祖國的那一刻起就告終了。拉赫曼尼諾夫除了忙於演奏事業的表面原因外，是否也因為有時不我與的自知之明而幾近封筆，這我們無從得知，但是他因為曲子產量變少也連帶躲過了理查‧史特勞斯般的窘況，使人們對《帕格尼尼主題狂想曲》這類逆勢之作反而倍加珍惜，這等詭譎的結局大概也是他始料未及的吧！

作品欣賞

拉赫曼尼諾夫：《帕格尼尼主題狂想曲》

　　這首《帕格尼尼主題狂想曲》打從出爐問世起，就一直廣受世人的歡迎，不知多少的電影都用此曲中那著名的降 D 大調旋律作主題曲（電影「似曾相識」即是例子之一），這促使這首曲子在現今電子媒體時代流傳更廣。然而跟這曲子最相關的改編卻是由作曲者本人與編舞家伏爾金於西元 1939 年攜手合作的芭蕾舞劇《帕格尼尼》(*Paganini*)，此劇於西

元 1939 年 6 月 30 日在倫敦柯文花園劇院首演，以帕格尼尼一生軼事串綴成故事大綱，刻畫這位傳說中將靈魂出賣給魔鬼以求得出神入化琴藝的小提琴鬼才。

這齣舞劇在倫敦首演時大受英國觀眾的喜愛，認為確切地點出了此曲的內涵，然而不少樂評家卻抱持相反意見，認為此劇的情節與音樂根本不合，破壞了音樂啟人遐想的空間。姑且不論正反意見如何，這舞劇的確提供了我們一絲線索去了解拉赫曼尼諾夫創作此曲的動機；畢竟此一舞劇的故事大綱乃是作曲者擬定的，所以它一定在某種程度上點明了樂曲內容。

這個「帕格尼尼主題」來自帕格尼尼瘋狂艱難的《二十四首小提琴綺想曲》(24 Capricci for Violin Solo, 1810) 中的最後一首，李斯特、布拉姆斯等人都用它寫過變奏曲相互在作曲功力上別一苗頭，而拉赫曼尼諾夫雖稱此曲為狂想曲，然而本質上它是個變奏曲（或許只是變奏得較自由故而稱為「狂想曲」吧），共有二十四段變奏。序奏到第十變奏是第一個大段落，集中處理主題的原本音型，速度也偏快。從第十一變奏至第十七變奏是第二大段，音樂快慢交替，個性及曲風變化的幅度也比較大，有時變成澎湃威風的進行曲，有時則轉為溫柔憂鬱的獨白。第十八變奏是著名的降 D 大調旋律，在這全曲最美麗的片刻有著一縷「夕陽無限好，只是近黃昏」的遲暮戀情，它是全曲抒情的頂點，也是全曲的最高潮點。第十九變奏以下樂曲進入第四段落，音樂轉趨單純，盡力衝刺直逼結尾。

值得一提的是，此曲反覆用到天主教安魂彌撒 (Requiem) 中的葛利果聖歌 (Gregorian chant) 旋律《神怒之日》，這象徵著死亡恐怖的旋律首先在第七變奏現身，隨後在結尾處則由它總結全曲，但卻語調俚俗（用銅管大吹大鳴，配上進行曲般粗俗的鼓號樂），不免令人聯想起那魔鬼小提琴家對死亡嗤之以鼻的嘲諷以及對神明的褻瀆，氣氛既恐怖又滑稽。拉赫曼尼諾夫似乎對《神怒之日》的旋律情有獨鍾，他曾多次用到它，

在《死之島》(*The Isle of the Dead*)，在本曲，甚至在他最後的管弦樂曲《交響舞曲》中也用到這死亡旋律，或許死亡是他終生的心病，在這夕陽西下迴光反照的傑作裡，那沉湎於日落美景的降 D 大調旋律，是這曾戲稱：「我不會死，我也不會撒謊」的作曲家，對迫近的死亡能做出的最佳反擊吧。

順道值得一提的是，拉赫曼尼諾夫在四十六天內便完成全曲，西元 1934 年 11 月 7 日首演時由他主奏，史托考夫斯基 (Leopold Stokowski, 1882–1977) 指揮費城管弦樂團於巴爾的摩舉行，原班人馬也灌錄過此曲，至今這錄音仍是衡量一切詮釋的標竿，值得一聽。

二十世紀(4)──蘇維埃
普羅高菲夫與蕭士塔高維契

　　自從二十世紀初以來，古典音樂所扮演的角色陷入尷尬與迷惘之中。爵士樂、流行音樂、電臺廣播的興起，使得講究現場聆賞、又須具備某些知識、感性背景以及專注聆賞度的古典音樂，相形在忙碌的二十世紀顯得過時而落寞。在這強調數量的群眾時代，作曲者究竟該為何而創作？為誰而創作？音樂是否一定要往複雜化的路上走，以便跟上二十世紀科學化的腳步？這些問題讓作曲者也不得不反思其音樂的角色與社會功用。在當時德國的樂壇也有一些作曲家，如：魏爾 (Kurt Weil, 1900–1950) 開始運用某些簡單的現代音樂要素，創作一些聽起來有些現代感的單純歌樂，試著讓古典音樂有著較為通俗的面貌，他在西元 1928 年推出的《三便士歌劇》(*Three-Penny Opera*)，曾經轟動一時。另外一些作曲家也開始寫作所謂的「實用音樂」，試著將一己的作曲能力推廣到實用的日常生活範圍之內，試著回歸藝術之為生活工藝品的原始本質，興德密特等人都有過這方面的嘗試，有時甚至或者乾脆以時事或時人生活作為歌劇的題材，竭力賦予古典音樂更強烈的時代意義。

　　在另一方面，在二十世紀裡意識型態始終喧囂不斷，它造成了這世紀以來長達幾十年的政治對壘，在各地引燃不斷的烽火。雖然潛藏在這意識型態下的仍是國際利益與內部政治利益的衝突，似乎與上一世紀無異，但是在過去除了宗教以外，從無堅持某種特定思想理念，希冀以之

貫徹於人民生活所有層面的全面瘋狂嘗試。俄共在俄國大革命之後所建築起的新政權，在一開始雖然對藝術、文化方面採取開放自由的態度，但是隨著內鬥的加劇以及史達林 (Joseph Vissarionovich Stalin, 1879–1953) 的得勢，俄共開始對文藝界進行清算，希望以教條規範作曲者的創作路線，阻止俄國作曲家依當時中歐最流行的無調性手法創作吵雜不協和的「形式主義」樂曲。「為人民服務」、「寫人民聽得懂的音樂」，是當時最盛行的口號，然而官方卻沒有明確的界定出「聽得懂」的界限在哪裡，只是強調不可喧囂吵雜、要有旋律、要運用民歌，其餘一切則全憑官方自由心證加以認定，不符合人民需要可是一項足以發動全面公開批判的重大罪名。這種政治干預藝術的事雖非史上頭一遭，但是以往官方只是干涉藝術品的內容，現在卻是既干涉藝術品的內容，又過問藝術品的風格，直接限制藝術創作者的創作結果，強迫創作者為了某種政治、文藝信條而創作，並且還將藝術家列為社會公開批判鬥爭的對象。普羅高菲夫與蕭士塔高維契二人的生平與創作，全面的反映出蘇維埃體制下俄共對音樂的監控與批判，讓我們既可以看出創作路線與政治環境對個別藝術家的影響，同時也可以了解到古典音樂最理想化崇高的一面，看出個別作曲家的人品才氣與道德風骨。

普羅高菲夫

在音樂史上引發爭議的人物與作品不乏其數，他們往往是因為對各時的風格展開一場革命，或者在內容題材上觸犯了社會的道德與禁忌，因而招來各方的攻擊與側目。但是卻很少有作曲家像普羅高菲夫一般，只因為拂逆了當時人們的口味，在音樂中粗魯直率地表現出他的酷氣，就遭時人咒罵。普羅高菲夫倒也不以為意，他總是盡可能挑些聳動的新奇事物入樂，犀利清脆的音響、粗厲吵雜的和聲，刻意宣揚他那飛揚跋

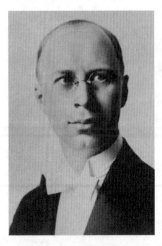

普羅高菲夫

屓、決心不同凡俗的才氣。在激怒聽眾沾沾自喜之餘，迅速地為他在樂壇攫得一席之地。

究竟該說他是具體表現出二十世紀「鋼筋水泥」的新時代精神的不世先知（只是日後不幸被史達林壓歪掉了）；還是只是個頗有才華卻隨波逐流、譁眾取寵的政治投機分子？抑或介於兩者之間，只是個單純試圖跟上時代腳步，但強不過運勢的好作曲家？

光從普羅高菲夫結實的軀幹來看，他既不像個體弱多病的早夭天才，也不像額頭寬廣滿臉智慧的大師，反而倒像精力充沛的運動員，一心一意要給別人好看。而他初期的音樂也正是要給別人好看。當他冷冰冰的在鋼琴上以激昂的節奏敲打出刺耳的不協和音時，他將音樂帶離飄渺溫柔的世界，讓音樂上的肉體暢快感發揮無遺。這的確足以讓那些慣於在音樂中找尋宇宙哲思或浪漫激情的人們感到反胃，硬是吞不下這赤裸裸的音樂降格之舉，而他作品中的那分嘲諷揶揄更令這些人有如芒刺在背、坐立難安。

大體來說，普羅高菲夫的創作可分為三個時期，第一時期是從創作《第一號鋼琴協奏曲》(*Piano Concerto No. 1 in D flat major*, 1912) 到《鋼鐵步伐》(*Pas d'acier*, 1927)，大多都是驚世駭俗的作品；第二個時期是從《第三號交響曲》(*Symphony No. 3*, 1928) 至《羅密歐與茱麗葉》(*Romeo and Juliet*, 1934) 為止，此時期的作品漸趨收斂，民族風味愈趨明顯，抒情風格也浮現，音響也協和多了；第三個時期是從西元 1936 年回俄國定居起至去世為止，他始終在俄共對音樂政策的指示下打滾，其間雖作了不少具個人風格且具有俄國民族特有之霸氣與殺氣的好曲，但是卻也寫了些庸作，或歌功頌德，或故作親民狀。這使得西方懷疑他，視他為布爾什維克 (Bolshevik) 的不二門徒，將其年輕時飛揚跋扈的激越神情貶為

故作姿態，將其後半生的創作視為一連續老化與衰退的過程，與樂界的動向背道而馳，有嚴重的曲風類型化傾向。

生平紀事

西元 1891 年——4 月 23 日誕生於烏克蘭的松特索夫卡，母親愛彈鋼琴。

西元 1896 年——在母親的協助下譜出生平第一首曲子。

西元 1904 年——入聖彼得堡音樂院學習作曲，但是隨即對音樂的一切感到厭煩，不時耍些小聰明，藐視師長。

西元 1909 年——隨浪漫派名師艾西波娃 (Anna Esipova, 1851–1914) 學琴，師生二人互不喜歡對方。普氏說：「人們說：『全場毫無蕭邦曲子的獨奏會是不可能存在的』，我偏要證明即使沒了蕭邦，獨奏會還是照樣開得成。」艾西波娃對他的評語則是：「才華洋溢，但相當無禮。」

西元 1912 年——首部具代表性的成熟作品《第一號鋼琴協奏曲》出爐，首演時引起一陣不安與騷動。

西元 1913 年——《第二號鋼琴協奏曲》(*Piano Concerto No. 2 in g minor*) 首演，聽眾之中有人大罵：「我們來這是找樂子的，連屋頂上的貓叫都比你的音樂來得好聽。」

西元 1914 年——不按牌理出牌，以彈奏自己的《第一號鋼琴協奏曲》獲得學院最高榮譽「魯賓斯坦大獎」畢業。由於樂曲特有的肉體衝撞感，被同儕們戲稱為足球賽中的「頭槌」。

西元 1916 年——受《春之祭》野蠻風格影響而創作的《辛西亞組曲》(*Scythian Suite*) 首演時定音鼓手大敲大擂，指揮承諾將打破的鼓皮送給他作為紀念品，並且當眾快樂地高呼「好個耳光」(教訓了聽眾)。報評說這是「上流社會之恥」。

西元 1917 年──完成知名的《古典交響曲》(*Symphony No. 1 in D major: Classical*)，因俄國大革命爆發，決心往美國發展。

西元 1921 年──歌劇《三個橘子之戀》(*The Love of Three Oranges*) 在美國首演，反應平平，演奏事業跌到谷底，對美國樂壇漠視他的曲子，還有重複同一曲目五十次之類無聊透頂的旅行演奏生涯等事大感憤怒。

西元 1922 年──轉赴巴黎發展。

西元 1925 年──完成名作《第三號鋼琴協奏曲》(*Symphony No. 3 in C major*) 以供自己拓展演奏事業之用。

西元 1927 年──以革命後的蘇聯為題材的舞劇《鋼鐵步伐》在巴黎首演，人們稱之為「普羅主義的多刺白花」，報界稱他為「布爾什維克的不二門徒」。去國十年後首次返俄演出。

西元 1934 年──應基輔劇院之邀創作舞劇《羅密歐與茱麗葉》。

西元 1936 年──舉家遷回俄國定居，但是適逢史達林對藝文界展開清算，普氏也只得依黨的指示寫作「人民」作品──通俗名曲《彼得與狼》(*Peter and the Wolf*) 即是一例。

西元 1938 年──應電影大導演艾森斯坦 (Sergei Eisenstein, 1898–1948) 之邀，為電影「亞歷山大‧涅夫斯基」寫作配樂，次年將之改寫成清唱劇。

西元 1941 年──二次世界大戰爆發，與西班牙裔的太太劃清界線，另娶年方二十五的米拉‧孟德爾頌 (Mira Mendelson, 1915–1968) 為妻，前妻隨即被捕下獄。

西元 1945 年──如英雄史詩般的《第五號交響曲》(*Symphony No. 5 in B flat major*) 首演，造成轟動。

西元 1947 年──俄共展開另一波清算，根據二次大戰英勇飛行員真人真事所作的歌劇《一個真人的故事》(*The Story of a Real*

Man) 竟然遭到禁演。

西元 1952 年——完成《第七號交響曲》(*Symphony No. 7 in c sharp minor*)，同年首演，最後一次公開露面。

西元 1953 年——3 月 3 日因腦溢血去世，史達林也在同年同月同日逝世。

蕭士塔高維契

西元 1906 年 9 月 25 日出生於聖彼得堡的蕭士塔高維契，在他一生中所創作的十五首交響曲及十五首弦樂四重奏裡，反映出蘇維埃社會主義體制下藝術家的心路歷程。他個人曾因其作品使史達林龍心不悅而遭受過政治迫害，也曾撰曲為二次大戰時蘇俄英勇對抗納粹德軍的壯舉誌銘，也還曾經應官方之請寫過鼓吹戰後和平重建的樂曲，最後在晚年時則轉而傾吐個人心聲，自始至終自覺的負起音樂家在社會中對全國人民應

蕭士塔高維契

承擔的社會道德使命感。在配合蘇維埃社會主義大環境大政策的同時，仍能在作品中發揮原創力，勇氣十足的走過這段曲折難行的創作之路，成為二十世紀公認最傑出的作曲家之一，這種正直不阿的風範實在值得人人敬佩。

蕭士塔高維契在九歲時開始跟隨身為職業鋼琴家的母親學鋼琴，十三歲（西元 1919 年）進入彼得格勒音樂院（原聖彼得堡音樂院，革命後改名）學習作曲與鋼琴，院長葛拉祖諾夫對這天資非凡、有過耳不忘能力的年輕人大為賞識，經常給他不少生活上的資助。為了養活守寡的母親與他的姊妹，身形瘦小、蒼白脆弱的蕭士塔高維契還得在電影院為默

片彈奏鋼琴配樂以養家糊口。他在西元 1923 年從鋼琴科畢業，西元 1925 年自作曲科畢業，他的畢業作品——《f小調第一號交響曲》(Symphony No. 1 in f minor) 以其精簡明確的線條與色彩、犀利帶勁的瀟灑筆調，立時轟動樂界，西元 1926 年先是在列寧格勒首演，西元 1927 年在柏林首演，西元 1928 年在費城首演，在短短三年之間使這年僅二十出頭的年輕人躍身成為世界級的作曲家。

在他西元 1927 年所作的《第二號交響曲「致 10 月」》(Symphony No. 2 in B major: To October) 裡，蕭士塔高維契嘗試著以當代音樂語法來描寫俄國大革命，獲得了不小的成功，但是隨後以同樣精神寫作的《第三號交響曲「5 月 1 日」》(Symphony No. 3 in E flat major: The First of May) 卻不甚成功。在這段時期他的注意力轉向戲劇音樂，寫下了歌劇《鼻子》(The Nose, 1927–1928)、芭蕾舞劇《黃金時代》(The Age of Gold, 1927–1930) 及一些舞臺配樂和電影配樂，成果輝煌。但是好景不常，他的下一部歌劇《姆切森克的馬克白夫人》(Lady Macbeth of the Mtsensk district, 1930–1932) 以激進的語彙生動地描繪出腐蝕俄國人心的虛無感，在世界各地廣受歡迎，但是獨夫史達林觀賞此劇時氣沖沖的離開劇院，官方隨即對蕭士塔高維契正式展開批鬥，作曲者一生的命運在此面臨劇烈的轉折（詳見「作品欣賞」）。在經歷過一番內心折磨與思索後，蕭士塔高維契以全新的姿態再出發，寫下了《d小調第五號交響曲》(Symphony No. 5 in d minor)，終於起死回生，順利的逃過這藝術上的劫難。

希特勒在西元 1941 年 6 月揮兵侵蘇使得蕭士塔高維契的創作生涯又現轉機。在列寧格勒圍城戰時，他也身陷該城，在積極參與抗敵活動之餘寫下了《C大調第七號交響曲》(Symphony No. 7 in C major) 的前三個樂章，稍後在 10 月撤退至庫比雪夫 (Kuybichev) 時完成了全曲。此一回應戰爭緊張狀態的交響曲先是在西元 1942 年 3 月 5 日於庫比雪夫首演，3 月 29 日於莫斯科首演，之後總譜的微縮軟片被空運至美國由托斯

卡尼尼指揮美國全國廣播公司樂團在 7 月 19 日舉行美國首演，此舉象徵著突破納粹封鎖的逆勢，表明俄國人堅毅不撓的必勝決心，因而使得蕭士塔高維契頓時成為象徵蘇聯抗敵必勝的風雲人物。而這次大戰正好讓蕭士塔高維契可以藉機一吐苦水，反正戰爭時人人痛苦，誰也弄不清是針對誰而發，此刻音樂自可大大方方的表達深沉的人性痛苦。兩年之後他又譜寫了另一首戰爭交響曲──《c小調第八號交響曲》(*Symphony No. 8 in c minor*)，雖然此曲實際上比第七好，但是時過境遷，並未獲得如同前曲般的成功。

大戰結束後，共黨在西元 1948 年 2 月 10 日又發動另一波清算，指責一些知名作曲家有「形式主義和反民主潮流」的傾向，「崇尚不協和音，無調性──這神經質的組合將音樂變為一團噪音」。蕭士塔高維契乖乖的認錯，承認「在他音樂風格中存在著負面要素，誤入形式主義歧途，說些人民聽不懂的話──黨是對的──我深深感激決議案中所說的批評」。這個黨的新指示使得人人自危，蕭士塔高維契轉而去寫語彙、語調皆平易近人、歌頌戰後重建的清唱劇《森林之歌》(*The Song of the Forest*, 1949)。此後他一直生活在這種分裂的狀況中，一方面以簡易的官方語言寫作所謂「雅俗共賞」的教條式作品，另一方面則用較複雜的語彙抒發心聲，以滿足一己的創作良知。這情況一直要到西元 1953 年史達林去世，共黨放鬆了對文藝的控制後才見改善。

同年的《c小調第十號交響曲》(*Symphony No. 10 in c minor*) 將他的交響曲創作生涯推上另一波高峰，然而雖然文藝控制放鬆，但是蕭士塔高維契並未積極返回前衛的創作路線，反而變得更加保守謹慎，隨後的幾首交響曲皆無甚可觀之處，惟獨《第一四號交響曲》(*Symphony No. 14 in g minor*, 1969) 顯露出作曲者與死神掙扎搏鬥的痛苦經驗（西元 1966 年作曲者首次心臟病發作）。西元 1975 年 8 月 9 日蕭士塔高維契在他六十一歲生日前六週逝世；這段反映出政治干預音樂創作的辛酸心路歷程

成為反映二十世紀泛意識型態化集權政治最忠實的見證。

作品欣賞

普羅高菲夫：《古典交響曲，作品25》

據普羅高菲夫在他於西元 1941 年完成的自傳中所述，其創作《古典交響曲》的過程及動機如下：

　　整個西元 1917 年的夏天我都獨自待在彼得格勒 (Petrograd) 附近的鄉間，一面閱讀康德 (Immanuel Kant, 1724–1804)，一邊勤奮的工作著。我故意不帶我的鋼琴去，因為我希望試著作曲時不用它。時至當時，我都一直在鋼琴上作曲，但是我注意到不用鋼琴作曲時主題材料都來得好一些。當它首次被移到鋼琴上彈奏時，它看來有點奇怪，但是當多彈個幾次以後，一切都會并然有序。我一直把玩著某個念頭，打算寫一整首交響曲而不用鋼琴起草。我相信如此一來樂團會聽起來較為自然一些。這就是寫作那首海頓風格交響曲的計畫誕生的緣由：我從齊爾品那邊學會了許多海頓的技術，因此我自覺立足於一熟稔之地，而膽敢冒險不帶鋼琴的走上這趟艱苦之旅。對我而言，倘若海頓能活在我們這時代的話，他很可能一方面保持著他的風格，但也同時能接受一些新事物。這也正就是我想寫的一種交響曲：一首古典風格的交響曲。當我的想法已可付諸實行時，我叫它《古典交響曲》：首先是因為它比較簡單，再者乃是揶揄它，逗它玩，但也同時心中祕密的希望它會變成一首經典的古典名作，證明我的想法是對的。

我是在鄉間散步時在我的腦海中構思成這首交響曲的。同時我也在編寫作品 19 號小提琴協奏曲的管弦樂總譜。……《古典交響曲》的第三部分「嘉禾舞曲」是早先就已完成的，稍後在西元 1916 年，我起草了第一及第二樂章，但是當西元 1917 年夏天我回頭來寫此曲時，要寫的仍十分的多。我把第一版的終曲作廢，重新寫了一個全新的終曲，特別嘗試著在曲中避免用到小三和弦。

從以上這段自述我們不難看出此曲的創作動機中含著一絲戲弄的成分；雖稱之為海頓式的交響曲，但是實際上音樂中凌厲萬分的衝力與故作呆板狀的樂曲進行，加上奇突的和聲與轉調，足以嚇掉海頓爸爸的假髮，凸顯出瀟灑不羈的青年才子的帥勁與酷氣，為這位自命不凡的年輕人留下生動的寫照。

第一樂章：快板，D大調，2/2 拍

此樂章是以奏鳴曲式構成，第一主題個性輝煌明快，主題的後半肩負著平抑及再推移高潮的過門作用，第二主題個性輕佻。發展部由第一主題開始，但是重要的高潮則是由第二主題構成，將其特徵性的下跳八度音程加以多次強調，其粗魯有力的風格則似乎比曲題「古典」來得過分幹勁十足了一些。再現部則是以 C大調開始，半途才轉回 D大調，材料的順序不變。

第二樂章：甚緩板，A大調，3/4 拍

全曲分為三個段落，故作優美狀，中段主題以一連串的十六分音符冒著泡，在推到高潮後，音樂豁然開朗洋溢著得意欣喜之情，以四度音程在 C大調上，上下聲部愉快的互相唱和著。在回到 A 段曲調時，中段的十六分音符音型仍繼續進行，與主旋律形成巧妙的對位，穿插其間。

第三樂章： 嘉禾舞曲，不太快的快板，D大調，4/4 拍

　　硬梆梆的擬古舞樂，共分為三個段落，中央一段在風笛般的五度長低音上，由管樂奏出工整的曲調；全曲古板有餘，古典不足。

第四樂章： 終曲，非常生動活潑的，D大調，2/2 拍

　　曲趣與第一樂章相互輝映，但是更加快速多變，一氣呵成向前直衝到底。

蕭士塔高維契：《d小調第五號交響曲，作品 47》

　　西元 1924 年 1 月俄國革命之父列寧 (Vladimir Ilich Lenin, 1870–1924) 去世，托洛斯基 (Leon Trotsky, 1879–1940) 成為接班人，但是黨中央書記長史達林卻悄悄地逐步將一切權力集中於自己手中，對托洛斯基提倡的「不斷革命論」大唱反調。西元 1925 年 1 月，托洛斯基被解除一切黨的職務；西元 1927 年 12 月被逐出黨；西元 1929 年 1 月流亡海外，最後被史達林派遣的刺客以斧頭砍死在墨西哥。

　　隨著托洛斯基的放逐，史達林開始對蘇聯進行大整肅，一方面在西元 1928 年開始推動「五年計畫」，希望將俄國建立成一工業經濟大國；另一方面在次年回歸正宗共產主義，實行集體農場進行土地改革。在政治及文化上則推動一波波的整肅，打擊所謂「人民的敵人」；這波整肅異己的行動不久波及音樂圈，從而徹底改變了蕭士塔高維契的一生。

　　蕭士塔高維契於西元 1930 至 1932 年間所寫的歌劇《姆切森克的馬克白夫人》為他帶來空前的成功；此劇在列寧格勒首演的五個月之間共演了三十六場之多，在莫斯科則於兩年間共上演了九十四場，布拉格、倫敦、蘇黎世、哥本哈根等地也陸續搬演此劇，使蕭士塔高維契一下子成了社會主義的風雲人物。但是天有不測風雲，史達林某次觀賞《姆切

森克的馬克白夫人》時，半途氣沖沖的離開了劇院。西元 1936 年 1 月 28
日，俄共的機關報──《真理報》(*Pravda*)──上，查斯拉夫斯基 (David
Iosifovich Zaslavsky, 1880–1965) 執筆寫作了〈是『胡亂』一團，而不是
音樂〉(*Muddle Instead of Music*) 一文，正式揭開官方對蕭士塔高維契的
批判（查斯拉夫斯基於西元 1958 年發表的另一篇評論〈圍繞著一株文藝
雜草的喧囂反動宣傳〉(*Ballyhoo of Reactionary Popaganda Around a
Literary Weed*) 則點燃了對《齊瓦哥醫生》(*Doctor Zhivago*) 的作者帕斯特
納克 (Boris Pasternak, 1890–1960) 的批判）。這篇文章雖然是由查斯拉夫
斯基署名，但是實際上是由史達林授意寫的，文中不但有許多不太合文
法但都是史達林慣用的語法外，內容也與史達林再三攻擊指責的各種「混
亂」遙相呼應，也就是說等於是史達林本人出面下令批判蕭士塔高維契；
對當時的蘇聯人而言，這無異於被宣判了死刑，等著讓人替他收屍。

　　這篇文章見報時，蕭士塔高維契正與大提琴家庫巴斯基 (Viktor
Kubatsky, 1898–1970) 在阿格漢克斯哥 (Arkhangerlsk) 演奏。當天一大早
他在車站買了份報紙，讀到了這篇文章，日後他曾說這是他一生中最令
他自己難忘的一日。十天後，另一篇文章又在《真理報》上出現，對蕭
士塔高維契提出另一波批判。在這接連十多天內兩次被批判，這正是說，
這個人完蛋了。一下子許多蕭士塔高維契的樂界友人紛紛趕緊與他劃清
界線，好一點的正直之輩不敢出聲維護他，而品格低下者則對他落井下
石，加入聲討他的行列，向官方打他的小報告。在外界巨大的壓力下，
蕭士塔高維契日夜等待的只是被逮捕處決，他準備了個小皮箱，放些日
用品在裡面以備不時之需。然而逮捕行動始終未展開（蕭氏當時並不知
道史達林曾交待屬下絕對不准逮捕他），而此種等待著被處決的心情日
日夜夜地煎熬著他的心靈。他也曾想到自殺，但是好友分析給他聽，告
訴他自殺是一種較低層次的自我戰勝了較高層次的自我，像小孩般急於
逃離危難的恐慌倉促之舉，再者妻兒也嗷嗷待哺，這才使得他堅定的活

下去，而未曾自裁了斷。

　　西元 1936 年 5 月 20 日，在官方對他展開批判的四個月後，蕭士塔高維契完成了他的《第四號交響曲》，但卻在排練公演前夕撤回此曲，不準備公演。在這段時間內始終承受著高度政治壓力，蕭士塔高維契開始反省他的音樂風格，對《真理報》的批評加以深思。西元 1937 年 4 月 18 日，蕭士塔高維契開始動筆寫作一首新的交響曲（《第五號交響曲》），三個月之後完工。該年 11 月 21 日，此曲由穆拉汶斯基 (Yevgeny Mravinsky, 1903–1988) 指揮列寧格勒愛樂首演。觀眾中不乏知名的各界人士──黨員大老、文藝界人士、愛樂者齊聚一堂，議論紛紛等著聽聽這位被判活死刑的作曲家斗膽發表的新作。演奏進行中，不少人落淚嘆息，他們都深知樂曲在述說著什麼，演奏完畢時，全場歡聲雷動。第二天的樂評佳評如潮，將之譽為作曲者創作生涯中的里程碑，帶著真感情，一掃過去荒誕古怪，矯揉造作的樂風（但是西方樂評家卻將此曲貶為蕭士塔高維契對社會主義文藝路線的認同）。首演的這一日也正是蕭士塔高維契的復活日。在三年後他還因他的《鋼琴五重奏》獲得了「史達林文藝獎」，而正式獲得官方的認同。這首被外界譽為「蘇聯藝術家對辯證批評的創造性回應」(the creative reply of a Soviet artist to justified criticism) 的交響曲不但改寫了作曲者的一生，也成為作曲者最廣受歡迎的樂曲之一。

　　此交響曲分為四個樂章。第一樂章的開頭魄力十足，淒愴之情隨即襲入，稍後略為平靜的第二主題進入，整個呈示部流露出孤寂落寞的意味，發展部強勁有力地直逼全曲最高潮，將曲首之第一主題以最強奏奏出，在重述第二主題後，最後仍是孤零零的結束此樂章。第二樂章是個仿馬勒式蘭德勒舞曲的諷刺性尖聲怪調音樂，語調俚俗浮誇，華而不實，道貌岸然的小丑們大跳其舞。第三樂章則是全曲的核心，一股惶急憂心之情瀰漫其間，痛苦懊惱交相折磨、狂亂無望的掙扎，扣人心弦的傳達

出他等待被捕時度日如年的心情。第四樂章是歡呼式的進行曲，大有歌頌社會主義光明勝利面的意味。負責指揮此曲首演的穆拉汶斯基曾對作曲者本人抱怨此一終曲不夠勝利積極，而且這乃是因作曲者無能力創造此一效果之故；但是作曲者本人則認為穆拉汶斯基不懂此一樂章──它正像穆索斯基的歌劇《鮑里斯·郭多諾夫》的開場戲一樣，警察鞭打廣場上的人民，要求他們高聲歌頌沙皇；二者皆是因被迫得去歡呼而發出的強迫性歡呼，因為你的職責就是去歡呼。藉著此交響曲，蕭士塔高維契重塑了當代交響曲之傳統，肯定交響曲必須曲式紮實、思考脈絡清晰、調性單純化之創作方向，為此一偉大的傳統在二十世紀找到了最佳、最人性化、最具時代性的聲音。

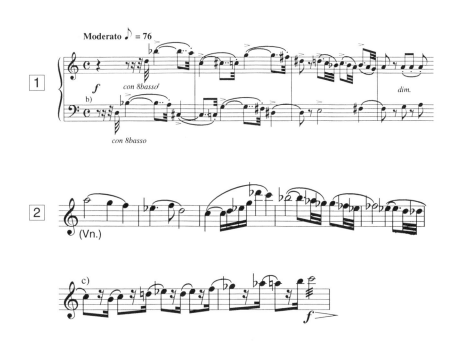

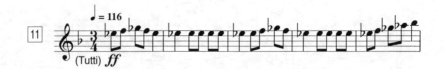

Part 3
中國音樂

導　言

　　將音樂當成一門「獨立」的藝術並被置於音樂廳來演出，在美學及實際呈現上其實都沒有「絕對的必然性」，因為，人類的音樂行為幾乎滲透於各種場合，也往往結合其他面相來呈現，但卻不稍減其藝術價值，及它對生命所能產生的作用。

　　中國音樂也如此，以階層而言，它主要可分為宮廷、文人、民間、宗教音樂四大類，分別呈現出不同的生命色彩、藝術特質及美學觀。而若以音樂呈現的方式而言，又可分為主體呈現全放在音樂上的歌樂與器樂、與語言結合的說唱音樂、與戲曲結合的戲曲音樂、與舞蹈結合的歌舞音樂，以及被用作儀式用途的儀式音樂等等。

　　在這些不同類型的音樂中，都不乏反映深刻生命情境及達致藝術高度成就的作品，但面對這些作品，則要有一定文化背景及表現手法的了解才更能體會它們的真意，畢竟，任何的藝術形式或作品都有它背後所倚賴的認知系統。而本文的寫作形式，與本書前兩部分的不同，一定程度也映現了這文化背景的差異。

欣賞的焦點：表現手法與生命情懷

　　藝術表現背後的認知系統，是一組「文化的價值觀」，由此再具體顯現為外在的表現手法。由於深刻的藝術總關聯於深層心靈的投射，也就是牽涉到更核心的價值觀，這些價值觀又是文化系統中最不易被改變的一環，因此，一個在中國文化中成長的人，儘管處於西風壓倒東風的現代，卻仍擁有一定厚度的欣賞潛能來欣賞中國音樂，而一旦能注意到一些具體的表現手法，這些潛能就會很快地被釋放出來。

甲、表現手法

　　談到中國音樂的表現手法，一個欣賞者可先從下列的三個線索觀照起：

一、「音」本身處理的特質

　　這個特質具體顯現在中國音樂裡的，首先是對音色的重視。

　　如同其他民族一般，漢民族有它喜歡的音色，許多樂器都以梧桐木製成，就是為了它音色本質的「醇厚」。

　　然而，中國音樂的音色運用，主要更在「無聲不可入樂」之上，任何音色都可能出現在中國樂曲中，只看它被用得適不適當；而音色之間的對比、相生、轉折、結合也就變成音樂表現的重點。就此，中國音樂其實「現代」得很。也因之，善於音色變化的琴、琵琶、笛子等，才在歷史中成為主要樂器，漢人的打擊樂器世界也才最為多樣，戲曲中，它更用音色具體劃分出生旦淨丑的不同角色來。

音色變化之外，音本身處理的另一特質，是「韻」的變化。「韻」，原來指的是餘音，其後被衍伸為「餘音的處理」，這種處理讓音高產生波形變化，有時形成一定音型的「滑音」，有時則為穩定或不穩定的彈性音，有時則是微分音。

「韻」變化出的世界，常較音色更為明顯，而善用滑音述說情感的這種特質，則與漢語聲調的豐富性有必然的關聯。

在中國，不能豐富「行韻」的樂器，就不可能成為主要的獨奏樂器，古琴、琵琶、笛、箏、胡琴、嗩吶都善用滑音，而這種特質在歌樂中也異常明顯。

二、線性流動的特質

在這個特質上，有心人也可以從兩方面觀照起：

首先，是中國音樂喜歡在旋律的「加花減字」上下功夫。

過去中國樂譜都記骨幹音，因此留給了演奏者非常廣闊的二度創作空間，而在這空間上，最明顯的特質則是「加花減字」，「加花」是將旋律線做得更有變化，「減字」則是將旋律壓縮，有時還產生調式的轉變。

「加花減字」的習慣使中國音樂特別富於線條之美，它常被比喻為書畫筆墨的走勢。

然而，單純的加花減字，尚不足以真正讓旋律氣韻生動，在此，還得加上「敘述語氣的頓挫轉折」才行。

唱過戲的人都曉得，戲曲講究「氣口」，也就是換氣停頓的地方，而這並非照著呼吸長短或音樂的休止符來定的，它就像人講話的急緩頓挫般，是以快慢長短的交互運用來達到加強「語氣」的效果，不同唱奏者會有他不同的選擇，甚而由之形成個人的風格。

三、音結合的特質

這個特質牽涉到一般稱之為和聲與織體的部分。

傳統中國音樂並不注重和聲,至於織體方面則很複雜。織體的複雜,主要來自不同聲部的不同加花減字,中國音樂因此常能顯現疾徐相應、互為主客之妙,而這種特性,又因各個樂器音色及韻的不同,顯得更為豐富。

乙、生命情懷

各種藝術都是個人或民族生命觀、宇宙觀的投射,也因此,想進入中國音樂的世界,如能先具備對中國生命情懷的理解,則欣賞時自會有「深得我心」之感。

傳統中國文化以儒、釋、道三家為主軸,在音樂表現上則主要呈現於三方面:

一、人生際遇的喟嘆

凡是生命都有一些「本質性」的困頓處境,如老、病、死及感情的波折等,而各文化又因境遇不同,也會特別強調某些生命基調。喟嘆人生際遇的作品在中國音樂中尤多,就像「感懷」、「遣懷」詩在中國大量出現一般,與文人的感時興懷有必然的關聯。

二、自然哲學的觀照

中國人有濃厚的自然哲學觀,老莊思想於此著墨尤深,無論在文學或繪畫上,田園、山水始終都是創作、寄情的對象,在音樂中亦然。

三、道藝一體的藝術觀

中國藝術總談「境界」、「意境」，意指藝術不僅是生命整體情境的投射，好的藝術品還可琢磨鍛鍊生命，也因此，中國名曲常如「公案」般，學人既在此映現自己的領會，也由之提昇自己的境界。許多名曲人人皆奏，人人不同，且每人在不同時節也常出現完全不同的詮釋，就是這種「道藝一體」關係的具體呈現。

樂曲欣賞

面對浩瀚的民族音樂，在了解時，能分別就各類別、各型態來切入自是最好，而若篇幅時間有限，則不妨先自器樂與歌樂的代表樂曲入手，因為，器樂與歌樂既是其他類型音樂的基礎，在表現上，也較容易凸顯出音樂本身的特色，由此進入，掌握自然更為容易。

當然，選擇時，更應從最具意象性，乃至已成經典的樂曲來欣賞，這些樂曲內涵既深，可因生命情境的不同反覆咀嚼，音樂與生命的關聯乃更易於彰顯。

在下面的樂曲欣賞中，我們將以六種獨奏樂器和二首絲竹樂的經典作品，以及歌樂中崑曲與歌仔戲的唱段來做引介。

瞎子阿炳與《二泉映月》

樂器特色

胡琴是中國拉弦樂器的統稱。拉弦樂器的出現晚於吹管與彈弦,在中國,最早的型制是唐代軋箏,也就是以竹片做弓在箏上演奏的樂器,而目前直立、將弓放在弦中的胡琴,最早則出現在宋代。

胡琴在中國諸樂種中衍化了十幾種不同的型制,彼此的音色有別,奏法各異,但在結構發聲上則可約略歸納成兩大系統:以蟒皮蒙面的膜面共振樂器及以梧桐木做板面的板面共振樂器。前者的音色一般比較柔美,代表種類有:二胡、高胡、京胡、中胡、四胡等,後者的音色一般比較樸直,代表種類有:板胡、椰胡等;而胡琴在臺灣的型制則有:北管音樂用的殼仔弦(板面)、吊規子(膜面,即京胡)、歌仔音樂用的大廣弦(板面)及南管音樂用的二弦(板面)。

胡琴與地方音樂的關係極深,不同型制的胡琴分別關聯於各地的不同樂種。宋元之後,戲曲音樂成為中國音樂的大宗,許多劇種的主要文場樂器都用胡琴。

胡琴之所以能後來居上,成為中國器樂中的重要角色,主要緣於它與人聲的接近性。胡琴直拿,弦之後又無指板,因此,既適合上下拉出各種不同音型的滑音,也適合以指頭壓弦,讓弦產生鬆緊變化來做微分音、不穩定音的表現,無論獨奏或配合唱腔,總能予人絲絲入扣、蕩氣迴腸之感。

在「韻」之外，胡琴的另一表現特色是弓的張力運用。西方小提琴弓是放在弦之外的，因此彈性跳躍，運用自如，胡琴的弓由於夾在弦與弦間，在這方面並不容易有淋漓盡致的表現，但因琴弦較具彈性（沒有指板），一般的弓也較鬆，反而能在張力上產生極大的變化（如同毛筆般），而胡琴音樂之能扣人心弦，與此則有必然關聯。

過去的胡琴音樂，多存在於戲曲及民間的合奏中，將之當成典型的獨奏樂器來使用，其實是很晚近的事。在此最關鍵的人物，為民初的劉天華 (1895–1932)，他援引小提琴的技法進入二胡，還寫了傳世的「十大名曲」，甚而影響所謂「劉天華學派」的產生。這個獨奏風潮後來也擴及其他胡琴類樂器，如高胡、板胡、中胡等，不過，仍以二胡最領風騷。

劉氏所創建的胡琴風格，喜用長弓、長滑音，娓娓道來，有著中國文人特有的感傷色彩，但五〇年代之後，胡琴音樂的發展風格則明顯與劉氏有別，相較之下，它帶有更多傳統的特質手法，也反映了各地操奏此類樂器的歷史特色。這種改變，主要係與工農兵文藝哲學所強調「向人民學習」的理念有關，也可以說是在豐富的田野采風經驗上所導致的必然結果；而在此，也出現了一位常與劉氏相並稱的樂人，他就是本節要為大家介紹的「瞎子阿炳」(1893–1950)。

作曲者與樂曲背景

阿炳本名「華彥鈞」，西元 1893 年出生於江蘇無錫雷尊殿的「一和山房」，父親華清和為雷尊殿的當家道士。十歲左右，阿炳隨父親學習樂器，特別喜愛二胡與琵琶，十七、八歲時，即因技藝精湛，而成為聞名無錫的「小天師」。

當時，道教在無錫頗為興盛，雷尊殿兩年輪收的六月香訊所留下的香火錢，即可供當家住持吃兩年，因此，阿炳小時的家境可謂小康；但

遺憾地，阿炳後來染上了吸毒宿娼的惡習，導致家業敗光；三十五歲時阿炳雙目相繼失明，從此流落街頭，以賣藝為生。

在其後飽嘗人間冷暖的賣唱日子裡，阿炳與一寡婦相依為命，將一切都融進了他所賴以為生的二胡、琵琶裡。

1950 年夏，音樂學者楊蔭瀏（著有《中國古代音樂史稿》）與曹安和，由天津中央音樂學院專程返回他們的故鄉無錫，目的在採錄當地的《十番鑼鼓》和阿炳的演奏藝術（楊與阿炳為舊識）。儘管當時阿炳因某日接連斷弦自以為不祥，已有三年不再操琴，仍應楊之要求，由楊向樂器店借了樂器給阿炳，並在三天後先錄了三首琵琶曲《龍船》、《大浪淘沙》、《昭君出塞》，其後又錄了《二泉映月》、《聽松》、《寒春風曲》等三首胡琴曲；錄完音後，兩人並約定翌年春天再來採錄。

當年 9 月，中央音樂學院民樂系認為阿炳作曲與演奏兩皆精湛，擬聘其任教，但就在專程託人把聘書送達阿炳家時，阿炳卻已臥病在床，無力應聘，而於 12 月 4 日病死。

阿炳的死，為大家留下了一些不解的謎。因為，他雖只匆匆留下六首樂曲，但其中除《龍船》外，餘五首都堪入名曲之林，其間的《二泉映月》、《大浪淘沙》更已被公認為經典之作。這些樂曲，他往往託詞自道家或民間音樂而來，但事後卻發覺阿炳本人即是原創者或總結者。到底這個民間藝人胸中還有多少樂曲，他又是以何等之資以臻於此，卻都已無法有答案了。而在阿炳之死所留下的謎題中，有關《二泉映月》的，更是具足戲劇性。

《二泉映月》與《大浪淘沙》是阿炳留下來最出色的兩首樂曲，其中又以《二泉映月》更為人熟知，短短幾十年內，已確立其為胡琴家人人必拉的經典。這個樂曲目前共有六段，許多人也以之為「完整」的作品加以詮釋，但實情卻是：楊蔭瀏當時為了要將錄音帶預留給《十番鑼鼓》，因此，阿炳在「該停」時就停了，而《二泉》到底有多長、有多少

版本，從此也就沒有人曉得了，不過，非常有意思，其中並蘊含獨特中國音樂意涵的是，這並不妨礙它作為一首名曲的「完整性」。

《二泉》的長短是個謎，《二泉》的標題也是個公案。二泉指的是江蘇無錫惠山泉，世稱「天下第二泉」，《二泉映月》的標題據楊蔭瀏所說是「描寫在清澈見底的二泉中間反映出來的天上光明的月亮」，因此應該是首寫景曲，也有人依此詮釋；然而，這個樂曲之所以感人至深，其實是有著對生命處境的深刻觀照，顯然，只局限於二泉映月的標題式解釋是大有問題的。我們現在了解的實情是：阿炳原將此曲稱之為《依心曲》或《自來腔》，可說是心情的自然流露（也因此，版本、長短不拘），而「二泉」一名，則是楊問阿炳，阿炳請楊隨意添加所得。但有趣的也在：中國人慣常對月抒懷，即此，原曲中所蘊含的豐富情感，有時卻反而可在這個標題內得到更多的對應。

就這樣，一個賣藝的民間琴師，一段未完的音樂採集，一首「完整」成謎的經典名曲，一個臨時起意卻永遠留傳的標題，構築了近代民族音樂史上最浪漫傳奇的一章——瞎子阿炳與《二泉映月》。

樂曲賞析

《二泉映月》共有六段，屬於變奏曲式。引子短小，在這部分，琴聲輕微，如人之嘆息，將聽眾自然引入沉思中。主題共三個樂句，第一句曲調較寧靜、平穩，在微微波動的音浪中，做了兩重的起伏。第二句雖短，但卻緊接著以較強的力度，從上句結音的高八度音開始，音樂變得昂揚起來，也流露出更多的感慨。第三句則躍入高音區以第一句為本做發展變化，在這裡出現了新的節奏因素，並以變換不定的重音，及胡琴許多特殊的滑音手法，產生力度強弱情感顯隱的變化，予人以胸中之氣難平，無限感慨之意，這個樂句在往後的各次變奏中都得到充分發展。

（見譜例）

　　《二泉映月》雖是單一形象的變奏曲，但自寧靜起，經由不同的變奏，將跌宕起伏的情感推至高潮，再復歸寂然，在情感上，可說做了淋漓盡致的完整收放。而緣於旋律本身的魅力及二胡滑音手法與多種方式的力度變化，又使得此曲在蕩氣迴腸外，仍意境深遠，美學上所謂距離感遠近之妙，在此聚於一身，這也正是它之所以成為經典的原因。

　　《二泉映月》的欣賞切入可以比擬於中國人感懷詩的欣賞，其中的情緒原非單一，常常有「直不能言者」，總在悲愴中引起深刻的感慨，優秀作品更令人興起悲憫的情懷。而能在藉景抒情、寓情於景手法中體會人世興衰、時空輪轉的人，對《二泉映月》的共鳴自必更深。

延伸欣賞

胡琴：《江河水》、《草原上》

二泉映月

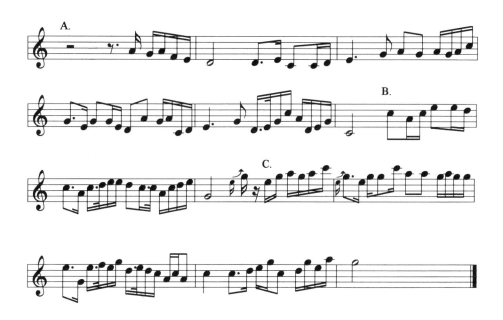

知音與《高山流水》

樂器特色

　　箏是大家較熟知的傳統樂器，它音質柔美，富於古典意象，入手不難，因此深受歡迎。

　　箏是古典樂器，所以又稱「古箏」。據傳，它的歷史與瑟有密切關聯，是「姊妹爭瑟而分之」，故名「箏」，因此瑟有二十五弦，傳統箏就有十二弦、十三弦者。但據漢劉熙《釋名》說箏，是「施弦高急，箏箏然也」，則是以音響效果命名的。無論那一種說法為真，可以確定的是，春秋戰國時，箏已流行於秦地，故又名「秦箏」。

　　箏的歷史雖久遠，但一般時候，與多數人印象相反的，卻是個民間樂器。民間音樂的特質即在有濃厚的特殊時空性，因此，不同的地區就產生了不同的箏派，傳統主要的箏派有山東箏、河南箏、潮州箏、客家箏、浙江箏等。

　　河南箏的風格較高亢粗獷、明朗諧趣。喜歡用較直捷的滑音，是河南說唱音樂「河南曲子」演唱前所演奏的器樂曲「板頭曲」中的重要樂器。河南人彈箏的歷史極早，曹植稱其為「彈箏奮逸響，新聲妙入神」。

　　山東箏的風格剛健有力，鏗鏘深沉。下指剛勁，不矯揉作態，流行於郓鄄、菏澤一帶，是當地民間器樂樂種「山東琴曲」的主要樂器，而山東一帶在戰國時也即有「吹竽彈箏」之風。

　　潮州箏的風格較流暢華麗，但也有古樸之風。它的特點是利用左手

彈性音指法來產生調式的變化，並用了許多高低八度交替變化、旋律加花的手法。

客家箏則古樸典雅，令人想起客族在保存中原古文化上的驕傲，據云在宋南遷後留傳至今。

浙江箏曲的發展與說唱「杭州灘簧」有密切關聯，原較淡雅清秀，演奏上以右手清彈為主，但後來則在指法添加上往華彩發展。

這些箏派雖各有特色，但都建基在下述箏樂的基本特質之上：

一、五聲音階定弦

箏以五聲音階定弦，使得它順著弦上下做「拂音」時，可以得到很柔美清越的「流水聲」。

二、自由取律

在五聲音階之外的音，箏則以左手壓弦取得。箏每一弦下有一「雁柱」支撐，基本上是一弦一音（與瑟同，李商隱詩：「錦瑟無端五十弦，一弦一柱思華年」），但在左手按音後，可以產生三度音內的任何變化，以之，箏不僅能奏出七聲音階，還能夠彈出許多微分音。而有些樂曲，也故意將可以在空弦上彈出的音，用別弦按音來彈，以形成特殊風格，叫「正調側弄」。

三、吟猱按放

「吟猱按放」是箏左手產生滑音、彈性音、微分音指法的統稱，這些指法使箏成為行韻變化豐富的樂器，而箏曲的發揮詮釋也多在此。

箏一般適合表現柔美、華麗、典雅的風格，但被視為深具古典意象，則是一般人將文人高士彈琴的印象錯置於此，其實古琴（七弦琴）才是真正屬於文人的古典樂器。

樂曲背景

「高山流水」一詞緣自《呂氏春秋》伯牙鼓琴的故事。伯牙鼓琴，志在高山，子期聞之，謂「巍巍乎！高山。」志在流水，謂「蕩蕩乎！流水。」後人因以「高山流水」一語比喻知音，而這故事也成為家喻戶曉的典故。

來自音樂的成語也常成為後世一些樂曲的曲名，在此，傳統最知名的是琴曲《高山流水》。這首樂曲初見於明代《神奇祕譜》(1425)，在該書解題中說：《高山流水》本只一曲，至唐分為二曲，不分段落，宋代分《高山》四段，《流水》八段，後世流傳的多為分段者。

清代川派琴家張孔山所彈奏的《流水》增加了許多「滾拂」手法，藉以增強水勢湍急、波濤洶湧的效果，號稱《七十二滾拂流水》或《大流水》，是近代流傳最廣的琴曲之一；近人管平湖所彈的《流水》，更代表中國文明，灌錄於唱片中，隨航行者太空船出航，作為與外星智慧生物溝通之用，可見此曲之地位。

除琴曲外，浙江箏曲的《高山流水》亦頗為知名，這首箏曲，據傳係由浙江桐廬縣俞趙鎮關帝廟僧人水陸班子演奏的笛曲移植改編而成，約在二〇年代時流傳至北方，後由婁樹華根據原工尺譜按照北方箏人習慣編訂了演奏指法。

這首樂曲初時以清彈為主，很少用習慣性的加花，但後來由箏人王巽之所發展的版本，則用同樣旋律反覆一次，並添以不同指法，以營造高山不動與溪聲廣長之意象，情景交融，顯得寬廣沉厚而多采。

樂曲賞析

欣賞《高山流水》，可由原清彈的版本切入，在娓娓道來的旋律中顯其淡雅（見譜例）。這個版本少用拂音，即使是流水擊石，亦以疏淡的音符表示，整首曲子因此既非「客觀」地描寫高山流水，也非做「意象性的轉化」，而是直取意境，遙望伯牙子期的高山流水之情，寄「君子之交淡如水」之意，可說是「意在高山流水」。

王巽之版本的《高山流水》，在前段描寫高山部分，基本上是在原曲清彈基礎上加以高低音區的轉換使其寬廣沉厚，並以十六度的和弦及快速的上滑音寫出山的不動。

流水部分，則在前段的基礎上「減字」，保留了骨幹音，再在這骨幹音上配以連綿不斷的拂音，以造成流水潺潺、逝者如斯的效果，這段比諸「高山」，更為寫實。但整曲觀之，則可以說是以景寫情、寓情於景、情景交融的佳構，但雖曰情景交融，卻並不刻意談情，而是在類近於「白描」的手法中，直接喚起聽者對「山色不動、溪聲廣長」的情感回應。

中國人的自然哲學表現於藝術者大體有兩面，一面是回歸到老莊哲學最原始的本意，認為自然所顯示的「自自然然」才是生命最該學習的境界，在此，大自然成為道德、人格及其他價值的具體顯現；另一面則是將人直接溶入自然，成為其中之一員，此時，山色水聲、蟲鳴鳥叫都是生活中活生生的一部分。兩者於手法表現上的分別是前者往往重在取其意，後者則較直接摹其形，而《高山流水》中的「高山」似前者，「流水」則似後者。

在兩個版本的對照中，可以看見中國音樂加花減字的特質，並同時體會到指法添加對中國器樂表現的巨大影響。許多中國器樂都非「乾譜」分析所能掌握，中國音樂固多記「骨幹譜」，即便加花後的演奏譜仍常血

肉不足，必得加上演奏法或指法，方才有血有肉。

延伸欣賞

箏：《漢宮秋月》、《寒鴉戲水》

高山流水（古箏譜）

 # 祇今唯有《鷓鴣飛》

樂器特色

笛子是大家熟知的傳統樂器，結構簡單、攜帶便利，價格也較一般樂器便宜，「望之不似大器」，但事實上，在世界管樂器中它卻是獨樹一幟、性能優異的一種樂器。

笛子的特殊是在它的結構中設有一個膜孔，膜孔上貼以竹膜或蘆葦膜，能讓笛子發出一種既酥柔又悠揚的音色來。這種設計不只成就了笛子與眾不同的基本音色，還在高中低音上因笛膜聲的強弱，造成了聽覺上遠近不同的感覺，大體而言，高音聽來較遠，中音次之，低音則近而寬廣。這種特點，使笛曲的縱深感上變化特大，所以宋人有「誰家吹笛畫樓中，斷續聲隨斷續風」之句，所指的，並不一定是聽覺上真實的有無，更可能是遠近的變化。

在這個基礎結構外，笛子又以最「單純」的機能讓「人為」的一切可以在其中作用：沒有鍵，雖使其半音的使用似乎受限，不過，多數時候這都可以用指法技巧加以補足，但也因沒有鍵，它乃可以做出許多的滑音與彈性音。而有關口腔上的功夫，笛子更沒放過，舉凡各類吐音、花舌在笛曲中都發揮得淋漓盡致。笛子技巧一般被歸納為「氣指脣舌」四部分，雖是短短四字，內容卻幾乎涵蓋了所有吹管樂器的技巧。也就是具有這些優點，看似簡單的笛子，自古以來就成為雅俗共賞的樂器。

橫吹的管樂器在中國出現的歷史極早，種類也多，多是竹製的樂器，

但要到了唐代，貼膜的橫吹樂器才出現。而唐代文人也喜歡寫聞笛詩，李白的「誰家玉笛暗飛聲，散入春風滿洛城；此夜曲中聞折柳，誰人不起故園情」、「一為遷客去長沙，西望長安不見家；黃鶴樓中吹玉笛，江城五月落梅花」都是其中的名作，而《折柳》、《梅花落》則為當時的名曲，可見笛在唐時的風騷。

宋以後，笛常出現於說唱與戲曲中，而又以崑曲中的笛最具代表。笛子特殊的音色與奏法，伴著崑劇唱腔，有著一種特別雅致的美。

近世的笛樂分南北兩派，就像中國文化中許多事物的南北分野般，北方的笛樂主要呈現民俗、質樸、熱烈、粗獷的曲風，南方則多以悠揚平遠或明朗清麗為重；它們的樂器型制也有不同，南方用的是曲笛，較長、較低、較悠揚，北方用的是梆笛（伴奏梆子腔之用），較短、較高、較高亢，慣用的技巧兩者亦有明顯差異。當然，為因應現代樂曲之運用，不同調高的其他笛子也出現了。

在民族器樂獨奏的發展上，近代笛子是令人刮目相看的一支。五、六〇年代，馮子存、劉管樂、趙松庭、陸春齡號稱四大名家，共同將笛子歷史中的獨奏傳承接續起來，而趙、陸二人的曲風尤其具有傳統詩文所描寫的風格。

近代建立起來的笛樂，讓我們接續了歷史中的美學，因此，這看似簡單的笛子卻是少數能兼顧民間之質樸與文人之反思的樂器；而在型制及奏法上，則是簡單中得見豐富的典型，由之可以見到自己文化的人文主體。當然，用最自然的材料直接製造的樂器，在外形上即應和了中國人的自然哲學，悠揚、悠遠因此是笛子表現的中心特質，樂曲也往往以自然景致中的秀麗之姿來呈現。

作曲者與樂曲背景

《鷓鴣飛》原為湖南民間曲，樂譜最早見於西元 1926 年嚴箇凡編的《中國雅樂集》中，後以絲竹樂合奏及簫獨奏等方式，在江南一帶廣為流傳。五〇年代，在臺灣因用於慶典祝壽，被冠以「萬壽無疆」之名，曲風也顯得隆重莊嚴，與原意有別。在此同時，身居大陸的趙松庭、陸春齡則將之移植為曲笛獨奏，深化意境，使其成為南方笛曲的代表作。

《鷓鴣飛》移植者之一的陸春齡 (1921–) 出生於上海的一個汽車司機家庭，童年即學吹笛子，曾以踏三輪車和當汽車司機謀生，嗣後卻成為南方笛派的代表人物。他的笛樂，建立在帶有水性、圓潤的特殊音色上，並配以氣息的控制與顫音的應用、句讀的處理，將江南秀麗的景色與人文深刻地呈現出來。作有《今昔》、《喜報》、《奔馳在草原上》、《江南春》等樂曲。

《鷓鴣飛》的另一版本出自趙松庭 (1924–2001)，趙為浙江省東洋縣人，他的笛藝發展，主要建基在婺劇、崑曲等戲曲音樂的基礎上，少年時期他便廣泛接觸戲曲，後又參加當地的鑼鼓班，因此，笛藝不僅具有崑曲典雅的風格，也常有「亂彈」、「高腔」熱鬧、粗獷、活潑的特色，曲風上可說「冶南北於一家」。作有《早晨》、《三五七》、《幽蘭逢春》等樂曲。

樂曲賞析

《鷓鴣飛》全曲由引子、慢板、快板組成，其旋律特點，有中國曲調無盡轉折，綿密不絕的特色，而這種特色，當然是經由好幾階段的加花變奏才得以完成的。《鷓鴣飛》作為民間樂曲原有原板與花板兩種板

式，笛譜將花板譜「放慢加花」作為第一段，後接快速的花板，將同一支曲牌作不同板式處理，有著典型的板式變奏體結構。下面摘錄《鷓鴣飛》的原板、花板和笛獨奏譜的幾個小節加以比較，即可知道它約略的發展軌跡。（見譜例）

笛獨奏中的《鷓鴣飛》一開始的四個自由長音，灑出了一片波光水影，也具象似地描寫了鷓鴣的飛行；其後旋律的進行，則在顫音、斷句及力度的強弱對比上下功夫，使得既有如見鷓鴣忽遠忽近、忽高忽低、倏隱倏現的姿態，又有面對悠遠時空的感覺，尤其利用氣息的控制及泛音的運用讓笛音遠去，更使空間感加大。於是，一首看似具象描寫鷓鴣飛行的樂曲，其軌跡竟成為連綿的歷史時空，一股感懷、懷古的情緒乃由此而生。樂曲由懷想終至情思綿綿，但秀麗的背後，卻總是「祇今唯有鷓鴣飛」的歷史感受。

懷古是中國文化的特色，除了歷史久遠外，更因為漢民族是以歷史觀照來作為安身立命的基礎，因此，許多看似寫景的作品，背後也都蘊含著這種意涵，《鷓鴣飛》就是其中的典型，下焉者離不開鷓鴣飛翔的想像，上焉者鷓鴣則已成為見證「吳宮已成丘」的鳥類，甚而，曲中已無鷓鴣。

在陸、趙兩種版本中，陸較寫意、較秀麗；趙較寫實（後段快板模擬飛行的顫音尤為特色）、較開闊，但其感懷則一。

延伸欣賞

笛：《瑯琊神韻》、《聽泉》

《鷓鴣飛》之比較

原 板

花 板

笛子譜

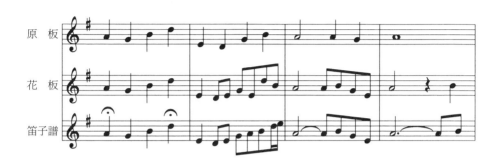

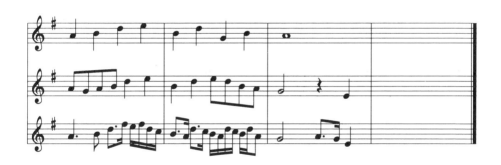

楚漢相爭與《十面埋伏》

樂器特色

中國音樂以階層屬性分，可以有宮廷、文人、民間、宗教四大類，就中，作為藝術主體的則是文人與民間音樂。

文人音樂是中國讀書人的音樂。文人在過去是唯一擁有論述能力的階層，因此，文人音樂在曲、譜、書、論上皆成就斐然，而這些都具體反映在「琴樂」之中，使「琴」幾乎成為文人音樂的唯一樂器，許多方面的成就也非其他樂器所能相比。

然而，儘管如此，在獨奏器樂中，「琴」也非自此即可獨領風騷，因為，它還有個來自胡人的對手——「琵琶」的存在。

這樣的說法當然有其歷史依據：有唐一代，是中國文化史的黃金時代，琵琶即在此時獨領風騷，以致讓中唐詩人劉長卿在聽完琴樂後，也不得不發出「古調雖自愛，今人多不彈」的感慨。

琵琶，原非漢文化的傳統樂器，這個詞語出現在漢代，據後漢劉熙《釋名》的解釋是：「推手前曰琵，引手卻曰琶」，因此，「琵琶」最初就是所有撥弦樂器（一手按音，一手持撥或手彈）的統稱，這時的彈撥樂器都有圓腹（共鳴箱）直柄（按音的指板）的特徵。其後，在四世紀左右，則從西域傳入了另一型制的琵琶，它的結構特徵是在梨型或水滴型的共鳴箱上加上一個彎曲的頸部，因此初期被稱為「曲項（頸部）琵琶」。

　　曲項琵琶在中國的地位發展得很快，唐代（西元七、八世紀）時已成為最主要的樂器，不僅在樂隊裡擔任領奏，也發展了獨奏系統，因此，「琵琶」兩字就逐漸變成它的專稱，而同為琵琶族的圓腹直柄樂器，則分別有了阮咸、秦漢子等其他的稱呼。

　　不過，目前我們所看到的琵琶，無論是型制、奏法，與唐代卻已迥然有別。唐時的琵琶還保持了相當的胡制，但經過長期演化後，後期的琵琶則已完全中國化了。

　　就「外觀」而言，琵琶在中國的主要變革有三：其一是增加了音柱，這導致了音域的拓寬，及更重要的，音色變化選擇的增加。其二是由橫抱逐漸發展成直抱，它使演奏者在左手上能有更豐富的表現力。其三，最重要的是，「廢撥改彈」：琵琶剛傳入中國時是用撥彈的，但唐貞觀年間後逐漸有人改用手彈，這種變革經長期的發展後，形成了琵琶豐富多變的指法，使其音樂在表現幅度及獨特風格上都得到長足發揮。

　　當然，「外觀」的改變其實是為了內在藝術的需求，在長期發展中，琵琶因此遺留下來獨具特色的一些音樂，才使它足以與「琴」抗衡。

　　相較於「琴」隱士型的清微雅淡，琵琶則血肉鮮明、文武兼備，因此得以遊走於騷人墨客、公侯將相乃至販夫走卒之間；相對於琴的出世，琵琶是入世的，但這世間的情感形象並不使其藝術流為粗野。其實，由於指法豐富、個性強烈、表達幅度較廣，琵琶曲不僅較其他器樂曲，乃至較琴曲，都往往帶有更多「器樂化」的傾向，這表示其中經過了較多的藝術反省與手法轉折。

　　傳統的琵琶樂曲有所謂的「大套」，指的是現在我們所稱的獨奏曲；而大套又常被細分為文套、武套、大曲三類，其中文套寫情、武套狀物、大曲則兼有兩者的手法。

所謂「寫情」，指的是文套常以左右手（主要是左手）音色變化及行韻的指法來抒寫內心的情緒，因此它是一種抒情體；而「狀物」，則是指武套通常以較具氣魄的手法（主要是右手）來模擬物態或敘述史事，因之，它是一種敘事體。這種分類法點出了特質性指法與音樂風格間的關聯，而類似的分法其實在唐代即已出現，與白居易同時的兩位琵琶家，「曹綱善運撥，裴興奴善攏撚」的品評正點出了這兩種不同方向的表現。

一般喜將琵琶與女性相連，但相反的，就音色的多骨少肉而言（骨指的是主音，肉指的是餘韻），琵琶卻是傳統樂器中最具陽剛性格者，因此，氣勢磅礡的武套才是它的獨門，傳世的名曲有《十面埋伏》、《霸王卸甲》、《海青拏天鵝》等。

當然，藝術也總有冶矛盾於一爐的特性，於是，在琵琶大套中，我們乃看到了化百鍊鋼為繞指柔的另一種深情。這種深情並不同於箏、二胡曲中的悱惻綿長，它樸實、內斂、沉鬱、簡捷，因此，琵琶文套也多傳世名曲，代表作則有《月兒高》、《夕陽簫鼓》、《塞上曲》等。

在長期發展中，琵琶也衍生了風格不同的流派，這些流派擁有許多共同之曲目，可以說，它們的分野主要來自於美學的自覺，這種特質與琴派相同，卻與主要因地理隔絕，以致呈現出特殊時空色彩分野的民間音樂流派如箏、胡琴乃至笛子不同。

近世的傳統琵琶流派約可分為浦東、平湖、崇明、汪四派。其中平湖派以平實蒼樸見長，浦東派則氣韻生動，崇明派自稱古樸正茂，汪派則簡潔明朗，有心人在欣賞傳統琵琶樂曲時，如能就四派加以比較，所得必更為深刻。

除了歷史的變革及優秀的樂曲外，琵琶音樂之能成為中國傳統音樂重要的一支，也得力於其他外緣的配合，其中，歷史故事與文學作品的幫助尤大。儘管漢時「琵琶」一詞指的是圓腹直柄的樂器，但後世曲項琵琶與漢代美人王昭君卻已相連成典型的歷史意象。而白居易的長詩

〈琵琶行〉其詩意主要雖在「同是天涯淪落人、相逢何必曾相識」的感慨，但它對琵琶音樂的描寫，如以「嘈嘈切切錯雜彈、大珠小珠落玉盤」形容琵琶的音色；以「弦弦掩抑聲聲思、似訴生平不得志」、「間關鶯語花底滑、幽咽流泉水下灘」寫情似文套的部分；以「銀瓶乍破水漿迸、鐵騎突出刀槍鳴」狀物似武套的情節，卻也一樣傳誦千古，這些都大大加深了後人對這個樂器的印象。

中國文化一直是在吸收融合中成其大的，而就其大的融合而言，漢胡即為大家慣稱的兩大支。在音樂上，「琴」是漢樂最佳的代表，琵琶則為胡樂「中國化」成功的典型，作為一個在歷史上能與琴頡頏消長、分庭抗禮的「傳統」樂器，琵琶原始的「外來身分」，往往能引起有心人的興趣，藉由對它的觀照，自可體會文化吸納內化的一些道理。

作曲者與樂曲背景

《十面埋伏》一曲簡稱《十面》，是根據西元前 202 年，楚漢在垓下決戰的情形寫成的樂曲。漢軍在此用十面埋伏的陣法取得勝利，使西楚霸王項羽自刎於烏江。這首曲子是琵琶最著名的武套，常與另一首同樣背景的樂曲《霸王卸甲》並稱，不過，《十面埋伏》係站在得勝者角度而寫，《霸王卸甲》則是從戰敗者角度呈現，因此，《十面》較昂揚，《卸甲》較沉鬱，但都是描寫戰爭的佳構。

《十面》樂譜最早見於清嘉慶二十三年 (1818) 的《華氏琵琶譜》，為直隸王君錫傳譜，後在光緒二十一年 (1895) 李芳園編《南北派十三套大曲琵琶新譜》中也收有此曲，改名《淮陰平楚》。然而，明末清初王猷定《四照堂集‧湯琵琶傳》中則記載有琵琶家湯應曾演奏《楚漢》一曲時的情景謂：

當其兩軍決戰時，聲動天地，瓦屋若飛墜。徐而察之，有金聲、鼓聲、劍弩聲、人馬闢易聲，俄而無聲，久之，有怒而難明者為楚歌聲；淒而壯者為項王悲歌慷慨之聲；別姬聲；陷大澤，有追騎聲；至烏江有項王自刎聲，餘騎蹂踐爭項王聲。使聞者始而奮，既而恐，終而涕泣之無從也，其感人如此。

這段描寫與現傳的《十面》可說十分吻合，以此，《楚漢》可能正是《十面》之前身，而琵琶早在明末已發展至此，誠令人驚嘆！

樂曲賞析

《十面埋伏》為敘事性多段體結構，全曲分段在各種譜本中不完全一致，但所描寫的內容大體相同，大體約可分成三個段落。

第一段落，包含「埋伏」之前的一些小段落，一般以「列營、分營、軍鼓、掌號、放砲、吹打、點將、排陣、走隊」作為其間段落的標題。

「列營」、「分營」、「軍鼓」、「掌號」、「放砲」（有時就總括在「列營」一詞裡），是全曲的引子。其中，「列營」有總括一切，開門見山之意，用琵琶的特殊指法帶出了緊張的氣氛，「分營」是「列營」在較低音部分的回應，而「軍鼓」、「掌號」、「放砲」則分別以鼓聲、號聲、砲聲鋪衍了戰事前的景況氛圍。

「吹打」一段是模仿軍樂中吹奏嗩篥的音調，有閱兵及前進的味道，是全曲最富旋律性的一段，既是前段的稍歇，也為往後的逐漸高潮奠基。

「點將」、「排陣」、「走隊」三段也有著同樣的作用。「點將」基本上是「吹打」的壓縮重複，只是用了不同指法，讓其更形緊張；而「排陣」、「走隊」則應用核心音調自由開展的手法，以兩小節為一單位做模進處理，在情緒上，是「點將」之後的轉折。

　　第二段落，包括「項王敗陣」之前的「埋伏」、「小戰」、「大戰」等段落，是全曲的中心部分。

　　「埋伏」以逐次密集、節奏漸快的模進音型為「大戰」做了準備，而「小戰」（又稱「雞鳴山小戰」）也以同樣形式，但又加以特殊「煞弦」的音效處理，將戰爭給直接描寫出來。

　　「大戰」部分是戰事的主體部分，各家分段不同。裡面包含各種的音響，風聲鶴唳，鬼哭神號，其情形正如〈湯琵琶傳〉中所寫，而其在「吶喊」聲前，又出現較隱微的「簫聲」，使對比更為強烈，也預埋了後面「烏江自刎」情緒的伏筆。

　　第三大段包含有「項王敗陣」、「烏江自刎」、「眾軍奏凱」、「諸將爭功」、「得勝回營」幾段。

　　這部分是描寫項羽的失敗及漢軍勝利的情景。後三段是民間曲牌《五聲佛》、《撼動山》衍變而成，以這兩首性格明朗的曲牌作為全曲的結尾，象徵漢軍的勝利；「項王敗陣」以泛音與空弦音的搭配，寫出馬蹄疏落的情景；「烏江自刎」則描寫戰場寥落，其中以一滑音寫出項王的淒厲自刎，以前後不同情感的對比，將戰事做一結尾。

　　《十面埋伏》全曲幾乎囊括了琵琶傳統的武套指法，琵琶的「器樂化」在此得到最佳的印證，而以單一樂器能描寫如此壯闊多變、音響複雜的戰爭場面，在全世界的樂器中也可說絕無僅有，其中，「列營」、「小戰」、「大戰」部分更是獨家專長。也就是如此倚賴於琵琶指法的鋪衍，因此，《十面》雖有各種不同的合奏或其他器樂獨奏的改編本，但都沒有原來的琵琶曲來得完整凝鍊。

　　琵琶音樂的魅力來自它剛性的音色與多變的指法，剛性使其簡潔，多變指法則擴充其表現幅度，識者常謂，單靠只有音高節奏的「乾譜」無法解讀中國音樂，在琵琶曲中尤甚，而《十面埋伏》又是其中之最。

　　在論中國小說中，有人謂「少不看《三國》，老不看《西遊》」，同樣，

琵琶武套中面對《十面》與《卸甲》，我們也發現年紀愈大者，愈容易鍾情《霸王卸甲》，這應該也算是年歲益長，感慨遂深的一種自然反應吧！

延伸欣賞

琵琶：《月兒高》、《塞上曲》

文人、古琴與《瀟湘水雲》

樂器特色

前面我們提過：傳統中國音樂，自階層屬性來分，一般可分為宮廷、文人、民間、宗教四大類；其中，宮廷音樂具有濃厚政治儀式及官方酬酢功能，宗教音樂則有其儀軌作用，因此，藝術上，文人與民間音樂才是中國音樂的主體。

文人是對中國傳統讀書人的一種稱呼，它所指的並不即等於時下的「知識分子」，其間最大的差異在於：文人是以「通人」作為自我修習的基點與目標，現代知識分子則在養成精通一門一類的專才。

成為「全人」與「通人」既是文人的目標，文人藝術乃不可能只是追尋「純粹美」的一種作為，它必得以生命境界的提昇與拓寬，作為藝術實踐的目的；換句話說，文人不可能是「為藝術而藝術」，他必得是「為生命而藝術」，這種觀點的極致，成就了「道藝一體」的藝術觀，在音樂上，它則具體顯現於古琴音樂中。

不同於民間樂器、樂種的繁雜多樣，古琴幾乎就是文人音樂的全部，它從器物型制、表現手法，以迄樂曲內容，環環相扣地構成了一組美學的有機系統。

從樂器型制而言，琴器本身即是天地的縮影，琴上方呈圓弧形的面板是謂「天圓」，下方四方而平的底板是謂「地方」；琴身長三尺六寸六分，即象一年三百六十五日有餘；用以標示泛音位置的十三「徽」，則示

十二月與閏月。對文人而言，習琴，就是「面對天地」，就是「與大化交融」。

從「演奏」來說，琴的音量極小，再與體積相比，它幾乎可說是「違反音響學原理」的一種樂器，就此，它並非只是科學工藝史的發展結果，因為，漢人在先秦已具備了這方面的知識與技術。其實，琴音量的小，是因為它進德修身的需要，琴樂是種講究往內省視，在心量上做擴充的音樂；琴音從不擾人，但細聽，卻能歷歷如繪，音量小，正是逼使聽者「用心來聽」。同時，不讓共鳴太大，也是怕外在的潤飾奪走了本來的音色。

琴多以梧桐木製成，音色「鬆沉」，而在基本音色外，琴樂表現的最大特質則在韻的進行。「行韻」，不僅作為情感的開展沉澱之用，還使點狀的琴音藉由韻的連接，有了宛如吹管、拉弦等連續音樂器的旋律表現，但不同於吹拉樂器的，由於有主音與餘韻的虛實變化，它仍舊保留了一種特殊的美學空間。文人之喜歡琴，常謂其「清微淡遠」，在鬆沉音色外，更得力於「韻以致遠」。

琴樂都以泛音或散音開始，並以泛音作結。因為泛音空靈，琴人以之象天；散音不動，以之象地；按音操之於人，以之象人，而琴曲必得對應於天地人，由天地始，經由人世的歷練觀照，最後終歸於天，這是中國文人對生命的認知與期許。

也就是由於上述種種特質的有機相扣，琴乃成為文人音樂幾乎唯一的代表，過去文人以「琴棋書畫」作為生活藝術的琢磨，琴即居「四藝」之首。同時，由於琴器上敷以生漆，耐於久存，隨著歲月，又會出現許多不同的斷紋，呈現出特有的美感，因此，琴器欣賞也成為琴文化中重要的一環。

在過去，文人幾乎是唯一有論述能力的人，因此，古琴所留下來的書、論、譜、曲都非其他樂種所能比，不過，多數的資料是在宋之後編成的，明代，在這方面成就尤其斐然。整個琴史所遺留下來的樂曲計有六百五十八曲，但因琴派傳譜不同，則有三千三百六十五種不同傳譜，

這些樂曲有些可上溯漢魏，有些體例龐大，即在世界音樂史中，也屬登峰造極。在中國，「琴」這個字，因此由專稱被擴充使用為所有樂器的通稱，所以有「月琴」、「胡琴」的稱呼，連近世西方傳入的樂器也分別被冠以「鋼琴」、「小提琴」之名。

琴字在甲骨文已存在，近世的考古遺物最早則為戰國初期曾侯乙墓中出土物，有十弦琴、五弦琴，型制與今日有相當差別。

琴在周代已是常用的樂器，「士無故不撤琴瑟」，並以弦歌誦之，多作為伴讀與伴唱之用，當時琴瑟並稱，後人也因之喻夫婦恩愛，為「琴瑟和鳴」。

漢代已有琴論，但當時的琴曲都為琴歌與故事性樂曲，要到魏晉南北朝，琴因當時自然哲學的盛行，才確立了它文人音樂的地位，成為以器樂獨奏為主的系統。

隋、唐、五代，琴的地位較為隱晦，因為當時胡樂興盛，「琵琶」取代了琴管領風騷，不過，在唐代則也出現了第一次流派分野的記載及製琴的名家。

宋是漢民族本土文化復興的時代，文人闢琵琶而尊古琴，琴論也陸續出現，這個風氣延續到明清。滿清時，琴譜大量印行，派別林立，分野也更明晰。而在這些琴派中，對後世影響最大的則屬明末的「虞山派」。

虞山地處江蘇常熟，當地有河流名琴川，所以又稱熟派或琴川派，其中的大家嚴澂倡「清、微、淡、遠」的彈琴風格，之後的徐上瀛，則講究「清麗而靜，和潤而遠」，並著有《溪山琴況》一書，分別從和、靜、清、遠、古、淡、恬、逸、雅、麗、亮、采、潔、潤、圓、堅、宏、細、溜、健、輕、重、遲、速，對琴曲演奏的美學理論做了系統而詳盡的闡述。

除虞山派外，清代的「廣陵琴派」（揚州）也是影響深遠的派別，此外，近代還有川派、諸城派（山東）、閩派等。

由於琴譜不記音高，也不記節奏，是純粹的指法譜，因此，琴人都必須有將樂譜「還原」為音符的能力，這種作為就叫「打譜」。「打譜」使同一琴譜，在不同人的詮釋下即大有分別，其中節奏的空間性尤大，因此，就出現了不同的版本，琴派的傳承即由此產生。而這種以傳譜、奏法為流派分野的特質，在傳統樂器中只見於文人音樂的琴與貫穿文人、民間的琵琶之中。

琴在歷史中，不僅屬於文人，更屬於高人隱士，可說標示出文人帶有出世色彩生活的一面，它在歷史中的地位，只有琵琶差堪比擬，兩者在歷史中呈現相互消長的局面，音樂風格也成對比，一剛一柔、一直捷一隱微、一入世一出世，要了解中國傳統音樂，這是不能避開的兩環。

作曲者與樂曲背景

琴雖然予人以出世的形象，但那是就其音樂多屬雅淡清微而言，其實，琴曲所及的範圍仍極廣，舉凡生活趣味、宮詞閨怨、離情感懷、田園隱居皆包含在內，而《瀟湘水雲》在諸般風格的琴曲中則屬較特殊的一首。

特殊之一，在於它年代久遠。雖然琴曲早者可以上溯至漢魏，但其實多數為宋之後的樂曲，而《瀟湘》則為南宋名琴人郭楚望（約十三世紀中葉）的作品，距今已近九百年歷史。

特殊之二，在於它風格上的特色。《瀟湘》前段雖如一般遣懷之琴曲，但後段則波瀾疊起，寫盡胸中之氣，因此，明代主張「清、微、淡、遠」的嚴澂竟認為它「音節繁複」而不錄於琴譜中。

特殊之三，在於它運用的手法。它以不同音色，音區及韻的交疊運用，呈現出中國式的「交響」。雖是古老樂曲，從手法來看，還真「現代」得很。

　　《瀟湘》一曲的作者是郭楚望，他名沔，浙江永嘉人，於宋景定、咸淳間 (1260–1274) 以琴知名於世。他在另一琴人張巖家作客期間，繼承並整理了韓侂冑祖傳的古譜。後韓、張被黜，郭因感國勢日危，於是寫下《瀟湘》一曲。

　　據明代《神奇祕譜》(1425) 的解題，謂郭氏此曲為：

　　　　每欲望九嶷，為瀟湘之雲所蔽，以寓惓惓之意也。然《水雲》之為曲，有悠揚自得之趣，水光雲影之興；更有滿頭風雲、一簑江表、扁舟五湖之志。

　　這首樂曲素為琴家所推崇，樂譜最早見於《神奇祕譜》，又見於《琴譜正傳》、《西麓堂琴統》、《大還閣琴譜》、《澄鑒堂琴譜》、《五知齋琴譜》、《天聞閣琴譜》、《枯木彈琴譜》等四十餘種琴譜中。

樂曲賞析

　　《瀟湘》一曲在十五世紀時為十段，十七世紀發展為十二段，至十八世紀，則已擴展至十八段，現彈者，都為十八段的傳譜。

　　這十八段中，其結構除引子、尾聲外，可劃分為四個部分：

引子部分

　　是以散板的泛音帶出水波雲影的意象，同時作為心緒波動的前導。

第一部分

樂曲為慢板，旋律蒼涼，有屈子行吟之意，這個段落風格接近於一般之琴曲（二、三、四段）。

第二部分

經由「雲水聲」的轉折後，樂曲進入較激盪的部分，前段所呈示的主題，在這部分開始開展（五至八段）。

第三部分

這是全曲最波濤翻滾之處（九至十四段）。

第四部分

主題的綜合、變化再現，也是快板，情感雖得宣泄，但仍以切分及八度跳動，顯現心中的茫然（十五至十七段）。

尾聲

如一般琴曲，以泛音結尾，但曲雖終而憤難平，令人有所感於弦外。

從樂曲發展而言，此曲雖可大略分成六部分，但就欣賞整體來說，樂曲在情緒上其實只有前後段的分野。前段較著重於內心情緒之描寫，以行韻及較多的留白帶出了沉吟，令人思及汨羅江畔的屈子；後段則以瀟湘水雲之翻騰來映照胸中的波濤，音色的變化，音區的轉換、旋律的變奏、行韻的流動，在陰陽、虛實、明暗中，不僅寫出心潮逐浪之感，且讓客觀之物態與胸中之丘壑相互切入，無分主客。以是，瀟湘水雲實乃心中之水雲，最終，曲雖終而意難平，心遂久久未能止。

琴曲中寫憤慨之情的較少，但有兩首卻都名垂千古，一是以〈刺客列傳〉中「聶政刺韓王」為背景的《廣陵散》；一是以瀟湘之景映心中之

情的《瀟湘水雲》。前者聲多韻少，有宋之前的琴曲特色，因嵇康臨刑尚彈此曲，成為中國音樂之代名詞；後者已大量用韻，但仍保有開闊時代的餘緒，波瀾壯闊，非如後世之流為孤憤，或逕自幽微。而欣賞琴曲，必得及此，方不致過偏。

延伸欣賞

琴：《平沙落雁》、《梅花三弄》

 # 細說從頭話《春江》

樂種特色

中國的合奏音樂，自其編制與風格而言，可大體分為粗、細兩類。所謂粗樂，指其風格粗獷、編制較大，一般統稱為「吹打樂」，若細分之，則可有全為打擊的「鑼鼓樂」，以吹管為主的「鼓吹樂」，以及吹打絲竹一起來的「吹打樂」；而細樂，則指其風格細緻，編制較小，一般稱之為「絲竹樂」；若細分之，則可分為細吹樂器（如簫笛）與彈弦、拉弦組成的「絲竹樂」，以及全由弦樂器組成的「弦索樂」。

在音樂呈現上，「吹打樂」多與民俗密切相關，屬於廣場或行進的音樂，其體例往往粗、長、宏、大，音樂多直接流露來自泥土的亢奮，要領受它的感染力，最好「直接」涉入民俗慶典的「文化場域」，只從一般狹義意義下的音樂欣賞來進入，就較難領略它真實的感覺。

「絲竹樂」則不然，它固然也常被用在民俗慶典中，但自娛或藝術性的呈現才是它的主體，較細的音樂要求、更多的美學觀照、較多的個人風格，都使得它沉澱了豐富的生命意義及文化反思，因此，談中國合奏音樂的欣賞，就不得不將焦點置於絲竹樂上。

「絲竹樂」，顧名思義，即是有絲有竹的音樂，所用的樂器包含了除古琴之外的琵琶、箏、笛、胡琴等獨奏樂器，再加上笙、簫、揚琴、阮等色彩性樂器，有時也加以較細緻的打擊樂器。而這些單一樂器的性格則相當程度地影響了它的特質。

由於中國樂器的音色較突出，色彩的分立較鮮明，再加上行韻（滑音、微分音、彈性音）在主要樂器的角色，以及只記骨幹譜、樂人即興加花、斷句的傳統，乃使得中國合奏音樂不可能如西方「族群樂器、功能和聲」的管弦樂系統般，產生「融為一體」的和諧感。反之它所呈現的，往往是幾個音色不同、旋律發展不同的線條織體，而這織體因帶有極大的個人性，所以，也無法以單一指揮來節制或統合大家，彼此之間主要的是靠主客對應上的默契。

在實際呈現上，許多絲竹樂種都有一種或兩種的領奏樂器，這構成了該樂種的特色，例如：「南音」（南管）以簫、琵琶為主；「潮州弦詩」以二弦為主；「廣東漢樂」以頭弦為主；「江南絲竹」以笛、二胡為主；「廣東小曲」以高胡與揚琴為主，樂種內有些樂器相互對話，有些則扮演較屬幫腔的角色。

這樣的合奏音樂與「齊奏」相距很遠，也與分部合奏的音樂不同，無論是就演奏者或欣賞者而言，每次都可以是個嶄新的經驗。

儘管絲竹樂風格都較細緻，但細中仍有大的風格分別，幾個較主要的絲竹樂中，「南管」音樂古樸幽雅，節奏徐緩；「潮州弦詩」在剛直中有靈活諧趣，特殊的音律及調式轉換令人印象深刻；「廣東漢樂」較柔美典雅；「江南絲竹」連綿平和；至於「廣東小曲」則優美柔媚。

作曲者與樂曲背景

凡對中國音樂稍有接觸者，很少有不知《春江花月夜》的，就某種程度而言，它幾乎已成為傳統絲竹合奏的代表作，譽之者，常謂此曲最能體現中國人放情自然的生命情調。

《春江花月夜》常被訛為唐朝琵琶名手康崑崙所作，其實，這首描寫泛舟月夜，水雲深際、浪蕩而遊的作品，與許多大曲一樣，是由小曲

逐漸轉化而成的，不僅在樂曲內容上如此，即連標題也是近代才被冠上現在的名稱。

《春江花月夜》一般簡稱《春江》，它較早的曲名叫《夕陽簫鼓》，一般咸認這個曲名與宋詩人徐元傑〈湖上〉詩中「風日晴和人情好，夕陽簫鼓幾船歸」有關；以此為名的資料，最早見於西元 1860 年所傳抄的琵琶譜，但尚未形成大曲；至西元 1875 年，才見到它分成七段的大曲型式，但仍未見分段標題；西元 1898 年的《陳子敬琵琶譜》才將各段分別加上了「迴風」、「卻月」、「臨水」、「登山」、「嘯嚷」、「晚眺」、「歸舟」的小標題；此種分法在民國時期刻本的《養正軒琵琶譜》(1929) 中被繼承下來，形成了一個以「夕陽簫鼓」為曲名的傳承系統，此系統的傳人皆是琵琶浦東派的名家，它在另一形式的《春江》廣為人知後，仍以琵琶獨奏、曲分七段的形式存在著，樂曲意境依然可列名曲之林。

「夕陽簫鼓」的標題固似在「描寫」人們徜徉於自然中的情景，但這個傳譜在表現上卻用了較多側面寫意的手法，以簡明單純的旋律、音色的變化及虛音的應用帶出沉靜多於優美的一種意境，有著意在言外，「音節雅淡」的特徵，體現了中國人面對自然、田園自適的生命態度。

《夕陽簫鼓》之外，樂曲的另一發展，則要從西元 1895 年李芳園的《南北派十三套大曲琵琶新譜》說起，這本琵琶平湖派最重要的樂譜，所收者與前述浦東的傳承大相逕庭，樂曲由七段擴展至十段，其中不僅每段的音節較長，段落間的順序不一樣，曲名也改成了《潯陽琵琶》，這個曲名顯然來自於白居易的〈琵琶行〉，但在託古下，李氏卻將作者給了較白居易為早的虞世南。

平湖派風格較平實蒼樸，有時甚至「武套文彈」，此種文人風格的特徵，一方面表現在各段段名的鋪衍上（如「卻月」改成「關山臨卻月」），另方面則表現在音節拉長後，曲風由浦東充滿空間感的雅淡轉為娓娓道來，線形緩緩敘述取代了意象凝聚於單一音符的表現，有在自然長河中

一路行來之感。

《潯陽琵琶》到了民初，在上海琵琶汪派的開創者汪昱庭身上，又有了風格的大改變，除曲名改成《潯陽月夜》外，更在曲譜上做了不少刪節，樂曲因此顯得較為簡潔，焦點也愈為集中，但仍保留著明顯的旋律性特色。此時，它的內容與目前熟知的絲竹合奏已相差無幾，而後者正是在前者的基礎上直接變化而來的，對此做出最大貢獻的是汪的弟子柳堯章，他在參加當時知名的音樂團體「大同樂會」時，將此曲變成了絲竹形式，而不旋踵，即流傳於大江南北。

樂曲賞析

《春江》屬於自由變奏體曲式，主題異常明顯，各段則根據原材料自由發揮，不只板眼改變，還加入了新材料，甚至新的段落。

《春江》共分九段加一尾聲，一至四段是主題的呈示和變奏，五段「水雲深際」加入了新材料，六至九段又是主題的變奏發展與再現。每段皆以琵琶「輪指的長音」起頭，結尾則以簫奏同一句子結束（第七段除外），在另一形式上加強了統一性，整曲因之更顯得既統一又有變化。

《春江》的第一段名「江樓鐘鼓」，首先在攧拍中由琵琶模擬鼓聲，簫和箏則帶出水上的樂音，之後，主題在徐舒中響起。（見譜例）

第二段「月上東山」，主題音調移高四度，有較多的情感被引發出來。

第三段「風迴曲水」，這段曲調的變化迴轉曲折，恰如標題。

第四段「花影重疊」，此段琵琶獨奏下行模進的四句，以及之前的引發，皆令人有「重疊」之感。

第五段「水雲深際」，音樂轉入低音區，較平順，而後跳越八度，並以顫音、泛音、輕音、重音做對比，帶出轉折。

第六段「漁歌晚唱」，簫與琵琶相和的漁歌自遠傳來，句與句間也是

橫進的關係，之後，轉入較熱烈的情緒再做結尾，為「特殊」的下一段做了前導。

第七段「迴瀾拍岸」，琵琶用「掃、帶輪」技法奏出浪濤拍岸的情景，隨後樂隊全奏，是全曲的第一次高潮，琵琶的寧靜結尾是作為下面真正高潮的前引。

第八段「橈鳴遠瀨」，是下段的濃縮及前引。

第九段「欸乃歸舟」，遞升遞降的旋律、箏的流水聲、速度力度的由慢漸快，由弱漸強，把舟行江上的形象鮮明地點了出來，令人有「江水流無盡，江風送輕舟；泛舟玩月夜，回首望江樓」之慨。

第十段「尾聲」，緩慢的主題音調逐漸消逝，令人有曲終而意猶未盡之感。

絲竹樂的《春江》與琵琶獨奏在風格上的差異，主要呈現在線條的更加流動，及吹管拉弦加入後，音色屬性及層次的變化上，在水溶溶的音色中流出優美的旋律以帶出月夜泛舟的感覺。

這種轉變也反映在新的段名上。本來，《夕陽簫鼓》中段名用兩字，音節也疏淡；《潯陽琵琶》多用四字、五字，曲調也較綿長；而《春江》都用四字，特性恰於兩者之間，但較之前兩者，像「漁歌晚唱」、「迴瀾拍岸」、「欸乃歸舟」等，則具有更多的「客觀性」，並非僅憑主觀想像或互文足意的美學鋪排來製作標題。

除了樂曲本身的條件，以及曲調與標題間的契合外，以《春江花月夜》為名，更使此曲凝聚了特有的歷史情懷。《春江花月夜》本為陳後主作詞、太常令何胥配曲的音樂作品，其後亡佚，但後人以此為名的詩作猶有數首，切入點則各有不同，其間以張若虛「江畔何人初見月、江月何年初照人」之作最為知名，人稱「孤篇壓倒全唐」。不過此詩的意境比較像另一首經典樂曲《月兒高》所述，裡面有較多的感懷。而若以目前絲竹樂的曲意，則隋煬帝的「暮江平不動，春花滿正開；流波將月去，

潮水帶星來」恰可為其注腳，只是，在中國，只單純優美一向無法被奉為經典，因此，好的《春江》演奏，乃多有「回首望江樓」之慨。

由裡而外，從旋律至配器，從樂曲至標題，《春江》的完整，使中西樂界一直有後來者冀圖在其上加以發揮改變，但都無法予人同等深刻的歷史及生活意象。宏觀之，這首樂曲的意境、生命史，即是歷史文化的一個代表抽樣，微觀之，似乎也印證著生活中的種種觀照，也難怪歷史不長，它卻被附會為音樂史黃金時期唐代琵琶大家的作品了。

春江花月夜

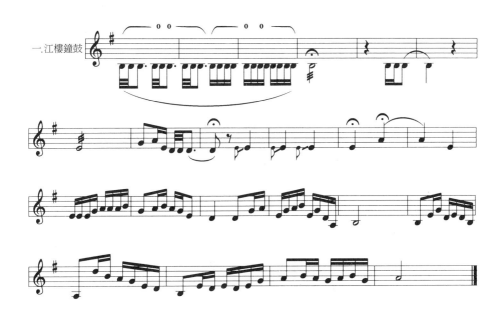

 # 千載清音《梅花操》

樂種特色

在近代錄音科技產生之前,音樂的「實體」保存只能依賴傳唱,但政治的變遷往往會將上一代或另一族群的聲音完全淹沒,即便不如此,新樂的產生也常常「自然地」取代了舊樂,因之,音樂史的復原總較其他歷史為難,研究者儘管或自文獻蒐尋,或自後世的音樂中理出前代的元素(音樂的外形要變化是較容易的,但質素卻會以其他形式保留,其間音樂思惟的改變則更為困難),但無論如何,總與「實音」隔了一層,難免令人有「本質性」的遺憾——就像目前對唐代音樂的了解一般,雖然曉得樂風鼎盛,不過,音樂的「實體」卻還存在著太多的謎。

中國音樂史的「實體」復原,目前比較清楚的可上溯元、明,元之前就顯得模糊,因此,許多人一談到古代樂種,就只想到明代的崑曲,似乎它就是唯一的古樂代表。

然而,在閩南、臺灣以及南洋華僑地區卻還存在著一個活生生的古老樂種,一般咸信它的歷史較崑曲等為早,是宋元音樂留傳於今的代表,這就是也被稱做「南音」、「弦管」、「郎君樂」的「南管」。

「南管」是相對於「北管」的稱呼,在臺灣,它們所指涉的就像漢文化的南北分野般;南管的風格較細膩,器樂是絲竹樂;北管的風格較粗獷,雖有細樂的存在,吹打卻是它的特色,一般來說,它們在臺灣的地理分布也有南北的分別,共同構成了臺灣地區漢族傳統音樂的主體。

作為一個歷史音樂的活化石,南管是民間音樂中沉澱最多古代音樂質素的樂種。以樂制而言,許多是南北朝至隋唐的特徵,如「歌者執拍,管弦和歌」即是漢「相和歌」的演出形態;以樂曲而言,其形成與唐宋大曲顯然有關,將南管幾種曲式相合,幾乎就等於完整的唐代大曲;而其唱唸法的頓挫,顯然又離不開「腔腔主斷」的元北曲影響;至於一些散曲的曲調、曲目,有一些又是明清以後才被吸收進來的。

然而,儘管沉澱了歷史長河中的許多質素,南管音樂的風格仍非常清晰,若以這種風格徵諸於其他領域的藝術特徵,我們大體可將之定位為宋元尤其是宋美學思想的音樂投射。

南管所用的樂器或演奏形式,一般可分為「上四管」及「下四管」兩種。

「上四管」包含四種旋律性樂器:洞簫、琵琶、二弦、三弦,其中以洞簫為主的稱為「洞管」,以笛子(品簫)為主的稱為「品管」,演奏時再加入「拍板」。「下四管」的樂器主要是在此基礎上又加入打擊樂器,有響盞、狗叫(小鐺鑼)、四寶、碰鈴等,而被稱為「十音」時,用的樂器又加入了噯仔(小嗩吶)、鐸(木魚)、扁鼓等。

南管的樂曲類別,包含有「指」、「譜」、「曲」三大部分,「指」即「指套」,是一種套曲,因曲本有詞,有工尺譜,有琵琶彈奏指法而得名,共有四十二套,但在習慣上,這些套曲只作器樂演奏,很少演唱。

「譜」,是有標題的器樂曲,每套包括三支至十多支曲牌,一般習稱有十三套,但事實上較這多出幾套。

「曲」,是散曲,又稱草曲,曲調有二百多,曲目則共有二千多首。演唱時用泉州音,講究咬字吐詞,歸韻收音,與器樂演奏相同,皆形成特殊的頓挫轉折之美。

南管是仕紳的音樂,品味極細緻,與文人音樂相近,但在美學自覺性的論述上沒那麼明顯。它基本的形態結構其實是由琵琶與簫所形成的

骨肉來構成的；琵琶彈骨幹音，一方面為骨，一方面也節制了樂器的進行，簫則在琵琶音上下加花，讓旋律豐富，這是第一層的骨與肉。

除了橫向對應的琵琶與簫外，南管在縱向層次上也有骨肉的對應。琵琶的音色較清亮剛直，因此墊上了三弦較渾厚的音色；簫的音色較柔美圓潤，於是在中間穿進了線條較細、「骨」性較明顯的二弦，如此，二主二副，形成了縱向、橫向的兩重對應。南管樂器角色的相互搭檔，并然有序，各個線條既很明顯，溶在一起又成全體，好的南管演奏因此能讓人感覺到「自然中有其秩序，秩序中有其自然」。

也就由於這個特點，南管音樂可被視為是一種民間禮樂的典型，禮樂作為儀式音樂，尤其具有濃厚政治目的的儀式音樂（如周代禮樂），常儀式性大於音樂性，象徵意義往往阻礙了音樂的進行，但活生生的南管則不然，這可說是南管最具特質的地方。

在演奏上，南管音樂有較多內外相應的要求；在內，演奏出來的音樂特別要求精華內蘊、去其火氣，而在外，樂人該坐在何位置也并然有序，南管曲館之間的以樂會友，過去也有一定的規則。

據說康熙五十二年，康熙六十大壽之時，曾請當時五位南管先賢赴京演奏，皇帝聽了極其歡喜，希望留五人在京，而五人為表回歸故鄉之心，乃奏《百鳥歸巢》一曲，康熙感動，遂御賜黃涼傘及「御前清客」之牌，要「文官見之下轎、武官見之下馬」，其後南管正式演出，都置有這兩份御賜之物，以彰顯這段光榮的歷史，南管人因此也顯現著一般民間樂人少見的驕傲。

南管的確切歷史到目前仍充滿了許多謎，到底它為什麼只存在於閩南及其移民地的臺灣與南洋，到底它在何時成型，學界觀點都不一；但可確定的是，它的歷史久遠，美學特質耐人尋味，是中國音樂，也是臺灣的一瑰寶。

樂曲背景

　　南管的「譜」中，最著名的有《四》、《梅》、《走》、《歸》四套，這四套即指《四時景》、《梅花操》、《八駿馬》、《百鳥歸巢》四曲。這些樂曲都體例完備，而《梅花操》更是大家所最熟知的。

樂曲賞析

　　《梅花操》全曲共分五段：一、釀雪爭梅，二、臨風妍笑，三、點水流香，四、聯珠破萼，五、萬花競放。樂曲兼得「直取精神」與「客觀白描」之妙，以清新幽雅的旋律既讚頌了梅花冰肌傲骨、不畏霜寒的氣節，又將梅花競放的情景歷歷繪出，是借景抒情、寓情於景的好曲。

　　樂曲主要應用南管各種撩拍（板眼）的變化特點來開展，層次分明：

第一段　釀雪爭梅
　　緩慢節奏，委婉抒情，帶出了一分清新與孤冷。

第二段　臨風妍笑
　　節奏慢起漸快，有臨風妍笑之感。
　　這兩段是同一主題在不同撩拍上的變化。

第三段　點水流香
　　中速漸快，曲調在此有真正「上路」之感，較流暢明快，與後兩段旋律有相同處，發揮了搭橋的作用。

第四段　聯珠破萼

曲調更為活潑，很有應和段名之意。

第五段　萬花競放

又更熱烈，與前段其實是一體的。

從三段之後，琵琶與三弦有分奏前後半拍的相應，讓進行更為順暢，四、五段旋律多同，但在節拍上有變化，不過旋律本身並無因節拍變化而有規律的擴充或壓縮。

《梅花操》節奏、頓挫的變化使聽者情緒能由緩至急，得到完全的喚起與宣洩，在強弱、緊慢、繁簡、剛柔間更顯現了南管音樂的獨有特色，優美中富於趣味，平和中不失精神，意境的刻畫較其他音樂更有獨到處，許多人對民間音樂的刻板印象，在聽了此曲後都有一定程度的改觀。

千古情痴《牡丹亭》

樂種特色

　　宋元之後中國音樂的大宗在戲曲音樂，但儘管戲曲典盛，就音樂本身而言，宋元的面貌則已不清晰，還活生生流傳的主要為明朝以降的音樂。明代有崑腔、弋陽腔、梆子腔和皮黃腔的「四大聲腔」之說，其中的崑腔則具有最古典的意象。

　　聲腔是中國戲曲音樂的名詞，通常是指有著淵源關係的某些劇種所具有共同音樂特徵的腔調而言，並包括與腔調密切相關的唱法、演唱形式、使用樂器及伴奏手法等因素在內。也因此，一種聲腔可以包含許多劇種，不過，崑劇則是專唱崑腔的劇種，一般也稱為崑曲。

　　崑腔，又稱崑山腔，崑山位於江蘇，元代有顧堅，精於南戲（宋代流行於南方的一種戲曲）清唱腔調，當時即有「崑山腔」之名。

　　然而，對崑腔發展最具關鍵性的人物則是在嘉靖、隆慶 (1541–1568) 年間，於崑山、太倉一帶活動的江西人魏良輔。他以崑山腔為基礎，吸收明代其他聲腔如弋陽腔、海鹽腔等的音樂與北曲唱法，與一些朋友，共同改創了新的崑腔，在當時，這種崑腔有「水磨腔」之稱。

　　所謂「水磨腔」，是指對原曲牌作細膩入微的處理，所以魏良輔在《曲律》中說：「南曲字少而調緩，緩處見眼，故詞情少而聲情多」。明沈寵綏《度曲須知》中說魏的唱法是「調用水磨，拍捱冷板（拍子放慢，一字多音而有清冷之感），聲則平上去入之婉協，字則頭腹尾音之畢句，功

深鎔琢，氣無煙火，啟口輕圓，收音純細」。這些藝術特質使得崑腔在明代嘉靖到清代乾隆 (1522–1796) 這長達二百七十多年的時間，成為中國戲曲藝術的中心，以致晉劇、川劇、湘劇、祁劇、桂劇、贛劇、婺劇、柳子戲、廣東正字戲、河北梆子，以及後來管領風騷的京劇等，都將崑腔作為自己劇種的聲腔之一，並保留了不少崑腔劇目。

然而，儘管崑腔在戲曲藝術上繼承發展了宋、元以來的古典戲曲遺產，並完成了完整的表演體系，但在清代乾隆之後，它卻逐步衰微。衰微的原因有二，一來自內在，一則緣於外來。

內在的原因是：崑腔的過「雅」，形成了某種程度的劃地自限。崑腔藝術的完成，文人厥功甚偉，而晚明之際，正是中國政治史的黑暗時期，崑曲就如晚明的文學小品般，提供了文人不涉政治，心靈馳騁的領域，然而也正由於如此「唯美」，戲曲所需的廣大群眾基礎乃逐漸流失。

外來的原因則是：「花部」的興起，實際搶走了觀眾。「花部」，又稱「亂彈」，是清代中葉對當時興起的各種地方戲曲的泛稱。雖然清朝官方及文人推崇崑曲，將之尊為「雅部」，視其他地方戲曲為「花部」，含有貶意，但在經過一段「花雅雜陳」的時期後，「花部」卻戰勝了「雅部」，因為「吳音（崑）曲繁縟，其曲雖極諧於律，而聽者使未諳本文，無不茫然不知所謂」；花部則「其詞直質，雖婦孺亦能解；其音慷慨，血氣為之動蕩」（清·焦循《花部農譚》）。

當然，這樣的發展與說法並不能否定崑曲的歷史地位與藝術成就，也因此，在西元 1949 年之後，大陸已先後恢復了南崑、北崑、湘崑、永（嘉）崑、寧（波）崑的演出單位，而它不同於其他戲曲的典雅，在物換星移下又受到了一定程度的歡迎，西元 2003 年後更成為聯合國首批世界非物質文化遺產。

崑腔的音樂，主要是南曲與北曲，它們的共同點是：都是曲牌體音樂，曲牌長短不一，可以單獨使用，又可連綴演唱；曲牌內部的句式也

長短不一，因此多有變化。兩者的伴奏樂器，都以笛子為主，而這個以笛為主要伴奏樂器的特質，相當程度也使崑腔與後期主要以胡琴為主要伴奏樂器的地方戲曲，在風格與外觀上有了明顯區別。

崑腔的唱腔組織中，單一曲牌的，稱為小令，將若干不同曲牌連綴使用，則稱為套曲或套數。套曲中又分為引子、正曲、尾聲三部分。

引子是唱腔的起首部分，是自由節奏的散板；正曲是唱腔的中間部分，常由兩支乃至更多曲牌連成，它的節奏主要是一板一眼或一板三眼；至於尾聲則是唱腔的結束部分。

崑曲的旋律進行非常婉轉，在咬字行腔上都極為講究，其唱詞的文學性很高，雖因一字多音，一般認為「聲情多於詞情」，但實際上是聲情與詞情並茂的劇種。而崑劇予人的感覺亦如同音樂，它「有聲必歌，無動不舞」，可謂「無處不美」，女性的表演方面更是仕女畫活生生的呈現。

作者與樂曲背景

湯顯祖 (1550–1618)，明代戲曲作家，文學家。字義仍，號海若、若士、清遠道人。江西臨川人。曾因上疏抨擊當時的宰相申時行而被貶，後又以不附權貴被免官。此時即在自建的玉茗堂內，專心寫作。著有傳奇五種：《紫簫記》、《紫釵記》、《牡丹亭》、《南柯記》、《邯鄲記》。其中《紫釵記》為《紫簫記》之改本，因此歷來常除去《紫簫記》不計，而稱餘四本為「臨川四夢」或「玉茗堂四夢」。

萬曆二十五年 (1597)，湯顯祖寫成古典名劇《牡丹亭》傳奇，以投射他對世間「情」字的觀照。《牡丹亭》又名《還魂記》，是湯顯祖最重要的作品，其劇情略謂：福建南安郡太守杜寶的女兒杜麗娘，在夢中見到一個少年書生柳夢梅。自此以後，她便為相思所苦，傷情而死。三年後，柳夢梅去臨安赴試，途經杜麗娘埋葬處，杜之鬼魂又與柳相會，並

得再生，二人遂結為夫婦。但是杜寶卻非常反對他們的結合，後經杜麗娘一再堅持，再加上柳夢梅點中狀元，由皇帝作主，杜寶才認了女兒、女婿。

《牡丹亭》故事並不複雜，所詠亦只在男女之情，但徵諸湯顯祖所處社會，以及《牡丹亭》中之唱詞，更印證了崑曲之唯美文人性格與當時環境的深刻關係，如劇中侍婢春香即有「昔氏賢文，把人禁殺」之句，杜麗娘對《詩經・關雎》的感嘆則「有人而不如鳥乎」之嘆。而湯顯祖在此環境下，乃益發肯定了「生者可以死，死者可以生」的「情」的重要性。

樂曲賞析

《牡丹亭》中最為人熟知的劇目是《遊園》、《驚夢》，這裡面包含有知名的曲牌〈繞地遊〉、〈步步嬌〉、〈醉扶歸〉、〈皂羅袍〉、〈好姐姐〉、〈隔尾〉一套南曲，曲調優美細膩、委婉動人，被稱為崑曲中唱詞、音樂、表演皆好的「三好戲」。在細部上，各曲牌當然各有特色，但整體來講，卻可由下面幾點切入：

一、在旋律上體會同中之異，尤其是在較小的音域中如何產生細膩的變化；同時，對於因笛子「高音低吹、低音超吹」所引致的音色變化與八度翻轉可以多加留意。

二、音樂進行時，「斷句」何在，「氣口」何在，是中國曲調處理的特色，在崑曲中亦然，而由於崑曲更講究氣韻，因此，這個特點的體會更形重要。

三、唱者的音色是一大特點，在旦角上，它沒有京劇的剛硬有骨，「吐氣如蘭」雖是對氣味的形容，但正可用於崑曲的唱腔。

四、文學的美要一併欣賞。儘管「唱曲」是以「曲」為主，但對文

學性極強的崑曲，捨棄了詞的感受畢竟是一大遺憾；文學與音樂相對應是種「相乘之美」，詞情與聲情方能並茂。

五、笛子的伴奏占有一定地位，崑笛的吹奏叫「攔笛」，著重在氣的控制以及樂句長短之間的收放，與唱腔之間的關係是既相疊又烘托。

下面的譜例是其間的〈皂羅袍〉，音樂與詞皆富意境。

當代演《牡丹亭》，以青衣祭酒，蘇崑的張繼青最具代表性，崑曲之美因其深刻具現，唱腔尤為當今之最。

皂羅袍（崑曲曲牌）

原來 姹 紫

嫣 紅 開 遍 似 這般都

附 與 斷 井 頹

垣 良 辰 美 景 奈 何

天 賞 心 樂 事 誰 家

院 朝 飛 暮 卷

雲 霞 翠 軒 雨 絲 風

片 煙 波 畫 船 錦 屏 人 忒

看 的 這 韶 光 賤

民間的生趣——《百鳥朝鳳》

樂種特色

在許多文化中，藝術的分野都有雅、俗之別，而雅俗又與社會階層的高低有密切關係，因此，「尚雅非俗」乃成為一般人習見之事。

然而，藝術本是生活的投射，生活內容的豐富與否既與社會階層的高低無一定關聯，則將雅／俗直接對應於美／醜，也常會扭曲了藝術存在的意義。

因此，觀照一個民族的藝術，就必須及於雅俗兩面，這在中國音樂尤然。從藝術呈現而言，文人音樂與民間音樂是中國傳統音樂的大宗，而其中的十之八九又都是民間音樂，若不及於此，要說能真正理解中國音樂也是欺人之談。

民間是相對於文人、宮廷與宗教階層的，它所包含的範圍極廣，裡面並不都是較粗獷質樸的藝術呈現，也有像南管音樂等雅緻的部分，而風格即便不屬於雅緻者，藝術成就高的其實也比比皆是。

文人與民間音樂的重要分野，在於美學反省性的凸顯與否，文人有其論述能力，因此美學反省性較強，但相對地，包袱也較重。民間往往就音樂或生活的立場直接來解釋音樂，道理說得不多，但相對的，包袱也較輕。所以，在音樂變遷的時代，民間音樂往往扮演著帶動的角色，文人音樂則以批判的立場參與。

然而，文人音樂與民間音樂也非兩不相涉，或立場必定互異，許多

民間材料進入了文人音樂的領域，文人對音樂的看法也多少制約了民間；而從典型的文人到一般常民間，其實仍包含許多階層的逐次遞變，一個人固可以同時兼具幾面，在樂器中，琵琶、笛等也都能出入雅俗。

也因此，在中國音樂欣賞上，就非得介紹民間音樂不可（前面我們提過了二胡、笛、箏等在民間活躍的樂器，但所介紹的獨奏樂曲事實上已相當程度地「文人化」），而首先要介紹的，則是最富民間氣息的樂器——嗩吶。

相較於其他樂器，嗩吶是最晚才傳入中國的，它原流傳於波斯、阿拉伯一帶，金、元之時傳入中國，在明代始有記載，正德年間 (1506–1521) 已被普遍使用。戚繼光 (1528–1587) 在他的《紀效新書・武備志》中說：「凡掌號笛，即是吹嗩吶」，可見以其性能，早已應用於軍中，但後來則普遍被用於民間，舉凡戲曲、歌舞、民俗禮儀，無不用上嗩吶，其廣泛度與胡琴相當，而與民間生活之結合，以及各地奏法風格之交流，在地區間又較胡琴更無障礙。

嗩吶的音量宏大，多用在吹打樂中；音色高亢明亮，富於穿透性，擅於表現熱烈奔放與歡快活潑的情緒，其演奏風格仍有南北分野。

南方吹奏嗩吶最大的特點是「循環換氣」，常一字一音，很少用其他技巧潤飾旋律，但由於音色的穿透力及音量宏大，依然能讓人領受那來自泥土的亢奮情緒。

北方吹奏嗩吶常運用許多高難度的技巧，舉凡口腔內能使用的技法幾乎應用殆盡，而模仿各種聲響與唱腔更是一絕。以不同型制嗩吶模仿人聲演唱，俗稱咔腔，常令人不敢相信是由樂器吹成的，因為，它連人聲的嘴形變化都可以表現；而在模仿雞啼鳥鳴上，更可亂真。

樂曲背景與演奏者

《百鳥朝鳳》是首民間樂曲，流傳於山東、安徽、河南、河北等地，有不同版本，以任同祥的演奏最具代表。

任同祥 (1929-)，山東嘉祥縣人，自小習藝，西元 1953 年即以吹奏《百鳥朝鳳》一曲知名，作品有《一枝花》、《鳳陽歌絞八板》、《婚禮曲》、《慶豐年》等。

樂曲賞析

《百鳥朝鳳》全曲共分十四段，屬循環體結構。樂曲開始是鳥叫應和的引子，而後進入對答的旋律樂句，其後則是數段鳥鳴，這種鳥鳴傳統上很即興，背後的伴奏則為固定音型，現在的處理，在鳥叫上有較多有意的鋪排，伴奏也多了一些變化。尾聲的部分原來是個短小的「謝板」（尾聲），現在也做了華彩擴充。

欣賞模擬音樂是最容易的，但奏好模擬音樂卻相當困難，就如同繪畫中「鬼神易繪，犬馬難描」般，是吃力不討好之事，而由於模擬音樂太近於真實，藝術的空間性較難開展，因此評價也較低，在類似西方音樂這種講究「純粹形式」音樂美學的系統中尤然。

然而，完全將此種觀念置於中國音樂則不宜。由於中國有濃厚的自然哲學傾向，也從來不將人視為與其他自然相對的一員，同時，東方哲學中也否認有離開現象的本體可言。因此，「無聲不可入樂」的中國音樂乃不排除任何的自然音響在樂曲中出現，連文人音樂的古琴，名曲《流水》中也有一段出名的「七十二滾拂」流水聲，而箏的流水、笛的鳥鳴馬嘶、琵琶的風聲鶴唳、鐵騎刀槍更時時可見，當然，這種用法都在美

學上所謂「似與不似」之間，符合了中國藝術介於抽象與寫實間的基本精神。

　　《百鳥朝鳳》的模擬較之上述，顯然更為「如實」，因此欣賞時，還得有其他的落點：要在裡面體會這首樂曲放在生活中所顯現的趣味性及活力，以及因個人、地區所產生的即興與變化。

臺灣人的苦歌——哭調

樂種特色

　　臺灣漢人社會基本上是由長達四百年的不斷移民所形成的，這個歷史特性，使得此地的許多「傳統」事物若要論其源流，常必須回溯原鄉，傳統的音樂、戲曲尤其如此。

　　然而，因應著一個新社會的形成，總也有新生的事物出現，臺灣漢人文化不同於原鄉者，也所在多有。在音樂戲曲上，歌仔戲就是其中的代表，它不僅已成為臺灣漢族的傳統文化，還反傳回福建原鄉，成為當地的歌仔戲或薌劇。

　　歌仔戲是以「歌仔」為音樂而成的劇種，約在一百年前產生於臺灣。「歌仔」是以民間歌舞小調、車鼓、民歌等來演唱簡單故事，它的語言性極強，廣受民間喜愛，因此，歌仔戲就像近代一些新興的方言戲般，在本世紀二、三○年代即迅速流傳開來；其後雖遭日本政府壓制，但光復後，又更形興盛。儘管六○年代開始，有電視媒體的獨占市場及政治的壓制，歌仔戲仍因適應性強，保有一定的空間，成為傳統劇種中唯一的異數。

　　歌仔戲約在本世紀二○年代時傳入福建，在廈門、漳州、龍溪、晉江等閩南方言地區流傳，而於西元 1949 年被定名為「薌劇」（因流傳地區在薌江流域），但廈門仍保持歌仔戲的名稱。

　　早期的歌仔戲被稱為「落地掃」或「老歌仔」，在表演、服裝、化妝

上都較為簡單而接近生活，有濃厚歌舞小戲的味道。後來逐漸吸收亂彈戲、梨園戲及福州京班等的影響，朝大戲發展，音樂上也陸續創作新調，不過，基本上仍延續著「歌仔」的風格。

傳統歌仔戲的腔調主要有「七字調」、「都馬調」、「哭調」、「雜唸調」等。其中「七字調」是地方色彩最濃的一種抒情腔調，因唱詞以七字為一句，四句為一段而得名，它有各種緊中慢的節奏、及因歌詞而產生的旋律變化，這種與語言密切相關變化的特質也出現在「都馬調」上，兩者因此成為歌仔戲中最常出現的腔調。至於「雜唸調」的語言特性又更強，基本上已是說唱音樂，所以常用於敘述。

然而，較之前三者，許多人對歌仔戲印象往往更從「哭調」而得。歌仔戲一般予人「悲情」的感覺多由於它，因此儘管「哭調」的出現不如「七字調」、「都馬調」普遍，但卻更具典型。

在幾個主要曲調之外，歌仔戲還有許多由其他民歌小調及劇種吸收而得以及新創的曲調，基本上，都具有結構短小，通俗易唱的特點，這些曲調數量頗多，但傳統上都作色彩性使用。

歌仔戲最早的傳統劇目有《山伯英台》、《陳三五娘》、《什細記》、《呂蒙正》等，後來因應發展需要，所演也從民間傳統、神話、公案傳奇、歷史演義取材，甚至自編創作新戲，走入電視後，題材更形不拘，只是透過螢幕，表演型態則已改變，說多唱少，與歌仔戲之以歌仔為名的原意有相當一段距離。近年來，結合編導舞美的現代劇場歌仔戲則已成為其間的顯學。

樂曲背景與演唱者

許多人常謂臺灣人有悲情的性格，但對此之解釋則因認知不同而大有別。大體而言，作為移民社會，離鄉背井，已難免心有淒淒然；日人

據臺，所謂「宰相有權能割地，孤臣無力可回天」，更使此悲情性格深化，其後「二二八」等所引起之衝突，又繼續延伸了這個感覺。

悲情的基調出現在許多創作與從日本引進的時代歌曲中，在傳統音樂戲曲裡，則以歌仔戲為其投射，當然，兩者色彩不同，予人感受亦異。時代歌曲的悲情多帶有殖民色彩的慨嘆，歌仔戲中的哭調則似乎觸及生命更本質、更底層的無奈。

許多民族都有所謂的「苦歌」，以宣泄生命中遭逢的不幸，有些苦歌是眾人一齊唱的，有集體救贖的味道；有些則在一人獨處時才出現，因為生命至此只能對自己傾訴；有些則在儀式中進行以直接淨化；當然，也有透過舞臺形式來宣泄的。

漢民族的許多感情都透過戲臺來轉化宣泄，因為，在此不會直接挑戰到禮教或自己現實的角色，哭調對臺灣常民也有這種作用，它是臺灣人的苦歌。

哭調包含一些不同的曲調，最為人熟悉的有大哭調、宜蘭哭，其他還有艋舺哭、彰化哭、臺南哭、七字哭、都馬哭等等，這些曲調在傳統悲劇中，還常常連在一起唱。

目前唱哭調最知名的是號稱「臺灣第一苦旦」的廖瓊枝 (1936–)。就像過去臺灣的民間藝人般，廖瓊枝小時境遇也困厄，其後在戲班中挑大樑，並曾自組戲班，在歌仔戲低潮期時，也曾為現實中輟過演藝生涯，但近年來則致力於歌仔戲之宏揚，成為民間藝人的典範，她的唱腔柔美，表情細膩，在其中，素樸的歌仔戲也能極富精緻之美，卻仍不失其自然之姿。

樂曲賞析

　　哭調的感染力除旋律特性外，主要來自唱法的渲染，帶有鼻音及抽咽的唱腔是其特色，令人聞之鼻酸。

　　從藝術的表現而言，哭調因距離感過近，容易流為純粹之宣泄，因之，必得在此又有其不失自然之藝術處理不可，在淋漓盡致與濫情間如何取捨，就決定了哭調演唱能力真正的高低。

　　一般而言，歌仔戲這種近乎民歌小調、說唱的「唸歌」與南管、崑曲等「唱曲」的音樂不同，其詞情往往大於聲情，但哭調在聲情上則必要有一定的發揮才行。

宜蘭哭調

參考書目

一、 《諦觀有情——中國音樂裡的人文世界》　林谷芳著，1997，
望月文化出版有限公司。

二、 《中國音樂詞典》　中國藝術研究院音樂研究所中國音樂詞典編輯
部編，1984，人民音樂出版社。

三、 《民族器樂》　袁靜芳著，1987，人民音樂出版社。

四、 《中國民族音樂大系‧民族器樂卷》　東方音樂學會編，1989，
上海音樂出版社。

五、 《中國民族音樂大系‧戲曲音樂卷》　東方音樂學會編，1989，
上海音樂出版社。

六、 《中國戲曲通史》　張庚、部漢城著，1981，北京戲劇出版社。

附　錄

簡介管弦樂團

管弦樂團的樂器

　　現今編制超過一百多人的西洋古典音樂管弦樂團是經歷兩百年左右，從古典時期的小型兩管管弦樂團演變而來的。它的成員可以分為四大部分：木管、銅管、打擊樂與弦樂。

　　管弦樂團一般常用的木管樂器，依照在管弦樂總譜的排列上下順序，分屬四個家族：

　1.長笛家族：包括長笛、短笛（音域比長笛高一個八度）、中音長笛（G 調，音域比長笛低四度）

　2.雙簧管家族：雙簧管、英國管（F 調，音域比雙簧管低五度）

　3.單簧管（又名豎笛或黑管）家族：豎笛（降 B 調或 A 調）、低音豎笛（降 B 調，音域比豎笛低一個八度）、高音豎笛（降 E 調，音域比豎笛高小三度）

　4.低音管家族：低音管、倍低音管（音域比低音管低一個八度）

　　銅管樂器也分屬四個家族：

　1.法國號家族：法國號（F 調）

　2.小號家族：小號（降 B 調或 C 調）

　3.長號家族（又名伸縮號）：中音長號、低音長號（皆為降 B 調）

4.低音號家族：低音號（有 C 調、F 調、降 E 調、降 B 調等不同種類）

常見的管弦樂團打擊樂器大致可以分兩類：
1.有定音高：皮革類：定音鼓、中鼓；

木類：木琴、鋼片琴；

金屬類：鑼、管鐘、鐵琴、顫音琴……等。
2.無定音高：皮革類：大鼓、小鼓、軍鼓；

金屬類：吊鈸、鐃鈸、三角鐵、泰來鑼；

木類：拍板、響木、響板……等。

弦樂則由四種樂器構成：
1.小提琴：分為兩部：第一小提琴、第二小提琴
2.中提琴
3.大提琴
4.低音提琴

此外還有各自自成一族的豎琴與鋼琴。

有關各個樂器的音域、性能、記譜法、正確名稱（英文、法文、德文、義大利文），讀者可自行閱讀坊間出版的各種樂器教本或管弦樂法書籍。

管弦樂團的編制

一般來說，所謂的兩管編制的管弦樂團，是指木管樂器各用兩支的管弦樂團，整體編制較小：木管多半是由兩支長笛、兩支雙簧管、兩支豎笛、兩支低音管組成；銅管方面：標準編制內會有四支法國號、兩支或三支小號、兩支高音長號、一支低音長號與一支低音號（但是在實際演奏時，很可能只用到部分的銅管樂器，也可能全部都用），打擊樂器則

視樂曲的需要可多可少（多半最多用到四個打擊樂手）；弦樂方面：通常第一小提琴的人數在十二人以下，第二小提琴在十人以下，中提琴在十人以下，大提琴在八人以下，低音提琴在六人以下。

三管編制的樂團在木管方面，每一家族會用到三支樂器，很可能是兩支長笛、一支短笛（有時在演奏時吹短笛的人兼吹第三長笛）、兩支雙簧管、一支英國管（有時吹英國管的人兼吹第三雙簧管）、兩支豎笛、一支低音豎笛（有時用高音豎笛，有時會兼吹第三豎笛）、兩支低音管、一支倍低音管（有時會只用到兩支低音管而不用倍低音管，假如作曲者不希望低音過重的話）；銅管的陣容不變（但是大多傾向全部上場，與兩管編制組合選擇多樣化的情況不大相同）；打擊樂器端視作曲者的需要而定，一般而言，總共的樂手人數在四～五人左右（含定音鼓手）；弦樂的人數則增加為十六、十四、十二、十二（十）、八左右，以平衡多添加的管樂器所產生額外的音量。

四管編制的樂團在木管方面：長笛會用到三支（有時第三長笛兼吹中音長笛或第二短笛）、一支長笛、三支雙簧管（有時只用到兩支）、一支英國管、兩支豎笛（有時用三支，第三支兼吹高音豎笛）、一支高音豎笛、一支低音豎笛、三支低音管（有時只用兩支）、一支倍低音管；銅管方面：六或八支法國號，三支小號（有時外加一支高音小號）、三支長號（有時用到四支）、一支低音號（有時用到兩支）；打擊樂部分端視樂曲需要而定，一般多半會用到五～六個打擊樂手左右（含定音鼓手），負責敲打一大群樂器；弦樂器方面人數則再增加為：二十、十八、十六、十四（十二）、十。

移調樂器

有些管樂器由於定音為 C 音的時候，在構造上無法完美的定出開的孔與管長的比例，會有先天音不準的現象，有時音色會欠佳（例如：豎

笛），所以才有移調樂器（在上文「管弦樂團的樂器」中，以括號加註明調性者皆屬移調樂器）的產生；但是大半時候則是因為顧及拓展音域，所以才會有移調樂器的產生（同一家族的樂器多半屬於此例，例如：雙簧管與英國管），以便在較廣的音域中仍然能創造出同質性的聲音。

　　一般初入門者常將「移調樂器」與「移調記譜的樂器」弄混。「移調記譜的樂器」會因為起音的高低而移高或移低記譜，多半倘若起音比 C 低幾度就反過來移高幾度記譜。例如降 B 調豎笛，它的起音是降 B，比 C 低一個大二度，所以要移高大二度記譜；也就是說在吹奏同一旋律時，倘若長笛的譜是 C 大調的時候，降 B 調豎笛的譜就將是 D 大調，如此才會抵消掉二者吹奏同一份完全相同樂譜時，豎笛永遠比長笛低大二度的先天差距。

　　然而並非所有的「移調樂器」都會移調記譜，長號與低音號就是如此；作曲者將實際該響出的音高記下，由演奏者自行移調，否則將很容易因為演奏者的樂器原本調號與作曲者選用的樂器調號不同，而造成移調上的困擾；以低音號為例，作曲者倘若選用降 E 調的低音號，而吹的人手裡卻是一支 F 調的樂器，那麼吹的人就得將譜移低一個全音吹奏，倘若上列情況反之，則必需移高一個全音吹奏──也就是說他們得因應樂器的不同而做出不同的移調，這未免太過於複雜難辦了。此外，現代音樂由於音高組合複雜，倘若記譜時加上那麼多移調樂器攪局，讀起來臨時移高移低的會很不方便，因此作曲家偏愛將移調樂器一律以實音（即實際該吹奏出來的音高）記譜，由抄寫樂器分譜者再將其移調抄譜。

　　此外還有一些樂器的記譜音會與實際音高有上下八度的差距，例如：短笛、鋼片琴、木琴等樂器永遠移低八度記譜（否則上加線會讓演奏者讀得頭昏眼花），倍低音管與低音提琴移高八度記譜，但是這些樂器都不是移調樂器，因為它們都是 C 調樂器。

管弦樂合奏

管弦樂團的各種樂器都各有其音色特性（稍微熟悉各個樂器之後，大多數的人即可輕易的只憑聽覺分辨出樂器），各樂器的音量也不相等（三支小號用力吹到最大音量時，可以抵得上全部弦樂器音量的總合），聲音投射出去的方向也不相同（有的樂器聲音向前、有的樂器聲音向四周均勻散開，有的聲音會沿著地板傳輸，例如大提琴與低音提琴；當地板的材質比較軟的時候，定音鼓的聲音也會沿著地板散開），各個樂器在不同音域時音量也會有所變化（多半音域愈向高處去，最低音量與最高音量皆會同時往上升高，最大聲與最小聲之間音量的差距也會跟著縮小），而且各種樂器皆有其性能及音域上的限制（在某些音域快速的音會不好吹，某些樂器適合吹奏某些特定音型，而換做其他樂器吹奏時可能極為吃力彆腳；例如以銅管樂器一直吹大音程上下跳躍就會讓銅管樂手吃不消），各個樂器的發音方式也不同（一起吹奏時會造成秒差，造成有先有後差開來的現象），因此要將這些樂器集合起來一起演奏，從技術的觀點而言是一件極為困難的事，必需得互相協調吹奏的方式，統一各部的演奏方法，讓演奏者產生齊一的聲音效果，因此並非找一群好的獨奏家就能夠組成一個好的管弦樂團，他們個人的獨特性往往會成為合奏時的絆腳石。

管弦樂法

概略的來說，研究如何適當地運用各種管弦樂器，發揮其演奏特性，並且將之進一步與別的樂器做成適當的組合與重疊，再更進一步的順著樂曲的進行安排出各式各樣貼切的聲音變化，使得樂曲前後有著多種不同的管弦樂器音響組合，這就是「管弦樂法」的研究目標。

不同時期的作曲家會有不同時期的客觀樂器項目與數目的限制，運用樂器時也會有不同的理念與偏好，因為畢竟多半是由作品風格產生管

弦樂法，而非是由管弦樂法產生作品。在大多數作曲家的觀念裡，管弦樂法就像是替樂曲著色，多半人都會喜歡濃妝豔抹，但是如何將樂曲著上濃淡合宜的顏色才是重點，而不是將著色法抽離，不管音樂的風格、個性如何，始終採用同樣的著色法，東施效顰般的將其大塗大抹一番；畢竟我們總不會在欣賞一幅畫時，只光光讚嘆它的顏色真美麗吧！

　　不過話雖如此，有的作曲家將管弦樂法提昇到相當高的層次，在他們的創作理念中占有相當重要的地位，也就是說假如沒有了他們高超獨特的管弦樂法，他們的音樂將因之而失色不少──這些往往就是我們所謂的管弦樂法很好的作曲家；林姆斯基─高沙可夫與白遼士就是個中翹楚，前者變化萬千的將內容平平的樂曲裝扮得趣意盎然，後者則經常是事先想好了驚人的管弦樂法之後，才去找尋合適的音樂材料塞進去管弦樂效果裡去。

　　多半作曲家在寫管弦樂曲時會先起一個鋼琴草稿，然後進一步將之寫成管弦樂縮編譜，然後再寫成完整的管弦樂總譜，這與畫家在畫畫時逐步落實細節與著色的過程大同小異。不過有時候作曲者也可能省去最初的兩個步驟，直接寫出管弦樂總譜，這得視個人對樂器的掌握功力與創作習慣而定，不可以一概之，但是假如作曲者想要寫管弦樂曲時，他在初步起草構思材料與結構時，很可能就已經會同時顧及到管弦樂的配置效果，而不是事先不管三七二十一的隨便寫一首曲子，再硬行將之改編成管弦樂曲。

　　由於史上有許多由大作曲家執筆的鋼琴曲，適合改編成管弦樂曲演奏，以豐富管弦樂曲目並發揮該曲特色，因此也不乏這類由後人操刀改編的管弦樂曲（拉威爾改編穆索斯基的《展覽會之畫》就是一例，參見第一部分第八章），作曲家本人有時也會將他們先前作好的鋼琴曲改編為管弦樂演奏曲（德弗札克的《斯拉夫舞曲》、布拉姆斯的《海頓主題變奏曲》、拉威爾的《小丑的晨歌》）。有意對管弦樂法做深入了解的初入門

者，不妨從這幾個曲子入手，比對鋼琴譜與管弦樂譜的差別，研究改編時如何運用各個樂器做最貼切適當的著色，自然對管弦樂法的奧妙能有進一步的了解。

專有名詞淺釋

絕對音樂 (Absolute music, Abstract music)

　　不用來描述任何現象、事物、動作的音樂；也就是所謂的「為音樂而音樂」的音樂。它給人的只是一種抽象的情感，毫無具體的客觀事項。絕對音樂與「標題音樂」(Program music) 是兩個對立的名詞，但兩者之間卻沒有明顯的界限。一般而言，絕對音樂所注重的是形式之美，標題音樂較注重內涵之美；絕對音樂給予人的是海闊天空的自由聯想，標題音樂卻以其標題將人的思緒圍於固定的範圍內。

終止式 (Cadence)

　　在樂句或一段音樂的結尾，使人有終止感覺的和聲進行。一般而言，最後一個和弦大都落在強拍上，稱為「陽性終止」；也有少數是落在弱拍上的，稱為「陰性終止」。終止式因和弦安排的不同，大致可分為四類：1.完全終止：由屬和弦到主和弦。 2.不完全終止：結束在屬和弦上。 3.變格終止：由副屬和弦到主和弦。 4.阻礙終止或假終止：由屬和弦到主和弦以外的其他和弦（一般是下中音和弦）。

裝飾奏 (Cadenza)

　　1.形式自由或過渡的樂句或樂段，一般插在樂曲的尾部，其目的在炫耀演奏（唱）者的技巧。 2.協奏曲中，由獨奏者自由發揮，不用管弦樂伴奏的段落。它通常在終止式之前，由獨奏者奏出自行編寫的樂譜或即興演奏。這種段落往往充滿了艱難的演奏技巧。在莫札特的時代，有

些作曲家開始為其協奏曲寫上裝飾奏，將裝飾奏固定植入協奏曲，而不由獨奏者自由發揮，使之在意念與風格上與全曲統一。

卡農、輪奏 (Canon)

一種對位作曲法，後出現的旋律從頭到尾一直以一定的音程與時值間隔模仿先出現的旋律。做輪奏的聲部數目可從兩到多聲部。後出現的旋律也可能用增值、減值、轉位等方式模仿先出現的旋律。兩個卡農結合起來同時進行稱為「複卡農」(Double Canon)。所謂的「蟹形卡農」(Crab)或「逆行卡農」是指後出現的旋律以前後倒轉的方式模仿先出現的旋律。聲部另加尾聲，使卡農同時結束的稱為「有終卡農」(Finite Canon)；倘若先出現的先結束，後出現的後結束者則稱為「無終卡農」。

清唱劇 (Cantata)

一種敘述故事，由聲樂與器樂混合演奏的音樂形式。它可分成宗教的與世俗的兩種，前者大都取材於《聖經》或與宗教有關的詩詞，後者則與宗教無關。它的最原始形態可能是義大利十六世紀的室內清唱劇，是由魯特琴及鍵盤樂器伴奏的獨唱曲所構成，到十七世紀時德國教堂的清唱劇由巴哈推展到最高峰。由義大利發展起來的獨唱清唱劇雖然延續下去，但後來的清唱劇大部分是合唱形式的，它是由幾首抒情調、器樂曲及合唱曲交替出現組合而成的。

室內樂 (Chamber music)

指小型的器樂合奏形式，每一聲部以一個人演奏為原則。最常見的室內樂形式是弦樂四重奏，除此之外弦樂三重奏、鋼琴三重奏（鋼琴、小提琴與大提琴）也常見。管樂器也有各種組合的室內樂，當然也有弦樂管樂混合的，例如布拉姆斯及莫札特的單簧管與弦樂五重奏。

尾聲、結尾部 (Coda)

　　一首音樂的結尾部分。在奏鳴曲式中，尾聲是一個很重要的部分，負責為該樂章做總結。

協奏曲 (Concerto)

　　由一個或幾個樂器獨奏者與管弦樂團共同演奏之音樂形式。創始於十七世紀，它在剛開始時涵義很模糊，泛指多種類型的器樂曲與聲樂曲，到十八世紀時，古典協奏曲的標準形式才出現，通常具有三個樂章，第一樂章是奏鳴曲式快板，第二樂章是慢板，第三樂章是迴旋曲式快板。協奏曲形式講究獨奏者與樂團之間的對比，二者經常各自以不同的方式演奏同一主題，創造出對比的趣味性。

對位、對位法 (Counterpoint)

　　音樂聲部水平移動的現象謂之，基本上從一音對一音出發，進而發展成一種探討線條對線條的作曲基本技術。十六世紀的複音音樂以及很多十九世紀以後的音樂，都是以對位為主要手法而寫成的，另一對位音樂盛行的時代是巴洛克時期，但由於線條受制於和聲，反而是從和聲出發迫加線條而成的複音音樂，卡農、賦格或賦格式的聲部模仿，是這類對位法的典型曲式。

表現主義 (Expressionism)

　　從美術界衍生而來的畫派名稱，二十世紀初期荀白克將之運用到音樂上。表現樂派作曲家的作品特徵是講求音高、配器法以及節奏的極度對比性，他們時常將內心主觀的情感狀態不分美醜明確地呈現在作品中，與德布西等人所標榜講究客觀純美的印象主義相對立。

賦格 (Fugue)

對位音樂中主要的曲式。典型的賦格，其形式大致如下：主題第一次單獨出現後，接著出現的聲部直接模仿它，這個模仿的樂句稱為答句，與答句對位的樂句稱為對主句。在呈示段的末尾，可能有一段過渡樂句，稱為插句。一首賦格可能有幾段的呈示段及插句，但卻沒有必然的固定形式。主題可能增值或減值，亦可以用「複對位」的手法處理，將上下聲部倒轉，造成音程的轉位。嚴格的四聲部賦格在主題第一次及第三次進入時採主調，第二次與第四次進入時採屬調。

泛音 (Harmonic)

演奏弦樂器時，將手指輕按（不按到底）一根已震動弦的某部分，就會產生一種透明、清澈的泛音。

泛音列 (Harmonic Series)

當弦、空氣柱以及其他的共鳴體、振動體發生振動時，會產生一個聽得清楚的基音，以及好幾個比基音高而聽不清楚的泛音。這是因為物體的振動不僅是整體的振動，當時在其長度的各種等分部分 (二分之一，三分之一，四分之一等)，也同時發生振動的緣故。基音與所有泛音合稱為泛音列。泛音列的重要性有二：一、音色是因各個泛音的強度不同而產生。二、銅管樂器演奏者必須靠氣及嘴唇的控制泛音吹奏，才能奏出想要的音。

和聲 (Harmony)

在西方傳統音樂上，音的組合關係是建立在調性及大、小調的概念上的。這種系統確立於十七世紀，此後兩百年間，和聲的結構依然以「三和弦」為主──每個和弦由三音組成，三音由兩個三度音程隔開。一個

三和弦三種可能的位置：1.原位，例如 C–E–G。2.第一轉位，E–G–C。3.第三轉位，G–C–E。自然音階以外的音，那些音稱為變化音 (Chromatic note)。和聲可能運用更多的變化音，而使得該音樂有脫離主調的趨向，這時就得依一定的法則進行轉調。轉調的應用使得音樂的進行更自由、更有色彩，在此情況下更多的變化和聲效果隨之出現。因此，到了二十世紀，新的和聲系統越來越複雜了，它們有的建立在不同的音階上，有的不再使用三度音程觀念的和弦——例如使用四度音程堆疊而成的和弦，更有的同時採用幾個調，用複調作曲法來構成和聲進行。

主音音樂 (Homophony)

是以一個聲部為主，其他聲部為輔的音樂，為主的聲部一般旋律性較明顯。

印象主義 (Impressionism)

十九世紀末期法國的繪畫藝術運動，後來才被用來指稱音樂方面相關的新潮流。印象主義之名稱得自莫內畫作「日出印象」，特徵是嚴謹地捕捉光與色彩瞬間的印象，將之表現在作品上，因此其本質多彩多變。德布西是音樂上印象主義的大師，拉威爾的大部分作品也是屬於此派。

音程 (Interval)

兩音之間的距離。傳統的音程計算觀念是以大調自然音階作為標準來算的，例如一度與五度的音程是五度，二度與六度的音程比照之，也是五度，以此類推。四度、五度、八度三種音程同屬「完全音程」，這是因為此三種音程給人的感覺是「穩固的」，其他的音程則另有大音程與小音程之別，大音程比小音程多一個半音,例如大三度比小三度多一個半音。

調子 (Key)

　　建立在不同音高上的一些自然音階，每一音階是屬於何調，取決於該音階所開始的第一個音。例如從 E 音開始的一個大調音階，稱之為E大調音階；使用 E大調音階裡頭的一些音作成的音樂，則稱該音樂是E大調的。每一個調的音並不是它獨有的，而是和其他調共有的，如果兩個調有很多共有的音，稱之為近系調 (Attendent Key)，例如 D大調與 A大調只有一個不同的音 G、與升 G，其他六個音都相同，所以 D大調與 A大調是近系調。如果兩個調之間很少有共同音，或者是根本沒有共同的音，稱之為遠系調 (Remote Key)。一段音樂是屬於什麼調，由樂譜前方（每行樂譜的極左方）的升降記號指示，例如一個升記號的是 G大調或 e小調，沒有升降記號的是 C大調或 a小調，至於如何分辨 C大調或 a小調，必須根據音樂中使用的音來判斷。如果曲調是 C大調的，則 G 音不升，如果有升 G 音，則表示該曲是 a小調的。

主導動機 (Leitmotiv)

　　華格納在其歌劇與樂劇中使用的一種短小旋律，每段旋律代表一個人或一個事物，每當那個人或那件物出現時，其主導動機就一起出現。華格納把這種短小旋律當成名片來使用，試圖使音樂敘述的內容更加具體化。白遼士所使用的「固定樂思」類似主導動機。

彌撒曲 (Mass)

　　天主教禮拜的主要儀式。適用於全年大部分時候的彌撒稱為彌撒的固定部分，應不同節日與場合而添加的經文稱為彌撒的變化部分。彌撒的五個固定部分如下：慈悲經 (Kyrie)、榮耀經 (Gloria)、信經 (Credo)、聖哉經 (Sanctus) 及羔羊經 (Agnus Dei)。彌撒這個名詞源自拉丁歌詞 Ite, missa est（會已開畢）。莊嚴彌撒是指完全用唱的彌撒。

歌劇 (Opera)

　　包含音樂的各種戲劇形式，例如：敘事歌劇 (Ballad opera)、歌唱劇 (Singspiel) 等，以各種語文配上音樂的形式。至於西洋的正統歌劇大約起源於西元 1600 年左右的義大利，是為了復興古希臘附有音樂的「悲劇」而得。在西元 1650–1700 年間，義大利又產生了一種古典形式的「莊歌劇」(Opera Seria)，劇中減弱了合唱的地位，舞臺布景廣泛使用，音樂支配了動作。抒情調 (Aria) 與宣敘調 (Recitative) 成為最重要的部分。後來德國的葛路克致力於加強歌劇的戲劇性；威爾第為義大利音樂注入充沛的生命力與情感；華格納將交響樂帶入歌劇中，創作了所謂的「樂劇」。

序曲 (Overture)

　　在歌劇或其他類型表演開始之前先演奏一段音樂，這就是序曲。後來也有作曲者專為演奏會而創作這類的單樂章的管弦樂曲。

複音音樂 (Polyphony)

　　此字源於希臘文，是「許多聲部」的意思。特別是指文藝復興時期的多聲部音樂。這種音樂是兩個以上的聲部同時進行，聲部與聲部之間有著特定的音程關係，但是橫向的旋律進行重於縱向和聲的進行。

後期浪漫派 (Post-Romantic)

　　指十九世紀中期某些作曲家所造成的音樂運動。華格納、白遼士、馬勒及理查·史特勞斯等人，繼承了浪漫派的精神，並將之發揚光大，推向另一個高峰。

前奏曲 (Prelude)

　　一般而言，是指置於幾段音樂之前的一段音樂。例如巴哈為鍵盤樂

器而作的「前奏曲與賦格」，是由前奏曲與賦格兩段音樂組成的，兩段的分量差不多，近似一首兩個樂章的作品。蕭邦則引用這個名詞作為獨立性鋼琴小曲的名稱。

標題音樂 (Program music)

用來描述某種音樂以外特定的事物、經驗或概念的音樂。十九世紀時，這種音樂與文學、哲學發生密切的關係，當時的作曲家特別喜歡以他們的作品來描寫這些概念，或以之來抒發情感。

弦樂四重奏 (String Quartet)

弦樂四重奏是由兩把小提琴，一把中提琴及一把大提琴所組成的室內樂形式。

宣敘調、朗誦調 (Recitative)

歌劇或神劇中一種朗誦式的樂歌。它可能是無伴奏的；也可能以大鍵琴彈奏強調式的和弦伴奏，日後也有以管弦樂團伴奏的宣敘調。它的歌詞多半並非韻文，以交代劇情的對話為主。

安魂彌撒曲、安魂曲 (Requiem)

天主教中，為過世的人所舉行的彌撒儀式。一般安魂曲的歌詞是拉丁文的，布拉姆斯的安魂曲因其歌詞取自馬丁路德所翻譯的德文《聖經》經文，故名為《德意志安魂曲》。

逆行 (Retrogrede motion)

將某主題前後顛倒過來進行，稱之為該主題的逆行。

浪漫主義、浪漫派 (Romanticism)

支配十九世紀大部分的一股藝術潮流，它對文學界的影響最深遠。音樂的浪漫派大約盛行於西元 1800 年至 1900 年之間。浪漫派的特徵是注重個人情感的充分表達，突破形式的拘束，崇尚自由精神。浪漫派承繼了古典樂派的音樂形式，且更加深了表達的廣度，管弦樂團的編制加大，和聲更富色彩變化，標題音樂盛行。大量創作歌劇、歌曲、序曲、交響曲及鋼琴曲，這些作品多數用來表達大自然現象或作曲者自我理念與心境。

音階 (Scale)

由一些音所組成的音級謂之，有四音、五音、六音、八音等各種音階。五音音階經常在民間音樂中使用，鋼琴上的黑鍵就是五音音階的排列。「藍調音階」(Blues scale) 用在某些爵士音樂上，它的特徵是音階的第三音與第六音降低。幾個世紀以來，西洋音樂體系一直以自然音階為基礎，自然音階包括大調音階與小調音階，大調音階的一個八度中包含七個音，七個音構成五個全音程及兩個半音程；小調音階與大調音階最大的不同點是：大調音階的第一級音與第三級音的音程是大三度，而小調音階是小三度。自然音階中的每個音都有其特定的名稱：音階的第一個音是用來決定此音階的調的，這個音稱為主音 (Tonic)；音階的第二個音是上主音 (Supertonic)；第三音是中音 (Mediant)；第四音是下屬音 (Subdominant)；第五音是屬音 (Dominant)，屬音是除了主音之外，音階中最重要的音；第六音是下中音 (Submediant)；第七音是導音 (Leading tone)，導音是音階的最後一音，它以半音進入主音。一個八度中包含十二個半音音程，這種由半音組合成的音階稱為半音階。德布西所使用的全音音階 (Whole-tone scale)，其中沒有半音程，只用全音音程。

詼諧曲 (Scherzo)

貝多芬以來，取代交響曲中的小步舞曲 (Minuet) 樂章的一種三拍子、活潑的曲子的形式。它和小步舞曲一樣，也具有中段 (Trio)；蕭邦的《詼諧曲》則是一種單樂章的曲子。

總譜 (Score)

將一首樂曲中各種不同聲部同時列在一起的樂譜。在管弦樂的總譜中，弦樂器的聲部往往置於最下方，高音木管樂器的聲部置於最上方。總譜一般又分成「全總譜」(Full score) 與「濃縮總譜」(Condensed score)，全總譜將樂曲中每一個管弦樂聲部一一列出，鉅細靡遺；濃縮總譜一般用在包含聲樂與管弦樂的樂曲，諸如大合唱曲、歌劇等，其聲樂部分的聲部雖逐一列出，但管弦樂部分卻是濃縮改編成鋼琴譜的。這個字的動詞 "Scored" 可用來指為弦樂、打擊樂器或鋼片琴 (Celeste) 編寫的總譜。

奏鳴曲 (Sonata)

在十七世紀初期，這個字是泛指器樂曲，以便和聲樂曲有所區別。十七世紀後期，它成為兩種以上樂器，附加持續低音的多樂章曲式。這種奏鳴曲又因幾點不很明顯的差異而分成「室內奏鳴曲」(Sonata da camera) 及「教堂奏鳴曲」(Sonata da chiesa) 兩種。教堂奏鳴曲較為莊重，以風琴彈奏持續低音，它是由幾個以對位法作成的樂章構成；室內奏鳴曲則以舞曲為主，由三、四個樂章構成。「三重奏鳴曲」(Trio sonata) 是指為兩件獨奏樂器及持續低音而作的器樂曲，這是十七世紀末期最盛行的一種室內樂形式。古典奏鳴曲興起於十八世紀，在海頓與莫札特的時期達到高峰，是為鍵盤樂器或其他樂器而作的三樂章或四樂章曲子。

奏鳴曲式 (Sonata form)

又叫「第一樂章奏鳴曲式」。這種曲式盛行於古典時期，不只是奏鳴曲應用這種曲式，當時的四重奏、交響曲、協奏曲等也都使用這種曲式，通常用於第一樂章或其他樂章（第一樂章是較常見的）。基本上，奏鳴曲使用兩個對比性的主題，二者在調中心方面，一在主調，一在屬調或其他的調。在「呈示部」中陳述出這兩個具對比性的主題，呈示部之後的「發展部」將主題或其他的新素材一再地在調性或材料上加以推展；發展部之後的「再現部」將呈示部加以反覆，將兩個對比性主題的調中心加以統一為主調；再現部之後的「結尾部」則為全曲做語氣態勢上的總結。

組曲 (Suite)

十七、十八世紀時，以各種型態的舞曲所組成的多樂章器樂曲，例如：「阿勒曼舞曲」(Allemande)、「庫蘭特舞曲」(Courante)、「薩拉邦德舞曲」(Sarabande) 等。在十八世紀以後，上述的舞樂組曲沒落，另一種由幾段音樂組成的組曲興起，段與段之間或有情節相連，或各自有一個標題。最常見的是歌劇、舞劇裡頭精彩的管弦樂段落所結合成的組曲。

交響曲 (Symphony)

十九世紀西方的主要音樂形式，十八世紀末期海頓、莫札特將之發展成熟，此後一直延續到馬勒時，它已成為一種結構龐大的樂曲。古典時期的交響曲一般有四個樂章，第一樂章是奏鳴曲式，具有活潑的速度。海頓的大部分交響曲及貝多芬的幾首，第一樂章往往有一段緩慢的導奏，之後是快板的奏鳴曲式樂章；第二樂章一般是慢速的歌謠；第三樂章是附有「中段」(Trio) 的小步舞曲；第四樂章就像第一樂章一樣，是快速度的迴旋曲或奏鳴曲式樂章。上述這情形是十九世紀交響曲的通則，但貝多芬之後卻稍有改變，優雅的小步舞曲樂章被充滿活力的詼諧曲樂

章所取代，有的交響曲還在某些樂章加入聲樂部分（例如貝多芬的《合唱交響曲》）；樂章數也有的有五、六個樂章，有的卻只有三個或一個樂章而已。

拍子 (Time)

樂曲進行時，規則節奏的基本單位。三拍子的音樂是指每小節有三拍；3/4 拍子是每小節有三個四分音符，每小節有三拍；9/8 拍子是每小節有九個八分音符，每三個八分音符成一組，所以它是三拍子的。二拍子是每小節有二拍，6/8 拍子是每小節有六個八分音符，三個成一組，共有二組，所以它是二拍子的。以附點音符作為一拍時，稱之為「複拍子」，例如 6/8 拍子，6/4 拍子等。普通拍子 (Common time) 是指每小節有四拍。

展技曲、觸技曲 (Toccata)

在十七世紀早期，它和奏鳴曲 (Sonata)、交響曲 (Sinfonia) 一樣，泛指一般的器樂作品，有時特別指稱小號的信號曲。十七世紀中期，它轉變成一種形式自由的鍵盤樂曲，通常是華麗燦爛的。

移調 (Transpose)

將一段音樂移到較原調高或低的其他調上，例如將 C 大調移到 G 大調。時常是因為各個人聲或樂器音域的不同，而必須進行移調。

顫音 (Tremolo)

由樂器奏出的一種具有震顫效果的音響。在弦樂器的奏法上是將琴弓急速上下拉，急速反覆奏同一個音；在其他樂器的奏法上是急速地交替奏出兩個不同的音。

中段 (Trio)

　　小步舞曲或進行曲的中段部分，其得名的原因可能是早期這類樂曲的中段是以三件樂器演奏的，至於起自何時何地則不得而知。

十二音作曲法 (Twelve-note composition)

　　由奧國作曲家荀白克所創，盛行於二十世紀的一種作曲技巧。它放棄了傳統的調性和和聲系統，主張半音階中的任何一音重要性皆相等，不像調性音樂中，音與音之間有主屬的關係存在。十二音作曲家將十二個音加以任意排列，形成所謂的「音列」(Tone row)，再將這些音列加以移高移低，轉位或逆行，構成基本音高素材，再加上節奏變化作成曲調。後來更將節奏、音色等要素都套入這種數學式的排列法中，而發展成盛行於二次世界大戰後二十年間所謂的「音列音樂」(Serial music)。

義大利，這玩藝！
——視覺藝術 & 建築

謝鴻均　徐明松／著

　　在時間彷彿定格的龐貝廢墟中，我們與古人一同呼吸；在貢多拉船夫的歌聲伴隨下，我們聽見威尼斯的短暫與永恆；在羅馬那沃納廣場的四河噴泉裡，我們看見貝尼尼不服輸的身影……

義大利，一個承載著羅馬帝國歷史榮耀的國度，究竟有什麼樣傑出的藝術表現？一個天性浪漫開朗的拉丁民族，為何能在看似漫不經心中，隨處展露不凡的藝術天份與品味？

本書精心設計一趟義大利藝術旅程，從「視覺藝術」與「建築」的角度出發，帶你深刻體驗這只南歐長靴的傳統與現代。

莊育振　陳世良／著

　　當你還著迷於泰納氤氳朦朧的風景畫時，法蘭西斯・培根那咆哮的教皇立刻發出了高分貝音量將你徹底驚醒，因為YBA的藝術狂潮正向你直撲而來⋯⋯

別懷疑，這正是英國！

古典＆前衛　高貴＆純樸　理性＆感性

如果你的英國印象還停留在白金漢宮前的禁衛軍，或者你只關心哈利波特的魔法學校在哪裡？那就讓本書精心設計的這趟英國藝術旅程，帶你從「視覺藝術」與「建築」的角度出發，深刻體驗大不列顛帝國的傳統與現代。

法國,這玩藝!
—— 音樂、舞蹈 & 戲劇

蔡昆霖　戴君安　梁蓉／著

如果,你正眷戀著法式小圓餅Macaron在舌尖上跳舞的滋味,何不來場真正的法國舞蹈饗宴?如果,你對法式浪漫有著執著的幻想,那麼請來看場法國喜劇!

如果,你愛上了香頌的呢喃軟語,怎能不前進巴黎,聆聽更多法國的聲音?

法國,一個充滿綺麗聯想的國度,要如何走入她的心靈深處?讓本書從音樂、舞蹈與戲劇的角度,帶你一探法蘭西的表演藝術新風貌。

吳奕芳／著

看一眼繽紛鮮豔的洋蔥頭教堂，彷彿走入童話的異想世界；嚐一口烈焰般的極品伏特加，胸中的燃燒指數瞬間飆高；走一趟金碧輝煌的宮殿花園，遙想帝國當年的豪情萬千……

俄羅斯，一個處處充滿驚奇的國度，如何領略她不凡的人文景觀與藝術成就？就從本書精心設計的這趟——以「建築」、「視覺藝術」角度出發的藝術旅程開始，帶你貼近這個已然卸去過往神祕面紗與嚴肅防衛，正在脫胎換骨的泱泱大國。

俄羅斯，這玩藝！

—— 視覺藝術 & 建築